도널드 노먼의 사용자 중심 디자인

도널드 노먼의
사용자 중심 디자인

UX와 HCI의 기본 철학에 관하여

도널드 노먼 지음
범어디자인연구소 옮김

The
Invisible
Computer

유엑스리뷰

이 책은 UX의 이론을 정립한 도널드 노먼 교수가 디지털 제품을 중심으로 쓴 첫 번째 책이자 '사용자 중심 개발'을 다룬 최초의 책입니다. 원서는 꽤 오래 전에 출간되었으나 그 내용이 담고 있는 디자인 철학과 예리한 통찰은 지금 더욱 빛을 발합니다.

차례

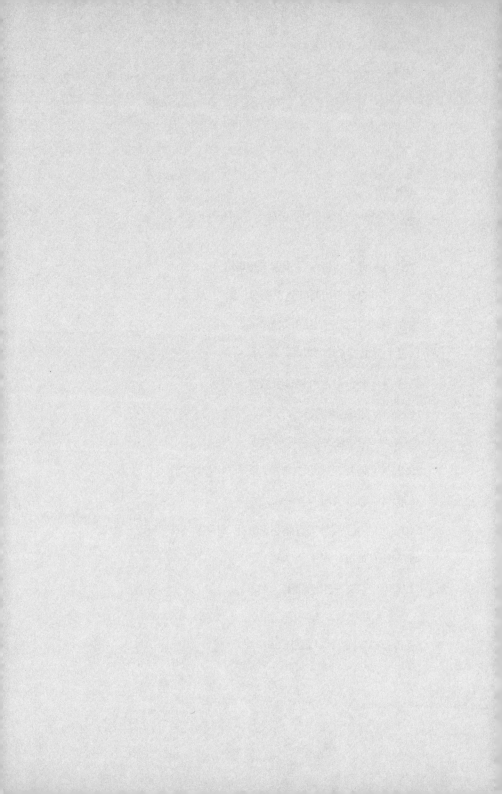

들어가며

에디슨은 위대한 발명가였지만 탁월한 사업가는 아니었다. 기술적인 측면에서 그가 만든 축음기는 다른 제품에 비해 월등했다. 그러나 에디슨은 소비자가 원하는 바를 제대로 이해하지 못했다. 그는 단순히 좋은 기술을 가진 축음기를 개발하여 판매하면 된다고 생각했다. 그러나 결국 우수한 기술에도 불구하고, 에디슨이 경영했던 몇 개 회사는 파산하고 말았다.

오늘날 우리는 이와 유사한 일들을 PC 업계에서도 볼 수 있다. "사용하기 쉽다"는 말에 유의해 보자. 초창기 축음기는 사무실에서 사용하기에는 너무 복잡했다. 당시 사용자들은 "참고 견디세요. 사용법을 익히는 데 단지 2주일이 소요될 뿐입니다"라는 말을 들어야만 했다. 축음기가 현재의 모습으로 발전하기까지 100여 년의 시간이 필요했다. 그사이 축음기는 완전히 다른 모습으로 변모하였다. 그 모든 기

반 기술은 달라졌으며, 축음기라는 용어조차 사라지고 테이프데크, 녹음기, CD 플레이어 등으로 대치되었다. 이와 마찬가지로 현재의 컴퓨터 산업도, 78rpm 셸락 축음기의 변천사처럼, 앞으로 가야 할 길이 많이 남아 있다.

이 책의 주된 목적은 현재의 컴퓨터 기술이 우리의 시야에서 사라지고, 대신 새로운 기술이 등장하여, 컴퓨터가 녹음기나 CD 플레이어처럼 자연스럽게 수용되고, 사용하기가 쉬워지는 그날로 가보자는 데 있다. 그러나 문제는 축음기든, 컴퓨터든, 다른 무엇이든 간에 기술 자체는 변하기 쉬운 반면, 그 기술이 사용되는 사회적, 조직적, 문화적 측면은 변하기 어렵다는 것이다.

오늘날의 기술은 강제적이고 위압적이다. 우리 자신과 삶을 조용히 돌아볼 수 있는 시간을 빼앗고 있다. 그러나 이 모든 것은 변화되어야 한다. 현재 우리는 기술자들을 위해, 기술자들에 의해 창조된 세계에 갇혀 있다. 디지털화가 최고선이라는 말을 듣기도 한다. 하지만 꼭 그런 것만은 아니다. 사람은 디지털적이 아니고 아날로그적이다. 기계가 아니라 생명체이다.

개인용 컴퓨터는 아마도 지금까지 만들어진 기술 중 우리를 가장 크게 좌절시킨 기술일지도 모른다. 컴퓨터는 단지 기반 기술로 여겨져야 한다. 조용히, 보이지 않게, 그러면서 자연스럽게 우리의 삶을 도와야 한다. 그러나 지나치게 눈에 띄고 사용자에게 요구하는 것이 많다. 컴퓨터가 우리의 삶을 제어하고 있다. 컴퓨터의 복잡함, 이로 인한 우리의 좌절감은 책상 위에 있는 작은 박스 안에 너무 많은 기능을 짜 넣으려는 노력 때문에 생기는 것이다. 컴퓨터 산업의 비즈니스 모델은

반 년 또는 일 년에 한 번씩 신제품을 생산하되, 더 빠르고, 더 많은 기능들을 가진 제품을 만드는 방향으로 구조화되어 있다. 그 결과, 컴퓨터 산업은 스스로의 덫에 걸려, 더 이상 벗어날 수 없는, 복잡함의 회오리 속으로 빠져들었다.

꼭 이런 식으로 되어야만 하는 걸까? 그러나 현재의 패러다임은 너무나 견고하기 때문에, 변화를 위한 유일한 방법은 다시 시작하는 것이다. 나는 이 책에서 어떻게 새로운 출발을 할 수 있는지를 말할 것이다. 구체적으로, 어떻게 정보가전information appliances이라는 단순한 장치들을 통해 현 기술의 복잡함을 극복하는 새로운 패러다임을 점진적으로 세워 나갈 것인지를 보일 것이다. 무엇보다 중요한 사실은 사용자 중심user-centered, 인간 중심human-centered의, 인간적인 기술을 통해 그러한 생각들을 실현하는 것이다. 거기서는 컴퓨터 기술이 눈에 보이는 장막 뒤로 사라진다. 그 대신 사용의 어려움이 없으면서, 동시에 우리가 하는 일에 알맞은 모든 능력을 갖추고 있는 장치들이 나타난다.

이 변화는 새로운 자세를 요구한다. 회사는 이전과 달리, 기술과 인간을 모두 이해할 줄 아는 기술자를 고용하여 제품을 개발하는 새로운 접근법을 택할 필요가 있다.

맨 처음 고려했던 이 책의 제목은 기술 길들이기Taming technology였는데, 이것은 이 책의 주제이기도 하다. 그런 다음, 책 제목은 정보가전information appliances으로 바뀌었는데, 이는 목적을 이루기 위한 방법에 해당한다. 그리고 마지막으로 떠오른 제목이 바로 현재의 "보이지 않는 컴퓨터The invisible Computer"이다. 보이지 않는 컴퓨터는 우리가

진정으로 원하는 결과이다. 컴퓨터가 우리의 눈과 의식에서 사라짐으로써, 우리가 우리의 생활, 교육, 일에 더 많은 관심을 가지고 살 수 있는 길이 열리게 된다. 목적은 복잡함과 좌절이 존재하는 현재의 상태에서 벗어나, 보이지 않으면서도 자연스럽게 인간의 필요를 채워 주는 기술의 세계로 나아가는 데 있다. 이것이 인간 중심, 소비자 중심의 기술의 세계이다.

기술의 수명 주기

왜 좋은 제품이 실패하고 오히려 그보다 못한 제품이 성공할 수 있는 것인가? 이 책을 통해 기술의 세계를 현실적인 관점에서 살펴보고자 한다. 나는 개인용 컴퓨터가 왜 복잡하게 되었는지, 그리고 어떻게 그 복잡함을 극복할 수 있는지에 대해서 자세히 논의해 보고자 한다. 나는 사실상 정보가전의 개발이 그 해결책이라고 믿는다. 정보가전은 약속의 땅과도 같다. 그러나 이를 받아들이기까지의 여정은 순탄치 않다. 많은 격렬한 반대자들이 있다. 지금 사용하고 있는 개인용 컴퓨터는 우리들이 복잡한 세계에서 탈출하려는 것을 막는 방향으로 영향력을 미치고 있다.

　모든 기술은 수명 주기를 갖는다. 우리가 태어나 반항적인 사춘기를 지나 성년에 이르듯, 기술의 특징들도 변한다. 이 수명 주기 동안 소비자도 여러 형태가 나타난다. 초기에는 갓 태어난 제품들을 양육하

고 힘을 주는 열성적인 초기 수용자들early adopters이 있다. 기술의 태동기에는 보통 엔지니어들이 지배한다. 계속되는 기술의 발전은 더 빠르고, 더 힘 있고, 더 나은 기술들을 만들어 낸다. 그리고 기술이 특징 중심의 마케팅을 주도하면서 이 시기를 지배한다.

그런데 기술이 성숙해질 때에는 이야기가 완전히 달라진다. 기술 자체는 당연해 보이고, 소비자들은 이전과는 다른 무언가를 원하게 된다. 편리함과 사용자 경험user experience이 기술을 지배하기 시작한다. 이러한 새로운 소비자들은 후기 수용자들late adopters이다. 이들은 기술이 성숙될 때까지 기다리는 사람들이며, 자신의 돈을 사용할 가치가 있는지 신중히 생각하는 소비자들이다. 이런 후기 수용자들이 바로 소비자의 대부분을 차지한다. 그들은 기술에만 매혹되어 있는 초기 수용자들의 수를 압도적으로 능가한다.

이때는 소비자의 요구가 제품의 성숙 단계를 주도한다. 바로 인간 중심의 기술 개발이 필요한 때이다. 결과적으로 회사가 변해야 한다. 회사는 기술이 단지 사용자들의 좋은 보조자 역할을 할 수 있도록, 소비자들을 위한 제품을 만들 수 있어야 한다. 그러나 오늘날 이것은 기술 중심의 산업에서 이해하고 실행하기에는 쉽지 않은 변화이다. 하지만 이것이 현재 PC 산업이 서 있는 현실적 위치이다. 소비자들은 변화를 소망하지만, 기업은 자신들의 방식을 바꿀 의지도 힘도 없는 가운데 머뭇거려 왔다.

최첨단 산업은 엔지니어와 기술 자체에 의해 주도된다. 이는 높은 이윤을 창출하는 성장 기간을 거치면서 번창한다. 그 결과 첨단 산업은 기술 자체에 대한 열병을 앓아 왔으며, 기능 부여에 매달리고, 신제

품이 더 빠른 속도를 갖도록 하는 데에만 힘을 쏟게 되었다. 그러나 시장을 형성하는 일반 소비자들은 장막 뒤에 숨어서 보이지 않게, 그러면서도 고통과 스트레스 없이 유익함을 주는 기술을 바라는 사람들이다. 최첨단 기술의 마법사들은 이런 사람들을 결코 이해하지 못한다. 그 결과 일반 소비자들은 소외감을 느낄 뿐이다. 나는 스스로를 이들 중 한 사람으로 여긴다.

정보 기술이 진정 이런 일반 소비자들을 도와주길 원한다면, 회사들은 그들의 기술 개발 방식을 변화시킬 필요가 있다. 기능 구현 자체에 의미를 두는 그들의 생각을 멈추고, 소비자들이 실제로 무엇을 하는지 관찰하고 조사해야 한다. IT 기업은 시장 위주, 소비자 위주의 생각을 해야 하고, 그들이 만든 제품을 사용하는 사용자들의 실제 활동과 생활에 더 관심을 기울여야 한다. 그렇다. 이것이 기술을 아는 사람들에게 요구되는 극적인 변화이다. 이 변화는 어쩌면 회사들이 도저히 받아들일 수 없을 정도로 극적인 변화일 수도 있다. 기술 발전의 태동기를 성공적으로 이끌었던 바로 그 기술은 이제 더 이상 소비자가 원하는 기술이 아니다.

이 책의 기본 목표는 회사들이 기술 중심에서 인간 중심으로 사고의 전환을 이루는 것을 돕는 데 있다. 나는 이 책에서 왜 현재의 기술이 일반 소비자들에게 부적절한지, 또 판매에 영향을 주는 시장의 요소들은 무엇인지, 오늘날의 PC에 근본적인 문제가 있는 이유 등을 설명할 것이다. 그리고 현재 기술 중심의 세계에서 벗어나, 소비자들이 원하는 바를 진정으로 충족시킬 수 있는, 인간 중심의 기술 세계로 옮겨가는 과정들을 소개하겠다.

책의 구성

1장은 에디슨과 축음기 이야기로 시작한다. 비록 에디슨의 축음기가 기술적 우위를 자랑할 수 있었다 해도 에디슨은 소비자를 이해하지 못했고, 결과적으로 그의 몇몇 축음기 회사들은 모두 실패했다. 기술만으로는 시장을 형성할 수 없다. 최초의 기술을 개발하는 것과 최고의 기술을 가지는 것이 첨단 기술 세계에서 가장 중요한 변수는 아니다.

2장은 기술 제품의 변화 과정을 다룬다. 그 과정은 유년기에서 청년기를 지나 인간 중심의 기술이 되는 성숙기에 이르게 된다. 3장에서는 IT의 새로운 형태인 정보가전에 대해 기술한다. 여기서는 기술은 보이지 않게 되고, 정보가전이 도울 수 있는 인간의 활동에 강조점이 주어진다.

4장은 PC가 복잡한 기계인 이유에 대해 살펴본다. 5장은 PC의 복잡함을 해결할 마술적인 해결책은 없다는 것을 보여준다. 6장에서는 기반 구조infrastructure란 무엇인지 생각해 보고, 형태가 다른 두 개의 제품을 비교할 것이다. 하나는 다른 것과 대체 가능한 제품이고, 다른 하나는 대체 불가능한 제품이다. 전자는 시장 점유와 관계가 있고, 후자는 시장지배와 관련되어 있다.

인간 중심의 기술 개발로 눈을 돌리고자 한다면, 우리는 인간을 더 잘 이해해야 한다. 이것이 7장의 주제이다. 먼저 알아야 할 것은 기계의 특성과 인간의 특성 사이에는 상당한 차이가 있다는 것이다. 오늘날의 기술은 디지털이다. 반면 인간은 아날로그적이다. 그 차이는 오묘하다.

오늘날 PC의 약점은 사용의 어려움이다. 정보가전이 성공하려면, 기술적인 어려움의 덫을 벗어나야 한다. 나는 인간의 필요와 욕구가 우선이고 기술이 나중인, 인간 중심의 디자인과 개발 방법을 옹호한다. 이것이 8, 9, 10장의 메시지이다.

그러나 변화로 모든 것을 잃는 것은 아니다. 11장에서는 파괴적 기술disruptive technology이 인프라infrastructure를 파괴하면서도 이전에 정립된 방법들을 계승할 수 있는 조건들에 대해 살펴보겠다. 12장은 결론을 다룬 장으로서 정보가전이 이러한 파괴적 기술의 하나임을 지적한다. 우리는 정보가전의 세계로 움직일 수 있다.

가장 이상적인 시스템은 그 기술이 깊숙이 감추어져 있어 사용자들이 그것이 있는지조차 인식할 수 없는 것이다. 중요한 것은 사람들이 기술 자체와 친해지는 것이 아니라, 기술이 사람들의 일과 활동에 도움을 주는 것이다. 우리의 시야와 마음에서 벗어나 보이지 않게 생산성이나 능력, 그리고 기쁨을 줄 수 있는 기술이 필요한 것이다. 사람들은 기술을 배우는 자가 아니라, 주어진 일을 수행할 수 있는 자가 되어야 한다. 기계를 일에 맞추어야만 한다. 일을 기계에 맞추는 오늘날의 모습은 아니어야 한다. 기계나 도구들은 세 가지 디자인 원칙에 부합해야 한다: 그것은 단순함, 융통성, 그리고 만족감이다.

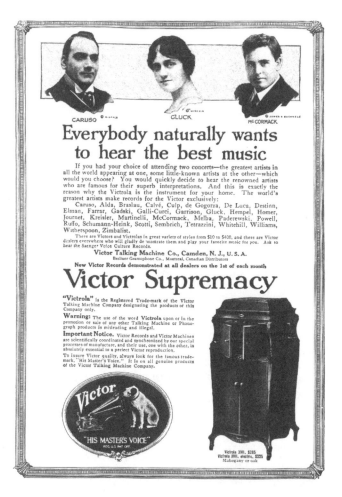

그림 1.1 빅터 토킹 머신 사의 광고

『내셔널지오그래픽National Geographic』 1917년 12월호.

감수자 서문
UX를 위한 사용자 중심 디자인

다시 기본으로 돌아가고자 하는
디자이너, 개발자, 기획자를 위하여

이 책은 UX의 구루이자 세계적인 디자인 사상가 도널드 노먼 교수의 디자인 철학과 전략을 담고 있다. 노먼은 UX 디자인으로 잘 알려져 있으나 사실 그는 그 이전부터 인지과학을 기반으로 하여 HCI 분야에 큰 기여를 했던 연구자였다. 그의 이론은 실무와도 밀접히 연결되어 UX 디자인의 이론적 토대를 이루었고 이 책은 그 과정에서 출간되었던 UX와 HCI의 고전이다.

노먼은 인지과학자이자 디자이너로 더 잘 알려졌다. 이는 그가 인간과 컴퓨터의 상호작용, 사용자 경험 등 심리와 기술의 연결점을 다룬 분야에 기여한 것과 깊은 관련이 있다. UX 분야 태동기의 기술에는 인간미가 부족했다. 새로운 기술에 적절한(최소한의) 디자인으로 외관을 포장해 시장에 출시된 제품들은 단지 이전보다 편리하거나 새롭다는 이유로 판매가 되었다. 하지만 얼마 지나지 않아 비슷한 제품이

쏟아지고 기술 발전의 속도가 빨라지며 그것만으로는 부족한 상황이 되었다. 사용자가 진정 원하는 것 혹은 꼭 필요로 하는 무언가를 만들어야만 경쟁력을 갖출 수 있었다.

그것을 위해 필요한 것이 사용자를 분석하기 위한 인지심리학의 이론이었다. 새로운 기술을 디자인하는 디자이너들에게는 콘셉트의 동기와 근거가 있어야 했고, 개발자들은 사용자의 맥락과 심리적 오류를 이해해야 했다. 그 시절에 인지과학의 이론을 응용하여 기술과 제품을 해석하고 사용자 경험의 주요 개념들을 창안했던 인물이 바로 도널드 노먼이다. 그는 UX가 일종의 학문이자 기술과 비즈니스의 한 갈래로 자리를 잡기 전, 초창기 연구들이 시각적 인터페이스를 비롯한 컴퓨터의 기능적 측면에 초점을 맞추었을 때부터 '사용자 중심 디자인'을 주창했다. 인간의 심리를 디자인과 개발 과정에 반영하여 사용자의 만족도에 최적화된 결과물을 내놓자는 것이다.

이후 그가 정립한 인지과학 기반의 디자인 이론을 바탕으로 기술적, 통계적 해결책을 제시하는 데 중점을 둔 컴퓨터 분야의 정통 HCI와 별도로, 인간의 감각적 경험을 중시하는 관점에서 디자인 분야에서도 UX가 독립적인 영역으로 형성되어 왔다. 그리고 사용자에 집중하는 디자인 경향이 노먼에 의해 널리 전파되었다. 노먼은 애플의 부사장을 맡게 되면서 명함에 사용자 경험 설계사UX Architect라는 직함을 쓰며 UX라는 용어를 사용하기 시작했다. 그동안 노먼이 해왔던 연구 방향과 처음으로 도전한 일들을 고려하면 그가 UX의 창시자라 불리는 것은 어느 정도 타당해 보인다. 이 책은 그런 노먼이 사용자 중심 디자인의 철학을 최초로 상술한 것으로, UX의 뿌리와 근본 원리를 탐

구하고자 하는 독자들에게 깊은 통찰을 제공한다.

모바일 기술과 사물인터넷이 발전하면서 대량생산된 제품보다 니치마켓과 초개인화된 소비가 보편화되었고 새로운 사용자의 니즈를 충족시킬 수 있는 디자인 전략으로서 사용자 중심 디자인은 더욱 중요해지고 있다. 이 책이 전하는 통찰과 함께 '사용자'를 다시 생각해볼 때이다.

<div align="right">

디자인학자

현호영

</div>

1장

하고 있는
모든 것을 중단하라

"지금 하고 있는 모든 것을 중단하세요." 내 CEO가 나에게 말했다. "당신이 해야 할 정말 중요한 일이 있습니다."

조금 무례해 보일지 모르지만, 이 말로 첨단 기술 세계에 대한 나의 첫 소개를 대신하겠다. 나는 말 많아 보이지만 신성한 학문의 세계를 떠나, 괴롭고 잔혹한 산업의 세계로 이사를 온 지 얼마 되지 않았다. 모든 것이 달랐다. 그러면서도 어느 정도는 같았다. 학교는 명석함과 창조성이 강조되는 곳이다. 과거의 성공은 중요하지 않다. 중요한 것은 당신이 올해 어느 정도의 업적을 남겼는지, 어떤 논문을 쓰고 발표했는지, 당신의 연구 업적에 대한 동료들의 생각은 어떤지 등과 같은 것이다. 정확한 것보다는 명석함이 중요하고, 실용적 사고보다는 심오함이 더 요구된다. 대학에서는 추상적이고 부적절해 보이는 사람들이 맨 위에 있다. 가장 실제적이고 유용한 사람들은 맨 아래에 있다.

첨단 기술의 비즈니스 세계는 이렇게 움직이지 않는다. 일단 실험에서 아이디어가 나오면, 특별히 한 회사의 제품이 유사한 타제품들보다 우수하다는 것을 입증해 보이고자 할 때, 모든 상식은 사라진다.

회사에서는 행동과 제품 판매가 강조된다. 이윤과 판매 실적이 모든 것 위에 있다. 과거에 당신이 얼마나 성공적이었는지는 중요하지 않다. 중요한 것은 올해, 분기, 이번 달에 늘어난 시장 점유율, 판매량, 이윤이다. 시장에서의 성공이 모든 것을 말한다. 이것이 제품의 특성보다 훨씬 더 중요하게 여겨진다. 모든 것이 늘 급하다. 시장에 진입하는 것, 경쟁자를 이기는 것, 시간 내에 제품을 출시하는 것, 모든 것이 급하게 진행된다. 연구하는 대학에는 생각이 많고, 행동은 적다. 산업체에서는 행동이 많고, 생각할 시간은 거의 없다.

나는 우리 회사 CEO의 요구가 이상하지 않았다는 것을 곧 깨달을 수 있었다.

나는 이렇게 대답했다. "하던 일을 모두 중단하라고 하셨는데, 저는 그 일을 거의 시작도 안 했습니다."

"좋아요. 중요한 건 지금 하던 일을 다 중단하는 겁니다. 어찌 되었든 내일 아침 9시에 동부에서 회의가 있어요. 아마 비행기 안에서 잠을 청할 수 있겠네요. 비행기표는 비서가 이미 예약을 해두었을 겁니다."

이와 같이 갑작스럽고 비밀스러운 업무는 회사에서는 이상한 일이 아니다. 첨단 기술 산업에서 일할 때는 항상 이것저것을 하느라 급박하게 움직인다. 회사에서의 경주는 빠르고 명석하게 달리는 것이 중요하지, 최선을 다하는 것이 중요하지는 않다. 계속되는 바쁜 나날로

부터 잠시 물러서서 자신을 돌아보며 폭넓은 생각을 갖는다는 것은 불가능하다. 제품 매니저에게 있어서 미래를 생각한다는 것은 육 개월, 길어야 일 년 앞을 내다보는 것을 뜻한다. 연구하는 사람에게 미래를 생각한다는 것은 10년, 짧게 잡아도 5년 후를 내다보는 것을 의미한다. 이 둘 사이의 갭은 사실상 좁히기 힘들다. 여러분이 읽는 모든 것을 믿지 말라. 아무것도 믿지 말라. 과학과 연구가 실제 제품에 얼마나 영향을 주는가? 아마 여러분이 생각하는 이하일 것이며, 희망하는 이하일 것이다.

우리는 흥미로운 시대에 살고 있다. 우리는 사실 커뮤니케이션, 컴퓨터, 엔터테인먼트에 대한 복합적인 관심과 기술에 의해 야기된 커다란 혁명의 시대 가운데 살고 있다. 기술 혁명에는 몇 가지 흥미로운 속성이 있다. 첫째, 즉각적 효과에 대해서는 과대평가하는 반면, 장기적 영향의 중요성은 간과하는 경향이 있다는 것이다. 둘째, 우리 사회에 미치는 정말 극적인 사회·문화적 변화에도 불구하고, 기술 자체에 대해서만 강조하기 쉽다는 것이다. 그리고, 마지막으로 우리는 혁명이 아주 빠르게 일어난다고 생각한다. 심지어 몇 달 안에, 길어야 한두 해 안에 일어난다고 생각한다.

단지 역사적 관점에서만 본다면, 기술 혁명은 빠르게 일어난다. 구텐베르크의 금속 활자 개발에 따라 촉발된 인쇄술의 혁명을 살펴보자. 그 영향력은 급속도로 번져갔다. 100년 만에 인쇄 기술은 온 유럽에서 꽃필 수 있었다. 역사학자에게는 100년이 짧은 시간이다. 하지만 우리에게는 우리 수명보다 긴 영원과도 같은 시간이다. 새로운 기술이 우리에게 영향을 주는 데에는 기나긴 시간이 소요된다. 전화기는 1875

년에 처음 발명되었다. 그러나 1900년대에 이르러서야 사회적인 영향을 미치게 되었다. 비행기는 1800년대 후반에 착상되었고, 1903년에 성공적으로 날 수 있었다. 그러나 그 이후 30년 동안 여행객을 태울 수 있는 상업적 의미의 비행기는 출현하지 못했다. 비행기는 위험한 운송 수단이었다. 팩스는 1800년대 중반에 발명되었으나 지금까지도 우리 가정에 커다란 영향을 못 끼치고 있다.

현재 우리는 변화의 속도가 빠르다는 말을 자주 듣는다. 수십 년이나 몇 년이 아니라 단 몇 달 또는 몇 주 사이에 일어나는 인터넷 시대의 변화를 가리키면서 말이다. 그러나 사실 이것은 틀린 말이다. 인터넷은 1960년대에 대학과 기업 연구소의 협력하에 미국 정부가 후원한 연구 프로젝트와 함께 시작된 꽤 오래된 기술이다. 30년 후인 1990년대 후반에 이르러서도 미국의 인터넷 보급률은 미국 가정의 다수를 대표하지는 못했다. 다른 나라의 보급률은 이보다 더 낮은 경우가 허다했다. 디지털 컴퓨터와 PC의 역사 모두 오래되었으나 당시 미국 가정의 절반 이상은 PC를 보유하고 있지 않았으며, 다른 나라들은 이보다 더 낮았을 것이다. 이러한 변화의 지표가 비행이나 전화기보다는 빠를 수 있다. 그러나 우리가 믿어온 만큼은 아니다. 문명의 단위로 기술 혁명을 볼 때, 이는 매우 급격하게 일어난 것이다. 그러나 한 개인의 삶을 기준으로 생각할 때, 기술 혁명은 매우 느리게 일어나는 것이다.

그럼에도 불구하고 우리는 지금 진정 빠른 변화의 시대, 다양한 기술들이 디지털로 수렴되는 시대에 살고 있다. 지금부터 100년 후의 우리 후세들은 우리가 살아간 미개발된 삶을 생각하며 코웃음을 칠 수

도 있다. 우리는 손으로 쓴 편지를 전하는 우체국, 빠른 배달을 위한 DHL 서비스, 그림이 있는 문서를 보내기 위한 팩스, 타이핑한 글을 보내는 이메일 등 통합되지 않은 여러 통신 수단과 씨름해야만 한다. 또 전화기, 자동 응답기, 음성 메일 시스템은 있지만 화상 메일은 존재하지 않는다. 이 모든 시스템은 대부분 비슷하다. 우편물, 음성 메시지, 그림과 동영상 등을 전송하는 데 필요한 통합적 기술이 제공된다면 사회는 좀 더 편리해지리라고 생각하는 데에는 그리 오랜 시간이 걸리지 않을 것이다. 그리고 다양한 기술들을 통합하려고 노력하는 사람들이 그들 앞에 놓인 수많은 장벽들 앞에서 절망하고 좌절하는 광경을 그려 보는 것도 그리 어려운 일은 아니다.

에디슨은 어디에서 잘못되었는가?

오늘날의 첨단 기술 산업은 혼란 속에 있다. 기술에 대한 지나친 강조, 기술을 위한 기술, 이것이 지금 우리가 마주한 상황이다. 그리고 현대의 컴퓨터는 이러한 경향의 최고 정점에 있다. 뒤에 이 책에서 자세히 설명하겠지만, 현대의 컴퓨터는 지나치게 복잡하고 근본적으로 어려운 기계이며, 동시에 우리의 삶을 급속히 지배해 가고 있는 기계이다. 오늘날 정보통신 기술을 사용하지 않고는 사업은 물론 일상생활조차 하기 힘들다. 그러나 컴퓨터는 우리의 요구를 외면하고 있다. 우리는 서두름과 조급함, 그리고 첨단 산업의 오만함 속에서 수난을 겪고 있

다. 이것이 기계를 우선하고 소비자를 뒤에 앉혀 놓은 산업의 현실이다. 소비자들의 간절한 요구는 무시되고 있다.

21세기 초에 이른 오늘날에는 산업이 몇몇 큰 인물에 의해 좌지우지되는 것을 보게 된다. 이것은 20세기 초반에도 마찬가지였다. 에디슨, 벨, 마르코니, 웨스팅하우스 등은 당시의 정보통신 산업에서 큰 역할을 한 인물들이다. 모두 화려하고, 영향력 있고, 대중의 주목을 많이 받던 사람들이다. 전신, 전화, 축음기, 이후에 나온 라디오까지 정보통신 관련 산업이 시장에 소개되기 시작한 바로 그때로 돌아가 보자. 에디슨 이야기는 이 책의 목적에 부합하는, 아마 가장 적절한 이야기라고 생각한다. 그는 통신(전신과 전화)에서 오락(축음기와 영사기), 인프라(백열전구, 전력 공급, 전기 발전기와 전동 모터)에 이르기까지, 초창기 정보 산업을 세우는 데 중요한 역할을 하였다.

에디슨은 위대한 엔지니어였다. 최고 중의 한 사람이라 볼 수 있다. 그러나 위대한 사업가는 아니었다. 그는 발명가였을 뿐만 아니라 유능한 기술자와 과학자들을 고용하여 최초로 연구 실험실을 설립해 운영한 사람 중 한 명이었다. 무엇보다도 에디슨은 어떤 발명도 그 발명 자체로는 성공할 수 없다는 것을 잘 알고 있었다. 발명품은 작동을 위한 기술적인 인프라가 필요했다. 그는 성공을 위해서는 이 인프라 건설이 전제 조건이 된다는 것을 잘 이해하고 있었다. 그가 갖지 못한 것은 마케팅에 대한 감각이었다. 그는 번번이 소비자들을 충분히 이해하는 데 실패했다.

에디슨은 수많은 장점을 가지고 있었지만, 몇 가지 커다란 약점도 가지고 있었다. 내가 여기서 말하려는 것은 바로 그 약점들이다. 이는

우리도 공통적으로 가지고 있는 것들이다. 이 책은 첨단 기술 산업, 특히 PC 산업에 대해서, 그리고 그것이 어떻게 변해야 하는지에 대해서 쓴 책이다. 에디슨 이야기는 내 주장을 전개해 나가는 데 있어 좋은 출발점이 된다. 에디슨은 첨단 기술 산업을 일으켰던 인물이다. 그의 업적은 정보 처리 부분과 통신 부분을 하나로 묶은 것이다. 에디슨은 또한 축음기와 영사기를 발명하여 엔터테인먼트 산업에도 중요한 역할을 하였다. 그리고 거칠고 화려한 성품을 바탕으로 오늘날의 거대 기업들처럼 고소도 하고, 경쟁기업을 염탐도 하고, 발명품이 완성되기 전에 언론에 이 사실을 흘리기도 했다. 19세기 말 기술자들 사이의 반목, 소송, 경쟁은 현재의 모습 이상이었을 것이다.

축음기를 생각해 보자. 다 알고 있듯이 에디슨이 최초의 발명자이다. 그가 만든 축음기는 타제품보다 뛰어나고 다용도를 자랑했다. 또한 발명가의 똑똑한 머리로 사업에 대해 나름대로 논리적인 분석을 하고 있었다. 그러나 논리적 방법은 소비자의 욕구를 이해하는 데에는 좋은 방법이 아니다. 소비자와 이야기를 해야 한다. 그리고 그들을 살펴보아야 한다. 이것이 소비자의 관심, 동기, 요구를 이해하는 유일한 방법이다. 에디슨은 자신이 소비자를 잘 이해하고 있다고 생각했다. 그 결과 소비자들의 요구가 반영되지 않은 기술 중심의 축음기를 만들었던 것이다. 나는 이 이야기를 조금 후에 다시 말할 것이다. 다만 여기서는 에디슨이 세운 몇 개의 축음기 회사는 실패하였다는 것을 기억해야 할 필요가 있다.

어디서 들어본 이야기 같지 않은가? 현재 PC 산업의 모습과 비슷하지 않은가? 컴퓨터는 사용하기 어렵고, 축음기는 사용하기 쉽다고

생각하는가? 축음기는 사무실에서 사용하기에는 지나치게 복잡하였다. 사용법을 정복하는 데 2주가 걸렸다. 그것도 힘든 모든 일을 견딜 각오가 되어 있을 때 그렇다는 것이다. 축음기가 오늘날의 형태로 되기까지 많은 시간이 걸렸다. 수많은 변화를 통해 기본 기술마저 바뀌고, 심지어 축음기라는 용어 역시 더 이상 사용되지 않는다. 이로부터 유추해 보면, 컴퓨터 산업 앞에도 머나먼 변화의 길이 기다리고 있는 셈이다. 그 결과는 아마 오늘날과는 완전히 다른 것이 될 것이다. 문제는 축음기든, 컴퓨터든, 다른 무엇이든 간에 기술 자체는 변하기 쉬운 반면, 그 기술이 사용되는 사회적, 조직적, 문화적 측면은 변하기 어렵다는 것이다.

오늘날의 기술은 우리에게 기술 그 자체만을 부여한다. 기계와 보내는 시간은 늘어나게 하고, 우리의 삶과 생활에 대한 관심은 줄어들게 하고 있다. 모든 기술 중에서 인간에게 가장 파괴적인 기술은 아마도 PC일 것이다. 비록 우리가 컴퓨터를 [기차와 같은] 최종 기술로 여길지 모르나, 실제로 컴퓨터는 [기차를 달리게 해주는 철로와 같은] 인프라의 일종이다. 기반 구조라는 것은 우리 눈에 띄지 않아야 한다. PC 시대 이후에 보이지 않게 등장할 사용자 중심, 인간 중심의 인간적인 기술, 이것이 이 책이 정확히 전달하고자 하는 메시지이다.

이러한 변화는 쉽게 받아들여지지 않을 것이다. 이는 파괴적 기술을 필요로 한다. 회사는 새로운 디자인 접근법, 즉 인간 중심 디자인이 필요하다. 이는 새로운 사람들을 고용하고, 디자인 과정을 바꾸는 것을 의미한다. 어쩌면 회사의 구조조정을 의미할 수도 있다.

안 될 이유가 없지 않은가? 지금 이 세상에는 컴퓨터를 사용하는

사람보다 사용하지 않는 사람이 더 많다. 그것이 바로 시장이다. 여기에 기회가 있다. 회사는 늘 자신의 소비자들과만 이야기하는 것이 아니다. 회사는 아직 소비자가 되지 않은 사람들과 이야기할 수 있어야 한다. 바로 여기에 에디슨의 치명적인 잘못이 있었다. 그는 자신이 소비자들보다도 더 잘 알고 있다고 여겼다. 에디슨은 사용자들이 원하는 것을 제공하지 않았다. 그는 다만 자신이 최고라고 생각하는 것을 제공했다. 이것이 에디슨의 잘못이고, 지금도 이런 어리석은 일을 저지르는 경우가 많다.

왜 최초와 최고만으로는 충분하지 않는가?

성공은 시장에 맨 먼저 제품을 내놓는 사람에게 돌아가는 것은 아니다. 질적으로 가장 좋은 제품을 내놓는 사람에게 주어지는 것도 아니다. 아! 역사는 처음으로 제품을 출시한 사람들의 실패로 가득하지 않은가? 그렇다. 미국에 세워진 최초의 자동차 회사의 이름을 아는가? 듀리어Duryea가 최초이다. 대부분의 사람들은 아마 그 이름조차 듣지 못했을 것이다.

　　축음기의 역사는 매우 좋은 예라 할 수 있다. 에디슨은 1877년에 축음기를 발명했다. 이듬해에는 에디슨 스피킹 포노그래프Edison Speaking Phonograph라는 회사를 통해 첫 제품을 시장에 내놓았다. 처음 2, 3년 동안 이 회사는 수익을 냈다. 하지만 그 기술은 거칠고 조잡했

다. 틴포일tinfoil이라는 은박지 비슷한 판에 녹음이 되었다. 에디슨은 몇 차례 기술적 진보를 이루었다. 틴포일에서 왁스로, 실린더에서 디스크로, 수동식을 전동모터로 바꾸었다. 그런데 사람들은 축음기를 어디에 사용해야 하는지 확신하지 못했다. 에디슨은 축음기가 종이 없는 사무실을 만드는 데 큰 역할을 할 것이라고 생각했다. 받은 편지를 읽어서 녹음할 수 있고, 일일이 쓸 필요 없이 녹음한 것을 받는 사람에게 보낼 수 있다고 여겼다. 또 그는 작은 축음기를 만들어 인형 속에 넣어서 말하는 장난감을 판매하려 하기도 했다. 초기 축음기 구매자들은 파티에서 손님들의 노래나 음성 등을 녹음해 이를 다시 들을 수 있게 하였다. 미리 녹음된 말이나 노래는 대중화되기 시작했고, 이것이 결국 주된 사용 목적이 되었다.

실용적인 축음기를 사용하기 시작한 것은 벨Bell과 테인터Charles Tainter가 아메리칸 그라포폰 사American Graphophone Company라는 회사를 설립한 1880년대 후반이었다. 이들은 틴포일 대신 왁스를 입힌 실린더로 녹음이 가능한 축음기를 만들었다. 1890년대 초, 벌리너Emile Berliner는 그가 개발한 그라모폰gramophone이라는 기계를 통해 사용할 수 있는, 상업적 디스크 레코드를 생산하기 시작했다.

에디슨의 축음기는 경쟁력 있는 우수한 기능을 많이 가지고 있었다. 그러나 최상의 기술이 성공에 이르는 길을 보장하는 것은 아니다. 비디오 녹화를 위한 소니의 베타 기술은 JVC와 마쓰시타가 주도한 VHS 포맷보다 더 나은 기술이다. 그러나 소니는 패자가 되었다. 매킨토시Macintosh의 운영 체제는 분명히 도스DOS보다 훨씬 나은 시스템이다. 그러나 도스와 그 뒤에 나온 마이크로소프트의 윈도우가 컴퓨터

세계를 지배하게 되었다. 마이크로소프트사가 매킨토시 운영 체제를 따라잡는 데 10년이라는 긴 세월이 걸렸는데도 말이다. 에디슨 축음기의 녹음 기술은 최고였다. 그러나 이 기술은 다른 경쟁사의 제품과 호환되지 않는 것이었다. 그리고 경쟁사들은 에디슨보다 소비자들의 요구를 더 잘 반영하였다. 결론적으로, 기술의 우월성 문제가 아니다. 경쟁이 이긴 것이다.

최초가 되는 것이 도움은 된다. 하지만 이것만으로는 부족하다. 최고가 되는 것이 도움은 된다. 하지만 이것 역시 충분하지 않다. 무엇이 에디슨의 실수였는가? 그는 기술 중심의 방법을 사용했다. 그의 논리 정연한 기술에 대한 분석은 오히려 소비자의 입장을 생각하는 데 방해가 되었다.

에디슨이 축음기를 발명했을 때, 오늘날 CD와 DVD를 놓고 고민하는 것처럼, 녹음 매체로 실린더와 디스크를 놓고 고심하였다. 그는 실린더의 우수성을 높이 평가하였다. 에디슨은 실린더가 회전할 때 각 부분이 바늘stylus 밑으로 똑같은 속도로 지나간다는 것을 알고 있었다. 그러나 디스크의 경우, 디스크의 외곽 부분이 중앙에 가까운 부분보다 빨리 움직인다. 그래서 디스크의 중앙으로 갈수록 소리는 왜곡된다. 그리고 레코드의 파인 홈 자체가 바늘을 움직이게 하는 디스크와 비교하면, 에디슨의 축음기에 달린 바늘은 피드 나사에 의해 추진력을 받기 때문에 레코드의 마모가 훨씬 적다.

그러나 디스크에는 실린더가 갖지 못한 여러 장점이 있었다. 디스크는 왁스 실린더보다 더 강하고, 더 큰 볼륨으로 소리를 재생할 수 있었다. 그리고 보관, 포장, 운송하는 데 더할 나위 없이 유리했다. 그리

고 직경을 늘이는 것으로 재생 시간을 더 늘릴 수도 있었다. 디스크는 양면 사용이 가능하므로 돈을 더 들이지 않고도 더 많은 음악을 저장할 수 있었다. 가장 중요한 것은 디스크는 대량 생산이 가능했다.

여러 시행착오를 거치면서 사람들이 알게 된 축음기 레코드의 가장 적절한 사용 용도는 미리 녹음된 음악을 재생하는 것이었다. 벌리너는 이 사실을 일찌감치 직감하고 회사를 이 방향으로 움직여서 압도적인 시장 점유율을 확보하게 되었다. 그의 그라모폰은 후에 RCA 빅터의 전신인 빅터 토킹 머신 사Victor Talking Machine Company가 제작한 빅트롤라Victrola가 되었다. 벌리너와 그의 사업 계승자들은 재빨리 세계 곳곳에 레코드 스튜디오를 세우기 시작했고, 세계의 유명 뮤지션들과 계약을 맺어 나갔다.

에디슨은 축음기를 만들었지만 그것을 어디에 사용할 수 있는지, 즉 그 사용 가치를 제대로 이해하지 못했다. 신기술은 종종 사람들 — 특히 기술 개발자—의 예측과는 다른 목적으로 사용된다. 에디슨의 실수는 첫째, 경쟁사들이 그를 앞서가도록 방관하였다는 것이고, 둘째, 사용의 편리함, 저장, 운반 등과 관련지어 디스크가 갖는 장점들을 간과했다는 것이다. 특히 에디슨은 디스크의 대량 생산에 대해서는 아무것도 생각하지 못하고 있었다. 그 대신, 그는 스크래치가 심한 디스크의 음질에 비해 실린더에 담긴 음질이 훨씬 낮다고 판단하여 디스크에서 나오는 소리를 비웃고 있었다.

에디슨은 근본적으로 호환성이나 편의성의 중요함을 잊고 있었다. 그는 1913년에 디스크로 바꾸었지만, 끝내 시장의 리더가 되지는 못했다. 무엇보다도 에디슨은 소비자들의 갈망을 해소해줄 수 없었다.

다시 한번 말하지만, 그는 논리를 시장의 지혜보다 위에 놓고 살았다.

에디슨은 디스크를 생산한 후에도 바늘의 상하 운동과 홈의 깊이에 의해 소리가 표현되는 수직 녹음 방식을 계속 사용했다. 바늘은 레코드가 회전할 때 위 아래로 진동했다. 그런데 경쟁사들은 바늘이 좌우로 움직이는 수평 녹음 방식을 택하고 있었다. 다시 말하지만, 차이는 단지 기술적인 것뿐이다. 하지만 중요한 것은 세계는 하나의 통일된 시스템을 원한다는 것이다. 초창기 축음기는 수직 방식과 수평 방식이라는 두 가지 서로 다른 녹음 방식이 공존했고, 이 둘 사이는 서로 호환되지 않았다. 수직 방식으로 녹음된 레코드를 수평 방식을 채택한 축음기가 재생할 수 없었고, 반대의 경우도 마찬가지였다. 나는 6장에서 서로 호환할 수 없는 기반 기술 구조의 문제들에 대해 논의할 것이다. 기본적으로 당신이 가장 많이 쓰이는 기반 기술을 가지고 있다면, 당신은 승자이다. 만약 잘못된 기반 기술을 택한다면, 패자, 그것도 큰 것을 잃는 패자가 될 것이다. 빅터 토킹 머신 사가 시장을 지배하는 기반 기술을 가졌기 때문에 에디슨이 패자가 되었던 것이다.

그러면 두 개의 녹음 방식 중 어느 것이 실질적으로 더 나은 기술인가? 물론 에디슨은 자신의 방법이 더 낫다고 생각했다. 여러 번의 음조 테스트를 통해 라이브 가수의 소리와 축음기의 소리를 구분하기 힘들 정도로 음질을 높이려고 노력해 왔기 때문이다. 하지만 이는 중요한 문제가 아닐 수 있다. 빅터 사의 수평 방식으로 생성된 음질로도 충분했기 때문이다.

에디슨의 또 다른 심각한 문제는 녹음할 아티스트의 선택이었다. 에디슨은 인기 있는 비싼 아티스트와 인기 없는 아티스트 사이에 큰

차이가 없다고 여겼다. 이는 어쩌면 맞는 말인지 모른다. 열 명의 베스트 피아니스트나 오페라 가수, 열 곳의 오케스트라단을 생각해 보자. 상위에 있는 것과 하위에 있는 것이 일반인에게 크게 중요하지 않을 수도 있기 때문이다. 그러나 가장 유명하고 인기 있는 두세 명의 뮤지션은 다르다. 그들은 나머지 뮤지션에 비해 너무나 많이 알려져 있다. 에디슨은 기술적으로 더 좋은 음질을 제공하는 대신, 덜 알려진 아티스트의 음악을 녹음하여 제작 원가를 낮추고 싶었다. 그러나 문제는 여기에 있다. 대중은 잘 알려지지 않은 사람보다는 아주 유명한 아티스트의 음악을 더 듣고 싶어 했다. 빅터 사는 이를 너무나 잘 알고 있었다는 것은 앞에 있는 이 회사의 광고 문구를 보면 알 수 있다(그림 1.1).

만약 여러분이 두 개의 콘서트에 갈 수 있는 기회가 있다면, 어디를 택하시겠습니까? 하나는 여러분이 너무나 잘 아는 아티스트의 콘서트이고, 다른 하나는 잘 알려지지 않은 아티스트의 콘서트입니다. 아마도 여러분은 주저 없이 유명한 아티스트를 택하지 않겠습니까? 이것이 왜 빅트롤라가 여러분 가정에 필요한 도구인지를 보여주는 이유입니다. 오직 빅트롤라만이 세계에서 가장 유명 아티스트들의 음악을 가지고 있습니다.

에디슨은 아티스트의 유명세가 중요하지 않다는 믿음을 바탕으로 기술 중심의 논리적 분석만을 거듭했던 것이다. 결국 그는 패자가 되었다. 그가 생각한 소비자는 음악만 생각하는 소비자였다. 그는 심지어 몇 년 동안 그가 판매한 레코드에 연주자나 가수의 이름조차 써놓

지 않았다. 그는 사람들이 유명인의 음악을 듣기 원한다는 사실을 이해하지 못했다. 이 정도면 들을 만한 아티스트이고 그래서 문제가 될 것이 없다면, 이것은 오산이다. 중요한 것은 바로 뮤지션의 이름인 것이다.

만약 에디슨이 수직 방식 대신 대부분의 사람들이 사용했던 수평 녹음 방식을 선택했다면, 뮤지션의 유명세와 관련한 문제는 덜 중요한 문제가 되었는지도 모른다. 사람들이 빅터 사의 레코드를 구입하면서 동시에 에디슨이 만든 축음기를 이용할 수 있었을 것이기 때문이다. 그러나 다른 회사 제품과 동떨어진, 그래서 호환이 되지 않는 기반 기술이 주어진 상태에서 소비자들이 이름 있는 뮤지션을 원했다면, 그들은 빅터 사의 축음기와 레코드를 구매해야 했다. 요즘 말로 하면, 양립할 수 없는 두 개의 운영 체제가 경쟁하고 있었던 것이다. 결국 어떤 회사는 다른 종류의 레코드를 돌릴 수 있는 도구를 만들었다. 그러나 때는 너무 늦었다.

1907년 빅트롤라가 소개되었을 때, 빅터 토킹 머신 사는 이미 에디슨을 이기고 시장에서 견고한 위치를 점하고 있었다. 사실 캐비닛 안에 증폭 나팔horn을 가진 빅트롤라라는 이 기계는 50년 정도를 마치 모든 레코드플레이어의 대명사처럼 사용될 정도로 대중의 인기를 끌었다. 또다시 강조하지만, 이 회사는 성가시고 커다란 나팔에 지친 소비자들의 욕구를 알았으므로 시장에서 최고의 위치를 유지할 수 있었다.

소비자를 알아라. 최초가 되는 것. 최상의 기술을 내놓는 것, 심지어 옳은 것도 문제가 되지 않는다. 중요한 것은 소비자가 무엇을 생각하느냐 하는 것이다. 에디슨의 축음기는 최초였고, 최고의 음질을

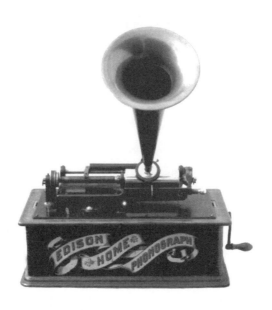

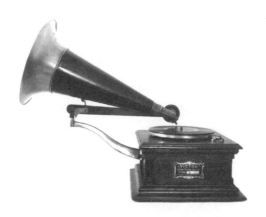

그림 1.2 경쟁하는 축음기의 인프라

(위) 왁스 실린더를 사용한 에디슨 가정용 축음기(1901).
(아래) 디스크를 사용한 빅터 토킹 머신사의 모나크 주니어(1902).

가지고 있었다. 그러나 소비자의 욕망을 충족시켜 주지 못했기 때문에 시장에서 실패하고 말았다. 소비자가 편리한 디스크를 원할 때, 그는 실린더를 사용하도록 강요했기 때문에 실패한 것이다. 소비자는 미리 녹음된 음악을 듣는 데 관심이 있었으나, 에디슨은 축음기를 녹음을 하는 도구로 사용하도록 강요했다. 에디슨은 디스크로 바꾸었을 때에도 유명하고 비싼 뮤지션 대신, 뛰어나지만 덜 유명한 아티스트들을 썼다. 결과적으로, 그는 빅터 토킹 머신 사의 시장 점유율을 따라잡을 수 없었다. 무엇보다도 그는 경쟁사들과는 다른 기술을 사용하였다. 에디슨은 모든 기술적인 방법을 다 고려하였다. 그는 자신의 선택이 최선이라고 생각했다. 어쩌면 그것이 옳은 것이었는지도 모른다.

이것은 기반 기술과 관련하여 좋은 교훈을 준다. 기술이 더 나은가 아닌가는 중요하지 않다. 사용 목적에 충분히 부합하느냐의 문제가 더 중요하다. 시장에서 이미 최고를 달리고 있다면, 타사와 호환이 되지 않는 기술을 사용해도 무방할지 모른다. 대다수의 소비자들을 확보하고 있다면, 그 회사가 하는 것이 곧 표준이 되기 때문이다. 이 경우, 다른 경쟁사는 선택의 여지 없이 앞서가는 회사의 기술을 따라갈 수밖에 없다. 따라서 만약 당신의 회사가 리더가 아니라면, 호환되지 않는 기술을 기반 기술로 채택하는 것은 어리석은 짓이다. 결국 그 회사는 시장에서 소멸될 수밖에 없다.

이건 끔찍한 제품이에요!

"이건 끔찍한 제품이에요! 우리와 너무 거리가 멀어요. 우리 제품은 사용하기 쉬운 것으로 잘 알려져 있는데, 이것 봐요. 서른여덟개의 버튼이 있는 리모콘 말이에요. 난 우리 제품은 단순하고 사용하기 쉽다고 생각합니다. 아무도 이것을 쓸 수는 없을 겁니다!"

거의 한밤중이었다. 그리고 내가 새 직장에서 일한지 2주가 지난 때였다. 나는 벌써 신제품 개발을 책임지고 있는 부사장과 싸우고 있었다. 다른 이의 눈에 띄지 않는 장소와 시간에 벌어진 논쟁이었다. 그의 거실에서 밤 10시부터 싸움이 끝날 때까지 우리는 북 이탈리아산 고급 와인을 마시며 이야기하였다. 두 병째를 마실 때쯤은 대화를 시작한 지 두 시간이 흐르고 있었다.

그는 말했다. "맞아요, 맞아. 당신이 불평하는 건 100% 맞는 말입니다. 우리는 아무도 그 제품을 사지 않을 것이란 걸 알고 있어요."

나는 어이가 없어 큰 소리로 외쳤다. "뭐라고요? 아무도 구매하지 않는다면 왜 그렇게 급하게 시간에 쫓겨 가며 이 제품을 만들었나요?"

그가 대답했다. "아, 이것은 일종의 사업 전략이지요. 이번에 우리 제품을 시장에 내놓음으로써 우리가 단지 컴퓨터만 만드는 회사가 아니라, 거실용 홈 엔터테인먼트 환경 구축을 위한 제품도 만든다는 사실을 세상에 알릴 수 있게 됩니다. 정말 값을 크게 치르고 있습니다. 더욱이 대부분의 사람들이 사용하지 않을 것이지 않습니까? 하지만 우리는 곧 시장 진입의 초석을 다지게 될 것입니다. 시장 점유율이 모든 것입니다. 속도가 가장 중요합니다. 기계가 잘 작동하는지 여부는

그 다음 문제입니다. 맨 처음 출시함으로써 우리는 시장을 지배할 수 있게 되는 것이지요. 그런 후에도 우리에겐 제품다운 제품을 만들 시간은 많이 있습니다. 그리고 그것은 당신에게 맡길 것입니다."

이것은 비즈니스의 세계를 소개하는 또 하나의 일화였다. 제대로 된 제품을 만드는 것이 항상 중요한 포인트가 되는 것은 아니었다. 첫 출시가 더 중요했다. 그의 논리는 결국 나를 이기고 말았다. 그는 나에게 좋은 와인을 대접하고, 내 비판에 동의하면서 나에게 임무까지 맡겼다. 내가 자정이 조금 지나서 그곳을 떠날 때 그는 이렇게 말했다. "사실 나도 아침 7시에 회의가 있습니다. 그리고 잠자기 전에 두 시간 정도 해야 할 일이 있습니다. 캘리포니아에서 자정은 국제 전화하기에 제일 좋은 시간입니다. 유럽은 아침 9시, 일본은 오후 5시가 되지요." 이것이 바로 첨단 기술의 세계이다. 속도는 수그러들 줄 모른다. 행동을 높이 평가한다. 그러나 생각할 시간은 거의 없다.

드디어 제품이 출시되기 시작했다. 그러나 결과는 실패였다. 판매 실적은 참담했다. 나는 더 나은 제품을 만들기 위해 복잡한 몇 가지를 고쳐 보려고 했다. 그런데 새로운 디자인을 위해 우리에게 주어진 시간은 한 달밖에 되지 않았다. 그것도 포르투갈에 있는 공장이 휴가로 2주 쉬었기 때문에 실제로 일할 수 있는 시간은 2주에 불과했다. 나는 시간 부족이 제품의 질을 높이는 데 제일 큰 장애물이라는 것을 점점 깨닫기 시작했다.

내가 발견한 제품의 문제점들을 고칠 수 있었는지 여부가 중요한가? 그렇지 않을지도 모른다. 경영자의 판단이 옳았는가? 그럴 수도 있다. 제품의 주된 실패 원인은 사실 그 제품이 진정으로 소비자에

게 필요한 것이었나에 있었다. 그것은 회사의 제품 분류 체계 중 어디에 넣어야 하는지조차 정하기 어려웠다. 우리는 그것을 방에서, 거실에서, 혹은 TV 위에 놓고 사용할 수 있으리라고 믿었지만, 소비자들은 그 제품에 대한 경험도 없었을 뿐 아니라 어디에 써야 하는지 알 수도 없었다. 개발자의 의도와는 달리 사람들은 우리 제품을 컴퓨터 주변 장치 정도로 판단하고 있었다. 그 제품은 또한 너무 비쌌고, 너무 느렸다. 산업 디자인의 측면에서 끌리는 것이 없었고, 사용의 편리함을 논하기에는 부적절했다.

그 제품은 실제로 너무 빨리 앞서갔다. 사용하기 어려운 것은 큰 문제가 되지 않았다. 적어도 전문가의 평가에서는 사용성의 결여가 언급되었지만, 그렇다고 그것이 이 제품을 실패하게 만든 주원인은 아니었다. 시장 점유율과 첫 출시가 중요하다는 부사장의 말은 옳은 것이었나? 그렇다고 생각한다. 그러나 내가 발견한 문제는, 그 제품은 파괴적 기술이라는 새로운 제품군에 속하는 것으로서 일반인이 거실이나 TV 위에 놓을 수 있는 대중적 기술은 아니었다는 것이다. 2장과 11장에서 소개하겠지만, 파괴적 기술은 특별히 논의할 필요가 있다. 모든 제품은 초기에 기술적으로 매우 복잡하다. 이 시기에는 사용하기 쉬운가, 디자인이 잘 되었는지를 논의하는 것은 부적절하다. 초기 사용자들은 단지 그들이 필요로 하는 제품이라고 생각하면 사용하기 끔찍한 제품이라도 반길 것이다.

어쨌든 끔찍한 제품이 문제가 되지 않는 세계는 어떤 세계인가? 첫째로, 기술 열광자들, 초기 수용자들, 팬클럽, 기술이 최우선 가치가 있다고 믿는 사람들에게 환영을 받는 세계이다. 둘째로, 사람들이 인

식할 수 있는 특수한 영역에 적합하고, 소비자가 이해할 수 있는 가치를 지닌 제품을 요구하는 우리의 현실 세계이다. 좋은 제품도 개발 시기를 잘못 택하면 실패하게 된다. 전화가 대중에게 받아들여지기까지 수십 년이 소요되었다. 라디오도 처음에는 장난감으로 여겨지면서 잊혀진 채로 있었다. 팩스가 산업 현장에 필수적인 사무기기로 사용된 것도 처음 소개되고 100년 이상이 지난 최근의 일이다. 자동차도 그렇고, 모든 신기술이 거의 그렇다.

새로운 제품이 만들어질 때, 이것이 처음부터 사람들의 생활에 적합하게 탄생되는 것은 아니다. 새로운 제품이 생존하기 위해서는 점진적으로 도입되어야 한다. 그리고 신제품만이 갖는 유익함을 보일 수 있어야 한다. 제품들은 특별한 수명 주기를 가지고 있다. 처음에는 복잡함, 제한적 기능, 고비용 등의 대가를 치르더라도 뛰어난 성능을 가지고 있어야 한다. 그리고 20~30년 혹은 그 이상의 시간이 지나면서 일상생활에도 필요한 대상으로 서서히 탈바꿈하게 된다. 끝으로 단순성, 저비용, 적절한 기능을 가지면서 필요한 성능을 제공하여야 한다. 처음 나오는 제품은 그 제품이 줄 수 있는 유익함을 얻기 위해 어떤 대가라도 치를 준비가 되어 있는 소수의 모험가들에게만 관심의 대상이 된다. 이는 자연히 기술 중심의 제품일 수밖에 없다. 그러나 시간이 지나면서 모든 사람에게 가치 있는, 만인을 위한 기술로 전환하게 된다.

이는 자동차, 전화, 축음기의 이야기이다. 이것은 또한 개인용 컴퓨터의 이야기가 될 것이다. 비록 현재는 컴퓨터가 복잡하고 비싸지만, 앞으로는 더욱 단순하고 저렴한 우리의 일상 도구로 전환될 것이다. 이러한 전환은 기술 열광자들이 갖는 관점과는 전혀 다른 새로운

세계를 요구한다. 바로 소비자 중심의 세계이다. 결국 에디슨의 회사는 소비자 중심의 관점을 수용하지 못해 실패하고 말았다.

오래전, 컴퓨터 산업이 막 시작되었을 때, 유용한 어떤 일을 수행할 수 있는 개인 용도의 작은 도구를 만들 수 있다는 것은 기적이었다. 그때는 기술이 왕이었다. 기술을 완전히 익힌 사람은 잘못을 할 수가 없다고 생각되었다. 혁신할 수 있었던 사람들은 부자가 되었고, 영향력 있는 스타가 되었다. 그들에겐 더 나은 기술, 더 환상적인 기술을 창조해 내야 한다는 보이지 않는 압력이 있었다. 자본주의는 바로 이러한 압력의 원천이었다. 작지만 가능성 있는 회사에 투자하라. 그러면 많은 이득을 볼 수 있다. 모든 사람은 신기술이라는 한 가지를 위해서 싸웠다. 사람들이 사용할 수 없다는 것에 대해서는 신경 쓰지 마라. 제품이 점점 더 복잡해지고, 설치하고 유지하고 이해하고 사용하기 점점 더 어려워지더라도 걱정하지 마라. 사람들은 계속 구매해 왔다. 테크놀로지에 열광하는 마니아는 늘 있었고, 그들은 제품을 구입할 수밖에 없는 상황에 있었기 때문이다.

시장에서는 소비자가 제품을 실제로 선택할 것인지가 중요하다. 어떤 기술이 사용되는 초기에는, 사용이나 유지 보수에 어려움이 많다. 비싸기만 한 기술을 과연 구입할 것인가? 아니면 아무것도 하지 않을 것인가? 항상 이 둘 사이에 선택의 문제가 있다. 기술 열광자들에게 있어서 기술은 잘못이 있든 없든 간에 그들이 살아가는 데 없어서는 안 될 어떤 유익함을 제공한다. 쉼 없는 비즈니스의 세계에는 오직 새로운 기술만이 더 나은 경쟁력을 제공하고, 그 기술을 따라잡지 못하면 적에게 먹힌다는 강박 관념이 늘 존재한다.

기술의 변화는 단순하고 쉽다.
어려운 것은 사회, 문화, 조직의 변화이다.

이메일이 우체국에서 배달하는 편지를 대체할까? 오랫동안 그렇게 되지는 않을 것 같다. 이유는 그 변화는 우체국 노동자들의 동의를 얻어야 하고, 무엇보다 오랫동안 지속되었던 편지 문화를 바꾸는 것이 쉬운 일이 아니기 때문이다. 어떤 나라는 우편 전송에 방해가 될 수 있는 것들을 제재하는 법까지 제정한다. 이메일이 반드시 환영을 받는 것은 아니다.

집에서 팩스를 좀 더 쉽게 보내고 싶은가? 다이얼 톤, 울림 신호, 음성 등 몇 가지 신호를 전송하기 위한 국제 기준에 맞추어야 한다. 오늘날, 어떤 신호가 음성인지, 모뎀인지, 팩스인지, 혹은 그것이 한 개인에게 전달되는 것인지, 음성이나 메일 박스에 직접 가는 것인지 등을 알려주는 메시지가 있다면 유용할지 모른다. 하지만 이를 위해 요구되는 기술이 비교적 쉽다고 해도 그렇게 되지는 않을 것이다. 문제는 기존의 기반 기술이 이런 신호들과 서로 호환되지 않기 때문이다.

자동 응답기의 경우, 누군가 음성 메시지를 남긴다. 팩스로는 A4 용지에 있는 이미지를 복사하여 전송한다. 이메일은 메시지를 타이핑한 후 써놓은 전자 문서를 전송하여 수신인이 스크린상에서 그 내용을 볼 수 있게 한다는 점에서 팩스와 유사하다. 그러나 하나의 기계에서 다른 기계로 전송되는 것을 보면 차이가 있다. 팩스는 질이 떨어지는 원본의 복사본과 같은 것이다. 반면 이메일은 각 문자에 대한 코드를 전송하며, 받는 이는 자신이 원하는 글꼴을 택하여 문서를 읽을 수 있게 된다. 똑같은 단어들이 보인다고 해도 팩스는 원본처럼 보이나 이

메일은 그렇지 않다.

통신을 하는 사람들은 왜 이메일로 음성 메시지를 전달할 수 없는지를 알지 못한다. 그들은 왜 팩스로 받은 문자들을 다시 편집할 수 없으며, 이메일에서 사용된 문자들과는 다른지를 잘 모른다.

실제로 이 기술들은 매우 다른, 거의 호환되지 않는 기반 기술을 가지고 있다. 음성 메일은 전화 교환선의 규약에 따라 변환 저장되는 음파의 아날로그적 표현이다. 팩스 역시 아날로그 신호이다. 전화선이 음성 전송을 위해 설계되었다 해도, 팩스는 전화선을 통해 데이터가 전송되는 문자들의 그림이다. 전화선을 통해 데이터를 전송할 수 있는 유일한 방법은 디지털 신호를 오디오 신호로 바꾼 후에, 수신기에서 다시 적절한 데이터 형태로 바꾸어 주는 것이다. 그래서 우리는 팩스기나 모뎀에서 이상한 소리를 듣게 된다.

이메일은 ASCIIAmerican Standard Code for Information Inter-change 코드에 의해 변환되는 문자의 디지털 표현이다. ASCII는 지금과 같은 국제 사회에서는 약간의 문제를 가지고 있다. ASCII코드는 중국어처럼 알파벳이 없는 언어는 물론, 유럽 언어들조차도 완전히 표현하지 못한다. 사실 ASCII의 첫 번째 문자인 "American"을 뜻하는 "A"가 문제이다.

기능적인 측면에서 팩스와 이메일은 거의 같다. 그러나 문화적인 측면에서 볼 때, 이 둘이 사용되는 방법은 서로 다르다. 팩스가 형식적이라면 이메일은 덜 형식적인 매체이다. 이메일에서는 사람들이 빨리 타이핑해 전송하는 경향이 있으나, 팩스는 정상적인 사무 과정을 밟으면서 문장의 문법이나 철자, 형식에 맞게 사용하는 경향이 있다. 이러

한 차이들은 그것들의 역사적 근원들을 반영한다.

오늘날의 팩스는 대기업들의 업무용으로 개발되었던 기계이다. 팩스 기술은 가장 흔한 사무의 하나인 편지를 써서 주고받는 일에 아주 적합하다. 일반 편지도 팩스와 비슷한 기능을 가지고 있다. 차이라면 봉투에 넣어서 우편집배원을 통해서 전달하는가, 아니면 팩스와 전화번호를 이용해서 전송하는가의 문제이다. 팩스의 형식은 바로 편지의 형식을 반영한다.

이메일은 주로 대학이나 연구소, 정부 내에서 일하는 컴퓨터 공학자들에 의해 탄생하였다. 이는 연구자들 사이의 메모와 그 전송을 위해 개발되었다. 물론, 사업적인 일을 다룬다거나 모임이나 회식 약속 같은 개인적인 용무를 위해 사용되기도 한다. 형식에 구애받지 않기 때문에 문법이나 철자가 틀리는 일도 자주 발생한다. 형식과 정확한 문법을 갖춘 문구들은 이메일에 어울리지 않을 때가 많다. 게다가 ASCII코드의 제약으로 인해 무언가를 강조하기 위해 대문자를 사용하거나 *(애스터리스크) 등을 사용한다. 윙크를 하거나 웃는 모습을 표현할 때 ':)' 같은 이모티콘을 사용한다.

많은 사람이 사용하게 되어 어떤 기술이 고착화되면, 그 기술을 바꾸기는 매우 어렵다. 이 사실은 이메일과 팩스의 차이를 통해 분명히 알 수 있다. 이메일을 사용할 때, 책이나 일반 편지에서 볼 수 있는 형식을 갖추고, 그림과 다이어그램 등을 텍스트와 함께 쉽게 삽입할 수 있다면 더 좋을 것이다. 그리고 비슷한 이야기지만, 팩스에 쓰인 문자들의 코드화가 가능하여, 우리가 컴퓨터를 통해 문자를 검색하는 것처럼 팩스에서 원하는 단어나 표현을 검색하고 이들을 복사하여 다른

문서에 옮겨 넣을 수 있다면, 이 또한 유용할 것이다. 하지만 문제는 이러한 기능을 부과하기 위해서는 개발자들과 사용자들이 동의해야 할 기술의 표준화가 필요하다. 이러한 작업은 일단 기술이 고착화되기 시작하면 현실적으로 거의 불가능해진다. 수많은 조직, 기업, 단체들이 변화를 주어야 한다. 그리고 지불해야 할 노력과 비용은 상상을 초월한다. 그렇기 때문에 기술의 사회적, 문화적, 조직적 측면이 기술 자체보다 더욱 변화하기 어려운 것이다.

지금 우리는 IT 발전의 중대한 전기를 맞이하고 있다. 개인용 컴퓨터와 이와 연결된 통신 구조가 우리가 사는 세계를 지배하고 있다. PC는 이미 사용상의 여러 가지 문제와 복잡함을 가지고 있으며, 인간이 수행하는 많은 일들과 잘 조화되지 않는 측면이 있다. 그럼에도 불구하고 PC는 이미 여러 일들을 하는 데 있어 가장 중요하고 표준화된 도구로 성장하였다. 지금까지 말해 왔듯이, 최고의 기술이 성공을 보장하는 것은 아니다. 오히려 비기술적인 요소가 성패를 좌우할 수 있다.

일단 기반 기술이 확립되면 그것을 바꾸기는 어렵다. 심지어 새로운 방법이 훨씬 더 나은 결과를 가져온다는 것이 증명된다고 해도 오래된 방법은 좀처럼 사라지지 않는다. 기술은 사회 문화라는 토양에 뿌리박고 있는 나무와 같아서 우리가 살아가고 일하고 즐기는 삶의 방식과 동떨어져 존재할 수 없기 때문이다. 그래서 변화는 매우 천천히 일어나게 되며, 수십 년이 걸릴 수도 있다.

정보가전이라는 한결 더 나은 방법이 있다. 정보가전을 생각해 보자. 왜 PC가 그렇게 복잡한 도구인지를 생각해 보자. 우리는 역사가 주는 교훈을 잊을 수 없다. 최고 기술을 가진 제품이 항상 성공하는 것

은 아니다. 사회적, 문화적, 조직적 요소가 기술적 진보 위에서 이를 지배하고 있다. 그럼에도 불구하고 오늘날 기술의 세계는 지나치게 복잡하다. 더 나은 방법이 필요하다. 그리고 그 방법은 존재하고 있다.

시장이 제품의 수명 주기에 영향을 주는 방식에 대해 생각해 보자. 시간이 흐르면서, 제품을 사용하는 소비자 유형은 크게 달라진다. 결국 제품이 개발, 제작, 판매되는 방법은 제품 생산 초기의 유년기를 거쳐 성숙기로 이동할 때 근본적으로 그리고 철저하게 변화되어야 한다. 이러한 변화의 본성을 알아야만, 우리는 오늘날 PC의 세상에서 정보가전이 가진 힘과, 단순함으로 이동하기 위해 필요한 것이 무언인지를 이해하게 될 것이다.

기술 중심에서
인간 중심으로

거트루드는 기술을 아주 싫어했다. 특히 컴퓨터를 싫어했다. 그런데도 그녀는 1970년대 초에 필요 때문에 초기 개인용 컴퓨터의 하나인 애플 II를 구입했다. 그러나 아이러니하게도 후에 거트루드는 애플 II의 충실한 사용자가 되었다. 개인용 컴퓨터라는 새로운 기계가 다른 어떤 방법으로도 해결할 수 없던 그녀의 문제들을 해결해 주었기 때문이다. 여기서 나는 거트루드를 통해 중요한 교훈을 하나 얻을 수 있었다.

나는 개인용 컴퓨터가 사용되기 시작하던 초기에는 이 새로운 파괴적 기술의 중요성을 모르는 회의론자였다. 당시 나는 오랫동안 유니백Univac이나 PDP, VAX 계열의 큼지막한 컴퓨터들을 사용하고 있었다. 적어도 GUIGraphic User Interface의 시대가 오기 전까지는 그러했다. 나는 사실 UNIX 시스템의 모든 어려운 명령어를 알고 있을 만큼 UNIX를 사용하는 데 전문가였다. 애플 II를 처음 보았을 때, 나는 이

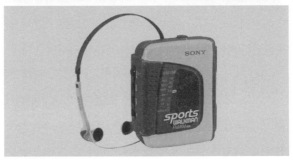

그림 2.1

(상) 1922년 "미스 워싱턴" 에벌린 루이스Evelyn C. Lewis가 왼쪽에 있는 콘덴서를 조절하면서
라디오를 듣고 있다.(사진: Corbis-Bettmann)
(중) 1945년의 스트롬버그 칼슨Stromberg Carlson 탁상용 라디오(사진: Corbis-Bettmann)
(하) 소니 스포츠 워크맨(사진: Sony Electronics Inc.)

를 커다란 기술의 후퇴로 여겼다. 정보는 오디오 테이프에 저장되었다. 저화질, 저해상도의 디스플레이에, 키보드까지 결함이 많았다. 개인용 컴퓨터는 내가 사용했던 메인프레임 컴퓨터와 미니컴퓨터에 비해 훨씬 느렸고 불만족스러웠다. 그것은 너무도 초보적인 것이었기에, 나는 어떻게 이런 제한적인 기계에 가치를 부여해야 할지를 몰랐다.

거트루드는 이런 나의 마음을 바꾸어 주었다. 당시 나는 캘리포니아 대학교 샌디에이고 캠퍼스 심리학과의 학과장으로 있었고, 거트루드는 학과의 경리 담당 사무원이었다. 거트루드는 늘 컴퓨터 사용을 거부해 왔다. 나는 그녀에게 VAX 컴퓨터를 사용하도록 계속 설득하였지만, 그녀는 단단한 돌처럼 움직이지 않았다. 그녀는 경리과에서 정기적으로 제공하는 여러 개의 커다란 인쇄물들을 책상에 놓고, 계산기를 두드리면서 회계 처리를 하고 있었다.

그러던 어느 날 거트루드는 애플 II를 사서 최초의 스프레드시트spread sheet 프로그램이라 할 수 있는 비지캘크visicalc라는 프로그램을 사용하기 시작했다. 그리고 기술을 싫어하던 그녀는 스프레드시트 프로그램에 완전히 빠지게 되었다. 이 프로그램의 명령어는 매우 복잡해서 나도 사용하기 힘든 면이 많았다. 하지만 거트루드는 확고했다. 그녀에게는 적어도 고통을 감수할 가치가 있었다. 그녀가 해야 하는 중요한 업무 중 하나는 예산 편성이었다. 컴퓨터 프로그램으로 계산을 하면 예산 편성 작업에 어떤 영향을 줄까? 손으로 예산을 편성한다면, "이 부분을 늘리고 저 부분은 없애 버립시다. 그러면 어떤 결과가 나오지요?" 하는 등의 수많은 수정 요구에 진저리나는 노력을 기울여야 할 것이다. 이를 볼 때, 애플 컴퓨터의 여러 가지 놀랄 만한 기능들은 제

쳐두고라도, 단지 예산 편성이라는 이 한 가지 업무만을 위해 컴퓨터를 구입하는 것도 어쩌면 가치 있는 일이 될 것이다.

하나의 기술이 소개되는 초기에는 얼마나 비싸고 사용하기 어려운가 하는 문제는 별로 중요하지 않다. 사용자에게 많은 유익을 가져다줄 때, 그리고 해야 할 일은 중요한데 다른 어떤 방법으로도 수행하기 힘들 때, 사용상의 어려움이나 가격은 문제가 되지 않는다.

기술의 수명 주기와 소비자

과학 기술의 산물들은 탄생에서 성숙 과정을 거치는 화려한 수명 주기를 가지고 있다. 유년기의 그 매혹적인 제품들은 성숙기에 이르면 부적절해지거나 무시될 수 있다. 사춘기의 불완전한 날들을 거치면서 모든 것이 변한다. 이때 소비자들은 이전과는 아주 다른 것을 찾으면서도 새로운 시각으로 제품을 바라본다. 제품을 평가하는 시각과 차원이 달라지는 것이다. 결과적으로 제품이 인식되고 개발되고 판매되는 방법 또한 변화된다. 기술의 초기 단계에서 성공을 거둔 회사의 장점들은 후기 단계에서 과감히 버려야 할 것이 된다.

기술이 소개되는 초기에는 그 기술이 제공하는 기능들 때문에 이를 구매한다. 이들은 초기 수용자, 즉 기술 자체가 좋아서 구매하는 사람들, 새것을 좋아하는 사람들, 새로운 기능들이 좋아서 새 기술이 가지고 있는 다른 어떤 문제들도 감수할 수 있는 사람들이라 할 수 있다.

거트루드는 전형적인 예이다.

새로운 기술, 새로운 기능, 이것들을 초기 수용자들은 구매하는 것이다. 그들은 제품의 특징에 대한 목록과 기술에 대한 설명에 기초해 제품을 산다. 이때 마케팅이란 단지 경쟁사의 품질을 깨부수는 행위이다. 마케팅팀은 소비자에게 어떤 새로운 특징이 필요한지를 묻는다. 그리고 회사에 돌아와서 개발자들에게 다음 제품에서는 그러한 특징들을 담을 것을 요구한다. 모든 회사가 그들 제품이 다른 회사의 제품보다 기술적으로 월등하다는 것을 열심히 홍보한다. 신제품이 어떤 새로운 기능이나 특성을 가지고 있는지, 이 특성들이 얼마나 더 빨라지고, 작아지고, 유일한 것인지를 알리는 것이 주된 마케팅 전략이다. 얼마 동안 이런 홍보는 생명력을 가지게 된다.

결과는 기술과 기능 위주의 제품이다. 새로운 제품을 출시하는 것은 사실 새로운 기능 사용을 소비자에게 귀찮게 권유하는 것을 뜻한다. 광고는 그 기능들의 목록 나열에 불과하다. 거기에는 생산성, 사용의 편리함, 일 처리 과정 등 소비자가 진짜 필요로 하는 것에 대한 언급은 거의 없다. 그 대신, 기술의 잔재주만을 말한다. 마치 확장된 새로운 기술이 다른 모든 문제들까지 해결할 수 있을 것처럼 말이다. 그래서 이들은 더 적은 기능을 가진 제품이 더 유용하고 더 실용적이고 소비자들의 욕구에 더 잘 부합할 수 있다는 사실을 기술에 대한 모독으로 간주한다.

이러한 문제를 해결하는 데에는 언론도 큰 도움이 되지 않는다. 재무 분석가들은 회사들 사이의 미세한 차이들에 대해 글을 쓴다. 인기 있는 잡지나 신문은 신제품 소개에 큰 비중을 둔다. 그들은 자신들

이 쓰는 글에서 제품의 차이를 설명하기 위해 객관적인 것처럼 보이는 어떤 방법을 사용할 필요가 있다. 그래서 그들은 측정 방법에 집착하게 된다. 우리에게는 개인적인 의견은 의심스럽다는 믿음이 있는 것 같다. 만약 단순히 "나는 이 기능을 좋아해," "나는 저 기능을 싫어해"라고 말한다면, 이는 사견에 불과한 것으로 보이며, 말의 무게를 떨어뜨리게 된다. 결국, 분석가들은 개인적인 충동에 끌리지 않는 양적인 측정, 통계적 측정이 객관성을 부여한다는 신화를 창조해 왔다. 독자들이 할 수 있는 일은 하나의 제품에 대해 측정한 수치들이 다른 제품보다 낮다는 점을 읽고 받아들이는 것이다. "내가 A라는 소프트웨어에서 스크롤바를 잡고 문서의 처음에서 끝으로 내려오는 데 11초가 걸렸다. 그러나 B라는 소프트웨어에서는 단 6초만 걸렸다"라고 어떤 칼럼니스트가 말했다고 하자. 이때 실제 사용자들에게 스크롤바를 이용하는 것은 중요하지 않다.

양적인 평가는 사실 가치 있는 일이다. 이는 과학적 방법의 중심에 있다. 정확하고 반복이 가능하기 때문이다. 그러나 어떤 요소가 측정되어야 하고 어떤 변수가 고려할 필요가 없는지를 결정하는 것은 개인적이고 편향된 것일 수밖에 없다. 측정되는 요인은 중요하고 측정되지 않은 요인들은 거의 가치가 없는 것으로 여겨진다. 분석가들은 사용자들의 유용성을 고려하지 않는다. 그들은 측정하기 쉬운 것들을 측정할 뿐이다. 회사도 이러한 양적인 면에서 성능을 측정하는 데 많은 힘을 쏟고 있지만, 우리의 실생활에 적용할 수 있는지에 대한 문제는 크게 상관하지 않는 경향이 있다. 행운은 왔다가 지나간다. 회사는 성공하는 것처럼 보이다가 곧 실패하고 만다. 그 이유는 이러한 부적절

한 측정과 홍보 때문이다.

자동차나 TV 등 많은 기술들의 발전 초기에 나타나는 일반적인 경향과 일치한다고 해도, 나는 단지 컴퓨터 산업에 대해서만 말하고 있다. 이것은 현재 컴퓨터 산업이 처해 있는 상황이다. 산업 현장은 기술에 대한 열광을 믿는다. 메가바이트, 기가바이트, 테라바이트, 킬로보, 메가헤르츠, 기가헤르츠를 향해 가고 있다. 그러나 소비자들은 이것을 잘 이해하는가? 이것이 과연 소비자를 위하는 것일까?

하나의 기술이 성숙 단계로 들어갈 때는 이야기가 달라진다. 우리는 성숙해진 회사를 더 이상 "기술" 회사라고 부르지 않을 것이다. 대신 제품을 만드는 회사 또는 서비스 회사라고 여기게 될 것이다. 결국, 기술이 인간의 사용성이나 유용성 측면 위에 군림하고 있을 때, 우리는 일상의 대화에서 기술이라는 단어를 단지 새로운 것들과 연관시켜 사용한다. 우리는 디지털 컴퓨터를 "기술"이라고 부른다. 인터넷도 "기술"이라고 부른다. 그러나 연필과 종이는 어떠한가? 난로나 안전핀은 어떠한가? 사실은 모두가 기술이다. 모두가 과학적이고 공학적인 방법에 의해 탄생한 기술들이다. 그러나 연필이나 종이, 난로, 핀 등은 너무 보편화되어서 우리는 그것들을 그저 당연한 것들로 받아들일 뿐이다. 우리는 그것들의 기술적 특성들을 믿음직스럽고 견고한 것으로 여긴다. 그래서 그것들을 잊어버린다.

일단 기술이 성숙해지면, 우리는 기술들의 기본적인 성능에 대해서는 당연한 것으로 여긴다. 그리고 이때 그것이 우리의 목적에 맞게 잘 작동하고 있다고만 생각한다. 결국, 우리는 성능 자체보다는 가격, 브랜드, 외관, 편의성 등을 찾게 된다. 우리는 실제 제품만큼이나 브랜

드 이름을 보고 구매한다. 심지어 TV 세트나 자동차 같이 값나가는 제품들도 기술적 차이보다 가격, 외관, 명성, 브랜드 가치 등을 보고 구매한다.

마케팅은 사소한 기술적 차이도 부각하면서 자사의 제품이 타사 제품과 다르다는 점을 열심히 강조한다. 종종 눈에 확 띄는 표현들을 사용하기도 한다. "오직 픽셀테크만이 블랙 매트릭스, 다이애거널 픽셀 플레이팅black-matrix, diagonal pixel-plating을 가지고 있다." 우리 같은 일상 사용자들은 이 문구가 무엇을 의미하는지 모른다 할지라도 그들은 이런 식으로 제품을 설명한다.

컴퓨터 산업은 아직까지 반항기 있는 사춘기 단계에 있다. 컴퓨터 기술은 기능과 신뢰도 측면에서 충분히 성숙해졌다고 할 수 있지만, 동시에 여러 가지 미숙함을 지니고 있다. 현재도 더 크고 더 빠르게 그리고 더 힘 있게 자라나려는 노력을 계속되고 있다. 남아 있는 우리는 사실 이것이 가라앉기를 바라고 있는지 모른다. 우리는 호들갑을 바라지 않는다. 단지 유익하면서도 조용하고 완벽한 서비스가 제공되기를 바란다. 유년기에서 성년기로 바뀐다는 것은 유년기의 기술에 대한 흥분과 성숙기의 꾸준한 유용성 사이의 간극을 건너뛰는 것을 뜻한다. 이것은 메우기 어려운 간극이다.

하나의 커다란 간극은 초기 기술 수용자와 후기 기술 수용자들의 요구 사항들의 차이에서 비롯된다. 초기 수용자들은 기술적 우월감을 즐긴다. 그들은 매입 가격, 유지 및 복잡성 등으로 인해 고생을 하더라도 그들이 얻을 수 있는 유익함을 위해 기꺼이 그 기술을 사용한다. 하지만 보수적인 후기 수용자들은 신뢰도와 단순성을 원한다. 그들의 신

념은 "켜 보자. 사용해 보자. 그리고 잊어버리자"이다.

제품은 이 두 그룹의 사용자들 사이에서 서로 다르게 개발되고 홍보되고 판매되어야 한다. 현재 컴퓨터 세계를 지배하고 있는 10대 청소년들은 간극의 상황에서 유년기의 젊은 쪽에 있다. 이제는 컴퓨터가 소비자를 위해 성숙한 세계로 들어가야 할 때이다. 소비자를 위한 도구들은 소비자가 가장 편안함을 느낄 수 있는 영역, 즉 성숙한 측면에 모든 것이 맞추어져 있다. 거기에는 사용의 편리함, 신뢰성, 매력적인 외관, 유명도, 브랜드 등의 가치들이 지배하고 있다. 소비자의 세계는 기술에 중독된 개발자들과 분석가들이 있는 첨단 기술의 세계와는 사뭇 다르다.

하나의 제품을 평가하는 데에는 여러 가지 방법이 존재한다. 유년기를 거쳐 성숙기에 이르는 제품의 수명 주기를 이해하기 위해서는 각 단계별로 다른 차원들, 다른 부류의 소비자들을 고려해야 한다. 초창기에는 판매하는 제품만이 갖는 유일한 그 무엇이 있어야 한다. 이것이 바로 초기 수용자를 끌어들일 수 있는 방법이다. 그들은 제품의 복잡함이나 불편함을 크게 개의치 않는다. 그들에게 제품을 사용하는 데 따르는 고통은 문제가 되지 않는다. 돈이 많이 들어도 상관하지 않는다. 초기 수용자들은 시장을 형성함에 있어 중요한 존재이다.

시장이 커지면 타사와의 경쟁이 시작되고, 기술은 성숙 단계로 들어가게 된다. 또 질적인 면이 더욱 강조된다. 이것이 제품의 사춘기 단계이다. 이때 사용되는 기술은 새롭게 느껴지지 않는다. 사용자들은 신뢰도라든가 유지 보수, 가격 등 여러 가지 다른 차원들을 생각하기 시작한다. 그들은 새로운 기술이 안정적인지, 이것이 본래 약속한 대

로 사용되는지 등을 확실히 알게 될 때까지 기다리는 사람들이다.

결국 제품은 성숙 단계에 접어든다. 점차 성숙함, 안정감, 신뢰성을 가지게 된다. 이때부터 기능과 기술적 특성보다는 가격, 외관, 편의성이 중요한 역할을 한다. 여기서의 사용자들이 바로 보수적인 후기 수용자들이다. 이들은 제품이 성숙해질 때까지 기다리는 소비자들이다. 이 시기에 제품은 진정한 가치를 가지게 된다. 기술은 배경 그림처럼 뒤에서 보이지 않게 그 역할을 수행하며, 편의성, 신뢰성 등이 오히려 기술의 우월성 앞에 나와서 소비자들의 마음을 움직이게 한다. 외관, 지명도, 구매자의 자부심 등이 문제가 되는 시기이다.

손목시계를 생각해 보자. 사람들은 가장 정확한 시계를 사는가? 대개는 그렇지 않다. 사람들은 모든 시계가 최소한의 정확도는 유지하고 있다고 생각한다. 사실 값싼 시계가 비싼 시계보다 정확할 때가 있다. 아주 싼 전자시계들도 정확한 쿼츠 크리스털에 의해 시간이 맞춰진다. 이들은 비싼 수제 시계들보다 나을 때도 있다. 그러면 사람들은 가격이 저렴한 시계를 사는가? 대개는 그렇지 않다. 모든 전자 시계는 구매의 어려움을 느끼지 않을 만큼 저렴하다. 가격 면에서는 시계가 고장 나면 고치는 것보다 새로 사는 것이 더 나을 정도로 값이 싼 시계도 많다. 비싼 시계 하나를 사느니 차라리 여러 개의 시계를 구입하는 것이 값이 덜 나간다.

비록 시계는 정확성을 요구하는 기술을 필요로 하지만, 기술 중심의 단계를 넘어선 지 이미 오래다. 지금은 완전히 시장 위주, 인간 중심의 단계에 들어서 있다. 이제 시계는 보석, 패션, 감정의 대상으로서 더욱 가치를 지닌 첨단 기술이다. 시계를 만드는 사람들은 소비자의 다

양한 요구들을 수렴하여 만들어야 한다는 것을 알고 있다. 그들은 다양한 형태의 시장들을 세밀히 나누어 분석한다.

디지털 시계는 저렴하면서 고급 기능을 수행할 수 있는 시계를 지향하기 때문에 가격에 민감하면서 새것을 좋아하는 소비자들의 구미에 맞는다고 할 수 있다. 그래서 첨단 기술의 컴퓨터 회사에서 근무하는 엔지니어들이 이를 선호하는 것은 그리 놀랄 만한 일은 아니다. 만약 디지털 시계에 보석을 박고 귀금속을 넣어 멋지게 보이도록 디자인을 한다고 해도, 디지털 시계의 이미지는 여전히 실용적인 목적과 연결되어 있다는 것을 기억해야 한다.

그런데 멋져서 잘 팔리는 시계가 있고, 제조사의 인지도 때문에 잘 팔리는 시계가 있다. 어떤 시계는 게임을 즐기기에 좋고, 어떤 것은 순수해 보여서 좋고, 또 어떤 것은 유선형이어서 좋다. 대부분의 값나가는 시계들은 디지털 숫자로 시간을 보여주지 않고 대신 시침, 분침, 초침으로 시간을 알려 준다. 소비자가 그렇게 원하기 때문이다. 보통 사용자들은 잘 모르지만, 값이 덜 나가는 아날로그 시계는 사실 퀴츠 크리스털과 모터가 제어하는 디지털 장치가 안에 들어 있다. 이들은 장신구처럼 팔리며, 소비자들은 자신의 기분, 활동, 외관에 따라 여러 개의 시계를 구입하게 된다.

비싸고 유명한 시계는 대부분 전자적이지 않고 기계적으로 작동하는 것들이다. 그리고 손으로 직접 만든 제품이다. 시계가 비싼 데는 두 가지 이유가 있다. 하나는 시계에 보석이나 귀금속을 추가하기 때문이고, 다른 하나는 별자리, 달의 상태, 서로 다른 시간대를 보여주는 등 기계적으로 작동하는 다양한 기능을 추가하여 만들기 때문이다. 이

런 기능들은 아날로그 시계에서는 제작하기 어렵고 복잡한 것들이다. 그래서 비싼 것이다. 이러한 기능들을 디지털 시계에서는 쉽게 구현할 수 있다는 사실은 비싼 아날로그 시계를 사는 사람들에게는 부적절한 이야기가 된다. 이들은 결코 싸구려 플라스틱 시계를 차고 다니지 않을 것이기 때문이다.

잘 알려진 브랜드인 스와치Swatch는 서로 다른 디자인 테마를 가진 몇 개의 시계들을 출시했다. 회사는 소비자들이 그 시계들을 단순히 차고 다니는 시계로서가 아니라, 수집하여 장식하는 시계로서 구입하기를 원했다. 결과는 성공적이었다. 어떤 소비자는 시계를 구입해 놓고도 결코 손목에 차고 다니지 않았다. 그들은 박스도 열지 않은 채 집에 진열해 두었다. 결국 여기에는 2,000달러에서 10,000달러에 이르는 가격을 가진 최고급의 시계들이 존재한다. 이렇듯 최고의 첨단 기술 산업은 보석, 패션, 명성을 판다. SMH는 14가지 브랜드를 가지고 있다. 스와치는 이 중의 하나인데, SMH는 다양한 시장을 겨냥하고 있다. SMH의 자회사 중 하나인 ETA는 전 세계 시계 산업의 변화를 잘 이용하고 있다.

SMH는 한 보고서에서 시계 판매에 있어 가장 중요한 세 가지 요소-기술 혁신, 소비자와의 관계, 감성-를 언급한 바 있다. 컴퓨터 업계는 분명히 기술 혁신과 소비자와의 관계에 대해서는 잘 이해하고 있는 듯하다. 그러나 감성은 어떠한가? 스와치의 예에서 알 수 있듯이, 최고의 기술은 인간의 감성을 알고 있는 기술이다. 그리고 이런 기술을 가장 성숙된 기술이라 할 수 있다. 이 기술이 바로 진정한 의미의 소비자를 위한 제품을 만든다. 가장 비싼 제품이 값이 덜 나가는 제품보다 부

정확하고 적은 기능을 가지고 있을 때, 이 제품은 더 이상 기술 위주의 시장에 갇혀 있지 않다는 것을 의미한다. 기술이 어느 정도 소비자를 충족시킬 때, 기술 자체는 구매를 결정하는 변수가 되지 못한다. 감성적 반응, 제품 소유자의 자부심, 기쁨, 바로 이것들이 구매 결정의 주요 요소들이 될 수 있다. 여기에 컴퓨터 산업이 앞으로 가야 할 길이 남아 있는 셈이다.

기술 중심의 유소년기에서 소비자 위주의 성숙기로

하나의 기술이 탄생하는 초기부터 그 기술이 일반 소비자의 욕구를 충족시켜 주는 것은 아니다. 앞서가는 사용자들이라 할 수 있는 초기 수용자들만이 그 기술을 원한다. 그들은 사용상의 불편함을 감수할 마음의 준비가 되어 있다. 그러는 동안 그들은 꾸준히 더 나은 기술과 더 나은 성능을 요구하는 중심 세력이 된다. 시간이 흐름에 따라 그 기술은 성숙해져서 더 나은 성능, 낮은 가격, 높은 신뢰도를 제공한다. 그림 2.2를 통해서 우리는 이를 더 잘 이해할 수 있다. 기술이 소비자의 가장 기본적인 욕구를 충족시키기 시작할 때가 되면 우리는 그림 2.2에 있는 전환점을 볼 수 있다. 이 전환점에서부터 소비자의 구매 행위는 상당한 변화가 일어난다.

　기술이 소비자의 기본적인 욕구를 충족시켜 주는 지점에 도달할 때, 기술적 진보는 매력을 잃는다. 이때부터 소비자는 효율성, 신뢰성,

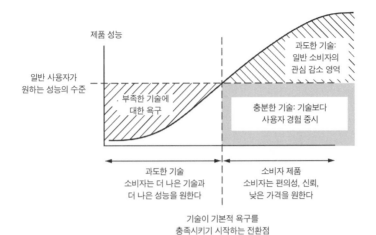

제품 성능

과도한 기술:
일반 소비자의
관심 감소 영역

일반 사용자가
원하는 성능의 수준

부족한 기술에
대한 욕구

충분한 기술: 기술보다
사용자 경험 중시

과도한 기술
소비자는 더 나은 기술과
더 나은 성능을 원한다

소비자 제품
소비자는 편의성, 신뢰,
낮은 가격을 원한다

기술이 기본적 욕구를
충족시키기 시작하는 전환점

그림 2.2 기술의 욕구-만족 곡선
신기술은 소비자의 요구를 충족시키기에는 부족한 성능을 제공하면서 곡선의 하부에서 시작된다. 결국 소비자들은 우선 가격과 편의성에 상관없이 더 나은 기술과 더 많은 기능을 원한다. 전환점은 기술이 소비자들의 기본적인 욕구를 만족시킬 수 없을 때 발생한다(Christensen[1997]의 그림을 변형함).

낮은 가격, 편의성을 찾는다. 더욱이 새로운 소비자들은 기술이 성숙해질 때 비로소 시장에 들어온다. 초기 수용자들은 값비싼 비용을 치르더라도 그들만이 얻을 수 있는 유익함을 느끼기 때문에 새로운 기술에 도박 같은 투자를 한다. 그러나 보다 보수적인 소비자들은 기술의 검증이 끝날 때까지 기다릴 뿐이다. 이것이 제프리 무어가 그의 저서 『캐즘 마케팅Crossing the Chasm』에서 기술한 시장 수용market adoption의 주기이다(그림 2.3).

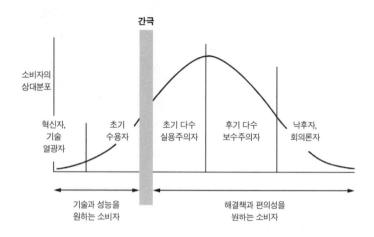

그림 2.3 기술 성숙에 따른 소비자 계층의 변화

초기에는 혁신자들과 기술 열광자들이 시장을 주도한다. 그들은 기술을 요구한다. 후기에는 실용적이고 보수적인 사람들이 시장 주도자들이 된다. 그들은 해결책과 편의성을 원한다. 비록 혁신자들과 초기 수용자들이 기술 시장을 이끈다고 해도, 그들은 시장의 작은 부분만을 차지한다. 큰 시장은 실용주의자들과 보수주의자들의 몫이다(Moore [1995]의 그림을 변형함).

여러 해 동안 혁신적인 아이디어와 제품이 사회에 뿌리내리는 방식을 연구한 사람들은 소비자들을 다섯 가지 범주로 나누어 생각해 오고 있다. 다섯 가지 범주는 혁신자, 초기 수용자, 초기 다수 사용자, 후기 다수 사용자, 낙후자를 말한다. 각 부류는 기술의 진보 과정에서 서로 다른 역할을 한다. 혁신자와 초기 수용자들이 기술에 애정을 줄 때, 초기와 후기의 사용자들 다수는 안전하다고 생각될 때까지 잠시 옆에서 기다린다. 사실 후자의 경우가 소비자들의 대부분을 차지하기 때문에 다수라는 용어를 사용하였다. 이들 다수는 편의성, 사용의 편리함,

신뢰성을 중요시한다. 이들은 그들의 삶을 간편하게 해주는 제품을 원하기 때문이다. 삶을 더 복잡하게 만드는 것은 싫어한다. 무어가 말한 것처럼 시간의 흐름에 따라 두 부류의 소비자 사이에 간극(캐즘)이 존재한다. 따라서 회사는 서로 다른 이 두 개의 시장에 대해 서로 다른 접근법으로 다가가야 한다.

물론 이렇게 소비자를 나누는 것은 지나치게 단순화한 것이라 할 수 있다. 세계 시장은 다양한 관심과 능력, 서로 다른 사회 경제적·교육적 수준을 가진 수십억의 사람들을 포함하고 있다. 어떤 제품이 꼭 필요한가 하는 문제는 문화, 생활 방식, 그리고 기타 여러 변수들에 달려 있다. 소비자의 욕구도 차이가 많다. 어떤 이에게는 꼭 필요한 것이 다른 이에게는 전혀 필요하지 않다. 각 개인은 사회에서 여러 가지 역할을 하고 있다. 부모 아니면 자식으로, 학생 아니면 회사원으로, 노동자 아니면 경영인으로, 진지한 어른 아니면 놀기 좋아하는 청소년으로 각자가 맡은 역할은 다양하다. 각 역할은 서로 다른 수준의 기술을 원할 것이며, 기술의 수명 주기에서 다른 시간대에 놓이게 된다. 이 수명 주기의 흐름은 수십 년에 걸쳐 진행된다는 것을 명심하자. 비록 컴퓨터가 50년 이상 우리와 함께해 왔다고 해도, 디지털 컴퓨터 산업은 현재 그 간극을 넘어가고 있는 상태에 있다. 인터넷은 30년도 더 전에 시작되었다. 하나의 기술 제품이 성숙해지는 데 걸리는 시간은 한 인간이 성장하는 시간보다 더 오래 걸릴 수 있다.

초기 수용자와 후기 수용자를 구분하는 것은 지나친 단순화라 할 수 있으나, 어떤 현상의 본질을 이해하는 데에는 오히려 그것이 유용할 수 있다. 소비자에 대한 이러한 이분법은 하나의 기술이 성장하여

사회 속의 문화로 자리를 잡아감에 따라 변해 가는 소비자의 태도를 잘 반영한 것이다.

그림 2.2와 2.3에 나타난 분석들이 어떻게 잘 어울리는지를 살펴보자. 후기 수용자들은 무엇을 원하는가? 편의성, 낮은 가격, 좋은 사용자 경험 등이다. 이것은 언제 가능한가? 그때는 기술이 그림 2.2의 전환점을 지날 때이다. 이것이 그림 2.3의 간극의 위치에 해당한다. 그림 2.4에서 볼 수 있듯이, 일단 하나의 기술이 성숙 단계에 도달하면, 전반적인 제품의 특성은 변한다. 이는 이때의 제품은 전과는 다르게 제작, 개발, 판매되어야 하기 때문이다.

비록 초기 수용자들이 수적으로는 적으나, 기술에 힘을 실어 주는 사람들이다. 이들은 도전을 사랑하는 소비자들이다. 남보다 앞서가기를 바라는 소비자들이다. 이들은 신기술의 약속을 믿고 따라가는 기술 열광자이며, 손해나 위험을 감수할 준비가 되어 있는 기술 추종자들이다. 제품 비평가들은 초기 수용자에 속한다고 할 수 있는데, 자신들이 일종의 비전을 제시하는 환상가로서 보여지는 것을 좋아한다. 그들은 가장 빠른 기술의 흐름에 민감하며, 특히 신기술에 대한 극찬을 아끼지 않는 사람들이다. 무엇보다 그들은 자신이 추천한 제품들을 사용할 필요가 없다. 단지 제품에 대한 칼럼을 쓸 뿐이다.

대부분의 사용자들은 실용적이고 보수적이다. 그들은 보다 현실적인 관점을 건지하는 후기 수용자들이다. 그들은 새것을 무턱대고 구입하지 않는다. 대신 초기 수용자들의 경험을 지켜본다. 그들은 기술이 정착되고, 값이 떨어지고, 기술이 안정될 때까지 기다린다. 그들은 제품이 진정으로 그들의 욕구를 충족할 수 있다고 판단할 때까지 기다린

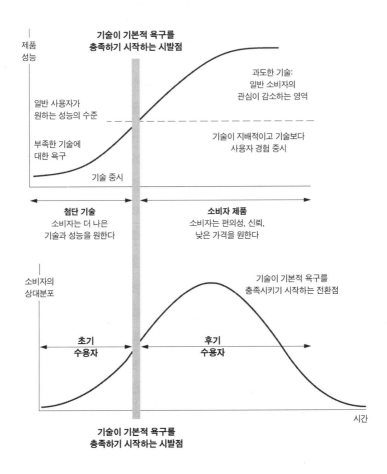

그림 2.4 기술 위주의 제품에서 소비자 위주, 인간 중심의 제품으로의 변화

기술의 성능, 신뢰도, 비용이 소비자들의 욕구에 못 미칠 때에는, 시장은 초기 수용자들에 의해서만 주도된다. 그들은 어떤 대가를 치르더라도 그 기술을 필요로 하는 사람들이다. 그러나 대다수의 소비자들은 후기 수용자들이다. 그들은 검증된 기술만을 받아들이며, 편의성, 좋은 사용자 경험과 가치를 원한다.

다. 혼란 없이 경제적인 가치를 얻을 수 있는 확고한 증거를 기다린다. 이들은 편의성과 신뢰감 그리고 가치를 찾는다. 혼란을 원치 않는다.

기술 위주의 회사들이 직면하는 문제는 초기 단계의 전략이 후기 단계의 전략과 완전히 상반된다는 데에서 발생한다. 초기의 셀링 포인트(구매자에게 이익이 되는 상품의 특징)는 기술이며, 특성들의 열거이다. 그러나 성숙기의 셀링 포인트는 기술적인 특성들을 최소화할 것을 요구한다. 이때 사용자들은 해답을 원하며, 또 편의성을 바란다. 그들은 기술 전문가와 말하고 싶어하는 것이 아니다. 그들이 안고 있는 문제들을 이해하는 전문가와 이야기하고 싶어한다.

이제 제품 판매 초기에 크게 성공한 어떤 회사를 생각해 보자. 초기 수용자들은 단지 시장의 일부에 불과하다. 만약 회사가 더 성장하기를 바란다면, 후기 수용자들의 욕구를 충족시킬 수 있는 완전히 새로운 방식으로 소비자에게 접근해야 한다. 그들은 기술 위주의 회사에서 소비자 중심으로, 즉 내가 즐겨 사용하는 용어인 인간 중심으로 그들 자신을 탈바꿈시켜야 한다. 그러나 초기 수용자들을 통해 성공을 거둔 회사들은 성공 이후에 그들의 방식이 오히려 시대를 따라잡지 못한다는 것을 종종 깨닫게 된다. 과거 그들에게 성공을 가져다준 것들이 지금은 실패를 안겨 주게 된다. 그들은 새로운 시장의 요구들을 다룰 준비가 되어 있지 않다. 그들은 사실 어떻게 대처해야 하는지도 모르고 있다. 많은 회사들이 자신이 변해야 한다는 깃조차 일지 못하고 있다. 오히려 그들은 시장이 더 이상 관심을 가지지 않는 기능들을 더 많이 제공하면서 변화에 철저히 저항한다.

소비자 중심 기업으로 변화하기

성숙한 시장에서 기술은 당연한 것으로 여겨진다. 편의성, 가격, 유명도 등이 시장을 이끄는 동력이다. 무엇보다도 편의성은 사용의 편리함을 뜻한다. 사용하기 쉬운 기술은 사용 설명서도 거의 필요하지 않은 기술로서, 소비자가 구입하여 전원 스위치를 올리고 그냥 사용하면 되는 기술이다. 긴 기술 학습 시간이 필요 없다. 문의 전화 서비스도 필요 없다. 혼란스러운 감정도 생기지 않고, 원하는 대로 잘 작동한다. 유명도는 여러 요인과 관련이 있는데, 주로 브랜드 이미지에서 비롯된다. 그리고 때로는 질감이나 색깔, 고품격의 디자인 등 외관에서 비롯되기도 한다.

기술의 유소년기에는 회사가 순전히 공학과 기술에 의존하여 생존한다. 제품은 기술자들에 의해 이해되고 개발된다. 작은 마케팅/판매 부서가 광고와 판매를 담당할 뿐이다. 회사의 성장은 기술의 확장에 의해 이루어진다. 소비자들과 비평가들은 더 많은 기능과 더 빠른 성능을 부르짖으면서 기술에 대한 애정을 표현한다. 동시에 시장은 급속히 커지고 이윤도 매우 높아진다. 기술이 군림하는 시기이다.

반항적인 사춘기가 되면, 기술은 성숙해지기 시작하고, 소비자들의 주요 욕구들을 만족시킬 수 있게 된다. 이 시기 초기에 실용적인 것을 원하는 사람들이 모여들기 시작한다. 이 사람들은 전보다 더 많은 것을 요구한다. 그들은 그 제품에 투자할 가치가 있음을 확실히 보여주고 싶어한다. 게다가 기술적인 요구들만이 아니라 시장의 요구들이 수렴되기를 희망한다. 기술 중심의 회사는 마케팅이 필요하다는 것을

발견한다. 결국 마케팅을 위한 조직을 갖추게 된다. 그리고 개발자에게 소비자를 위한 더 많은 특성들을 개발할 것을 요구한다. 이것이 회사가 처음으로 소비자와 대화하기 위해 조직을 갖추는 시기이다. 하지만 여전히 개발자들, 즉 기술 중심의 공동체에 대한 변화가 요구된다. 기억할 것은, 여전히 시장은 기술 중심의 단계에 있으며, 특성 위주의 기술로 발전해 가고 있다는 것이다.

마케팅은 결국 영향력 측면에서 엔지니어링과 동등한 위치에 서게 된다. 마케팅 담당 요원들은 경영에 대한 지식이 있으므로 회사 내에서 중요한 위치를 차지하게 된다. 특히 마케팅 대표들은 엔지니어들과 긴장 관계에 처하기 쉽다. 마케팅팀은 소비자의 입장에서 소비자가 원하는 특성들을 엔지니어들이 잘 구현해 주기를 요구한다. 그런데 엔지니어들은 마케팅팀의 영향력에 대해 부정적으로 생각한다. 그들은 마케팅 담당자들이 기술도 제대로 모르면서 기술상 실현하기 힘든 것들을 자신들에게 요구한다고 느낀다. 반면, 마케팅 담당자들은 엔지니어들이 소비자가 바라는 바를 잘 이해하지도 못하고, 진정한 시장의 요구는 망각한 채 기술적으로만 가치 있는 것들을 만든다고 생각한다. 회사는 서서히 성숙해 간다. 그러나 내부적으로는 이와 같은 긴장 관계 속에서 성장해 간다.

그러나 소비자의 주된 세력이라 할 수 있는 보수적인 소비자들이 제품을 구입하기 시작할 때 어떤 일이 발생하는가? 바로 여기에 대중 시장이 있다. 여기서는 과거의 경영 전략이 통하지 않는다. 회사는 제품을 바꾸어야 하며, 동시에 개발 판매 방식을 바꾸어야 한다. 변화는 쉬운 것이 아니다. 과거의 모든 관행은 새로운 시장에 부적합하다. 마

케팅과 엔지니어링 사이의 긴장 관계는 고통의 신호탄이다. 그러나 이때 더 심한 변화가 일어나야 한다. 이것은 전쟁이나 다름 없다.

시장이 성숙해질 때, 새로운 문제들에 직면하게 된다. 초기에는 회사들 간의 경쟁이 거의 없다. 종종 수요를 따라가기 어려울 정도로 높은 수익을 올리는 경우가 많다. 그러나 성숙 단계에 접어들면, 소비자가 원하는 기술을 제공할 수 있는 회사들이 많아진다. 제품은 제품이 갖는 특성들만을 가지고 차별화를 이룰 수는 없다. 다른 방법이 필요하다. 여기서 디자인, 사용의 편리함, 신뢰감, 편의성 등이 중요해진다. 가격은 구매 결정에 있어 중요한 변수가 된다. 수많은 경쟁사들과 가격에 민감한 구매자들이 등장하면서 제품의 이윤 폭은 급속히 떨어진다. 빠른 성장을 이룬 선도적인 회사가 급속도로 어려움을 겪게 된다. 시장 점유율도 떨어지고, 비록 판매량이 올라간다 해도 이윤은 더욱 낮아져 이윤이 전혀 없는 단계로 떨어지기도 한다. 이제 회사는 비판의 대상이 되고, 그 미래에 대한 기대치는 떨어진다. 자연히 주가도 힘없이 무너지게 된다.

회사가 뒤로 잠시 물러나 새로운 시각을 가져야 할 때, 그래서 구조조정을 이루어야 할 바로 그때, 회사 재정은 심각한 압박을 가한다. 그리고 시간은 계속해서 촉박해진다. 갑자기 시장의 요구와 부딪혀야 한다. 그러나 회사는 규모를 줄이고 떨어지는 수익과 싸우면서도, 오래된 습관처럼 여전히 좀 더 빨리 새 기술을 창조해 내는 방법에만 눈을 돌린다. 이것이 제프리 무어가 "토네이도"라 명명한, 회사가 요동치는 시기이다.

인간 중심의 제품 개발을 향하여

기술이 처음 소개되는 시기에는 기술 자체를 즐기는 소비자들이 제품 구매를 주도한다. 그러나 기술이 성숙해질 때는 모든 것이 변화한다. 그때는 더 이상 기술만으로는 칭송받을 수 없다. 유사한 기술을 만들어내는 경쟁사들이 많아지면서 기술이 평범하게 되는 것이다. 회사들 간의 치열한 경쟁의 결과, 가격은 하락한다. 성숙한 시장에서는 대중이라는 새로운 소비자가 등장한다. 이들은 기술이 실생활에 정착되기까지 기다리는 실용적이고 보수적인 소비자들이다. 그 새로운 소비자들은 초기의 소비자들과 비교하면 기술적인 측면에서 덜 민감하다. 그들은 무언가 도움을 원한다. 그래서 회사는 소비자와 상담하고 그들을 도와줄 수 있는 서비스 조직을 구축해야 한다. 하지만 이러한 서비스를 제공하는 것은 돈이 많이 들고 이윤의 폭을 줄어들게 하기 때문에 제품 판매에서 나온 이윤을 집어삼켜 버릴지도 모른다.

컴퓨터 산업은 바로 이러한 압력에 대해 거부 반응을 보여 왔다. 과거에 가장 성공한 전략은 제품의 기능과 특성의 수를 늘리는 것이었다. 이것은 자연스러워 보이나 사실 이러한 환경에서는 잘못된 것이다.

시간의 변화는 행동의 변화를 요구한다. 제품 개발 과정은 총체적으로 변해야 한다. 산업 전략도 바뀌어야 한다. 순수한 엔지니어링만으로는 충분치 않다. 이제 마케팅을 심각하게 고려하는 이상으로 소중히 해야 할 또 다른 요소가 있다. 그것은 사용자 경험이다. 이제 전체 개발 과정은 사용자의 요구에서 시작하여 엔지니어링으로 끝나야 한다.

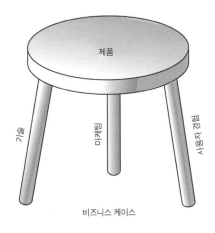

그림 2.5 성숙한 소비자 중심의 제품을 개발하는 단계에서
요구되는 세 개의 버팀목

기술이 성숙해지면, 소비자들은 편의성, 고도의 사용자 경험,
저가의 신뢰할 만한 기술을 찾는다. 성공적인 제품은 기술, 마케팅,
사용자 경험의 세 가지 버팀목과 견고한 비즈니스 케이스 위에서 가능하다.

왜 모든 것이 사용하기 어려운가? 실제 문제는 회사가 기술을 사용하는 사람들보다는 기술 자체에 초점을 맞추어 제품을 개발하는 데 있다. 회사들이 더 나은 제품을 생산하기 위해서는, 기술이 아니라, 인간 사용자를 타깃으로 한 철학이 필요하다. 회사들은 인간 중심 개발이 필요하다.

인간 중심의 개발의 세 가지 버팀목:
기술, 마케팅, 사용자 경험

성공적인 제품 제작에 필요한 몇 가지 핵심적 요소들이 있다. 분명히 훌륭한 기능과 성능, 즉 적합한 기술을 갖추는 것은 중요하다. 그리고 제품을 제대로 팔기 위해서는 소비자가 원하는 특성을 가지고 있어야 하고, 마케팅 전문가들은 이 특성들이 광고나 언론 그리고 제품 외관에서 잘 나타나도록 노력해야만 한다. 흥미롭고 효과적인 사용자 경험은 우연히 얻어지는 것이 아니다. 이는 사용자들의 욕구, 수행 능력, 사고 과정에 대한 상당한 관심과 집중이 요구된다. 마지막으로, 회사가 이윤을 얻기 원한다면, 소비자에게 합리적인 가격을 제시하면서 동시에 이윤을 얻을 수 있도록 견고한 경제적 기반을 다져야 한다.

 인간 중심 개발에는 제품 개발의 3대 축이라 할 수 있는 기술, 마케팅, 사용자 경험의 3가지 버팀목이 필요하다. 이 셋은 꼭 필요하면서도 상호 보완적인 관계에 있다. 세 개의 다리는 비즈니스 케이스 위에 서 있고, 제품을 지탱해 준다. 따라서 이 중 하나라도 다른 것보다 짧을 경우, 제품이라는 의자는 쓰러져 버릴 것이다. 견실한 기초를 약화시키면, 결과는 기업의 실패로 나타난다. 소비자 중심의 기술 개발이 요구되는 시점에서 기술만 강조하는 것은 적절치 않다.

 기술이 갖는 수명 주기의 초기에는, 제품이라는 의자가 반드시 균형적일 필요는 없다. 초기 수용자들은 대개 기술의 가치만을 본다. 따라서 이때에는 기술이라는 하나의 굵은 다리를 가진 제품 의자만으로 충분하다. 사용자 경험과 마케팅은 최소한만 갖추면 된다. 제품이 성숙해지면서 마케팅은 중요한 역할을 한다. 소비자의 기술에 대한 요구

를 좇아가면서 타사 제품과의 차별화를 분명히 해야 한다. 사용자 경험은 점점 중요해진다. 그러나 이것이 제품이 갖추어야 할 조건들을 결정하는 역할을 하는 것은 아니다.

간극을 넘어 후기 수용자가 제품을 구매하기 시작하는 성숙기에 도달하면, 모든 것이 극적으로 변한다. 보수적이고 실용적인 이들 후기 소비자들은 편의성, 효율성, 신뢰도, 유명도, 그리고 높은 사용성을 요구한다. 여기서 사용하기 쉽고 이해하기 쉽지만 치명적인 기술 결함이 있을 때, 그 제품은 실패한다. 예를 들어, 지나치게 느린 속도나 제한적인 수행 능력만을 가진 기술은 후기 소비자들에게 받아들여지지 않는다. 반대로, 아주 기막힌 기술을 가지고 있지만 사용하기에 불편한 기술 또한 실패한다. 그리고 기술도 좋고 사용하기도 편리하지만 가격이 너무 비싸면, 이것 역시 실패한다. 세 개의 버팀목이 잘 균형을 이루어야 한다.

제록스 스타는 월등한 사용자 경험에도 불구하고 기술과 마케팅의 부족으로 실패한 경우이다. 이것은 세계에서 제일 먼저 상업화한 GUIGraphic User Interface를 갖춘 컴퓨터이다. 이는 뛰어난 디자인으로 2세대 PC의 기준을 제시했다. 제록스 스타는 고급 디자인 원칙들을 제시했고, 이는 후에 나오는 애플 리사와 매킨토시 컴퓨터의 하드웨어 · 소프트웨어 개발과 마이크로소프트의 윈도우 운영 체제 개발에 절대적인 역할을 했다. 어떤 측면에서는 현재의 시스템들보다 나은 면들도 있다. 제록스 스타는 사용하기 쉬운 특성들과 그들만의 독특한 철학을 가지고 있었다. 사실 오늘날의 많은 시스템 개발자들에게 스타가 미친 영향력은 실로 크다.

그러나 많은 우수한 조건에도 불구하고 제록스 스타는 실패의 원인이 된 몇 가지 결점들을 가지고 있었다. 그것은 시대를 너무 앞서 있었다. 기술 위주의 제품들 시대에 생산된 소비자 위주의 제품이었다. 시장은 준비가 되어 있지 않았다. 회사는 사실 어떻게 판매해야 하는지 몰랐다. 처음에는 IT 전문가들을 소비자 대상으로 삼았다. 그러나 이들은 왜 사용성 문제가 중요한지 잘 이해하지 못했다. 비록 스타가 편의성을 원하는 후기 수용자들, 즉 최종 사용자end-user를 고려했다고 해도, 당시의 기술은 무르익지 않았다. 그들은 새로운 기술을 받아들일 준비가 되어 있지 않았다. 그리고 스타는 제품 수명 주기의 초기 제품군에 있는 컴퓨터였기 때문에 기술 자체마저 잘 정착된 상태가 아니었다. 스타는 인내심이 요구될 정도로 아주 느린 컴퓨터였다. 소프트웨어는 찾아보기도 힘들 만큼 아무 일도 제대로 할 수 없는 컴퓨터였다. 그리고 값은 아주 비쌌다. 훌륭한 디자인, 하지만 그래서 어떻다는 말인가? 그것은 시장에서 실패하였다. 애플의 리사 역시 같은 경우라 할 수 있다. 다른 것과 견줄 수 없을 만큼 훌륭히 디자인되었지만 시장에서는 실패했다.

이제 다른 경우인 애플 II와 IBM PC를 살펴보자. 이들은 제한 된 기술과 변변치 못한 사용자 경험에도 불구하고 성공을 거두었다. 그들은 오히려 마케팅에서 빛났다. 그러나 눈여겨볼 것은 이 두 컴퓨터는 사용자들이 감수할 수 있는 정도의 결점을 가진 제품이었다는 것이다. 여러 가지 면에서 IBM PC와 애플 II는 문제가 있는 컴퓨터였다. 오늘날의 기준으로 보면 사용하기가 어려웠다. 그러나 이 두 컴퓨터를 가치 있게 만드는 스프레드시트라는 중요한 소프트웨어가 있었다. 애플

II는 비지캘크를, IBM PC는 Lotus 1-2-3을 가지고 있었다. 사람들은 이 스프레드시트 프로그램들을 이용하여 전에는 빠르고 정확하게 계산할 수 없었던 회계나 예산 편성을 해낼 수 있게 되었다. 거트루드만이 아니었다. 수많은 사람들이 이 두 컴퓨터를 사서 스프레드시트를 이용할 수 있었다.

이들 사용자들은 커다란 득을 얻을 수 있기 때문에 제품 속에 내재된 결점을 그냥 보아넘길 준비가 되어 있는 사람들, 바로 초기 수용자들이었다. 그리고 이 두 컴퓨터는 초기 수용자들을 위한 기계였다. 눈부신 기능이 모든 것을 점령할 수 있었다. 그리고 생존 가능한 비즈니스를 할 수 있었다. 여기서 얻을 수 있는 하나의 교훈은, 세련되고 사용하기 쉽고 이해하기 쉬웠던 제록스 스타와 애플 리사는 초기 수용자들에게는 적절하지 못했다는 것이다. 이들은 오히려 애플 II나 IBM PC처럼 서투르고 다루기 힘든 컴퓨터에 만족하였다. 하지만 시장이 성숙해진 지금은 거꾸로 사용의 편리함과 제품의 특성이 요구된다. 오늘의 소비자들에게는 리사와 스타 같은 컴퓨터가 가졌던 디자인 철학이 매우 바람직하게 들리는 반면, 애플 II나 IBM PC의 철학은 잘못되었다고 볼 수 있다. 전체적인 디자인 철학과 개발 과정은 기술이 성숙해지면서 변화한다. 그리고 궁극적으로 세 개의 버팀목을 완전히 세우지 않는 한 일반 소비자들을 대상으로 하는 비즈니스에서는 결코 성공할 수 없다. 성숙된 시장에서는 인간 중심 개발 과정이 적합하다. 아니 반드시 요구된다.

인간 중심 개발은 기술, 마케팅, 사용자 경험, 이 세 개의 버팀목 위에 서 있다. 이제 각각의 특성에 대해 논해 보자.

기술

이 책은 첨단 기술의 정보 기반 제품들에 초점을 맞추고 있다. 기술자나 엔지니어의 역할은 우리가 이미 잘 알고 있기 때문에 이에 대해 언급할 필요는 없다고 생각한다. 여기서 생각할 것은 바로 기술이다. 기술은 더 나은 질과 더 낮은 가격을 가진 새로운 기능들을 제공함으로써 사람들이 그 제품을 실제로 사용할 수 있도록 만드는 근원적인 힘이다. 제록스 스타 이야기에서 알 수 있듯이, 충분하지 못한 기술은 제품 판매의 실패를 가져오는 하나의 요소가 된다. 스타가 출시되었을 때, 기술은 여전히 제한적이었고 또 너무 비쌌다. 결과적으로 그 기계는 너무 느려서 사용하기가 힘들었다.

나는 같이 연구하던 학생들과 함께 대학 인근의 한 회사에서 제록스 스타와 관련된 연구를 수행한 적이 있었다. 그 회사는 일종의 스타의 초기 수용자들 중 하나였다. 그들은 스타의 정신과 콘셉트, 작동 원리 등에 대해 긍정적인 생각을 갖고 있었다. 하지만 제한적 기능과 특히 지나치게 느린 속도는 모든 사람이 불평하던 것이었다. 예컨대, 스타의 도움말 기능은 사용자 입장에서 볼 때 매우 뛰어난 것이었지만, 실행 속도가 너무 느려서 쓸모가 없었다. 어떤 사용자는 도움말 기능을 요청하고 나서 잠시 커피를 마시기 위해 부엌에서 물을 끓이고 돌아오면 거우 그것이 준비되었다고 말했다. 이러한 과상된 불평은 사용자들의 불만의 정도가 어떠했는지를 잘 보여주는 예라 할 수 있다.

애플 리사의 성공을 막았던 요인들 중의 하나는 지나치게 높은 판매 가격이었다. 오늘날 PC 가격은 상대적으로 매우 낮은 가격대라 할

수 있다. 리사는 당시로는 꽤 많은 기억 용량을 요구했고, 이를 구현하는 데 비용이 많이 들었다. 사용자들이 감히 사려는 마음을 가지기에는 가격이 너무 높았다. 더욱이 리사는 사용자들에게 제공되는 소프트웨어를 거의 가지고 있지 않았다.

기술이 성숙하였을 때는 사용의 편리함과 편의성이 중요하다. 그러나 이것은 기술 자체가 소비자의 요구를 어느 정도 충족해줄 수 있기 때문이다. 제록스 스타와 애플 리사는 기술의 성숙 이전, 즉 초기 단계에 등장했다. 이 컴퓨터들은 제대로 된 기술을 가지고 있지 못했다. 적절한 수행 속도를 제공하지도 못했다. 또 유용한 소프트웨어도 내재하고 있지 않았다. 첫째는 기술과 적합한 기능이고, 다음은 신뢰성과 가격이며, 그 다음이 사용의 편리함이다.

애플 매킨토시 역시 가격이 너무 높았고, 기능은 너무 제한적이었던 것으로 생각된다. 그래서 이것도 거의 실패했다. 그러나 레이저 프린터와 페이지 기술 언어들(이 경우, Adobe Postscript) 같은 새로운 기술이 개발되면서 생존할 수 있었다. 이 두 기술은 데스크톱 출판을 가능하게 한 핵심적인 기술이었다. 매킨토시는 전문 용어로 "킬러 애플리케이션Killer application"을 탑재했다. 사람들은 매킨토시를 이용해서 문자 그대로 "책상에서" 양질의 출판 업무를 수행할 수 있었다.

적절한 기술 없이는, 최상의 아이디어들도 실패할 수밖에 없다. 무엇이 가능하고 무엇이 불가능한지, 개발 기간이 어느 정도인지, 제품의 가격은 어느 정도인지를 결정하는 사람들은 바로 기술자이며 엔지니어이다. 기술 없이는 아무것도 할 수 없다. 그러면 우리가 기술을 가지고 있다면 모든 것이 다 잘 되는가? 글쎄, 기술이 준비되어 있다 해

도, 두 개의 또 다른 버팀목인 마케팅과 사용자 경험이 없이는 아무것
도 성공할 수 없다.

마케팅

한 회사의 마케팅 조직은 여러 가지 역할을 한다. 그러나 개발 과정에
서 가장 중요한 일은 소비자의 동향을 이해하는 일이다. 물론 마케팅
이라는 것이 단순히 하나의 개념으로 정의되는 것은 아니다. 이는 광
범위한 행위와 기술을 포함하는 개념이다. 그러나 무엇보다도 소비자
가 누구인지, 그들이 무엇을 사는지, 그들이 얼마를 쓰는지 등 소비자
들에 대한 전문 지식을 제공하는 것이 바로 마케팅의 역할이다.

 대체로 소비자들은 매장에서 어떤 제품을 처음 대할 때, 타사의
유사 제품들과 어떻게 비교해야 하는지 잘 알지 못한다. 그들은 오직
그들 눈에 보이는 것, 광고 문구나 제품 보도 기사, 판매원들의 설명,
브랜드 등을 통해 신제품을 이해한다. 마케팅 부서가 하는 주요 업무
중 하나의 최고의 방법으로 제품을 소개하는 것이다. 이때 제품의 외
관, 성능, 신뢰성, 브랜드 이미지 등을 모두 중요한 역할을 한다. 디자
인, 포장, 외관, 그리고 판매원들의 교육까지 어떤 것도 운에 맡겨서는
안 된다.

 사용자와 소비자를 구분하는 것은 중요하다. 그들이 반드시 동일
한 것은 아니다. 능력 있는 마케팅 부서는 이 둘 사이를 잘 구분하여

업무를 수행한다. 소비자들은 제품을 구매하는 사람들이고, 사용자는 사용하는 사람들이다. 많은 경우, 제품들은 구매 담당자나 경영자에 의해 초기 가격을 기초로 구매된다. 도매상과 유통업자들은 어떤 소매 상점에 제품을 팔 것인지를 결정한다. 그 결정은 어떤 사람들이 살 것이라는 그들의 믿음에 기초해서 내려진다. 계약자들은 그들이 짓고 있는 집에 필요한 주방가전제품을 구매할 때, 대개 가격과 인지도를 보고 결정한다. 이것은 어찌 보면 실제로 집을 사는 사람들의 구매 의욕과는 거의 관계가 없을지도 모른다. 그리고 소비자가 실제 사용자일 때에도, 구매 시점에서 소비자의 판단 기준과 실제 사용을 할 때 문제가 되는 기준은 완전히 다를 수 있다.

소비자들은 여러 가지 이유에서 제품을 구매한다. 그 이유들은 회사와 제품 개발자들이 관심을 가지고 선호하는 이유들과는 별개인 경우가 허다하다. 흥미진진한 기술? 뛰어난 사용성? 빼어난 시각 디자인? 글쎄… 이런 것들이 우리의 관심을 끌 수는 있겠지만 구매로 연결하지 못할 수도 있다. 소비자들은 거의 사용하지도 않을 특성을 보고 구매할 수도 있다. 더욱이 구매 이유는 산업의 특성과 구매자의 유형에 따라 여러 가지가 있을 수 있다.

마케팅에서 또 한 가지 중요하게 생각해야 할 측면은 시장 내에서 제품을 어떻게 포지셔닝positioning을 하느냐의 문제이다. 위상 정립은 소비자가 회사와 제품에 대해 어떻게 생각해야 하는지를 암시해 주는 일이다. 이 작업은 소비자가 회사의 제품을 어떻게 인식할 것인가를 결정해 준다. 소비자는 현실에 기초해서 구매하는 것이 아니라 이렇게 제시된 인식에 기초해서 구매하게 된다. 소비자들은 그들이 직접 제품

을 사용해 보지 않는 한, 또는 사용해 본 주위 사람들이나 제품 테스트 기관의 평가를 들어보지 않는 한, 그들이 가지고 있는 모든 것은 이러한 제시된 인식이다. 위상 정립이라는 개념이 마케팅에서 그렇게 중요한 이유는 바로 이 때문이다.

회사와 브랜드, 그리고 제품의 위상을 긍정적으로 정립하는 것은 필수적이다. 위상 정립은 제품의 질과 가치, 신뢰도와 구매 욕구에 대한 소비자의 인식을 결정한다. 첨단 기술의 세계에서는 몇 가지 위상 정립 방법들이 있다. 어떤 컴퓨터 회사는 컴퓨터를 약간 더 비싼 가격으로 판매하면서 자신들이 질적인 면에서 으뜸인 회사임을 강조한다. 어떤 회사는 단순한 기술 이상의 무언가를 제공하면서 보다 넓은 의미에서 앞서가는 회사임을 부각시킨다. 예를 들어, "도큐먼트 회사," "솔루션 회사," "정보 회사" 같은 이미지를 내세우면서 자기 회사가 믿고 신뢰할 수 있는 회사임을 소비자에게 인식시키려고 애쓴다. "저희가 만든 모든 것을 소유해 보십시오. 그러면 모든 것이 조화를 이루게 될 것입니다." 이 문구는 회사가 유일한 독립체이면서, 동시에 같은 브랜드 이름으로 나오는 모든 것은 동일한 인적 집단에서 생산되는 것임을 소비자가 인식하도록 도와주는 문구이다.

하지만 현실은 같은 회사 내의 부서들끼리 협력 관계에 있기보다 전쟁을 방불케 하는 경쟁 관계에 놓여 있는 경우가 많다. 같은 회사 내의 다른 부서들끼리 서로 싸우고 있을 때가 많다. 심지어 다른 회사와 더 우호적으로 협력하는 경우도 빈번하다. 많은 제품이 하나의 회사에서 나온 것이라 할지라도 다른 회사의 브랜드를 이용하여 판매하곤 한다. 어떤 때는 제품의 내용을 만드는 회사의 브랜드를 이용하지 않고

외관을 만든 회사의 이름을 사용하여 판매하기도 한다. 또 현실이나 회사의 내부 상황과는 상관없이 오직 소비자의 인식만이 판매를 결정할 때도 있다. 그리고 소비자의 인식은 회사가 위상을 어떻게 정립하느냐에 따라 결정된다.

마케팅은 소비자가 사고 싶은 제품을 창조해 내는 데 매우 중대한 역할을 한다. 마케팅을 잘한다는 것은, 제품이 알맞은 가격으로 시장의 기대를 충족시켜 주며, 사용자들이 구매하는 시점에서 어필할 수 있는 특징들을 가지고 있음을 확신시켜 주는 것이다. 마케팅 조직이 사용하는 분석 방법들은 여러 가지이다. 시장 조사, 소비자 계층에 대한 분석은 물론, 소매·도매 상점과 유통 업체에서 소비자들에 이르기까지 광범위한 자료 수집과 분석을 수행한다. 특별히 소비자 조사를 위해서는 소비자 방문, 포커스 그룹, 설문지, 그 밖의 샘플링 방법을 이용한다. 마케팅은 제품 개발의 세 가지 버팀목 중 중요한 하나이다.

에디슨은 마케팅에서 실패했다. 에디슨은 유명한 뮤지션과 그렇지 못한 뮤지션 사이를 구분하지 않았다는 것을 다시 기억해 보자. 어떤 면에서 그의 판단이 옳았을지도 모른다. 에디슨은 또한 더 나은 기술을 가지고 있다고 믿었다. 그러나 그는 왜 소비자가 특정 제품을 구입하는지를 제대로 이해하지 못했다. 그는 결국 마케팅에서 실패했다.

제일 먼저 기술을 내놓는 것만으로는 충분하지 않다. 그리고 최고의 기술만으로도 충분하지 않다. 심지어 옳은 것만으로도 충분하지 않다. 이상적이지만 이들 모든 것이 있어야 한다. 그런데 여기에 필수적인 것이 또 하나 있는데, 소비자를 이해하는 것이다. 소비자가 왜 구매하는지, 무엇을 찾고 있는지, 그들의 요구와 제품에 대한 인식이 어떻

게 구매 욕구를 일으키는지 등을 이해해야 한다. 사람들이 사지 않는다면 최고의 제품을 생산하는 것이 무슨 의미가 있겠는가?

사용자 경험

사용자 경험 담당 부서는 사용자가 제품을 어떻게 인식하고 배우고 사용하는지 등 사용자와 제품 사이의 상호작용에 대한 모든 측면을 다룬다. 이는 사용의 편리함과 사용자의 욕구에 대한 깊은 이해를 얻으려는 노력을 의미한다.

　사용자 경험은 마케팅과 기술과는 완전히 구별되는 요소임을 기억하자. 마케팅은 소비자가 실제로 제품을 구매할 것인지 여부에 관한 문제에 관심이 있다. 마케팅에서 중요하게 다루는 것은 제품 구매에 영향을 주는 특성들이다. 그러나 사용자 경험은 구매 이후의 실제 제품 사용과 관련이 있다. 그래서 구매 후 제품 조립, 사용법 익히기, 일상 사용과 유지, 서비스와 업그레이드 등의 전반적인 문제 등과 깊은 연관이 있다. 사용자 경험은 주로 사용의 편리, 편의성과 고급화를 위한 외관, 그래픽 디자인과 산업 디자인, 브랜드의 명성을 통해 셀링 포인트에 영향을 준다.

　사용의 편리함은 많은 유익함을 가져다준다. 소비자의 만족도를 높여 줄 뿐 아니라 서비스 업무의 감소를 가지고 온다. 최첨단 기술 회사, 특히 IT 기업에선 소비자들에게 애프터서비스를 제공하는 데 많은

노력과 자금을 소비한다. 수많은 전문 인력이 불평하고 때로는 화까지 내는 소비자의 문제를 해결해 주기 위해 전화기 앞에서 장시간 앉아 있어야 한다. 이는 전화를 거는 사람이나 받는 사람이나 시간 낭비가 아닐 수 없다. 여러 회사 사이의 치열한 경쟁, 낮은 가격과 낮은 이윤 속에서 움직이는 성숙된 시장에서는 소비자로부터 걸려오는 한 통의 전화가 판매에서 벌어들인 이윤을 삼켜버릴 수도 있다.

회사는 서비스 센터의 비용에 관심이 많다. 그들은 서비스로 제공되는 전화 상담의 효율성과 유용성을 개선하기 위해 많은 노력을 한다. 그러나 이것은 병을 다루는 것이지 그 원인을 다루는 것은 아니다. 왜 전화 서비스가 불필요할 정도로 제품 자체의 개선에 더 많은 노력을 기울이지 않는가? 여기에 바로 사용자 경험의 역할이 있다. 사용자 경험은 기능과 미학적 측면에서 소비자의 욕구에 맞고, 그것을 만족시킬 수 있는 제품 개발을 돕는 요소이며, 이해하기 쉽고 사용하기 쉬운 제품 개발을 확실하게 하는 요소이다. 게다가 한 번 만족한 사용자는 또다시 구매를 하게 되고, 친구나 동료들에게 제품과 회사를 추천까지 하게 되므로 전체적인 명성을 향상시키게 된다.

사용자 경험은 제품 개발, 유지, 보수에 필요한 사용자 관련 지식을 다룬다. 어떤 것은 매우 기술적이다. 예를 들어, 개발자들이 디자인을 결정할 때 도움을 줄 수 있는 사용자를 위한 개념 모델conceptual model 같은 것이다. 이는 제품 개발 기간 동안 사용자에 대한 집중적인 이해를 확실히 하는 데 도움이 된다. 필요한 또 다른 지식은 사용자가 진정 무엇을 요구하는지, 어떤 제품들이 가치 있는지를 아는 것이다. 이 지식을 얻기 위한 가장 좋은 방법은 사용자를 직접 관찰하는 것이

다. 이를 위해, 심리학적 실험이나 사회과학, 행동 과학behavioral sciences 의 연구 방법을 필요로 하게 된다. 실험 과정과 관찰은 제품이 사용하기 편리하고 쉽게 이해되는지를 알기 위해 보통 개발 초기에 제품 콘셉트를 개발하거나 프로토타입prototype을 만들 때 많이 요구된다.

사용자 경험은 또한 예술적 측면 또는 미적인 측면과도 관련이 있다. 그래서 외관, 느낌, 사운드, 크기와 무게 등 우리가 매력을 느낄 수 있는 속성들을 이해하기 위한 노력이 요구된다. 그래픽 디자이너와 산업 디자이너의 기술이 반드시 필요한데, 이 기술은 제품을 "욕망의 대상"으로 바꾸어 준다. 우아하고 아름다우며 만족스럽게 보이는 제품은 잘 팔리는 것은 물론 작동도 더 잘 되는 것처럼 보이기도 한다. 만년필이든 시계든 컴퓨터든 외관이 문제다.

아아, 그러나 안타까운 일이다. 진정한 의미의 완벽한 사용자 경험 팀의 존재는 오늘날 기술 중심의 회사에서는 희귀하다. 대부분의 회사들이 여기저기 흩어져 사용자 인터페이스와 관련된 일을 하는 소수의 인력들만 가지고 있을 뿐이다. 이들은 대개 산업 디자이너, 소수의 그래픽 디자이너, 그리고 전문적인 내용의 글을 쓰는 테크니컬 라이터 technical writers이다.

그러나 이들이 한 조직 내에 상주하는 것은 드문 일이며, 큰 힘을 가지고 있지도 못한다. 그들은 제품 생산의 끝 단계에서 "사용하기 쉽게 하기 위해," "예쁘게 만들기 위해," "어떻게 사용하는지를 설명하기 위해" 부름을 받는 힘없는 사람들에 불과하다. 이것은 양질의 사용자 경험을 전달하는 방식이 아니다. 나는 9장에서 다시 이 주제를 이야기할 것이다.

3장

정보가전으로의 이동

1980년대 중반의 어느 날, 내가 캘리포니아 대학교 샌디에이고 캠퍼스의 교수로 재직하고 있을 때, 제프 래스킨Jef Raskin이 전화를 걸어와 자신의 새 회사를 방문하지 않겠느냐고 물었다. 래스킨은 시각예술학과의 교수로 일하다 실리콘밸리로 이직을 했던 터였다. 나는 새너제이San Jose로 향하는 비행기에 올랐다. 그리고 공항에서 내린 후 팰로앨토로 차를 타고 달렸다. 여러 해 동안 래스킨을 보지 못했었다. 그래서 그의 사무실에 들어갔을 때, 나는 그에게 따뜻한 마음으로 인사를 했다. 그런데 그는 "여기에 서명하라"면서 내게 문서 하나를 들이댔다. 그것은 비공개 문서였다. 아, 그래, 나는 실리콘밸리에서 일하는 방식을 잠시 잊었던 것이다. 법적인 것이 먼저이고 친목은 나중이다. 내가 그날 알게 된 어떤 것도 공개할 수가 없다. 나는 사인했다. 이제 형식적인 절차는 끝났다. 이후 래스킨은 여유를 보이며 나의 인사에 화답

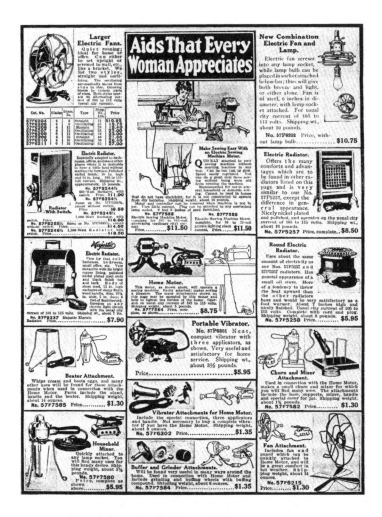

그림 3.1 시어스 로버크의 가정용 모터 광고(Sears Roebuck, 1918)

전동 모터가 각각의 가전제품에 보이지 않게 부착되기 전에는 가정용 전동 모터를
별도로 사용해야만 했을 것이다. 이 모터와 연결하여 동작하는 가전품들은 믹서기, 팬,
분쇄기, 제봉 기계 등 다양했다.

하였다. 그의 회사 이름은 정보가전Information Appliance이었다. 그는 정보가전 제품을 최초로 개발하기를 원했다. 비록 내가 정보가전이라는 용어를 알게 된 것은 그때가 처음이었지만, 사실 래스킨에 의해 제안되고 개념화된 이 용어가 처음 등장한 때는 그보다 훨씬 전인 1978년이었다.

몇 년 전 래스킨은 애플 컴퓨터에서 "매킨토시" 프로젝트를 수행한 적이 있었다. 그는 컴퓨터에 대한 사람들의 생각을 바꾸기를 바랐다. 스티브 잡스Steve Jobs는 그의 이런 아이디어를 매우 소중하게 생각했다. 그 결과 잡스는 매킨토시 컴퓨터를 개인용 컴퓨터의 세계를 확실하게 뒤바꿔 놓은 성공적인 컴퓨터로 만들어 냈다. 그러나 그것은 래스킨의 꿈과는 완전히 다른 것이었다.

이제 래스킨이 다시 시작해 볼 기회를 갖게 되었다. 그의 첫 구상은 워드 프로세서와는 다르면서도 혁신적이고 매혹적인 필기용 가전이었다. 그 디자인은 캐논에 팔리게 되었고, 제작된 제품은 캐논 캣Canon Gat으로 소비자에게 소개되었다. 아마 독자들은 이 제품에 대해 들어본 적이 없을 것이다. 캐논 캣은 사실 제대로 홍보된 제품은 아니었다. 그런 면에서 시장에서 충분한 관심을 받을 수도 없었고, 공정한 테스트를 받을 수도 없었다. 물론 이는 좋은 제품이 실패할 수 있고 덜 좋은 제품이 성공할 수 있다는, 이 책이 전하고자 하는 메시지의 일부분이기도 하다.

그 이후, 정보가전이라는 용어는 꾸준히 제시되어 왔다. 최근에는 여러 가지 작은 도구나 기계들을 호칭하는 이름으로 등장하기 시작했다. 마치 무엇이든 작게 만들면 그것이 가전이라고 생각하는 것처

럼 말이다. 정보가전은 손에 쥐고 사용할 수 있는 PDAPersonal Digital Assistants, NCNetwork Computer, TV나 전화에 내장된 인터넷 브라우저 등의 시스템을 총칭하여 가전이라는 용어를 제대로 이해하지 못했다 하더라도, 이제 대중에게 꽤 알려진 용어가 되었다.

내가 정보가전을 생각하게 된 주된 동기는 분명하다. 그것은 정보 가전의 단순함이었다. 인간이 수행하는 일에 잘 맞는 도구를 제작하라. 그래서 사람들이 그 도구를 주어진 일의 한 부분으로, 그리고 인간과 떨어질 수 없이 자연스러운 관계를 가진 존재로 느끼게 하라. 이것이 정보가전의 본질이다. 이는 일반 PC가 가진 다기능의 복잡함을 피한 기능의 특화specialization of function라는 의미를 내포하고 있다. 그래서 획일적이지 않은 외관, 형태, 느낌, 그리고 작동을 하게 한다. 정보가전이 주는 진정한 유익함은 하나의 특수한 기능에 초점을 맞추기 때문에 얻을 수 있는 단순성과 우아함, 그리고 사용자들의 실제 욕구에 잘 맞는 기능을 부여하는 데 있다. 그리고 개인용 컴퓨터가 갖는 몇 가지 장점을 그대로 지니는 것 역시 중요하다. 무엇보다도 도구에 있는 정보나 데이터를 다른 도구로 전송할 수 있는 능력 같은 것이다. 분명히 자유롭게 큰 수고 없이 서로 다른 정보가전 사이에서 정보가 왔다 갔다 할 수 있는 힘을 갖추는 것은 필요할 것이다. 예컨대 "보내기"라는 버튼 하나만으로 쉽게 정보가 전송된다면, 정보가전의 사용은 극대화될 수 있다. 이러한 기능에서 제조사가 다르더라도 전송될 수 있는 국제적 표준화 작업이 요구된다. 목표는 사용자가 전송할 정보를 선택하여 "보내기"라는 버튼을 누르는 것 이외에도 아무것도 할 것이 없을 정도로 단순하게 만드는 것이다. 그리고 수신하는 정보는 자동으

로 처리된다.

정보가전이 두 가지 요구 조건을 갖추고 있다면, 우리에게 많은 도움을 줄 것은 분명하다. 하나의 우리가 수행하는 일에 적합해야 한다는 것이고, 다른 하나는 정보의 교환, 전송, 공유가 가능해야 한다는 것이다. 그러나 그 두 가지 모두가 쉽지 않다.

정보가전

가전appliance

어떤 특정 기능을 수행하기 위해 디자인된 장치 또는 기구, 특히 가사에 사용하기 위한 토스터와 같은 전자장치를 뜻함, 도구tool의 동의어를 보라.

동의어: tool, instrument, implement, utensil

<div align="right">American Heritage Dictionary, 3판(전자판)</div>

정보가전information appliance

지식, 사실, 그래픽, 이미지, 비디오, 소리 등의 정보를 다루는 가전. 정보가전은 음악, 사진, 필기와 같은 특수한 활동을 수행하기 위해 제작된 것이다. 그 특징은 정보가전들 사이의 정보 공유 능력이다.

정보가전의 주된 목적은 오늘날 개인용 컴퓨터가 가지고 있는 장애물들을 제거하는 데 있다. 현재 컴퓨터는 복잡하고 배우기 어려우며, 사용하기도 유지하기도 어렵다. 그리고 4, 5, 8장에서 다루겠으나 이 복

잡함은 매우 근원적인 문제이다. 극복할 방법조차 보이지 않는다. 결국 하나의 도구로 많은 일을 수행하도록 계속 요구할수록, 각각의 일을 모두 잘 처리하게 만드는 데 한계가 있고, 따라서 이에 대한 타협은 불가피하다. 그러나 하나의 특수한 기능만을 위한 도구를 만들어 보라. 그러면 그 외관, 특성, 구조 등은 주어진 일에 잘 어울릴 수 있을 것이다. 서로 관계가 없는 두 가지 일을 수행하는 도구를 만들어 보려고 노력해 보라. 그러면 첫 번째 일을 위해 이상적인 것이 두 번째 일을 수행하는 데 방해가 될 것이다. 더구나 하나의 도구가 두 개의 일을 수행할 수 있다면, 어찌된 일인지, 세 번째 일이 추가되어야만 한다. 이세 번째 일이란 두 가지 일 중 어떤 일이 수행되고 있고 어떤 일이 중단되어 있는지, 그리고 어떤 일이 다시 시작되는지 등의 정보를 다루는 기능을 뜻한다. 컴퓨터에서는 이것이 운영 체제가 다루는 주요 기능 중 하나이다.

컴퓨터는 여러 가지 작업을 해낼 수 있는 장치들 중 극단적인 경우이다. PC만 있으면 어지간한 일은 키보드, 모니터, 마우스 등을 적절히 사용해서 처리할 수 있다. 이들이 각각의 작업에 잘 어울리는지 여부는 상관없다. 더욱이, 서로 다른 작업들의 전환을 조절하는 운영 체제는 다른 어떤 것보다도 복잡하다. PC 산업의 비즈니스 모델은 단순성과는 완전히 다른 방향으로 향하고 있다. 시간이 흐를수록 제품은 더 복잡해지며, 이렇게 하는 것이 비즈니스의 세계에서 생존할 수 있는 길로 여겨지게 되었다. 소비자의 입장에서 보면, 이는 그들의 바람에 역행하는 것일 뿐이다.

전동 모터의 발전에 관한 이야기는 우리에게 시사하는 바가 매우

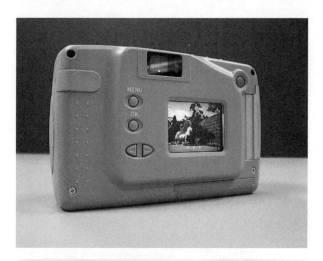

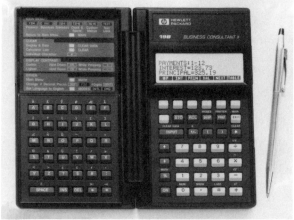

그림 3.2 정보가전

(상) 촬영한 이미지를 직접 볼 수 있는 뷰어를 가진 디지털 카메라.
(하) 주머니 속에 넣고 필요할 때 즉시 답을 얻을 수 있는 비즈니스용 전자계산기.
이 둘 모두 다른 장치와 정보를 교환할 수 있다(사진: HP사).

크다. 모터 자체는 보통 사람에게는 그렇게 유용한 것이 아니다. 모터는 힘을 실어 주는 기반 기술이다. 모터를 적절한 부품과 연결하여 보라. 그러면 이 모터는 아주 가치 있는 것이 될 것이다. 모터는 초창기에 매우 크고 비쌌다. 하나의 모터는 여러 개의 벨트와 도르래로 연결되어 있었다. 이는 다양한 특수 작업을 돕는 데 유용했다. 1918년 시어스 로벅Sears Roebuck는 "가정용 전동 모터"를 판매했다. 이때 환풍기나 달걀 휘젓는 기계, 재봉틀, 청소기 등에 모터를 부착하여 판매하였다. 하나의 모터는 이처럼 다른 여러 기계들과 조화를 이루어서 최고의 가치를 발휘했다(그림 3.1 참조).

오늘날, 현대식 주택에는 수십 개의 모터가 있다. 그러나 그것들을 보이지 않는다. 시계, 환풍기, 면도기, 청소기 속에 숨어서 그 역할을 해낸다. 모터는 이 모든 기구들의 근원적인 힘의 원천이다. 하지만 가전제품들의 이름에는 모터라는 단어가 드러나 있지 않다는 것을 생각해 볼 필요가 있다. 모터는 이러한 특수한 도구들, 즉 가전들 속에 끼워져 있기 때문에, 사용자들은 모터라는 기술 대신에 하나의 특수한 도구만을 기억하는 것이다. 속에 부착된 모터는 일반적 현상이다. 그러나 보이지 않기 때문에 일반 사용자들은 모터가 어떻게 작동하는지, 그 자세한 기술에 대해서는 알 필요가 없는 것이다. 심지어 모터가 내장되어 있다는 것조차 알 필요가 없다.

이제 이 모터 이야기를 컴퓨터의 세계에도 그대로 적용할 수 있다. 컴퓨터 자체가 매우 유용한 것은 아니다. 컴퓨터는 기반 기술이다. 컴퓨터의 가치는 컴퓨터와 무엇이 연관되어 있느냐에 달려 있다. 워드 프로세서, 스프레드시트, 이메일 등의 프로그램들을 추가해 보라. 그

리고 기억 장치, 프린터, 인터넷 전용선 등과 연결시켜 보라. 그러면 컴퓨터의 가치는 극대화된다. 이것이 컴퓨터의 전통적 모델이며, 여러 가지 기계에 부착되어 함께 판매되었던 초창기의 전동 모터의 경우와 흡사하다. 더욱이 컴퓨터는 복잡함과 불편함의 대가를 치르는 중이다.

컴퓨터가 정보가전들 속으로 숨어 들어갈 때, 사용자들은 그 안에 컴퓨터가 있는지조차 알지 못하게 된다. 그래도 컴퓨터는 묵묵히 그리고 훌륭히 그 기능을 수행할 수 있다. 내장된 컴퓨터에 대해 강조하지 않아도, 사용자가 운영 체제나 기억 용량뿐만 아니라 컴퓨터의 존재 자체를 몰라도, 내장된 컴퓨터에 의해 조절되는 시계, 전자 오븐, 토스터, 식기 세척기, 세탁기를 상상해 보자. 자동차 안에는 이 임베디드 embedded 컴퓨터가 연료 분사, 점화 시간을 물론, 안전, 사운드, 디스플레이 같은 다른 시스템들을 조절한다. 어떤 자동차는 컴퓨터를 통해 연료 게이지를 더 유용하게 바꿀 수 있는데, 예컨대 연료 게이지는 남은 기름으로 앞으로 차를 얼마만큼 더 운행할 수 있는지 등의 정보를 줄 수 있다. 컴퓨터는 또한 전화나 TV 세트 속에도 숨어 있다. 컴퓨터는 모든 기계에 끼워 넣을 수 있다. 여기서 기억할 것은 컴퓨터라는 단어가 각각의 기계나 장치의 이름에 드러나지 않는다는 점이다. 컴퓨터는 보이지 않는 채로 그냥 장막 뒤에 남아 있게 된다. 현재 임베디드 컴퓨터 시스템은 점차 보편화되고 있는 추세에 있다. 그러나 이러한 시스템들은 눈에 드러나지 않기 때문에, 사람들은 이를 쉽게 인식할 수 없을지 모른다.

비록 컴퓨터 기술이 우리와 50년 이상 함께해 왔다 할지라도, 아직도 성숙되어 가는 과정에 있다. 마이크로프로세서 칩은 우리 주위에

늘 맴돌고 있었다. 불과 몇 년 전만 하더라도 임베디드 컴퓨터나 특수한 목적을 가진 정보가전들이 구체화되지는 않았다. 그러나 마이크로프로세서, 기억 장치, 통신 기술의 발전으로, 이제 정보가전 제품들은 뛰어난 성능, 높은 신뢰도, 적절한 가격으로 소비자에게 다가갈 수 있는 단계에 도달하고 있다. 이제 제품 개발의 강조점이 사용자의 요구를 만족시키는 것으로 변할 수 있는 시기가 되었다.

모든 도구는 도구가 목적하는 어떤 활동이나 수행할 일에 적합하도록 제작된다. 그래서 도구 사용 방법은 도구가 수행해야 하는 일과 따로 떼어 놓고 생각할 수 있는 문제가 아니다. 각각의 도구는 서로 독립적으로 작동한다. 다른 과업을 수행한다는 것은 다른 도구를 사용한다는 것과 같다. 어떤 일을 다시 시작하는 것은 적절한 도구로 돌아가는 것과 마찬가지이다.

정보가전의 사례

정보가전을 가장 잘 이해할 수 있는 길은 이를 사용해 보는 것이다. 정보가전은 악기, 측정기기, 계산기 등의 이름으로 이미 우리와 함께 존재해 왔다. 팩스, 전화기가 그러하듯이, 전자 기타, 디지털 전압계, 심전계 모니터 등과 같은 기기들은 모두 정보가전이다. 더욱이 이들 중 일부는 다른 기기와 통신할 수도 있어 그 성능 가치를 배가시킨다.

가장 효과적으로 설명할 수 있는 정보가전류는 아마도 기존의 악

기들을 보완하면서 동시에 음악 장치의 알고리즘을 처리하고 여러 가지 사운드를 재생할 수 있는 전자 기타, 키보드, 드럼, 신시사이저 등의 전자 악기일 것이다. 음악 가전musical appliance은 모든 가전 사이에 공유되고 통용되는 미디MIDI, Musical Instrument Data Interchange라는 국제 표준 데이터 형식의 출현으로 가능하게 되었다. 미디 덕분에 어느 회사든 다른 음악 가전과 상호작용할 수 있는 새로운 음악 가전을 만들 수 있다. 키보드 하나로 신시사이저, 리듬 기기, 제어 페달 등과 연결해, 디지털로 녹음하고 재생 합성하면서 하나의 오케스트라를 만들 수 있게 된다. 우리가 노래한 것을 미디 형태로 변환하는 음성기기와 같이, 얼마든지 많은 새로운 악기도 만들어 낼 수 있다. 나는 누군가가 교향악단이 내는 소리, 리듬, 템포 등을 제어하는 신시사이저를 가지고 하나의 웅장한 오케스트라를 만들어 내는 것을 보았다. 미디는 음악 가전을 가능하게 만든 근원적인 힘이다. 음악 하는 사람들은 미디를 통해서 다양한 악기들과 사운드를 만드는 기기들을 한데 모을 수 있고, 더 좋은 것은 이제 작곡도 쉽게 할 수 있다는 것이다. 아마추어 음악가들도 이런 즐거움에 한몫 낄 수 있다. 어떤 미디 기기는 화음이나 자동 반주까지 생성해 준다. 리듬의 경우, 베이스나 퍼커션(드럼) 비트까지 만들어 준다. 이 기능은 작곡할 때 다른 여러 부분들을 시험 연주하는 것도, 그리고 이들을 잘 결합하는 것도 용이하게 만든다. 미디는 연주되는 악보의 완전한 저장과 표현을 제공하기 때문에, 음악을 가르치기 위한 지능형 교사 시스템들이 개발되어 왔다.

계산기는 또 다른 정보가전이다. 그러나 다른 기기들과 정보를 공유할 수 있는 표준화된 방법을 가지고 있지 않다. 그래서 계산기가 가

지고 있는 성능과 용도는 상당한 제약을 받게 된다. 그리고 오디오 엔터테인먼트 센터는 비디오와 오디오 정보를 받아 이를 오락을 목적으로 하는 최적의 형태로 바꾸어 주는 정보가전이라 할 수 있다.

길을 안내해 주는 가전을 생각해 보라. 국립공원, 박물관, 음식점, 백화점, 우리가 가고 싶은 곳으로 안내해 주는 가전을 말이다.

디지털 카메라는 유무선 통신 프로토콜과 조화를 이룰 수 있는 아주 훌륭한 정보가전이다. 사진을 찍고 카메라를 프린터와 연결하여 이를 전송하면 잘 나온 사진을 얻을 수 있게 된다. 카메라는 휴대용 뷰어, 저장 장치, 프린터, 전송기기 등을 포함한 가전 시스템의 일부이다. 사람들은 뷰어를 통해 찍은 지 단 몇 초 만에 사진을 볼 수가 있다. 그리고 이 사진은 이메일을 통해서 세상 어느 곳에도 전송할 수 있다. 그리고 우리는 카메라에서 또 다른 카메라로 전송할 수도 있고, 이렇게 해서 사람들은 사진을 공유할 수 있다.

이러한 가전들은 초기 단계에 있다. 이들은 더욱 확장될 것이고, 모두 표준화된 통신 프로토콜을 공유할 것이다. 그 결과 모든 가전이 서로서로 통신할 수 있게 된다. 창조적인 사용자들은 여러 가지 도구와 기능이 어떻게 새롭게 조합될 수 있는지 상상할 수 있을 것이다.

21세기의 출발을 특징짓는 주요한 기술적 변화는 통신 기반 기술과 컴퓨터의 결합이다. 이 결합은 교육, 비즈니스, 오락 등 우리 사회의 각 영역에 절대적인 영향력을 끼치고 있다. 통신 기능은 필수적이고, 이러한 기술적 변화의 핵심은 사회적 상호작용이다. 사람들은 여행할 때에도 자신들의 사무실과 연결할 수 있으며, 부부는 서로를, 부모는 자식을 만날 수 있다. 십대 청소년들은 밤이든 낮이든 자신들이 어디

에 있든 친구들과 소통할 수 있다. 여행자들은 외진 곳에 갇혀 있을 때에도 도움을 구할 수 있으며, 사람들은 교통사고 같은 사건들이 한밤중에 일어나더라도 이를 빠르게 알릴 수 있다. 정보는 우리가 어디에 있든, 언제 그것을 필요로 하든 상관없이 모든 사람들에게 더욱더 활짝 열려 있다.

적은 비용과 노력을 들여서 질병을 분석할 수 있는 의료용 센서도 지금 활발히 개발되고 있다. MIEMS(미세 구조물로 이루어진 전기-기계 시스템의 총칭) 기법을 채택하여 제작된 아주 작은 수 마이크로급 크기의 제품은 벌써 상용화 단계에 있다. 이러한 MEMS 소비자들은 보통 실리콘 산업에서 많이 사용되는 마이크로프로세서 공정을 통해서 제작되는데, 공정상의 유사성으로 인해서 제작 방식과 제작된 형상의 크기가 비슷하게 된다. 이러한 공정을 통해서 제작된 가늘고 긴 형상의 막대들은 정전기력에 의해서 웨이브wave처럼 움직일 수도 있다. 그래서 실리콘 막대들의 표면에 붙어 있는 혈구들을 움직이게 할 수도 있고, 또한 작은 반사면을 진동시켜 거대한 스크린에 밝게 투과된 영상을 나타낼 수도 있다. 텍사스 인스트루먼트Texas Instrument 사의 디지털 라이트 프로세싱 프로젝터Digital Light Processing projector가 바로 이러한 방식을 사용한다.

소형 카메라, 소형 라디오, 빛, 적외선 송신기, 작지만 고성능의 컴퓨터 칩을 상상해 보라. 안경 같은 데 부착된 소형 디스플레이 장치나 대형 디스플레이 장치를 통해 우리는 원하는 것을 효과적으로 볼 수 있다. 좀 똑똑한 센서는 우리가 어디에 있는지에 대한 정보를 제공해 주기 때문에, 모르는 곳에서 방황하지 않아도 된다. 프라이버시를 보

호해 주는 센서, 오히려 이를 노출시킬 수 있는 센서, 조사하고 탐색할 수 있는 센서, 벽 뒤에 감추어진 못이나 전선, 파이프, 땅속에 묻힌 잃어버린 물건을 발견할 수 있는 센서, 동물학자가 야생 동물을 추적할 수 있게 도와주는 센서. 이러한 센서들은 비싸지 않은 가격으로 우리의 미래에 필수적인 소유물들이 되어 있을 것이다.

새로운 기술은 돈은 물론이고 집, 사무실, 자동차 키에 대한 욕구를 감소시킬 것이다. 우리는 기억, 글쓰기, 학습과 교육, 오락을 위한 넘쳐나는 가전들을 소유하게 될 것이다. 그리고 서로 다른 가전들끼리의 통신도 원활하게 될 것이다. 미래의 정보가전의 가능성은 다양하고 놀라울 뿐이다. 이 책의 부록에 나는 현재와 미래의 정보가전에 대해 더 자세히 기술해 놓았다.

균형

인생은 균형tradeoffs의 문제로 가득 차 있다. 정보가전의 세계도 예외가 아니다. 가전의 장점 뒤에는 늘 결점이 뒤따른다. 정보가전을 통해 얻을 수 있는 가장 큰 이점은, 인간이 기계에 맞추도록 강요되는 것이 아니라, 어떤 특정 작업에 알맞게 디자인된 기계를 인간이 사용할 수 있게 해주는 특화specialization에서 기인한다. 특화는 가전의 실제 구조와 상호작용 방법을 특정 작업에 잘 맞출 수 있음을 의미한다. 결국 사용의 편리함은 작업 수행의 노력 정도를 결정하는 직접적 요인이다. 쉬

운 작업은 많은 수고 없이도 해낼 수 있다.

PC는, 정보가전만을 사용할 때 잃어버릴지도 모르는, 아주 많은 장점들을 가지고 있다. 가격, 예상하지 못한 시너지 효과, 새로운 일을 수행할 수 있게 만드는 융통성, 무엇보다도 정보나 파일을 작업 간에 옮기기가 쉽다는 것은 PC가 갖는 중요한 장점이다.

일반 PC가 갖는 엄청난 힘은 사실 너무나 많은 일을 수행할 수 있다는 데 있다. PC는 자동으로 여러 작업을 조화시킨다. 사용자가 해야 할 일은 적절한 소프트웨어를 사서 다른 소프트웨어들과 잘 조합해 사용하는 것이다. 새로운 작업을 해야 할 필요가 있을 때, PC라는 똑같은 기계에서 사용할 수 있는 새로운 소프트웨어만 개발하면 된다. 정보 공유는 비교적 쉽다. 그 이유는 모든 것이 똑같은 기계에 들어 있기 때문이다.

정보가전은 이러한 장점들을 가지고 있지 않는 것처럼 보인다. 각각의 장치는 제한되고 특화된 일이나 활동들을 위해 특수하게 제작된다. 그런데 그 일을 다른 일로 바꾸어 보라. 그러면 그 장치는 더 이상 쓸모가 없게 된다. 새로운 작업을 수행하려면, 새로운 장치를 제작하거나 구입해야 한다. 필요한 정보가 서로 다른 기기에 흩어져 저장되어 있을 때 정보를 공유하는 것은 어려워 보인다. 그렇다. 정보가전은 특화와 단순함이라는 장점을 갖는 대신, 융통성과 정보 공유의 힘에서 부족함을 드러낸다.

마지막으로, 우리는 여행할 때 휴대용 PC의 편리함을 느낄 수 있다. 내 랩톱 컴퓨터 안에는 이메일, 팩스 시스템, 캘린더, 주소록, 워드프로세서, 여러 해 동안 기록해 놓은 문서들이 있다. 괜찮은 음식점이

나 비행기 스케줄도 이 하나의 장치 안에 있다. 만약 내가 정보가전들을 가지고 있다면, 이것은 나의 노트북 컴퓨터를 여러 개의 정보가전으로 바꾸는 것을 의미하는가? 얼마나 많은 가전들을 가지고 있어야 하는가? 서로 다른 수많은 정보가전을 가지고 있는 것이 하나의 PC를 갖는 것보다 훨씬 더 크고 무겁고 거추장스러운 것이 아닌가? 내가 만약 여행 시에 필요할 것 같은 가전들을 잘 골라서 여행을 떠났다고 하자. 그런데 여행 도중에 가져오지 않은 어떤 정보가전이 필요하다면 어떻게 하겠는가? 반면, 노트북 컴퓨터에는 모든 것이 거기에 다 있다.

기본적으로, 균형의 문제는 한쪽에서는 사용의 편리함과 단순성이, 다른 한쪽에서는 편의성이 있는 저울의 추를 어떻게 치우치지 않게 잘 맞추느냐의 문제이다. 이것은 우리의 인생에서 잘 알려진 균형의 문제 중 하나이다. 그래서 나는 여행을 갈 때, 스위스 군용칼Swiss Army knife을 들고 간다. 여기에는 면도칼, 가위, 스크루 드라이버, 집게 등이 모두 들어 있다. 비록 이것들이 모두 이상적인 것은 아니지만 여행할 때만큼은 필수적이다. 하지만 내가 집에 있을 때는 면도칼, 가위, 스크루 드라이버, 집게 등을 따로 사용한다. 이 각각의 도구들은 스위스 군용 칼에 비하면 훨씬 좋은 성능을 가지고 있다. 그러나 그렇다고 해서 이것이 스위스 군용 칼의 가치를 손상시키는 것은 아니다. 스위스 군용 칼은 특별한 상황에서 필요한 것이다.

정보가전의 좋은 점은 우리가 선택할 필요가 없다는 것이다. 우리는 모든 것을 다 가질 수 있다. 어떤 사람은 한 가지 일에만 필요한 가전들을 원할 것이다. 또 다른 어떤 사람들은 특별히 여행할 때 하나 안에 모든 것이 들어 있는 편리함을 제공하는 가전을 원할 것이다. 제작

자들은 갖가지 개발 철학에 부응하는 다양한 가전들을 제공할 것이다. 정보가전을 원하는 사람들의 수가 일정 수준을 유지하는 한, 제작자들은 가전들을 생산할 것이다. 결국, 정보가전의 구조에 대한 분명한 해답은 없다. 무엇이 옳은 구조인지는 수행할 작업, 사용자의 일하는 습관이나 선호도 등이 어떠한가에 달려 있다. 나 역시 선호도가 나의 활동에 따라 달라지고, 집에 있을 때와 일할 때 각각의 상황에 따라 여러 가지 특수한 가전들을 원할 것이다. 내가 여행할 때만큼은 비록 약간의 사용성의 문제가 있다고 해도 아마 여러 가전들을 한데 모아둔 "올인원all-in-one" 가전을 원할 것이나.

가전들 사이에 정보 교환이 자유롭고 쉽게 이루어지는 한, 특히 데이터가 문제없이 자동으로 왔다 갔다 한다면, 같은 활동을 하기 위해서 여러 가지 가전을 소유하는 것이 득이 될 수 있다. 사용자는 주어진 환경에 따라 거기에 맞는 것을 택할 수 있고, 일을 수행한 후에는 힘들이지 않고 정보를 다른 모든 가전들에 전송해 공유할 수 있다.

가전군들이 시스템이다

비록 각각의 정부가전이 잘 작동한다고 해도, 실제적인 힘은 다른 여러 가전과 연결되어 하나의 시스템이 될 때 그 진가가 발휘된다. 악기의 힘은 다른 악기들과의 조화에서 비롯된다. 전체의 조화는 개별 요소의 합보다 훨씬 위력적이다.

바람직한 시스템 개발 방법은 각각의 독립된 제품보다는 여러 제품이 자연스럽게 작동할 수 있는 구조화된 전체 제품군이 필요하다는 인식을 전제로 한다. 사진 가전군을 생각해 보자. 우리가 카메라의 뷰어를 통해 곧바로 사진을 볼 수 있다고 해도 카메라 자체로는 충분하지 않다. 전체 시스템은 카메라는 물론, 여러 가지 뷰어를 포함하고 있다. 야외에서 사용할 수 있는 사진 크기의 뷰어, 집이나 사무실에서 사용하는 더 큰 뷰어, 여러 사람이 함께 볼 수 있는 TV 크기 정도의 뷰어 등이 있을 것이다. 카메라는 이미지와 사운드를 다른 뷰어를 가진 기기와 저장 장치에 전송할 수 있어야 한다. 이는 여러 뷰어로 이미지를 볼 수 있는 것은 물론, 사진 정보를 안전하게 여러 장소에 보관할 수도 있다. 인쇄 가전도 필요할 것이다. 여행할 때 들고 다닐 수 있는 것이면 더 좋다. 특별히 여행할 때는 사진 정보를 잃어버리지 않기 위해 카메라와는 별도로 사진 저장 가전이 필요할지도 모른다. 때로는 멀리 떨어진 곳에 안전하게 보관하고 싶을 때가 있다. 만약 집이나 사무실에 불이 나서 소중한 사진들이 다 불타 없어져 버린다면 어떻게 되겠는가? 사진뿐 아니라 우리가 창조하거나 다루는 정보들도 마찬가지이다. 이는 좋은 비즈니스의 소재가 될 수 있다. 정보를 보호하고 저장할 수 있는 서비스를 제공해 보라. 가장 이상적인 서비스는 저장 장소로 데이터를 전송하기 전에 암호화하여 프라이버시의 문제를 안전하게 하는 것이다. 저장된 곳에 누군가 접근할 수 있다고 해도, 당신만 알고 있는 해독 키를 가지고 있지 않는 한 데이터를 가져가거나 변경시킬 수 없다.

　　모든 정보가전은 서로 연관된 시스템의 비슷한 제품군들에 속해

있다. 이들이 물 흐르듯 원활하게 작동하기 위해서는 효과적이고 보이지 않는 기반 기술이 필요하다. 그 기반 기술의 일부는 논의된 적이 있는데, 정보 교환을 위한 국제화된 표준화 작업이 그것이다. 그러나 표준화라는 것도 적절한 통신 네트워크와 서버들이 없이는 그렇게 유용한 것이 못 된다.

나는 정보가전용 기반 기술을 확립하기 위한 전체 산업 구조를 마음에 그려보곤 한다. 우선 근거리 통신망이 필요할 것이다. 회사나 학교에서는 천장이나 심지어 바닥을 따라서 유선과 케이블을 설치하여 통신을 제공할 수 있다. 그러나 집에서는 기존의 구조에 새로운 연결선을 추가하는 것은 집주인들의 저항이 크기 때문에 매우 어렵다. 그래서 홈 네트워크는 아마도 무선이 될 것이다. 그리고 여러 주파수 영역에서 낮은 전력을 송신하는 일도 필요할 것이다.

또 정보 저장과 서버에 대한 필요성이다. 사운드, 이미지, 비디오를 포함한 방대한 모든 정보를 저장할 수 있는 장치가 요구되는 것은 물론이고, 이들 정보를 서로 원활히 전송할 수 있는 좋은 방법이 요구된다. 문서 파일과는 달리 비디오나 애니메이션 파일처럼 대용량의 정보를 전송하기 위한 최선책은 아직 알려져 있지 않다. 이것은 사실 더 많은 연구가 필요한 매우 어려운 문제이다.

비전

정보가전에 대한 비전은 분명하다. 복잡함을 극복하라, 그리고 단순함을 택하라. 가전들끼리 조화를 이루고 정보를 공유할 수 있게 하라. 그래서 새로운 가전, 새로운 예술, 새로운 스포츠, 새로운 산업이 가능하게 하라. 게임, 음악, 스포츠, 사회 활동, 커뮤니케이션을 위한 정보가전을 상상해 보는 것은 어렵지 않은 일이다. 이것을 위한 가전, 저것을 위한 가전, 우리는 수 없이 많은 가전들을 상상할 수 있을 것이다. 기존의 기술에서는 생각할 수 없었던 사용 형태가 새로운 기술에 의해 나타나게 된다.

그런데 비전을 쉽게 이룰 수 있는 것은 아니다. 비전은 그에 부합하는 기술, 시장에 대한 관심, 소비자의 욕구를 충족시켜야 한다. 기술 중심의 개발보다는 인간 중심 개발이 필요하다. 먼저 기술이 준비되어야 하고, 가전이 낮은 가격으로 소비자에게 보급될 수 있어야 한다. 그리고 정보가전들이 다른 가전들과 소통할 수 있는 적절한 기반 기술에 대한 국제적 표준화나 동의가 이루어져야 한다.

우리의 비전을 실현하는 데 있어 정보의 자유로운 공유는 매우 중요하다. 이는 두 가지 커다란 유익함을 주기 때문이다. 첫째, 우연히 얻을 수 있는 융통성serendipitous flexibility이고, 둘째, 독점적 제어로부터의 탈피avoidance of monopolistic control이다.

우연히 얻을 수 있는 융통성

하나의 가전이 특수한 목적으로 사용될 때, 그 목적에 맞는 일에는 적합하나 그 가능성에 있어서는 제한을 받을 수 있다. 컴퓨터의 위력은 여러 응용 프로그램에서 나온 결과 정보들을 하나에 결집할 수 있다는 데 있다. 가전의 경우, 이러한 힘은 하나의 가전에서 나온 정보가 다른 가전들과 공유될 때에만 가능한 것이다. 그것은 기능이나 브랜드 등과는 상관이 없다. 사진을 찍고, 이것을 편지나 보고서, 엽서 등에 붙여 보라. 아니면 사운드를 사진에, 음악을 스프레드시트에 첨부해 보라. 이런 일은 개발자들이 미처 생각지 못했지만 사용자들이 창조적으로 응용해서 만들어 낸 사용 방법일 수 있다. 개발자가 결코 생각하지 못했던 경험들을 소비자들이 창조하며 가전을 사용할 때, 우리는 그 가전이 성공했다는 것을 알 것이다.

자유롭게 창조적인 활동을 할 수 있다는 것, 즉 우연히 얻을 수 있는 융통성을 발견한다는 것은 정보의 공유가 자유롭고, 쉽고, 기술적인 한계나 사용의 복잡성 등에 의해 구속되지 않을 때 가능한 일이다. 큰 노력 없이 무한대의 정보 공유가 현실화된다면, 정보가전을 통한 창조적인 활동은 보장되는 셈이다.

독점적 제어로부터의 탈피

PC 산업은 하나의 기반 기술에 기초를 둔 독점적 제어의 문제들을 잘

보여준다. 6장에서 설명하겠지만, 두 가지 종류의 경제 상품이 있다. 대체 가능한 상품들은 전통적인 시장 경제의 법칙을 따른다. 이 경우 서로 다른 회사들이 시장 점유율을 나누어 가지게 된다. 그런데 대체 불가능한 제품은 거의 항상 기반 기술들이다. 여기에는 대게 불공정한 경쟁이 있기 마련이다. 사실 모든 것을 얻느냐 다 잃느냐의 양자택일의 상황이 벌어진다. 현재의 PC 운영 체제가 바로 이러한 경우이다.

오늘날 프로그램들이 독점적 지위에 있는 회사에서 만들어지는 한, 그 회사에서 제작된 모든 프로그램들은 자유롭게 공유할 수 있다. 새로운 요소들을 소프트웨어 기술에 부과하는 것은 쉬운 작업이 아니다. 독점적 지위에 있는 회사가 내놓은 표준을 사용할 것인지 아니면 다른 길을 택할 것이니 두 가지 길이 있다. 만약 전체를 지배하는 표준을 택한다면, 그 프로그램의 운명은 결코 개발 회사에 의해 결정되지 않는다. 표준화된 기술을 보유한 거대 회사가 언제 어느 때든 표준 기술을 변형할 수 있기 때문이다.

정보가전이 이러한 문제를 피하고자 한다면, 국제 표준화 위원회가 협력하여 정보나 데이터 통신을 위한 자유롭고 개방된 표준들을 마련해야 한다. 가전 안에 있는 기술의 차이가 사용자들에게 문제가 되지 않아야 한다. 어떤 칩, 어떤 운영 체제를 사용하든 상관이 없어야 된다. 사용자에게 문제가 되는 것은 가전의 종합적 성능이다. 사용자의 욕구에 잘 부합하는가? 어떤 가전이 다른 가전과 정보나 데이터를 서로 주고받고 공유할 수 있다면, 소비자에게는 누가 제품을 만들었고, 내장된 기술이 무엇인지 등의 문제는 그렇게 중요하지 않다. 그때야 비로소 소비자들은 대체 불가능한 기반 기술의 횡포에서 벗어날 수 있다.

정보가전의 디자인 원칙

정보가전은 어떤 모습을 갖게 될까? 모든 형태가 가능하지만 아마 몇 가지로 한정될 것 같다. 그 이유는 그 외관이 가전이 수행하는 일이 무엇인가에 의해 결정되기 때문이다. 하지만 많은 경우 그 외관마저 우리가 알 수는 없을 것이다. 자동차나 전자레인지의 일부로 부착된, 그래서 감추어져 있는 가전을 생각해 보면, 그 외관은 그렇게 중요하지 않을 수도 있기 때문이다.

가전이 인간의 활동에 잘 부합되어야 한다는 것은 가전 개발에 있어서 중요한 철학이다. 결국 딱 하나의 정보가전만을 생산하는 회사는 존재하지 않을 것이다. 회사는 하나의 가전만을 만들 수는 없다. 즉, 회사는 특별한 제품 영역의 어떤 특수한 일을 위해 여러 개의 정보가전을 개발해야 할 것이다.

하지만 생존력 있는 정보가전을 생산할 수 있는 몇 가지의 디자인 원칙은 존재한다. 기술의 요구가 아니라 소비자의 만족과 가전 디자인 철학에 부합하는 세 가지 인간 중심의 원칙이 있다.

정보가전을 위한 세 가지 원칙

디자인 원칙 1: 단순성. 가전의 복잡성은 작업의 문제이지 도구의 문제가 되어서는 안 된다. 기술은 보이지 않는 것이다.

디자인 원칙 2: 융통성. 가전은 새롭고 창조적인 상호작용을 촉진

할 수 있도록 제작되어야 한다.

디자인 원칙 3: 쾌감. 제품은 사용자에게 기쁨과 흥미를 줄 수 있어야 한다.

첫 번째 원칙인 단순성은 복잡함이라는 장벽을 허물고 나아갈 중요한 추진력이다. 그리고 두 번째 원칙인 융통성versatility은 개인용 컴퓨터의 경험에서 나온 것이다. PC의 힘은 여러 가지 개별 작업을 서로 연결 조합시키는 데 있다는 것을 우리는 알고 있다. 정보가전은 특수한 일을 수행하는 데 적합하면서도, 소비자들이 새롭고 창조적인 방법으로 사용할 수 있게 디자인되어야 한다. 풍부하고도 역동적이며 융통성 있는 사용자의 욕구를 잘 반영할 수 있어야 한다. 이렇게 되면 정보가전은 쉽게 정보를 주고받을 수 있는 여러 가전들의 군을 형성할 것이다.

세 번째 원칙인 쾌감은 어울리지 않아 보일지도 모른다. 가전이 어떻게 쾌감과 관련될 수 있을까? 가전들은 딱딱한 일을 위한 재미 없는 기기들이다. 게임이나 호기심, 오락은 없다.

좋은 도구는 항상 기쁨을 준다. 사용하고 관심을 갖고 소유하는 것에 자부심을 줄 수 있는 것이다. 과거 장인 정신을 가진 명공들이 만든 도구들은 이러한 감정을 주기에 충분했다. 이러한 도구들은 세심하고 정성 어린 작업을 통해 만들어졌고, 사용하는 사람도 만족감을 가지고 사용하였다. 종종 이 도구들은 대를 이어 사용되기도 했다. 새로운 도구는 과거의 도구에 대한 경험에서 탄생한다. 그리고 수년 혹은 수십 년에 걸쳐 사용자의 필요나 작업이 요구하는 사항들에 더욱 적합

한 도구로 꾸준히 개선된다. 목재 도구, 원예 도구, 그림과 회화를 위한 도구, 빵과 요리를 위한 도구, 야구 글러브와 배트, 보트, 자동차 등 셀 수 없는 도구들이 있다. 기쁨을 줄 수 있는 도구는 우리의 마음과 몸을 일치시키고, 일하는 데 즐거움을 주는 도구이다. 그렇지 않은 도구는 방해만 될 뿐이다.

정보가전은 우리의 삶에 기쁨을 줄 수 있어야 한다. 고역이라는 느낌을 없애고 흥미와 기쁨을 부여해야 한다. 그래서 "쾌감"이 정보가전 제작의 디자인 원칙이 될 수 있는 것이다.

PC는 왜 그럴까?

현대의 기술을 대변한 수 있는 기계가 있다면 그것은 개인용 컴퓨터 PC일 것이다. PC는 과거의 과학자들이나 사업가들이 환상 속에서나 꿈꿀 수 있었던 엄청난 계산 능력을 우리에게 제공한다. 이제는 개인도 사용할 수 있는 이 기계는 순식간에 세상을 바꾸어 버렸다. 커뮤니케이션, 계산, 여러 다양한 정보에 대한 접근 등 모든 것을 PC를 통해서 할 수 있다. PC는 정말 강력한 도구이다. 하지만 이러한 장점에도 불구하고 PC는 우리에게 축복의 도구가 되지 못하고 있다. 경이로운 만큼 저주의 상징이 되기도 하며, 칭송을 받았던 만큼 비판의 대상이 되기도 한다.

도대체 무엇이 PC의 문제일까? 모든 것이 문제이다. 우선 그 명칭부터 보자. 개인용 컴퓨터는 개인적인 용도로만 쓰이는 것도 아니며, 계산하는 데에만 국한된 기능을 가진 것도 아니다. 우리는 대개 글을

쓰고, 읽고, 전송하기 위해 PC를 사용한다. 그리고 게임, 오락, 음악을 위해서도 사용한다.

그러나 실제로는 PC가 오히려 우리를 사용하고 있는 경우가 대부분이다. 내가 회사 사무실에 있을 때면, 컴퓨터 옆에 딱 붙어 있는 사람들을 종종 보곤 한다. 그들은 기도를 하는 것이 아니다. 그냥 깊은 숨을 내쉬며 중얼거린다. 그러면서 새로운 프로그램을 설치하거나 재부팅도 하고, 케이블 연결 상황을 점검한다. 개인용 컴퓨터는 그렇게 인간적이지는 않다. 일단 크고 볼품도 없다. 책상에 올려두면 공간만 차지한다. 그리고 유지 보수하는 데 더 많은 시간을 투자해야 한다. 인간적이고 친근하다기보다 큼직하고 비인간적이고 급하고 무례한 기계가 바로 PC이다.

재부팅rebooting. 용어도 조금 이상하게 들린다. 부팅booting이라는 단어는 부트스트랩bootstrap에서 연유한 말이다. 부트스트랩은 사람들이 가죽 신발을 신을 때, 끌어올리는 데 도움을 주기 위해 가죽 신발 뒤에 달아 놓은 작은 고리를 뜻한다. 지금은 이런 모습을 찾아보기 힘들지만, 부트스트랩을 한다는 것은 그 고리를 이용해서 가죽 신발을 끌어올린다는 뜻이다. 컴퓨터를 처음 켰을 때, 컴퓨터는 아무런 지식도 없이 시작된다. 이것이 무슨 말인가? 사용자가 전에 어떤 식으로 사용했다 하더라도 컴퓨터를 다시 켜면, 컴퓨터는 과거를 완전히 잊어버린 채로 있다. 시작하기 위해서는 윈도우 같은 운영 체제(시스템)를 찾아야 한다. 운영 체제는 다른 모든 일을 수행하기 위한 기반 기술이 되는 시스템으로 복잡하고 당당하다. 그러나 컴퓨터는 어떻게 운영 체제를 찾아야 하는지조차 모른다. 그래서 컴퓨터는 기억 장치에 영구적으

로 기록된 작은 프로그램을 통해 시작한다. 부팅은 바로 이 프로그램의 통제하에 전체 운영 체제를 적재하는 것을 말한다. 이 프로그램은 운영 체제를 적재하는 데 필요한 프로그램을 적재하는 데 사용된다. 물론 운영 체제의 목적은 사용자에게 그들이 원하는 일을 관리하는 어떤 방법들을 제공하는 것이다. 더 큰 프로그램을 적재하기 위해 사용되는 프로그램을 불러들이는 스로세스를 부트스트래핑bootstraping이라고 부른다. 그런데 여기서 왜 독자들에게 언뜻 이해하기 힘든 이러한 내용을 말하는지, 또 왜 이를 알아야 하는지 반문하는 이도 있을 것이다. 사실 사용자들이 이런 문제에 대해서 알아야 할 필요도, 관심을 두어야 할 이유도 없다고 할 수 있다.

부트, RAM, DRAM, ROM, 플로피디스크, 하드디스크, 메가헤르츠, 기가바이트. 우리가 이런 것들을 알아야 하는가? 그럴 필요는 없다. 우리는 지금까지 이런 개념들에 대해 알아야 한다는 말들을 심심치 않게 들어 왔다. 그러나 이는 따지고 보면 우리가 기술과 기술자에 의해 주도되는 사회에서 살고 있기에 겪는 현상일 뿐이다.

PC는 모든 사람을 위한 모든 것이 되려고 하는 욕심이 많은 기계이다. 컴퓨터는 한 개인의 여러 가지 활동을 돕기 위해 모니터, 키보드, 마우스 같은 균일한 구조를 제공한다. 이것은 고역의 확실한 보증 수표이다. 여러 개의 도구들을 한곳에 모아 광범위한 작업들을 수행하려고 할 때는 타협이 필요하다. 칼과 포크, 도마, 수저, 후라이팬, 냄비, 그리고 불만으로 음식을 한다고 해보자. 이것만으로 많은 음식을 만들어 낼 수 있을지 모른다. 캠핑하는 사람은 그렇게 할 수 있다. 옛날에는 이보다 더 적은 도구로 음식을 만들기도 했다. 그러나 수많은 식기,

스토브, 레인지, 오븐 등은 각각의 목적에 맞게 부엌에 비치되어 있다. 이들은 분명히 우리의 삶을 쉽게 만들어 준다.

두 번째 문제는 복잡함의 문제이다. 하나의 기기로 많은 일을 한다고 생각해 보자. 필연적으로 복잡성은 증가한다. 하나의 기기가 이 세상에 있는 모든 사람을 위한 도구라고 가정해 보자. 그렇다면 그 복잡함은 훨씬 더 커질 것이다. 다목적 용도의 컴퓨터는 커다란 타협의 산물이다. 그러나 하나의 정치 안에 모든 것을 넣으려는 기술적 목적을 위해 단순함, 사용의 편리함, 안정성 등을 희생하게 되는 결과를 초래한다.

우리 인간은 사회적 존재이다. 우리는 다른 사람들과 협력하여 일한다. 새로운 기술이 약속하는 것은 사람들이 서로 소통하고, 사회 활동을 하고, 같이 일하고, 같이 놀 수 있게 도와주는 것이다. 이 모든 것은 커뮤니케이션과 컴퓨터 산업의 결합으로 가능하다. 과거에는 분명히 모든 것을 혼자 했다. 창조적인 일이란 조용히 혼자 집중해서 해내는 것이었다. 그러나 이제는 편지든 전화든 사람들과 서로 이야기하면서 시간을 보낸다. 우리를 흥분시키는 새로운 서비스는 사회적으로 상호작용하는 것이다. 그럼에도 불구하고 여전히 우리는 이러한 서비스를 "개인용"이라는 수식어를 가진 컴퓨터에 제공하려고 노력하고 있다.

우리는 하드웨어나 소프트웨어를 교체하고, 사용 설명서, 도움말 문서, PC 관련 월간지를 읽으면서 컴퓨터가 더 잘 작동하게 하기 위해 일주일에 얼마 정도의 시간을 쏟고 있는가? 많은 시간을 그렇게 하고 있다고 대답할 것이다. 반면 TV, 전화, 냉장고가 잘 작동하게 하기 위

해 기울이는 시간은 얼마나 되는가? PC를 다룰 때처럼 자주 교체하고 사용 설명서나 도움말 문서들을 읽는 데 많은 시간을 보내는가? 아마도 그렇지 않을 것이다. 이렇게 대조되는 사실을 통해 우리는 한 가지 교훈을 얻을 수 있다.

오늘날의 PC는 너무 크고, 너무 비싸며, 너무 복잡하고, 더 많은 집중을 요구한다. PC는 어떤 것도 해낼 수 있는 다목적, 즉 범용의 기계이다. 이는 바람직한 것이 아니다.

스위스 군용칼을 다시 한번 생각해 보자. 황야처럼 광막한 곳에 있는 동안 이것만 가지고 있다면, 그것도 편리한 도구일 것이다. 그러나 여러 개의 칼 중 어느 하나도 특별하게 좋은 것은 없다. 그렇다. 스위스 군용칼에는 스크루 드라이버, 가위, 코르크 마개 따개, 칼 등이 있다. 그러나 집에 있을 때 나는 진짜 스크루 드라이버, 진짜 가위, 진짜 코르크 마개 따개, 진짜 칼을 사용한다. 개별적인 단순한 도구들을 여럿 합쳐 놓은 것보다 더 나은 성능을 가지고 있을 뿐 아니라 사용하기에도 쉽다. 사실 스위스 군용칼을 사용할 때 나는 종종 잘못된 칼날을 보았다.

이제 PC에 대해서 생각해 보자. PC는 모든 것을 다하는 만능 기계이다. 그래서 생긴 결과가 읽기 힘든 사용 설명서, 여러 층의 메뉴, 아이콘, 도구바tollbar 들이다. 각 항목은 내가 이해하지도 못하고 관심을 둘 필요도 없는 옵션을 가지고 있다. 오늘날 PC는 과거의 커다란 메인 프레임 컴퓨터보다 더 복잡하다. 왜 그런가? 한편으로는 PC산업의 비즈니스 모델 때문이고, 또 다른 한편으로는 우리가 이미 덫에 걸려 있기 때문이다.

그런데 나는 보통 계산하고, 데이터를 분석하는 데 시간을 보내지는 않는다. 그러면 나는 왜 컴퓨터를 사용하는가? 글쓰기에 필요하기 때문이다. 또 나는 이메일을 주고받기 위해서 컴퓨터를 자주 사용한다. 그렇다. 사실 다양한 활동과 작업을 PC를 통해서 한다. 그러나 기계 자체는 기술의 부과를 뜻한다. 나는 기술에 의해 제약받고 싶지 않다. 나는 친구들을 사귀고, 내가 하는 일을 즐기면서 인생을 살아가고 싶다. 나는 컴퓨터를 원하지 않는다. 특히 오늘날의 PC는 싫다. 나는 유익함을 바란다. 다만 PC가 지배하는 현재의 상태가 없었으면 한다. PC와 컴퓨터, 이것들이 하는 일은 우리의 삶을 복잡하게 만든다.

여기서 오해하지 않기를 바란다. 실제로 새로운 기술들은 수많은 소중한 덕목들을 이미 우리에게 제공해 주었다. 우리를 더욱 멋지게 해주고, 우리의 아이디어나 생각을 영구적으로 표현할 수 있게 하는 것이 컴퓨터 기술이다. 우리의 생각을 다음 세대에 전달하고, 사람들이 시간과 공간의 제약 없이 서로 협력할 수 있게 해주는 것이 컴퓨터이다. 우리는 이런 덕목들을 포기해서는 안 된다. 더욱이, 나는 기술에 대해 관심도 많고 정통한 사람이다. 집에서 이 글을 쓸 때 나는 4대의 데스크톱 컴퓨터, 두 대의 노트북 컴퓨터, 두 대의 레이저 프린터, 하나의 이더넷ethernet 네트워크를 가지고 있었다. 문제는 현재의 기술이 갖는 불편함과 결점이 지금까지 언급한 덕목들을 압도해 가기 시작했다는 것이다. 그래서 이제는 수고를 적게 하고 불편을 덜 느끼면서 유익함을 유지해야 할 때라고 생각한다. 제3세대 PC로 나아갈 필요가 있다. 우리 눈에는 보이지 않지만 우리가 일 자체에만 집중할 수 있게 만드는 기술을 지닌 세대로 말이다. 우리는 정보가전을 위한 시대로 나

아가고 있다.

2세대 PC

우리는 지금 2세대 PC 시대에 살고 있다. 1세대는 애플II와 IBM PC 의 시대였다. PC 이전에 나온 컴퓨터는 회사, 정부, 대학에 판매되었 다. 그러다가 처음으로 컴퓨터가 작고 비교적 싼 가격으로 일반 개인 사용자들에게 팔리고 사용되기 시작했다. 이들은 오늘날의 PC에 비 하면 형편없는 것들이었지만, 그래도 몇 가지 유용한 기능들, 즉 워드 프로세싱, 스프레드시트 만들기와 게임을 위해 사용할 수 있는 도구 였다. 당시의 컴퓨터는 성능 면에서 한계가 많았다. 배우고 사용하기 가 매우 힘들었다. 그러나 초기의 PC는 사용자들의 작업에 많은 힘을 더해 주었기 때문에 다른 기계와는 차별화된 기계로서 자리 잡게 되 었다. 처음으로 사람들은 회사 내의 IT 전문가의 도움 없이 회계, 예 산 관리를 해낼 수 있었다. 처음 나온 워드 프로세서는 쓰고 수정하는 작업을 쉽게 만들어 주었다. 컴퓨터 게임도 많은 변화가 있었고, 셀 수 없이 많은 교육용 소프트웨어들이 개발되었다. 사람들은 처음으로 계 산 잘하는 기계의 도움을 받기 시작했다.

2세대 PC는 "구이gooey"라고 발음하는 GUIGraphic User Interface의 시대를 가리킨다. 바로 우리가 살고 있는 시대이다. 상업적으로 성공 하지 못했던 제록스 스타와 애플 리사의 후속으로 나온 애플 매킨토시

가 최초로 성공한 2세대 개인용 컴퓨터라고 할 수 있다. 이후, OS/2를 가진 IBM, 윈도우를 가진 마이크로소프트 등의 회사들이 뒤를 이었다. GUI 세대의 기반이 되는 철학은 사용의 편리함이다. 즉, 복잡한 개인용 컴퓨터 기계를 간단하게 조작할 수 있게 만드는 것이다. 그러나 문제는 여기에 있다. PC라는 기계 자체가 복잡한 데도 불구하고, GUI의 목적은 겉모습을 잘 꾸며서 사람들로 하여금 복잡함을 인식하지 못하게 하는 것이다. 하지만 복잡한 것은 복잡한 것이다. 매력적인 스크린 이미지의 변화가 근본적인 문제들을 해결해 주는 것은 아니다. 복잡한 기계를 뜯어 고쳐서 쉽게 만들려고 노력하는 것보다 더 나은 방법이 있다면, 차라리 단순한 기계를 새로 하나 만드는 것이다.

GUI의 문제는 무엇인가?

GUI가 처음 소개되었을 때는 옳은 것이었지만, 오늘날에는 이것 또한 문제가 된다. 왜 그럴까? 첫째, GUI는 그 유용성의 효용 가치가 이미 떨어지고 있다. 기본적인 인터페이스 디자인은 과거 용량이 작은 개인용 컴퓨터 때 이미 개발되었다. 필수적인 디자인 원칙은 모든 것을 시각화하는 것이었다. 오랫동안 사용한 명령어들을 기억하는 대신에, 사용자들은 가능한 명령어, 파일 이름, 디렉토리 이름들의 배치를 한 눈에 볼 수 있었다. 둘째, 기본적인 동작은 선택selection, 끌어오기dragging, 직접 조작direct manipulation에 의해 이루어졌다. 이런 원칙들은 기계 자

체가 작았을 때는 유용하다.

GUI는 사실 유용했다. 새 컴퓨터 프로그램을 사서 집에 와서 플로피디스켓을 집어넣어 사용하던 시절에는 사용 설명서를 볼 필요가 없다. 왜 그렇게 해야 하는가? 그냥 각각의 메뉴를 실행해보고 살펴보라. 그러면 우리가 원하는 명령어들을 볼 수 있다. 잘 이해가 안 되는 것이 있는가? 아무런 어려움이 없다. 잘못되면 되돌리면 되기 때문이다.

그러나 이는 "좋았던 옛 시절"의 이야기이다. 당시 컴퓨터는 참으로 직은 기억 용량을 가지고 있었다(예, 128K 바이트). 플로피 디스켓은 겨우 400K 바이트 정도였고, 네트워크 연결이나 하드디스크도 없었다. 프로그램들은 작고 쉬웠으며, 영구적으로 정보를 저장할 수도 없었다. 시각화할 것이 그렇게 많지 않았기 때문에 모든 것을 시각화하는 것도 용이했다. 테스트해 볼 명령어나 기능도 지금처럼 많지 않았기 때문에, 테스트하면서 배우는 것도 가능한 일이었다.

오늘날, PC는 수십만 배나 더 나은 성능을 가지고 있다. 오늘날, 모든 컴퓨터는 내장 디스크를 가지고 있고, 대부분이 인터넷에 연결되어 있어서 전 세계의 셀 수 없이 많은 문서들을 받아볼 수 있다. 내 컴퓨터는 일만 개 정도의 파일을 가지고 있다. 대부분은 나에게 무의미한 것들이다. 우리 회사 네트워크는 전 세계 수백 개의 컴퓨터와 연결되어 있다. 가 컴퓨터에는 만 개에서 수백만 개의 파일이 있다. 모든 것을 시각화하겠다는 디자인 철학은 이런 맥락에서 문제를 드러낸다.

오늘날 GUI는 무엇이 문제인가? 모든 것을 시각화한다는 것은 우리가 약 스무 개 정도만을 갖고 있을 때 효과적이다. 우리가 뭔가를

대략 2만 개 정도 가지고 있다면 오히려 혼란이 가중되는 것이다. 모든 것을 다 볼 수 있게 하라. 결과는 혼돈이다.

비록 1980년대 이후 컴퓨터가 크게 변했다고 해도, 그것을 사용하는 방법이 변한 것은 아니다. 인터넷과 월드와이드웹은 우리에게 큰 힘을 부여하고 엄청난 정보를 제공한다. 하지만 동시에 우리로 하여금 초점을 잃고, 방향을 잃게 만든다. 더욱 어리둥절하고 혼란스럽게 만든다. 새롭게 시작해야 할 때가 되었다.

초창기 애플 매킨토시 컴퓨터는 작고 편리했다. 그러나 모니터는 너무 작아서 불편함이 있었다. 단정하고 귀여운 느낌을 주는 흑백 모니터였다. 그리고 아주 느렸다. 하드디스크도 없이 플로피디스크만 사용할 수 있었다. 그래서 수십 장 또는 그 이상의 플로피 디스켓에 정보들을 저장해야 했다. 만약 플로피디스켓 외부에 이름을 붙여 놓지 않거나 필요에 따라 바꾸어 주지 않는다면(사실 누가 이렇게 할 수 있었겠는가?), 원하는 정보를 다시 찾아내는 데 어려움이 따랐다. 그때는 기억 장치의 용량이 너무 작았다. CD도 DVD도 하드디스크도 네트워크도 없었다. 하지만 사용하기 쉽지 않았을까? 그렇다. 쉽고 훌륭했다. 사용 설명서를 읽을 필요가 없었다. 이는 지나간 좋은 시절의 이야기다. 우리의 기억 속에서는 지금보다 그때가 더 행복해 보인다.

왜 컴퓨터가 싫은가?

여러분은 정말 컴퓨터를 사용하기 원하는가? 워드 프로세서를 쓰기 원하는가? 물론 아니다. 만약 그렇다고 생각한다면, 그것은 마케팅과 광고의 승리를 의미할 것이다. 지금, 누군가 기술 중독자 또는 컴퓨터 프로그래머라면 그는 분명히 컴퓨터를 사랑할 것이다. 그러나 그 나머지는 아니다. 우리에게는 삶이 더 중요하다.

　나는 컴퓨터도 워드 프로세서도 사용하기 싫다. 나는 펜으로 편지를 쓰고 싶다. 또는 날씨가 어떤지 알아보고 돈도 직접 지불하고 게임도 즐기고 싶다. 내 삶을 살아가는 데 컴퓨터를 끌어들이고 싶지는 않다. 나는 무언가를 하고 싶다. 내게 의미 있는 무언가를 말이다. 그것은 내가 이제껏 알고 싶은 것 이상을 해줄 수 있으면서도 정작 내가 원하는 것은 하지 않는 그 기괴하고 복잡한 컴퓨터 프로그램이 아니다. 나는 내 활동에 잘 맞는 기계를 원한다. 기술이 내 눈에서 사라져서 감추어져 있기를 바란다. 전동모터처럼, 내 자동자를 제어하는 컴퓨터처럼 말이다.

　옛날에는 자동차 운전에 어려움이 많았다. 자동차는 모든 제어 장치, 미터기, 게이지, 점화 조절, 초크, 스로틀을 포함하고 있었다. 그런데 표준화는 거의 되어 있지 않아 사실상 모든 차가 따로따로 움직이고 있었다. 어떤 차는 바퀴에 의해, 어떤 차는 운전대로, 어떤 차는 레버로 구동되었다. 엔진의 속도도 발에 의해 조절되는 차가 있는가 하면, 손이나 페달, 레버 등에 의해 조절되는 차들이 있었다. 초기에는 사람들이 차를 몰고 갈 때, 정비사를 데리고 다녀야 했다. 자동차를 움직

이기 위해서는 연료 라인을 조정하고, 점화를 조절하고, 초크를 세우고, 스로틀을 연다. 그리고 차 옆에 서서 손으로 엔진을 회전시킨다. 이때는 시간을 잘 맞추어야 하고 손이 부러지지 않도록 주의를 기울여야 한다. 그리고 이 모든 것들을 위한 여러 개의 게이지가 있었다.

과거에 비하면 오늘날의 자동차는 매우 안정적이고 믿을 만하다. 우리에게 필요한 것은 사실 차가 어느 정도의 속도를 내고 있는지를 말해주는 속도계와 연료가 얼마 남았는지를 알려 주는 연료 게이지뿐이다. 다른 것들은 문제가 될 때 경고등이나 메시지를 보고 그때그때 대처하면 된다. 이 경우, 자동차에 심각한 문제가 발생하기 조금 전에 우리가 필요한 행동을 취할 수 있도록 알려 주면 좋을 것이다.

심지어 연료 게이지조차도 필요치 않을 수 있다. 사실 우리는 기름이 얼마나 남았는지를 알고 싶은 것은 아니다. 우리가 매순간 알고 싶은 것은 남은 연료로 얼마나 더 주행할 수 있는가 하는 것이다. 어떤 차는 이러한 정보를 제공한다. 그런데 대개 연료 게이지는 부정확하다. 그 이유는 오르막길을 달릴 때와 내리막길을 달릴 때, 게이지가 가리키는 수치가 달라지기 때문이다. 남은 연료를 앞으로 주행할 수 있는 거리인 킬로미터로 바꾸어 주려면 정확한 계산이 필요하다. 우선 연료의 수위를 리터나 갤런으로 변형해야 한다. 그런 후에 연비 측정이 이루어져야 하는데, 이는 리터당 갈 수 있는 거리를 구하는 것이다. 그리고 연비와 남은 기름의 양을 곱하라. 그러면 남은 기름으로 몇 킬로미터를 더 갈 수 있는지를 계산할 수 있다. 이와 같은 계산은 컴퓨터의 몫이다.

컴퓨터는 연료 탱크에 남아 있는 기름으로 얼마를 더 운행할 수

있는지를 말해 주는 내장된 기계가 될 것이다. 자동화되어 있고, 유용하고, 보이지 않는다. 그래서 우리가 할 일은 아무것도 없다. 그것은 소중한 정보를 제공한다. 보다 더 효율적으로 운전해 보라. 그러면 운행할 수 있는 거리는 더 늘어날 것이다. 그러나 험하게 비효율적으로 운전해 보라. 남은 주행 거리는 줄어들 것이다. 그리고 시간 기능을 추가하는 것—"20분 남았습니다."—은 어렵지 않을 것이다.

이것이 이상적인 연료 탱크 미터기의 모습이 되어야 한다. 지금의 연료 게이지를 없애고, 앞으로는 우리가 얼마나 더 갈 수 있는지를 보여줘야 한다. 컴퓨터에 의해 조절되는 게이지는 기능 측면에서 매우 제한적이라는 것을 기억해야 한다. 컴퓨터는 남은 기름의 양으로 주행할 수 있는 운전 거리를 말해 줄 것이다. 그 이상도 그 이하도 아니다.

이것이 컴퓨터가 해야 하는 것이다. 단지 자동차뿐만 아니라 집에서, 학교에서, 사무실에서도 마찬가지이다. 무언가를 수행하는데 유용한 컴퓨터, 답을 얻기에 좋은 컴퓨터, 우리가 원하는 정보를 얻을 수 있는 컴퓨터, 다양한 종류의 단순한 컴퓨터들은 훨씬 사용하기 쉬운 기계가 될 것이다. 이들은 일에 맞게, 사용자의 요구에 맞게 디자인될 것이다. 이는 특화하는 것을 의미한다. 그래서 우리는 많은 도구를 필요로 하게 된다. 큰 문제는 없다. 이것들은 우리의 다른 가전들처럼 될 것이기 때문이다. 우리는 단지 원하는 것들, 생활에 부합되는 것들을 구매하면 된다. 단순함과 유용성을 통해 특화를 이룰 수 있다.

왜 개인용 컴퓨터는 그렇게 복잡한가?

오늘날 PC가 갖고 있는 가장 큰 문제는 복잡함이다. PC의 복잡함은 근본적인 문제이다. PC는 애초부터 복잡한 기계이다. 여기에는 세 가지 이유가 있다. 첫째, 하나의 기계로 너무 많은 것을 수행하도록 만들었기 때문이고, 둘째, 하나의 기계가 지구상의 모든 사람을 위하고 있기 때문이다. 끝으로, 컴퓨터 산업의 비즈니스 모델 때문이다.

하나의 도구로 모든 것을 다 하려고 해보라. 각각의 일들을 적절히 수행하게 도울 수는 있지만, 빼어나게 도와줄 수는 없다. 앞에서도 설명했듯이, 다목적 도구가 어떤 특정 작업에 딱 맞출 수는 없다. 타협이 필요하다. 물리적 형태나 제어, 디스플레이의 특성들은 모두 타협의 산물이다. 바이올린, 기타, 플루트, 피아노를 합해 놓은 악기를 상상해 보라. 가능한가? 물론 가능하다. 타이프라이터 키보드로 이 모든 사운드를 생성해 내는 뮤직 신시사이저 프로그램이 있다. 그러나 이것이 영감을 받은 음악이 될까? 진짜 뮤지션이 이를 사용할까? 그건 아니다.

컴퓨터가 가진 복잡함의 두 번째 이유는 컴퓨터 회사들이 제품을 만들 때, 지구상에 있는 수억 명의 사용자들을 대상으로 만들기 때문이다. "사용자를 알라"는 것은 좋은 디자인을 위한 주문이다. 그러나 모든 욕구와 모든 작업을 충족시키면서, 연령과 교육 정도, 사회와 문화에 상관없이 모든 사용자를 위해 제작할 때, 어떻게 우리가 사용자를 충분히 이해할 수 있겠는가? 나라와 문화, 개인에 따라 서로 다른 것들을 요구하고 있다. 그렇기에 컴퓨터는 모든 사람을 만족시키기 위

해 셀 수 없이 많은 기능을 제공해야 한다. 어떤 개인이 단지 소수의 명령어나 기능을 원한다고 해도, 회사는 전 세계 시장을 만족시키기 위해 모든 것을 제공하는 컴퓨터를 만들어야만 한다. 하나의 도구로 모든 사람을 맞추는 것은 만족스럽지 못한 제품을 만드는 확실한 길이다. 반드시 불필요한 복잡성을 제공하게 된다.

끝으로, 이윤을 남기기 위한 컴퓨터 산업의 비즈니스 모델을 생각해 보자. 이윤을 남긴다는 점에서 어떠한 문제도 제기할 수 없다. 돈을 벌지 못하는 회사는 아무리 사랑스럽고 존경스러운 제품을 만든다고 하여도 쓸모없는 회사이며, 결국 비즈니스의 세계에서 퇴출되기 마련이다. 그러나 컴퓨터 산업에서 채택한 전략은 제품의 복잡함을 가속화하고 있다. 이제 이 문제에 대해서 더 자세히 생각해 보자.

어떻게 PC의 비즈니스 모델이 복잡함을 가속화시키는가?

모든 회사는 살아남기 위해 이윤을 남겨야 한다. 회사가 자금이 없어서 실패한다면, 아무리 좋은 제품을 만들었다고 해도 의미가 없다. 그러면 지금 컴퓨터 업계는 어떻게 이윤을 남기는가? 컴퓨터와 소프트웨어를 판매해서? 그렇다. 그러나 문제는 대부분의 사람들이 컴퓨터가 필요하다고 해도 하나만을 필요로 한다는 점이다. 사용자는 하나의 워드 프로세서, 하나의 스프레드시트, 하나의 이메일 프로그램만을 원한다.

생각해 보자. 우리에게 완전한 만족을 주는 컴퓨터와 소프트웨어를 살 수 있다고 가정해 보자. 우리에게는 더없이 좋은 일이 아닐 수 없다. 그러나 컴퓨터 제조업자들에게는 큰 문제이다. 소비자들의 만족도가 높아서 더 이상 새것을 원치 않는다면, 그들은 어떻게 돈을 벌 수 있겠는가? 이런 딜레마에 대한 하나의 해답은 소비자들이 만족하지 못하는 제품을 판매하여 그들로 하여금 또 다른 제품을 사도록 하는 것이다. 참 좋은 방법이 아닌가? 현재의 비즈니스 모델은 손님을 어느 정도 불행하게 만들어야 하는 필요성에 그 바탕을 두고 있다.

매년 컴퓨터 회사는 새로운 버전의 소프트웨어가 제공하는 새로운 기능 없이는 우리가 살 수 없을 것처럼 홍보한다. 우리는 그러한 기능 없이 지금까지도 잘 살아왔는데 말이다. 사실 우리는 현재 사용하는 소프트웨어면 충분하다고 생각한다. 그렇기 때문에 새로운 소프트웨어는 새롭고 놀라운 기능을 추가하는 동시에, 현재 사용하는 소프트웨어가 해내는 모든 것을 잘 수행해야 한다. 그 결과 하드웨어 제조사들은 매년 메모리를 증가시키고, 보다 빠르고 더 나은 그래픽 디스플레이를 선보인다. 해를 거듭할수록 새로운 버전, 새로운 기능들이 쏟아진다. 해마다 우리는 더욱 빠르고 크고 성능 좋은 하드웨어를 필요로 할 것이다. 결과는 복잡함의 가속화이다.

모든 산업은 소비자로부터 창출되는 판매 수익을 확보하는 문제를 안고 있다. 그들은 판매 수익 확보를 위한 비즈니스 모델이 필요하다. 만약 식품 같은 소비 상품의 경우, 사람들은 판매하는 음식을 사먹을 것이며, 먹은 후에도 또다시 살 것이다. 신문의 경우, 최신의 뉴스가 계속 제공되면, 소비자들은 자연히 그 뉴스를 서비스하는 신문을

찾을 것이다. 다른 사업 분야에서는 유행을 타게 함으로써 제품의 생명을 인위적으로 짧게 만들기도 한다. 일단 유행이 되면, 새로운 산업은 사람들이 새 아이템을 사도록 사회적 압력을 창조해 낸다. 그 신제품은 소비자의 눈에는 결코 유행에 뒤떨어지지 않을 것처럼 보일 것이다. 물론 이것은 의류 업계와 패션 업계의 주된 버팀줄이다.

대부분의 산업은 여러 가지 방법을 사용한다. 자동차는 소모품이면서 동시에 유행에 민감하다. 자동차는 오래 지나면 폐차 처리를 해야 한다. 그래서 소모품이다. 그리고 현란한 광고는 자동차들을 구식으로 바꾸어 버린다. 배기 조절, 연료의 효율성, 안전성 등과 관련한 새로운 규칙들은 오래된 차의 가치보다는 최신 자동차의 가치를 증진시킨다.

컴퓨터 업계에서 얻은 해답은 하드웨어든 소프트웨어든 사용자들이 그것에 만족할 수 있게 만들라는 것이다. 하지만 실상은 불만족스러운 것이어야 한다. 이 불만족은 새로운 기능이 소개될 때 필요하기 때문이다. 이 같은 이론은 이상해 보이지만, 실제로 소비자에게 잘 통하는 전략이다. 하드웨어는 6개월마다 새로운 모델이 출시된다. 더 낮고 더 빠르고 더 많은 용량을 제공하며 가격도 낮아진다. 이러한 현상을 우리는 속도 제동speed bumps이라고 부른다. 새로 나온 컴퓨터는 사용하는 컴퓨터와 기본적으로 같은 것이면서, 다만 약간 더 나은 기능을 갖고 있기 때문이다. 마찬가지로 소프트웨어도 매년 "개선"된다. 소프트웨어 업계는 매년 건강, 안전, 웰빙 등을 위해 필수적인 새로운 제품, 새로운 버전, 새로운 특성들을 시장에 내놓는다.

1988년, 나는 새로운 특징들이 해를 거듭하면서 추가되는 문제에

대해 점진적 특성주의creeping featurism라 명명한 바 있다. 1992년에 세계적 워드 프로세서인 MS 워드는 311개의 명령어를 가지고 있었다. 311개, 이는 위압을 줄 만한 양이다. 1988년에 책을 쓸 때, 가능하다고 생각했던 것보다 더 많은 수치이다. 누가 과연 단 하나의 프로그램이 제공하는 300여 개의 명령어를 모두 배울 수 있겠는가? 또 누가 그것을 원하겠는가? 누가 이 모두를 필요로 하겠는가? 정답은 아무도 없다. 여기에는 여러 가지 이유가 있다. 한 가지 이유는 하나의 프로그램이 온 세계를 모두 감당하고자 하기 때문이다. 여기에는 하나의 명령어에 대해서 이를 원하는 사용자가 지구상에 적어도 한 명은 존재한다는 것을 의미한다. 다른 이유로는 부분적으로 프로그래머들이 꿈꾸어 온 것을 구현했기 때문이다. 기술적으로 가능하다면 그들은 개발했다. 그러나 가장 중요한 이유는 마케팅에서 찾을 수 있다. 내 프로그램은 당신 것보다 더 큽니다. 내 것은 더 많은 일을 할 수 있습니다. 당신이 가지고 있는 것이라면 무엇이든 나 역시 가지고 있습니다. 그리고 더 가지고 있습니다.

점진적 특성주의는 이제 잘못된 용어일 수도 있다. 아마도 급진적 특성주의rampant featurism가 더 나은 표현일 수 있겠다. 혹시 워드 프로세싱에서 311개의 명령어가 많다고 생각하는가? 1997년에 MS 워드는 1,033개의 명령어를 가지게 되었다. 1,033개. 이것이 프로그램을 더 사용하기 쉽게 만든 것인가?

문제는 컴퓨터 시장이 전개되는 방식 때문에 훨씬 더 복잡해진다. 컴퓨터 잡지는 신제품을 검토하는 기사를 실으면서, 속도 비교, 특성 리스트, 인위적인 성능 평가 등에 주로 관심을 가진다. PC 판매점은

제조사로부터 PC를 구입할 때 어떤 요구 조건을 가지고 있다. 이는 하이제닉hygienic 기능이라 불리는 것으로, CPU 처리 속도, RAM과 하드디스크의 용량이 얼마인가 하는 문제와 관련 있다. 다시 말하건대, CPU 처리 속도가 몇 메가헤르츠인가의 문제는 소비자에게 무의미한 수치일 뿐 아니라, 이것이 컴퓨터의 속도를 실제로 측정한 것도 아니다. 소비자가 느린 속도도 만족한다거나, 하드디스크나 RAM 용량에 대해 모른다는 사실은 중요하지 않다. 문제가 되는 것은 수치이다. 더 높은 수치가 나오면 좋은 것이다. 제품은 늘 숫자와 싸워야 한다. 판매를 위해서 컴퓨터 회사는 구매 채널이라 할 수 있는 에이전트들과 협상을 해야 하는데, 에이전트는 판매에 관해 자신들만의 의견을 가지고 있다. 특히 그들은 제품이 가지고 있어야 한다고 생각하는 하이제닉 특성을 살핀다. 만약 하이제닉 테스트에서 실패하면, 판매 채널은 막히게 되는 것이다.

사실, 현재의 속도와 기억 용량은 충분한 것은 아니다. 절대 아니다. 업체가 그것에 가장 관심을 갖고 있지는 않기 때문이다. 마이크로소프트의 최고 중역이자 구루 중 한 명인 네이선 머볼드Nathan Myhrvold는 농담으로 이런 제안을 한 적이 있다. "네이선의 제일 법칙: 소프트웨어는 가스이다. 이는 가스통을 채우기 위해 팽창한다." 그리고 이렇게 말했다. "컴퓨터의 위력이 이렇게 급상승하는 것은 컴퓨터 업체를 위해서 좋은 일이다. 이렇게 되면 우리는 더 크고 더 빠른 컴퓨터를 필요로 하는 더 크고 더 환상적인 소프트웨어를 제작할 수 있다. 그래서 우리 역시 그 공간을 모두 채울 것이다."

생각해 보라. 스토브나 냉장고, TV, 전화 등을 구입하기 위해 대

리점에 갔을 때, 유사한 제품들 속에서 어찌해야 할지 몰라 난감했던 경험을 해보지 않은 사람은 없을 것이다. 그곳에서는 다만 가격이나 겉모습, 또는 특성들이 열거된 리스트에 의해서 겨우 제품 간의 차이를 구별할 수 있을 정도이다. 우리가 사용할 수 있는지, 우리에게 진정으로 유익한 것인지를 제대로 파악해야 함에도 불구하고, 이것이 구매 결정의 중요한 요인이 되지는 않는다. 그냥 대리점 직원의 소개나 광고에 의존해서 제품을 선택할 때가 많다. 소비자의 바람은 어떻게 되었나? 메가헤르츠나 기가바이트가 아니라 흥미를 주는 것, 숙제를 하는 것, 글을 쓰는 것 등의 표현으로 소비자의 요구를 들어주어야 한다는 사실은 어떻게 되었나?

컴퓨터 업계는 한 가지 독특한 방식으로 비즈니스를 수행해 간다. 이들의 목표는 모든 것을 다 할 수 있는 기계, 그러나 동시에 실제 일하는 것과 별 상관없이 복잡함만 더해 가는 기계를 만드는 것이다. 대단한 비즈니스일지 모른다. 그러나 우리의 삶에 안 좋은 영향을 미치지 않겠는가? 여기에 소비자를 위한 더 나은 방법이 있다. 또 더 많은 이윤을 얻을 수 있는 방법도 있다.

활동 기반 컴퓨팅

우리는 응용 프로그램applications으로 알려진 컴퓨터 프로그램들을 사용하기 위해서 하드웨어, 즉 컴퓨터를 구입한다. 응용 프로그램? 얼마

나 받아들이기 힘든 용어이며 개념인가? 응용 프로그램은 사람들이 하려는 작업과는 거의 상관이 없다. 자, 한 번 생각해 보자. 우리는 워드 프로세서 작업을 하는 것이 아니다. 우리는 편지를 쓰고 메모를 하며 리포트를 작성한다. 나는 워드 프로세스 작업을 하기 위해 컴퓨터로 가지는 않는다. 나는 결코 컴퓨터 쪽으로 가고 싶지 않다. 다만 내게 적합한 도구를 가지고 글을 쓰고 싶다. 글을 쓸 때, 나는 떠오르는 아이디어를 종이나 스크린상에 옮겨 놓을 방법이 필요하다. 그리고 다시 한번 검토하고 전체적으로 살펴보고 재구성할 방법이 필요하다. 때로는 내가 써 놓은 것과 그림, 사진 등을 잘 조합해야 할 때도 있다.

사업상의 메모를 할 때에는 다른 글쓰기 시스템이 필요하다. 예산표와 캘린더 스케줄을 삽입하고 싶을 수도 있다. 이 외에도 달력이나 주소록을 첨부하고 싶어 할 수도 있다. 각각의 작업들은 거기에 맞는 요구 사항이 있다. 각 요구 사항은 여러 개의 응용 프로그램에 공통적으로 제공되어야 하는 것들도 있다. 오늘날 응용 프로그램들은 너무 많은 기능들을 가지고 있으나, 여전히 꼭 필요한 것은 빠져 있을 때가 많다.

무엇보다도 인생은 중단으로 가득 차 있다. 앉은자리에서 모든 것을 끝내는 일은 드물다. 거의 모든 일들이 다른 사람, 전화, 다음에 예정된 일 때문에 하다가 중단된다. 또는 다른 자료들을 모을 필요가 있기 때문에 더 이상 일을 진행할 수 없을 때도 많다. 종종 다른 급한 일들이 생긴다. 그리고 식사나 수면, 사람 만나는 일 등으로 일을 중단해야 할 때도 있다.

사람들은 활동을 한다. 소프트웨어는 이 활동을 도와주어야 한

다. 애플 컴퓨터 사는 이것을 활동 기반 컴퓨팅ABC, Activity-Based Computing이라 불렀다. 몇 명의 배짱 좋은 연구자들과 함께 우리는 애플 컴퓨터가 ABC에 기초하여 만든 소프트웨어가 전통적인 소프트웨어 모델보다는 소비자들의 삶에 더 잘 부합한다는 개념에 관심을 가지도록 노력해 왔다.

기본 아이디어는 간단하다. 우리가 곧 수행할 어떤 활동을 위해 모든 것이 준비되어 있어야 한다. 동시에 우리에게 정신적인 노력은 거의 요구하지 않아야 한다. 도구, 문서, 정보 이 모든 것이 사용자들의 특별한 활동을 돕기 위해 최적으로 제작된 패키지 형태로 한데 모여 있어야 한다. 그리고 다른 활동을 방해해서는 안 된다. 물론, 변경도 용이해야 하고 다른 활동들로 쉽게 넘어갈 수 있어야 한다. 끝으로 현재 수행하고 있는 활동을 위해 필요치 않은 아이템들은 감추어져서 이들로 인해 현재 활동이 방해를 받지 않아야 한다.

하나의 활동activity은 목표 지향적 과업들의 모임이다. 활동activities, 과업tasks, 행위actions는 계층 구조를 이룬다. 하나의 활동은 여러 개의 작업으로 구성되어 있고, 하나의 작업은 여러 개의 행위로 이루어져 있다. 예를 들어, "메일 작업을 한다," "청구서 납부나 잔액 조회 등을 하기 위해 인터넷 뱅킹을 한다," "리포트를 작성한다" 등은 특정 활동이라 할 수 있다. 작업은 하나의 활동이 갖는 하위 목표subgoals를 이루기 위한 하위 계층의 활동이라 할 수 있다. 이메일과 관련된 활동은 "새로운 메일 읽기," "새 메시지 쓰기," "소냐의 메일을 프레드에게 전달하기" 등의 작업들로 구성되어 있다. 이와 비슷한 방법으로 "인터넷 뱅킹" 활동은 "통장 검토하기," "제품 회사에 상품 대금 전송

하기" 등의 작업으로 이루어져 있다. 행위는 작업의 하위 개념으로, 예 컨대 메뉴에 있는 특정 명령어 선택하기, 특별한 이름이나 표현 타이 핑하기, 파일에 이름 붙이기 등을 들 수 있겠다. 활동 이론activity theory 이라는 연구 분야에서는 조작operation이라는 더 세밀한 개념을 하나 더 포함하고 있다. 조작에 관해서는, 메뉴를 찾아가기 위해 손을 움직 이는 신체적 움직임, 마우스 버튼을 누르기 위해 손가락을 움직이는 것 등을 예로 들 수 있다. 조작들이 모여 행위를 구성한다. 행위들은 작업을 이루고, 작업들은 활동을 형성한다.

하나의 활동을 수행하는 데에는 상당한 시간이 소요될 수 있다. 그리고 여러 사람들이 참여할지도 모른다. 따라서 다른 사람들도 활동 공간을 공유하도록 할 필요가 있다. 그리고 사람들이 어떻게 일을 조 정하고, 그 결과 한 사람의 행동이 다른 사람의 행동을 방해하지 않으 면서 일하는지도 잘 이해해야 한다.

활동들은 한 번에 끝나는 것이 아니라 여러 번에 걸쳐 완료되기 때문에, 중단으로 인한 혼란 없이 작업을 다시 재개할 수 있도록 해야 한다. 만약 활동을 잠시 멈춘다면, 한 시간 후이든 한 달 후이든 나중 에 다시 작업을 할 수 있어야 하고, 중단하였던 활동 공간과 활동 상태 를 정확히 찾을 수 있어야 한다. 만약 커서가 하이라이트 된 단어의 중 간에 놓여 있다면, 이는 전에 떠났던 활동 공간과 활동 상태로 정확히 돌아와 있다는 것을 의미한다. 이 모든 것이 인간의 기억은 물론, 작업 을 다시 시작하고 실제로 일할 방법을 찾는 데 도움을 줄 수 있다. 일 상생활에서는 활동이 자주 중단된다. 그래서 나중에 작업을 멈췄던 지 점에 정확히 다시 돌아올 수 있게 하는 것은 중요하다. 이는 정확한 활

동 상황으로의 복귀를 의미한다.

활동 공간은 다른 사람들과 공유할 수 있어야 하고, 한 기계에서 다른 기계로 이동할 수 있어야 한다. 어떤 회사는 지출 보고서나 주문장처럼 표준화된 활동 공간을 제공하고 싶어 할지도 모른다. 문방구에서 다양한 공책을 판매하듯이, 소규모 소프트웨어 회사는 여러 가지 특수한 활동 영역들을 제공하려 들지 모른다. 사용자들은 각자의 취향에 따라서 이들 공간을 바꾸어 사용할지 모른다.

이는 지금 우리가 사용해야 하는 일반적 목적의 통합된 소프트웨어 패키지와는 완전히 다른 개념의 소프트웨어 제작을 의미한다. 길게 나열된 메뉴 명령어들 대신에, 우리가 집에서 일하는 것처럼, 선택할 수 있는 여러 개의 도구를 두고서 일할 수 있다. 이 도구들 중에서 작업에 필요한 것만 골라서 사용할 수 있다. 활동 공간은 필요한 것만 선택할 수 있게 할 것이다. 그러나 우리가 집으로 돌아가 또 다른 도구를 집어올 수 있듯이, 활동 공간에서는 필요할 때마다 도구들을 더하고 빼는 것이 가능하다.

활동 공간은 PC에 고통을 주는 모든 것을 해결할 수 있는 마술이 아니다. ABC에서 "C"는 "컴퓨팅Computing"을 의미한다. 내가 언급한 PC의 부정적 특징들은 변하지 않을 것이다. 모든 활동은 스크린, 키보드, 마우스 등 인터페이스 도구들을 사용함으로써 이루어진다. 모두가 사용하는 똑같은 기계는, 각 사용자가 원하는 활동 공간들과 방대한 도구들을 다루면서, 여전히 모든 일을 다 수행할 수 있게 할 것이다. 그런데 활동 공간은 많은 노력에도 불구하고 현재의 개인용 컴퓨터 세계에서는 구현하기 어려울 것으로 보인다.

훨씬 더 나은 방법은 "C"가 없이, 즉 컴퓨터 없이 ABC를 구현하는 것이다. 목표는 활동을 도구들에 맞추는 것이 아니라 도구들을 활동에 맞추어 제작하는 것이다. 이렇게 하기 위한 하나의 방법은 특수 목적의 기계들, 정보가전들을 만들어 이들이 각 활동들에 유익하게 쓰일 수 있게 하는 것이다. 작업을 중단하면 사용 기기를 잠시 옆으로 치워 놓는다. 다시 일을 시작할 때는 이들을 가지고 와서 일을 시작한다. 다른 활동에 방해받지도 않고, 이전의 작업 상태를 유지하는 데에도 문제가 없다. 뱅킹 활동의 경우, 특수한 회계 전표 프린터와 은행과 주식 중매인과의 연결이 필요하다. 그리고 편지 프린터는 내장된 주소록을 가지고 편지와 봉투를 인쇄할 수 있다.

사람들이 진정으로 원하는, 사람들의 활동에 적합한 기술을 도입하는 데 가장 방해가 되는 요인은 바로 컴퓨터 업계의 사고방식이다. 컴퓨터 업계는 지금까지 기술 주도로 성장해 왔다. 그리고 컴퓨터는 우리 삶에 없어서는 안 될 도구로 자리매김을 한 지 오래되었다. 현재 컴퓨터 업계는 자신들에 대한 회의론을 극복하고 승리를 거두어 성공이 이미 입증된 것으로 느끼고 있다. 그것은 현대의 정보 처리 기술의 힘 때문이었다. 그러나 왜 이 기술은 변화를 기다리고 있는가?

문제는 컴퓨터가 기술 중심의 도구라는 데 있다. 그런데 기술에 대해 상세히 알고 있는 사람들은 많지 않다. 바로 이런 소수의 사람들에게 편리한 시스템을 제공하기 위해서 컴퓨터 업계는 그저 부가물만 더해 왔을 뿐이다. 도움말 시스템, 전화 서비스, 설명서들, 훈련 코스들이 추가되었다. 그리고 FAQFrequently Asked Questions에 대한 대답들을 보여주는 수많은 웹사이트들도 추가되었다. 이 경우, 그 대답들의

수가 늘어남에 따라 모든 대답들을 쉽게 탐색할 수 있는 도움 시스템이 또다시 필요하게 되었다. 이 모든 부가물은 복잡함을 더해 준다. 그렇지 않아도 복잡한 컴퓨터의 세계가 이로 인해 더욱 복잡하게 된 것이다. 컴퓨터 업계는 더 이상 피할 수 없는 덫에 갇히게 되었다. 컴퓨터 산업은 이제 돌아올 수 없는 강을 건넌 것과도 같다. 비즈니스 전략은 특성과 기능의 부가, 그리고 계속되는 업그레이드의 끝없는 반복 속에 갇혀 있다. 유일한 탈출구는 처음부터 다시 시작하는 것이다.

꼭 가야 할 길이지만, 정보가전으로 가는 길은 많은 장애물이 도사리고 있는 험난한 길이다. 하지만 가볼 만한 가치가 충분히 있는 길이다. 사람에게 맞춘 도구, 일에 적합한 도구, 사용하기 쉬운 도구, 정보가전은 바로 그런 도구인 것이다. 이는 PC에 비해 단순할 뿐만 아니라 각각의 가전은 작업에 잘 부합되어, 작업을 배우는 것이 곧 가전을 배우는 것이 될 것이기 때문이다.

자, 이제부터는 어떻게 더 잘할 수 있는지에 대한 문제를 생각하면서, 보다 더 근원적인 주제들을 살펴보기로 하자. 다음 장에서는 PC가 가지고 있는 문제들과 이를 해결하기 위한 노력에 대해 살펴볼 것이다. 하지만 나는 이러한 노력이 결국 실패로 끝나게 되리라고 믿는다. 문제는 매우 근원적인 데 있고, 실제 이를 해결할 수 있는 마술 같은 해결책은 존재하지 않는다. 6장에서 나는 지금의 기반 기술이 잘못되어 있음을 지적할 것이다. 그리고 7장에서는 사람의 욕구 및 능력과 기계의 요구 사이의 차이에 대해 설명할 것이다. 사람들은 아날로그적이며 하나의 생명체이다. 반면 IT는 디지털이고 기계적이다. 디지털화된다는 것은 기계로 보아서는 좋은 이야기다. 그러나 사람들에게는 그

렇지 못하다. 이 점이 8장에서 설명할 "왜 모든 것이 사용하기 어려운가?"를 설명하는 기초가 된다.

끝으로 이 책의 남은 부분(9-12장)에서 나는 하나의 대안을 제시한다. 파괴적 기술과 연결된 인간 중심 개발 과정, 그리고 이를 통해 인간의 요구와 능력에 맞게, 그리고 수행하는 작업에 맞게 제작된 정보가전군을 생산하는 것이다.

5장

마술 같은
해결책은 없다

뱀파이어와 늑대 인간이 이 땅을 배회할 때, 사람들은 이들 괴물들을 영원히 소멸시킬 수 있는 마술 같은 해결책을 구했다. 그리고 결국 그 방법을 발견했다. 나무로 된 말뚝을 뱀파이어의 가슴에 박아서 뱀파이어를 없앨 수 있었다. 또한 늑대 인간은 실버 불릿silver bullet을 쏘아서 처리할 수 있었다. 그 후 실버 불릿이라는 개념은 모든 일에 대한 마술 같은 해결책의 대명사가 되었다. 실버 불릿을 찾아라. 그러면 무슨 문제든지 깨끗이 사라질 것이다.

오늘날의 컴퓨터는 너무 어렵다. 기술에 중독된 몇몇 사람들만 이에 반기를 들 뿐이다. 문제는 비즈니스 세계에 있는 대부분의 사람들이 이 어려움은 어쩔 수 없는 것이라 생각하고 있고, 기술의 늑대 인간을 죽일 수 있는 실버 불릿이 나타나 모든 문제를 해결할 것이라 믿고 있다는 점이다. 나는 여기서 이 두 가지 생각은 모두 잘못되었다는 것

그림 5.1 종이학 접기

설명서를 읽으면서 종이학을 접으려고 애쓰는 모습을 상상해 보자.
이 설명서는 그림을 이용하고 있다는 것을 주목하자. (그림: Ori Kometani)

을 지적하고 싶다.

어려움을 피할 수 없다고 여기는 것은 어리석은 생각이다. 나는 상대성 이론은 어렵다고 생각한다. 그리고 그 이론을 단순화할 방법은 없다고 믿는다. 내가 만약 이 이론을 정말로 알기 원한다면 수학과 물리학 공부에 상당한 시간을 투자해야 한다. 그렇다. 나는 그렇게 할 수 있다. 그러나 내가 앞에 놓인 대상들을 사용하기 위해 상대선 이론을 알 필요는 전혀 없다. 이처럼, 단지 컴퓨터를 사용하기 위해서, 컴퓨터의 전문가가 될 필요는 없다. 내가 하는 일이 글 쓰고 사진 찍고 이메

일 보내는 것이 전부라면 더욱 그러하다. 우리가 어려워하는 것에 대해 자세히 살펴보면, 그 주된 원인들은 잘못된 디자인, 너무 많은 특성과 기능을 하나의 기계에 짜 넣은 것, 오직 새로운 특성의 추가에만 의존한 비즈니스 모델, 이로 인해 급증하는 소프트웨어의 복잡함, 격조 있는 디자인의 부족함과 임의적 조작 방법 양산에 있다. 이 모든 것이 어쩔 수 없는 어려움인가? 아니다. 이는 그 이상을 모르는 사람들이 갖는 삶의 방식일 뿐이다.

어쩔 수 없는 어려움이라고 주장하는 사람들은 이렇게 생각하는 경향이 있다. "나이 든 사람들에게는 문제가 되지만, 컴퓨터와 함께 자라온 젊은 세대에게는 아무 문제가 되지 않는다." 하지만 이는 난센스에 불과하다. 내 자녀들은 나보고 도와달라고 한다. 종종 내 컴퓨터들 중 하나에 문제가 있을 때, 나는 이를 개발한 사람들에게 전화를 하곤 했다. 나는 그들이 매우 혼란스러워하는 모습을 본 적이 있다. "아이참, 이런 일은 처음이야. 전에는 이런 일이 없었는데." 그들은 머리를 긁적이며 어리둥절해 했다. 이는 컴퓨터 전문가들, 심지어 그 개발자들뿐만 아니라, 단순하고 쉽고 잘 디자인된 컴퓨터를 만든다는 자부심을 갖고 있는 애플 매킨토시의 경우에도 해당되는 이야기이다. "나이든 사람들은 모르지만 아이들은 잘 다룬다"는 것은 사실 약 올리는 말에 불과하다. 나를 포함해서 우리는 시스템을 항상 잘 제작할 수는 없다.

내가 보기에는 기술과 함께 자라온 세대의 젊은이들이 현재보다 더 나은 해결 방법이 있다는 것을 미처 깨닫지 못하고 있는 것이 더 큰 문제이다. 문제를 발견하면, 나는 화가 나서 이를 해결할 수 있는 여러

방법들을 생각해 낸다. 그런데 그들은 문제를 접하면, 단지 그들의 어깨를 으쓱할 뿐이다. 그들은 나름의 해결 방법을 생각해 내면서, 작업을 다시 하고, 시스템을 다시 시작하는 데 많은 시간을 허비한다. 이것은 우리가 다음 세대에게 물려줄 얼마나 아찔한 유산인가!

인간과 시간의 신화

대규모의 컴퓨터 프로그래밍 작업이 어떻게 이루어지는지를 알게 되면, 왜 컴퓨터가 그렇게 복잡한 것인지를 더 잘 이해할 수 있게 된다. 컴퓨터 과학 분야에서, 프로그래밍의 어려움은 오랫동안 치유법을 기다리고 있는 잘 알려진 문제이다. 프로그래밍 작업은 시간이 많이 드는 것으로 악명이 높다. 컴퓨터 프로그램을 만드는 것은 단순히 책상에 앉아서 타자를 치는 것이 아니다. 오늘날 크고 복잡한 시스템은 백만 개 이상의 명령어를 가지고 있을지도 모른다. 그것은 어느 한 개인이 가진 이해도의 한계를 뛰어넘는 것이다. 그래서 팀이 모여 문제를 분석하고 요구 사항을 알아내고 스펙specifications을 만들고 실제 프로그램을 작성한다. 많은 생각 없이 프로그래밍을 시작할 수는 없다. 그리고 디자인의 목표와 스펙, 체계적이고 신중한 계획 없이 중대형 프로그램들을 만드는 것은 불가능하다. 전체적인 구조가 일단 결정된 후에 코딩, 즉 실제 프로그램 작성에 들어간다. 이때 다양한 테스트와 문서화 등의 노력도 뒤따라야 한다. 전체 구조를 정하는 것은 개발팀 구

성원들의 역할 분담을 위해 필요하며, 각자의 코드를 작성한 후 서로의 작업 결과를 매끄럽게 연결하기 위해서도 꼭 필요하다. 그리고 시간이 흐를수록 신뢰성을 높이기 위한 노력이 증가된다. 예를 들어, 동료 프로그래머들이 작성한 코드를 점검하고, 세밀하고 체계적으로 여러 버전들을 추적해 나간다. 게다가 다른 많은 사람들과의 협력이 잘 이루어져야 한다. 종종 수백 명이 한 팀이 되기도 하며, 드물게는 수천 명이 되기까지 한다. 프로젝트를 위한 사람들의 협력은 실제 프로그램 작성 시간만큼이나 많은 노력을 요구할지도 모른다.

대개 프로그래머 한 사람이 하루에 작성할 수 있는 코드는 10에서 100줄 정도인 것으로 알려져 있다. 따라서 백만 줄을 요구하는 프로젝트의 경우, 한 사람이 하루 열 줄을 작성한다고 했을 때, 십만 일의 시간이 소요된다. 프로그래머의 일 년 중 노동 가능 일수가 250일이라 한다면, 이는 대략 400년이 필요하다는 것을 의미한다. 사람들은 프로그램이 완성되기까지 소요되는 400년이란 긴 시간을 기다릴 수 없을 것이다. 그래서 그들은 더 많은 사람이 이 프로그램을 작성하면 된다고 여길 것이다. 매니저는 이렇게 생각할지 모른다. "한 사람이 아니라, 100명이 이 일을 하면 어떨까? 그러면 4년이 걸리지 않겠는가? 그리고 400명이 하면, 단 일 년이면 되지 않을까?"

아뿔싸, 다른 복잡한 일들처럼, 프로그래밍이라는 것이 시간과 사람 숫자로만 생각할 수 있을 만큼 그렇게 단순하지 않다. 어떤 문제에 많은 사람들을 투입한다 해도 그 결과는 더 나빠질 수도 있다. 프레드 브루스Fred Brooks는 『사람과 시간의 신화 *The Mythical Man-Month*』라는 그의 유명한 책에서 사람들이 많아질수록 문제는 더 복잡해진다고 이야

기하고 있다. 이 책에서 가장 많이 인용되는 문구 중 하나는 다음과 같다. "단 한 명의 프로그래머가 프로그램을 작성하는 데 한 달이 걸린다면, 두 명의 프로그래머가 일할 때는 얼마가 소요될까? 답은 두 달이다." 왜 그런 걸까? 두 명 이상이 같은 문제를 놓고 일을 할 때, 그들은 그들의 일이 갈등 없이 진행되도록 할 필요가 있으며, 프레임워크, 해결 방식, 각자의 일이 서로 잘 연결되도록 하는 방법 등에 분명히 동의해야 한다.

프로젝트를 수행할 사람들의 수가 증가함에 따라, 이와 관련된 행정 조직의 규모 또한 증가한다. 서로 다른 그룹들 사이의 의견을 조율하기 위한 모임들이 급증한다. 제품 제작 과정, 스펙의 결정, 소스 코드 점검이나 테스트, 인터페이스 디자인 등을 위한 모임들 말이다. 다른 회사와의 경쟁 때문에 혹은 소비자 기호의 변화 때문에 제품의 스펙이나 인터페이스는 제작 과정에서 끊임없이 수정된다. 사람의 수가 많아지면 이로 인해 야기되는 문제도 많다. 새로 가담한 사람들의 경우 일은 일대로 힘들 뿐 아니라, 조직과 일의 흐름 등을 파악하는 데 상당한 시간을 할애해야 한다. 그리고 이전에 일했던 사람들이 해놓은 것도 이해하려 애써야 한다. 아무리 작은 변화라도 전체에 영향을 준다. 그래서 어느 정도 영향을 주는 것이 타당한지 의논해 보아야 한다. 모든 사람들이 스펙의 변화를 알아야 한다. 다시 말해, 제품 제작과 직접적으로 관계 없는 많은 시간과 노력이 오직 그룹들 사이의 협력을 위해서만 사용된다.

사실 프로그램 제작은 기술적 문제를 넘어 행정적 측면까지 요구되는 복잡한 작업이다. 신중하게 관리하지 않는다면, 제품 제작보다

행정이나 협력을 위해 더 많은 시간을 허비하게 된다. 더구나 중요한 누군가가 빠지면 그야말로 재앙 그 자체가 될 수도 있다. 신입 멤버를 교육시켜 정상적으로 작업을 수행할 수 있도록 시간을 할애하는 동안 기존 멤버들의 작업 속도가 느려지기 때문이다. 사람이 바뀌는 일은 빈번히 발생하기 때문에 일이 지연되는 것은 물론, 심지어 프로젝트를 포기해야 할 수도 있다. 특히 대형 프로젝트는 예상보다 시간이 더 걸릴 가능성이 높고, 결국 자금의 압박으로 인해 천문학적인 투자에도 불구하고 중도에 포기해야 하는 결과를 가져온다.

실제로 수백억을 투자한 대형 프로그램 개발 작업이 끝을 보지 못하는 경우도 발생한다. 심지어 극단적인 예로 수천억을 투자하고도 중도에 취소하게 되는 경우도 있다. 수많은 프로젝트에 참여해 보았지만, 프로젝트 작업이 사실 제대로 이해되는 것은 아니다. 그리고 스펙은 계속 변한다. 프로젝트의 수행 비용은 이런저런 이유로 점차 늘어난다. 엉뚱한 데 사용되는 비용을 줄이고 싶지 않은 회사는 거의 없을 것이다. 더욱이 프로그래밍 작업이 진행되기 시작하면, 자금 압박과 함께, 개발팀은 시스템을 더 빨리 만들어 달라는 압력에 시달리게 된다. 결국 개발팀은 지름길을 택하고자 하는 유혹에 빠지게 된다. 코드 점검이나 테스트 작업은 진저리를 칠 만큼 지겨운 작업이다. 그러다 보니 소비자의 요구를 가장 잘 반영해야 할 인터페이스 디자인은 대충 이루어지게 된다. 심지어 코드 점검이나 테스트 작업조차 최소한의 변화만을 줄 뿐이다.

장기간 수행되는 프로그래밍 프로젝트에서 시스템 디자인 관련 스펙은 계속 변한다. 결국 몇 년이 걸려 완성될 때까지 기술도 바뀌고

요구 사항들도 바뀌게 된다. 처음 테스트 버전이 출시될 때, 이것이 사용자의 진정한 요구를 충족시켜 주기를 바라는 것은 거의 불가능하다. 우리가 가구를 여기저기 재배치하는 것을 생각해 보라. 우리가 구상한 배치가 만족스러운 것인지를 알 수 있는 유일한 방법은 가구들을 생각한 대로 직접 배치해 보는 것뿐이다. 그런데 가구를 재배치하는 것은 비교적 쉬운 편이다. 정말 어려운 것은 소프트웨어 제작이다. 소프트웨어의 기본 골격을 정한 뒤에 변화를 주는 것은 대단히 어려울 뿐 아니라 위험한 일이 될 수도 있다. 변화는 예기치 않은 심각한 문제를 발생시킬 수 있다. 프로젝트를 시작할 때부터 참여한 매니저들은 그래도 이 변화에 슬기롭게 대처할 수 있지만, 중도에 새로 시작한 매니저들은 상당히 다른 목표를 마음에 두고 수행할 수도 있다.

신기한 것은 그 크고 복잡한 소프트웨어 프로그램이 결국에는 다 제작된다는 것이다. 그것도 효과적이고 가치 있는 것으로 판명된 경우가 많다. 그럼에도 불구하고 소프트웨어 프로그램이 소위 버그라고 불리는 문제들을 늘 가지고 있는 것은 놀라운 일이 아니다. 이것들은 흔히 소비자가 실제로 사용하는 과정에 발견되고 치유되기도 한다. 업데이트 프로그램이나 패치patch 프로그램들이 흔한 이유는 이 때문이다. 그래도 소프트웨어 사용자들은 이번에는 많은 버그들을 잡아 주길 기대하면서 계속 업데이트를 수행한다. 그러나 대형 프로그램들에서 모든 버그들을 다 발견한다는 것은 현실적으로 불가능하다. 그리고 프로그램 소스 코드는 여러 부분이 복잡하게 서로 엉켜 작은 문제 하나를 고치기 위해 프로그램상의 매우 작은 부분을 바꾸는 작업이 때로는 다른 여러 부분에 전혀 예기치 못한 안 좋은 결과를 야기할 수 있다. 버

그를 잡아 치유하는 과정은 보통 사람들이 상상하기 힘들만큼 복잡하고 힘겨운 작업이다.

오랫동안 프로그래머들은 모든 문제를 해결할 수 있는 하나의 실버 불릿을 찾아 왔다. 종종 새로운 치유 방법이 소개되었고, 어떤 때에는 새로운 문제를 야기하지 않으면서도 쉽게 프로그램을 바꿀 수 있는 방법이 제안되고, 또 어떤 때는 생산성을 높일 수 있는 방법, 좀 더 희망을 줄 수 있는 방법들이 끊임없이 제시되었다. 하지만 새로운 제안들은 늘 실패로 돌아가고 말았다. 왜 그럴까?

새로운 처방을 가지고 나오는 책과 글들은 쏟아지건만, 처방은 늘 또 다른 문제를 야기한다. 병을 고쳤는가 싶지만, 사용자들의 요구가 너무 빨리 변해 단 한 번도 그 병은 치유된 적이 없다. 사람들의 요구가 커짐에 따라 개발에 더 많은 노력이 필요하다. 그리고 그 개발의 짐은 너무도 무거운 것이다. 해결책이 실패 돌아간 것에 대해 나는 그만한 이유가 있다고 생각한다. 그것은 항상 기술적인 해결에만 매여 있었기 때문이다. 실제 문제의 해결책은 사람 안에 있는데도 말이다. 인간은 기술적인 존재가 아니다. 사람은 인지적이며, 사회적이며, 조직의 한 구성원이다. 그래서 이런 인간을 위한 인지적이고 사회적인 도구들이 만들어져야 한다. 물론 이런 도구를 만들어 내는 것은 단순히 기술적인 문제를 해결하는 것보다는 훨씬 복잡하다.

초창기 컴퓨터 프로그램은 클수록 더 좋았다. 모든 것을 컴퓨터 한곳에 두는 것이 필요했다. 한 곳에서 필요한 모든 정보를 얻고 조작할 수 있다면 이보다 더 좋은 것이 어디 있겠는가? 그러나 이는 더 이상 옳은 이야기가 아니다. 이제 사람들은 분산distributed 시스템에 대해

이해한다. 분산 시스템은 쉽게 말해 여러 개의 작은 시스템들이 연결된 시스템을 뜻한다. 각각의 시스템은 비교적 단순한 거싱지만, 연결되어 작동할 때 매우 큰 힘을 발휘한다. 오늘날 원하는 정보는 분산 시스템들을 통해서 얻는다. 높은 대역 폭을 가진 커뮤니케이션 시스템의 역할이 중요해졌다. 이제 더 이상 정보가 어디에 저장되어 있으며, 어디에서 실제로 계산되는지 등은 문제가 되지 않는다.

분산 시스템은 말 그대로 하나의 큰 일을 여러 개의 작은 시스템으로 분산시켜 준다. 작은 시스템들은 더 빨리 더 쉽게 개발될 수도 있고, 더욱 철저히 점검될 수도 있다. 그리고 각 시스템이 갖는 문제들을 발견하고 고치기가 쉬워진다.

나는 정보가전이 사람들을 위해서 꼭 필요한 도구라고 말하고 싶고, 또 그렇게 말해 왔다. 비교적 작고 특수한 용도로 쓰이는 정보가전, 이것은 우리의 일상생활을 더욱 풍요롭게 할 것이며, PC 보다도 훨씬 더 나은 방법으로 우리의 욕구를 충족해줄 것이다. 작고 특수하다는 것이 무엇을 말하는지 생각해 보았는가? 이는 소프트웨어 개발의 요구 조건을 현저히 단순화시키는 것을 의미한다. 이제 우리는 복잡하고 커다란 운영 체제와 응용 프로그램들을 작고 단순한 시스템으로 바꿀 수 있다. 정보가전은 모든 사람의 모든 욕구를 만족시켜 주는 복잡하고 거대한 시스템이 아니라, 비교적 단순하면서도 훨씬 적은 수의 소프트웨어를 탑재한 훨씬 작은 크기의 시스템이다. 단순화가 가져오는 장점을 하나 더 생각해 보자. 의도의 단순화는 디자인의 단순화를 가져오고, 디자인의 단순화는 개발의 단순화를 이끌어낸다. 그리고 결국 이는 사용의 단순화를 보장한다.

사용성의 문제를 위해 제안된 다섯 가지 해결책

보통 사람이 컴퓨터를 다루기 어렵다는 것은 잘 알려진 사실이다. 오히려 잘 알려지지 않은 것이 있다면 이에 대한 적절한 해법이다. 여기서 PC 사용의 어려움을 해결할 수 있는 것으로 보이는 다섯 가지 해결책을 하나씩 살펴보자: 음성 인식speech recognition, 삼차원 공간, 지능형 에이전트intelligent agent, 네트워크 컴퓨터, 그리고 소형 포켓용 기구들, 각각은 우리에게 유익함을 주지만, 어느 한 가지만으로 혹은 모두다 결합된 형태로써 PC의 문제를 해결하기에는 충분치 않다.

음성 인식

"컴퓨터와 말할 수만 있다면 그때는 정말 컴퓨터 사용하기가 쉬워질 텐데," "명령어를 키보드나 마우스로 입력할 필요 없이 내가 하고자 하는 걸 컴퓨터에게 말할 수만 있다면 좋은 세상이 될 텐데." 우리는 이런 믿음을 가지고 있다.

나 역시 음성을 적절히 이용하는 것을 아주 좋아한다. 음성은 여러 가지로 유용하다. 무엇보다도 컴퓨터가 인간의 음성을 인식한다면 타이핑을 할 필요가 없을 것이다. 그냥 말로 하면 컴퓨터가 알아서 문서를 작성해 줄 것이다. 이렇게 되면, 손을 사용할 수 없는 사람들도 쉽게 컴퓨터로 글을 쓸 수 있게 된다. 물론 정상인도 입으로는 글을 쓰고, 손으로는 다른 일을 할 수 있다. 그리고 음성 합성speech synthesis은

이보다 더 유익할 수 있다. 비록 합성된 음성은 인간의 목소리보다 덜 자연스런 리듬과 억양을 가지지만, 아주 많은 영역에서 진가를 발휘할 수 있으리라 믿는다.

그런데 음성 인식 기술은 현재의 기술의 한계를 생각할 때 이루기 힘든 꿈에 불과하다. 그리고 컴퓨터가 음성을 인식하는 문제는 물론, 컴퓨터가 인간의 언어를 이해할 수 있는 기술은 더더욱 힘든 문제이다. 음성 인식 기술을 통해 복잡한 컴퓨터를 단순하게 사용할 수 있다는 꿈은 단지 현실성 없는 꿈에 불과하다.

인간의 언어를 이해할 수 없는 컴퓨터 음성 시스템이 얼마나 좋은지에 대해서는 아마도 모든 사람이 잘 알고 있다고 믿는다. 〈스타 트렉〉이나 〈2001〉 같은 드라마나 영화를 본 사람들이라면 말이다. 우리는 영화 속에 나오는 영리한 음성 시스템들을 기억한다. 그러나 영화 속의 시스템들은 사이언스 픽션에서 나오는 우리의 희망일 뿐 우리의 현실은 아니다.

여기서 잠시 음성 인식과 언어 이해를 구분할 필요가 있다. 언어 이해는 컴퓨터가 몇몇 단어를 알아드는 것 이상을 의미한다. 만약 우리의 유일한 문제가, 컴퓨터가 우리의 구술 언어를 인식하지 못하는 데 있다면, 왜 단순히 다음과 같이 타이핑하지 않겠는가?

"컴퓨터야, 이 문서에서 문법이나 철자에 문제가 있으면 알아서 고치거라. 그리고 혹시 참고문헌 기록 중에 빠진 것이 있으면 확인해 다오."

아아. 그런데 나 역시 모니터 앞에서 철자 체크 프로그램을 사용

하면서도 철자를 적절히 고칠 수 없을 때가 많다. 이는 각 단어나 표현이 무엇을 의미하는지 알 때만 할 수 있는 것이다.

단어들이 타이핑 되어 있다면 어떤 의미에서 음성 인식의 문제는 사라진다. 단어들이 이미 디지털화 되어 있기 때문이다. 그러나 이해는 또 다른 문제이다. 지구상에는 내가 쓰고 있는 이 책의 의미를 이해할 수 있는 컴퓨터가 단 한 대도 없다. 설령 컴퓨터가 인간이 말하는 각 단어를 인식하고 사전의 정의를 찾아낸다 하더라도 문장의 의미까지 파악할 수 있는 컴퓨터는 없다. 아주 먼 미래에 혹 있을 수도 있다. 그러나 현재로서는 대학이나 연구소에서 관심을 갖는 하나의 연구 대상일 뿐이다.

여기 또 다른 문제가 있다. 인간은 여러 음성 중에서 특정한 하나의 음성에만 집중할 수 있는 능력을 가지고 있다. 이는 종종 칵테일파티 현상이라 불린다. 파티에 참석해 보라. 거기에는 많은 사람들이 동시에 서로 다른 이야기를 한다. 그런데 인간은 그중 하나의 목소리만 집중하여 인식할 수 있다. 그리고 때때로 몸의 위치를 바꾸지 않고도 또 다른 사람이 대화하는 음성에 집중할 수 있다. 그런데 컴퓨터는 이렇게 못한다. 컴퓨터가 인식할 수 있는 음성이란 마이크에 가까이 입술을 대고 배경음이나 잡음이 거의 없이 말하는 질 높은 음성뿐이다. 이는 영화나 드라마, 사이언스 픽션에서 보던 것과는 완전히 다른 것이다.

언어 이해는 한마디로 난제이다. 사람들끼리의 의사소통은 겉으로 드러난 구술 언어만으로 가능한 것은 아니다. 쌍방의 이해는 말 이면에 숨어 있는 문화나 공동의 유산이 있기에 가능한 것이다. 예를 들

어 보자. 영어를 모국어로 사용하는 북아프리카의 작은 마을에 사는 사람과 뉴욕 브루클린에 사는 10대 청소년은 서로 대화의 어려움을 느낄 수 있다. 이는 둘 사이에 존재하는 문화적 배경, 경험, 전제 조건들의 차이가 매우 크기 때문에 발생하는 것이다.

완전한 언어 이해로도 불충분하다. 우리는 다른 사람에게 설명을 하려는데, 잘 안 될 때가 있지 않은가? 언어는 우리가 하는 수많은 것들을 모두 다 표현할 수 있는 도구는 결코 아니다. 누군가에게 구두끈을 매는 방법, 또는 종이학을 접는 방법을 글로 써 보라고 해보자. 즉, 다른 사람이 그 글을 보고 구두끈을 맬 수 있거나 종이학을 접을 수 있도록 설명서를 작성해 보라는 것이다. 이때 오직 글만 사용하고, 그림이나 표는 사용하지 않는다고 하자. 여러분이 만약 이런 일에 대한 경험이 전혀 없다면, 이는 대단히 어렵거나 어쩌면 불가능한 일일지도 모른다(그림 5.1 참조).

구두끈을 매는 일과 종이학을 접는 일은 비교적 단순하다. 이 두 문제에 대한 답은 이미 잘 알려져 있다. 그런데 우리가 도움을 필요로 하는 어려운 문제들은 많은 경우 새로운 것들이다. 우리는 집에 있든 학교에 있든 직장에 있든, 일상생활 속에서 전에 늘 해왔던 대로 행동한다. 그러나 때로는 경험하지 못한 문제에 직면할 때가 있다. 이 경우, 그 문제와 직접 부딪쳐 해답을 알아내기 때문에 그 해답은 시행착오를 거쳐 나오게 된다.

여러분이 해답의 존재 여부조차 알기 전에 컴퓨터에게 그 문제의 해답을 어떻게 설명할 수 있겠는가? 여러분도 모르는 상태에서 어떻

게 해야 하는지를 말할 수 있겠는가? 컴퓨터는 생각할 줄 모른다. 무슨 말인가? 컴퓨터가 주어진 문제에 대처할 수 있는 것은 개발자가 이미 그 처리 방법을 프로그램화했기 때문이다. 그렇다. 컴퓨터는 어떤 문제에 대해서는 인간보다도 해결 능력이 훨씬 뛰어나다. 그러나 이 경우 문제는 대개 지나치게 특수하다. 체스 놀이 프로그램은 체스에 관한 한 세계적 수준에 도달해 있을지 모른다. 그러나 이는 매우 특수한 경우이다. 인간 이상으로 잘 두는 컴퓨터 체스 프로그램을 개발하기 위해서는 수년 동안의 노력이 필요할지 모른다. 그러나 체스에 사용된 방법들은 다른 게임에 사용할 수 있도록 일반화되지는 않는다.

누군가를 가르쳐 본 경험이 있는 사람이라면, 그 대상이 어린이이든 종업원이든 관계없이, 우리의 말이나 글이 종종 오해를 일으키며, 부적절하고 때로는 잘못된 것으로 나타날 때가 많다는 것을 알 것이다. 많은 경우, 구술 언어로만 문제가 해결되는 것은 아니다. 만약 그렇다면, 우리의 삶은 한결 쉬워졌을 것이다.

"아니야," "그런 틀렸어," "그건 내가 의미한 것이 아니야." 우리는 누군가를 가르칠 때, 이런 말들을 자주 하게 된다.

거기에 어려움이 있다. 사실 우리가 상상하는 음성 이해 시스템은 우리 마음을 읽을 수 있는 시스템이다. 그것도 생각을 확실하게 이해할 수 있는 시스템이며, 지금까지는 존재하지 않았던 해결책을 주는 시스템이다. 이런 시스템을 우리가 꿈꾸어 볼 수는 있다. 하지만 사실 해답은 없다.

컴퓨터를 다루기 힘든 데에는 여러 가지 이유가 있다. 물론 인터페이스에 문제가 있다. 필요 이상으로 쓸데없는 노력을 기울여야 한

다. 그리고 시스템들은 지금까지 우리가 생각하고 일하는 방식과는 동떨어진 방식으로 개발되어 왔다. 이들은 오히려 또 다른 문제들을 만들기만 했다. 우리가 하는 일과 잘 조화되는 시스템은 거의 없다. 우리는 참으로 실망스러운 상황에 놓여 있다. 그러나 사용의 어려움은 컴퓨터 자체에만 기인하는 것은 아니다. 오히려 우리가 하는 일이 너무 어렵기 때문이기도 하다. 인터페이스의 문제가 모두 해결된다고 하더라도, 우리가 하는 일 자체는 여전히 복잡하다. 음성 인식이 우리의 문제를 해결해 주지는 않을 것이다. 언어 이해는 도움을 줄지 모르지만, 현재 이는 아주 먼 이야기일 뿐이다. 컴퓨터가 마음을 읽는다는 것은 한 번 도전해 볼 만한 기술이지만, 거기에 실버 불릿이 없다는 사실은 명심할 필요가 있다.

음성 인식speech recognition은 여러모로 가치가 있다. 앞에서 언급했듯이 내가 불러 주는 것을 받아 쓰는 컴퓨터 시스템이 있다면 우리의 삶에 매우 유용한 도구가 될 것이다. 이는 우리의 손이 다른 일을 하느라 바쁠 때, 유익함을 줄 수 있기 때문이다. 전화 회사에서는 현재 제한적인 음성 인식voice recognition 서비스를 제공하고 있다. 내가 좋아하는 시스템 중에 와일드파이어Wildfire라는 전화 메시징 시스템telephone messaging system이 있다.[3] 이 시스템은 나를 대신해서 전화에 응답할 때 음성 인식 기술을 사용한다. 와일드파이어는 메시지를 받아서 내가 어디에 있든지 나를 찾아내 내게 이를 알려 준다. 즉, 내가 어디에 있을 것이라는 것을 와일드파이어에 알려 주면 이런 서비스를 받을 수 있다.(와일드파이어의 음성 에이전트는 상냥한 아가씨의 목소리를 제공한다. 와일드파이어를 만든 회사는 전화 사용과 관계된 우리 인간의 활동들에 대

해 깊이 이해하고 있었다. 사람들이 무슨 일을 원하는지, 전화하는 사람이 원하는 것이 무엇인지를 알고 있을 때, 음성 인식 프로그램의 결점을 극복해 낼 수 있다. 제공되는 일이나 작업에 대한 깊은 이해, 이것이 바로 성공할 수 있는 비결이다.)

3차원 공간과 가상현실

좋다. 음성 인식이 해답이 아니라고 하자. 그렇다면 가상현실virtual reality, 3차원 공간은 어떤가? 인간은 시각적 존재이다visual creatures. 그래서 컴퓨터가 3차원 공간의 스크린에 표현된다면 많은 것이 쉬워질 것으로 생각할 수 있다. 내가 국제 학회에 참석했을 때, 누군가 이런 말을 했다. "사람들은 읽었던 책의 어느 페이지 어디에 그 문구가 있는지도 기억한다. 그리고 그 책을 사무실 어디에 두었는지도 기억한다. 우리가 현실과 똑같은 3차원 공간을 제공한다면, 인터페이스의 문제는 해결할 수 있다."

아니다. 그건 아니다. 절대 아니다.

첫째, 한 가지 분명히 해야 할 것이 있다. 시각vision과 공간space은 다른 개념이다. 국제 학회의 발표자는 인간의 공간 감각을 말한 것이지, 시각 능력을 말한 것은 아니다. 맹인들은 시각 능력이 없다고 해도, 뛰어난 공간 능력과 감각을 소유하고 있다. 사람들은 모두 공간 감각을 지니고 있다. 시각과 공간의 구분은 앞으로 제안할 사항들에 대한

이해를 위해 반드시 필요한 것이다.

둘째, 지금까지 제안된 해법들은 3차원과 실제 공간의 혼동만을 초래했다. 그래서 결국 공간 능력이 지나치게 과장되었다.

우리는 사실 빼어난 공간 능력을 지니고 있다. 사람들은 공간적 동물이다. 그래서 집, 거리, 도시, 세계를 넘나들며 살아가는 것이다. 우리는 어느 장소의 위치를 기억하는 데 아주 능숙하다. 하지만 완벽하지는 않다. 개인마다 차이도 심하다. 누구에게 쉬운 것이 다른 이에게는 어렵다.

그러나 궁극적인 문제는 기술 개발자들이 해답으로 제시한 수많은 기술들이 실제 공간 표현spatial representation을 제공하는 것이 아니라는 데 있다. 대부분의 엔지니어들이 하고자 했던 것은 모니터상에 3차원 이미지를 보여주려 한 것에 불과하다. 우리는 그 이미지 주위를 맴돌게 된다. 그리고 여러 장면들을 눈으로 볼 수 있으므로 마치 공간 속에서 움직이고 있는 것처럼 느끼게 된다. 그러나 사실은 우리가 움직이는 것이 아니다. 시각적인 세계가 나 대신 움직여 주는 것이다. 따라서 이것은 우리가 움직이고 세계가 서 있는 현실과는 동떨어진 현상이다. 이것은 시각 이미지와 공간성을 혼동하고 있는 것이다.

엔지니어들은 우리에게 가상현실이라는 새로운 의미를 부여했지만, 한편으로는 보는 것과 경험하는 것 사이에 존재하는 차이를 간과한 채, 이 둘을 혼동하게 만들었다. 우리가 만약 눈에 보이는 시각 정보만 찾는다면, 우리의 머리가 움직이면서 정지된 세계를 보는 경우와 머리는 가만히 있고 세계가 움직이는 경우는 아무런 차이가 없다. 우리의 눈은 이 두 가지 상황에서 움직이는 이미지를 볼 수 있다. 움직이

는 주체가 우리 자신일 때, 우리는 몸이 움직이고 세상을 정지해 있다는 것을 인식한다. 반대로 세상이 움직인다면 우리의 몸이 정지된 것으로 인식하게 된다. 컴퓨터 스크린상에 움직이는 이미지를 보여줌으로써 우리의 몸이 움직이는 것처럼 보이게 만들 수 있다. 적어도 우리의 시각적인 요소만을 생각했을 때는 그렇다는 것이다. 그러나 우리의 경험은 다르다(우리가 가끔 겪는 일로, 내가 탄 기차가 정지해 있을 때, 옆에 있던 기차가 움직이기 시작했다고 하자. 이때 우리는 순간적으로 타고 있는 기차가 뒤로 가고 있다고 착각할 수 있다. 그러나 이러한 경우는 아주 드문 예이다. 인간은 자주 발생하고 경험하는 일에 대해서는 착오를 일으키지 않는다.).

우리 몸은 두 가지 방식으로 움직임을 느낀다. 첫째, 간단히 말해서 신경이 몸의 운동을 일으키는 여러 근육에 명령을 내릴 때, 정신은 몸이 움직이려 한다는 것을 감지한다. 둘째, 몸은 부분적으로 각 근육에 있는 말초신경과 속도의 변화 등을 느낄 수 있는 귀속의 반고리관을 통해 실제 움직임을 감지한다. 실제로 움직일 때에는 감각 정보가 의도된 움직임과 일치한다. 만약 의도된 움직임과 실제 움직임이 다르거나, 시각적으로 인지된 움직임과 말초신경에 의해 인지된 움직임이 다를 때, 우리는 매스꺼움을 느낀다. 이것이 우리 배나 자동차를 탈 때 멀미를 하는 이유이다. 또한 병이나 마약, 술 때문에 자기 몸을 제대로 조절 못하는 사람에게는 특별히 심각해질 수 있다. 그리고 중력이 약할 때 현기증을 느끼게 된다.

사람들은 또한 움직임이 많은 영화를 보면 매스꺼움을 느끼게 된다. 몸은 정지하고 있는데도 말이다. 실제 비행에서는 현기증을 느끼

지 않는 비행사들도 가상의 시뮬레이션 비행에서는 매스꺼움을 느낄 수 있다. 이것은 자동차 운전자에게도 마찬가지이다. 그래서 영화 제작사에서는 롤러코스터가 심한 장면은 피해야 한다는 것을 알게 되었다. 매스꺼움의 정도는 개인마다 다르게 느낄 수 있는데, 이 문제에 대해 매우 예민한 사람이 있는가 하면 거의 경험하지 못하는 사람도 있다. 시스템을 제작할 때, 이러한 현상과 관련하여 사용자들이 어떻게 느끼는지에 대해 세심히 살펴볼 필요가 있다.

모니터상에서 움직이는 영상은 아무리 현실감을 준다고 해도 진정한 3차원의 움직임은 아니다. 그 움직임이 너무 정확하게 묘사될 때 오히려 어떤 이는 어지러움을 느끼게 될지도 모른다. 인간의 기억을 돕고 일처리를 잘해 주는 시스템이라 해도 인간에게 두통을 안겨 준다면 이를 실버 불릿이라 할 수는 없을 것이다.

그렇다면 우리의 몸이 실제로 움직이면서 3차원 공간을 경험할 수 있다면 어떨까? 이것은 현재의 인터페이스를 능가하는 것이 아닌가? 그렇다고 할 수 있다. 나 역시 그러한 시스템을 가질 수 있기를 바란다. 하지만 이것을 실버 불릿이라고 생각하는 것은 오산이다. 가상현실은 어떤가? 헬멧을 쓰고 3차원으로 이루어진 장면들을 우리 눈으로 확인하면서 우리의 몸 역시 가상의 공간 속에서 움직이는 가상현실 기술 말이다. 거기에는 더 이상 어지러움이나 매스꺼움은 없다.

가상현실은 이미 유용한 훈련 도구가 되었다. 필자 역시 가상 현실 기술은 지금보다 더 많이 사용되어야 한다고 생각한다. 그러나 이것이 개인용 컴퓨터의 복잡한 문제를 해결하는 것은 아니다.

실세계는 3차원이다. 그러나 3차원이라는 것 때문에 우리가 물건

들의 위치를 잘 기억해 낼 수 있는 것은 아니다. 나는 책을 어디에 두었는지, 열쇠를 어디에 두었는지 제대로 기억하지 못할 때가 많다. 안경, 보석, 내가 아끼는 것을 잃어버릴 때도 있다. 중요한 문서라고 생각하고는 아주 "특별한 장소"에 보관해서 잃어버리지 않으려 하지만, 특별한 장소는 오히려 우리가 기억해 낼 수 없는 장소일 때가 많다.

그렇다. 공간적인 위치가 인간의 기억을 도와줄 수 있는 것은 분명하다. 그래서 고대 그리스인들도 기억력을 높이기 위해 장소들을 이용하기도 했다. 그러나 이것은 완벽한 해법은 아니다. 3차원에서 움직인다는 것은 어떤 경우든 도움이 된다. 그러나 문제의 치료와는 거리가 멀다. 더욱이 3차원 영상이 아닌 실제 3차원 세계에서 움직이는 것이 더 낫다. 그런데 현실감 있는 가상현실 시뮬레이션의 세계에서는 잃어버린 물체를 찾을 수 있게 해줄까? 현실 세계에서와 똑같은 문제가 나타나지 않을까? 컴퓨터 공간에서는 우리가 찾아야 할 필요가 있는 대상들이 수백만, 수억이 된다. 그래서 이들 중 하나를 3차원 공간에서 찾아낸다는 것은 건초 더미에서 바늘을 찾아내는 것과 같은 이야기가 되고 말 것이다. 실제 3차원 공간에서 발생하는 문제는 컴퓨터 안에서도 동일하게 나타날 것이다.

지능형 에이전트

지금까지의 내용을 다 들은 엔지니어들 중 어떤 이는 이렇게 이야기

할지 모른다. "당신 주장이 맞아요. 음성 인식은 해결책이 될 수 없고, 3차원 공간이니 가상현실 같은 기술도 답이 될 수는 없어요. 하지만 지능형 에이전트가 있지 않아요? 당신이 원하는 것을 잘 이해해서 서비스해 주는 지능형 에이전트 말이에요."

그렇다. 여기저기에 수많은 에이전트들이 있다. 어떤 것은 정말 유익하다. 에이전트 프로그램 중에는 필요한 정보를 내가 필요하다고 생각하기도 전에 미리 예측해서 제공해 준다. 내가 읽어서 유익한 책, 흥미 있어 할 영화, 만족할 만한 음식점, 이런 것들을 추천해 준다. 내 취향과 나와 취향이 비슷한 사람들에 대한 정보를 바탕으로 컴퓨터가 이렇게 해준다니 얼마나 좋은가?

내가 타이핑하는 것을 지켜보다가 몇몇 표현과 관계된 정보를 조용하게 그리고 내 작업을 방해하지 않으면서 스크린 하단에 작은 창을 띄워 제공하는 지능형 에이전트 시스템도 있다. 지금 기술하는 에이전트 프로그램의 장점은 눈에 띄지 않게 조용히 작동하고 있다가, 무언가 사용자에게 제안할 일이 있으면 부드럽게 나타나, 사용자가 조사하고 결정할 일들을 도와준다는 것이다. 이러한 형태의 도움은 매우 가치 있는 것이다. 인간 사용자가 주도권을 가지고, 에이전트는 하나의 옵션 역할만 수행하기 때문이다. 이 점은 매우 고무적이라고 생각한다. 그러나 지금까지 소개된 많은 에이전트 프로그램들의 수행 능력은 불만족스러웠다. 에이전트는 한때 우리에게 약속의 땅처럼 보였던 인공 지능 분야에 속하는 영역이다.

에이전트 기술은 인간의 등뒤에서 보이지 않게 모든 것을 알아서 해낸다. 우리를 대신해서 결정을 내릴 때도 있다. 한마디로 인간이 하

는 일을 기계가 해내는 것이다. 기계가 인간을 대신한다는 것, 여기에 바로 위험성이 있는 것이다.

그런데 지능형 에이전트는 과연 유용한가? 그렇다. 많은 유용한 시스템들이 존재한다. 그렇다면 지능형 에이전트는 현재 컴퓨터가 지니는 복잡함이라는 문제를 해결할 수 있을까? 아니다.

업무를 정확히 분석한 것에 기초해서 만든 시스템과, 유용한 정보나 제안들을 찾아 다닐 수 있는 시스템을 개발하는 것은 별개의 이야기이다. 앞에서 와일드파이어는 음성 인식과 지능형 에이전트 기술이 복합된 형태를 지니고 있는 훌륭한 시스템으로 소개한 바 있다. 사용자가 제어할 수 있는 권한을 가진 지능형 에이전트 시스템은 성공해 왔고, 앞으로도 그렇게 될 수 있다.

뛰어나면서도 일반적인 의미의 지능을 가진 시스템, 즉 컴퓨터 사용상의 복잡함을 감추면서 우리보다 일을 더 잘할 수 있는 시스템을 갖는다는 것은 하나의 희망이다. 더욱이 인지적이고 일반적인 지능뿐 아니라 사회적인 문제까지 고려하는 지능형 시스템을 만들 수 있다는 것은 더욱 가치 있어 보인다. 지능형 시스템은 언제 제어 능력을 갖는 것이 적절할까? 시스템이 인간을 모방하는 데 어떤 문제는 없는가? 인간의 음성, 심지어 외관까지도 닮은 시스템 말이다. 지능형 에이전트와 인간을 혼동하는 일은 일어나지 않을까? 이것은 사회적 이슈일까, 아니면 단지 상상 속의 이야기일까?

음성과 3차원 디스플레이 기술처럼, 지능형 에이전트는 흥미와 효율성을 더해 주는 가치 있는 기술이다. 그러나 이들은 적절하게 사용되어야 한다. 이러한 시스템이 가져다줄 혜택을 잘 이해하는 이상으

로, 야기될 문제에 대해 잘 인지해야 한다.

도움 시스템, 도우미, 안내 시스템과 마법사 지능형 에이전트의 특수한 형태로 시장에 나온 시스템들로, 지능형 도움 시스템intelligent help systems, 도우미assistants, 안내 시스템guides과 마법사wizards가 있다. 적어도 내 생각에는 이들 시스템들은 우리에게 잘못 인식된 측면이 있고, 선심을 쓰는 것 같으나 실상은 모욕적인 측면도 있다. 이것들은 현재의 시스템에 나타난 표면상의 문제만을 다루고 있을 뿐이지, 사용자가 고통 받는 원인을 제거하려는 동기를 가지고 있지는 않다.

오늘날 도움 시스템은 필수적인 소프트웨어로 자리 잡고 있다. 다양한 응용 프로그램들이 제공하는 기능들이나, 장치 드라이버, 하드웨어적인 특성에 대해 자세히 다 알고 있는 사람은 거의 없다. 도움 시스템은 우리가 필요로 할 때 요구되는 지식을 효과적으로 제공한다. 이를 통해 사람들은 문제들을 발견하게 되고, 새로운 시스템의 기능도 알게 된다.

도우미, 안내 시스템, 마법사 프로그램들은 도움 제공의 자동화 단계를 포함한 프로그램이다. 여기서, 에이전트 기술은 사용자에게 제안도 하고 안내도 해주면서 사ㅣ용자들의 요구를 받아 들여 그들이 원하는 바를 이루어 주기 위해 단계별로 안내해 주기도 한다. 이러한 형태의 도움은 유용할 수 있다. 그러나 때로는 성가실 때도 있고, 지나치게 전문적일 때도 있으며, 또한 식상해질 때도 있다.

이러한 시스템들은 두 가지 점에서 제한적이다. 첫째, 사용자의 의도를 추론해 내는 것은 사실 가능한 일이 아니다. 이는 단순히 더욱 지

능적인 기술을 개발하는 문제와 관련된 것은 아니다. 이것은 차라리 근본적인 문제에 해당한다. 인간의 행동만을 보고 그 의도를 알아내기는 참 어려운 일이다. 우리도 다른 사람의 의도를 오해하는 경우가 많지 않은가? 아주 가까운 사람과도 오해는 늘 발생한다. 결국 겉으로 보기에 같은 행동이 연속으로 나타난다고 해도 다른 생각, 다른 믿음과 의도에서 비롯될 때가 많다. 더욱이 기분이나 감정에 대해 감지할 줄 모르는 컴퓨터가 인간이 키보드를 통해 나타낸 행동만을 보고 그 행동의 의도를 파악하는 것은 얼마나 어려운 일인가?

도우미나 안내 시스템이 가끔 정확할 수는 있다. 물론 정확한 도움은 유용하다. 그런데 나는 이런 시스템이 유용할 수 있다는 사실이 오히려 더 큰 문제라고 생각한다. 그 이유는 유용하다는 사실 때문에 개발자들이 이것을 복잡함의 문제를 해결할 적절한 방법이라고 믿을 수 있기 때문이다. 하지만 문제는 이러한 시스템이 잘못되었을 때 나타난다. 사용자들을 도와주려고 한 시스템의 시도가 잘못되어 역으로 사용자들이 관심을 갖지 않는 일을 도우려 한다면, 이것은 전혀 도움이 되지 않는 것만도 못하다. 다시 말해서, 도우미나 안내 시스템이 좋으면 매우 좋을 수 있지만, 잘못되면 대단히 안 좋을 수도 있다는 것이다.

그러나 도움 시스템이 갖는 가장 큰 문제는 이것이 상처 난 후에 발라주는 연고와 같다는 점이다. 시스템들은 본래 복잡하다. 사용자들의 삶을 단순화시킬 수 있는 방법은 이러한 복잡성을 제거하는 것이다. 복잡성을 다룰 때, 설명을 한다거나 자동화시키는 것 등의 노력으로는 결코 해결점을 찾을 수 없다. 사용하기 쉬운 시스템을 만든다는

것은 간단하게 만든다는 것을 의미하는 것이지, 무엇을 더 추가하는 것을 뜻하는 것은 아니다.

네트워크 컴퓨터

PC 탄생 이전인 1960년대와 70년대에는 대부분의 회사나 교육 기관이 하나의 (중앙) 컴퓨터만을 가지고 있었고, 모든 사람이 이 컴퓨터를 공유하여 사용하였다. 사용자들은 이른바 터미널이라는 우둔한 디스플레이 장치에 의해 서로 연결되어 있었다. 오늘날 컴퓨터에 비하면 계산 능력도 현저히 떨어졌고, 지능이란 거의 찾아볼 수 없었다. 모니터는 단지 중앙 컴퓨터가 제공하는 정보를 사용자에게 보여 줄 수 있을 뿐이었다. 시스템의 유지 보수 문제는 아주 단순했다. 업데이트할 컴퓨터는 오직 한 대밖에 없었다. 모든 소프트웨어를 한 대의 컴퓨터에 탑재하였기 때문에 호환성의 문제도 없었다.

PC는 이 모든 것에 변화를 주었다. 첫째, 컴퓨터가 집이나 학교 등 일터 밖에서 사용되었다. 큰 회사나 대학교에서조차 개인 사용자드에게 혜택을 줄 수 있는 PC의 가치를 인정하기 시작했다. 사람들은 점차 PC라는 자기만을 위한 기계를 소유하게 되면서, 자기 소유의 소프트웨어와 특별한 장치 등을 PC에 부착하는 경향을 갖게 되었다. 곧, 일터는 엄청난 양의 서로 다른 시스템들이 호환되지 못해 엉키는 혼란스러운 곳으로 변하게 되었다. PC의 가치는 커다란 대가를 치러야 했다.

다른 시스템들이 급증하면서 서로 호환되지 않는 문제가 생기게 되는데, 네트워크 컴퓨터는 이를 극복하기 위한 해법의 하나로 최근에 논의된 것이다. 네트워크 컴퓨터는 1960-70년대의 중앙 컴퓨터가 갖는 장점과 PC가 갖는 힘을 조합한 형태의 컴퓨팅 모델이다. 기본적으로 네트워크 컴퓨터는 몇 가지 특별한 기능이 빠진 PC로 생각할 수도 있다. 그 빠진 기능 중 하나가 소프트웨어를 자기 컴퓨터 또는 로컬 컴퓨터에 부가하는 것이다. 네트워크 컴퓨터 모델에서 각각의 소프트웨어는 메인 컴퓨터에 위치하게 되고, 로컬 컴퓨터에 필요할 때만, 로컬 컴퓨터로 전송해 실행하게 된다.

우둔한 터미널 사용 시대의 소프트웨어는 공유하는 한 컴퓨터에서만 실행되었다. 그리고 그 결과가 로컬 모니터로 전송되었다. 그런데 네트워크 컴퓨터에서는 소프트웨어가 로컬 컴퓨터에서 실행된다. 그래서 로컬 컴퓨터는 PC처럼 융통성이 있고 책임이 막중한 도구가 된다. 이런 식으로 네트워크 컴퓨터는 그래픽이나 사운드 등을 제대로 다룰 수 있는 오늘날의 컴퓨터가 가진 능력 등을 그대로 보유하게 된다. 만약 원하는 작업이 끝나면, 소프트웨어는 로컬 컴퓨터에서 제거된다. 일부 네트워크 컴퓨터는 데이터만큼은 로컬 컴퓨터에 저장하는 것을 허용하기도 한다. 그러나 어떤 경우는 모든 데이터가 오직 중앙 컴퓨터에만 저장되도록 하는데, 이를 통해 적절한 백업 작업이나 데이터에 대한 보안 등을 효과적으로 다룰 수 있게 된다.

한 가지 어려움이 있다면, 그것은 소프트웨어의 유지mainten-ance 문제이다. 쏟아져 나오는 새로운 응용 프로그램들을 따라가며, 새로운 버전으로 바꾸어 주고, 틀린 것은 고치고, 새로운 요구에 대처해야 되

는 문제는 비전문가들은 생각하기조차 어려운 문제이다. 신기술이 소개되면 그것으로 끝나는 것이 아니다. 소프트웨어 공급자들은 하나의 소프트웨어를 출시하는 동시에 그것이 가지고 있는 문제들이나 다른 소프트웨어와 함께 사용할 때 발생하는 예기치 않은 문제들을 발견한다. 결국 이들은 이러한 문제를 해결 하기 위해 새로운 버전을 내놓게 된다. 사용자도 이렇게 발생하는 업데이트 내용들을 따라잡는 데 상당한 시간을 허비해야 한다.

이러한 문제는 수많은 컴퓨터가 돌아가고 있는 회사나 학교에서 더 심각하다. 한 컴퓨터에서 다른 컴퓨터로 결과를 옮길 수 있게 하기 위해서는 모든 컴퓨터가 서로 호환되는 소프트웨어를 사용해야 한다.

네트워크 컴퓨터는 이러한 소프트웨어의 유지 보수 문제를 더욱 쉽게 해결해 줄 것을 약속하고 있다. 이 한 가지 이유만은 아주 훌륭한 생각이다. 나는 어쩌면 회사나 학교, 특히 컴퓨터나 소프트웨어를 바꾸는 것 때문에 지친 사용자들에게는 네트워크 컴퓨터 사용을 추천할지도 모른다. 사실 네트워크 컴퓨터를 사용한다는 것은 모두가 다 똑같은 도구를 갖는다는 것과 소프트웨어 프로그램과 데이터를 잘 보호할 수 있다는 것을 의미한다.

그러나 네트워크 컴퓨터 역시 어려움의 문제를 푼 것은 아니다. 네트워크 컴퓨터의 철학은, 우리가 현재도 느끼고 있는, 사용하기 어려운 컴퓨터를 그대로 취하고 있다. 차이가 있다면, 많은 PC 대신에 어딘가에 있는 하나의 중앙 컴퓨터를 사용한다는 것이며, 각 사용자가 조금 더 나아진 작은 디스플레이 장치를 이용한다는 것이다. 어찌 보면 이것은 과거의 중앙 컴퓨터 공유 방식과 비슷하며, 그때의 문제들

을 그대로 안고 있다고 보아야 한다. 과거와 유일하게 다른 점이 있다면, 평범한 사람들은 알기 힘든 자질구레하고 예기치 못한 여러 문제들에 대해 익숙한 전문가들이 시스템을 관리한다는 것이다. 그래서 이런 의미에서는 네트워크 컴퓨터도 하나의 실버 불릿이라 할 수 있다.

그러나 우리는 여전히 똑같은 응용 프로그램들과 실랑이를 벌여야 한다. 우리는 똑같이 찾아야 하고, 똑같이 보아야 하며, 똑같이 행동해야 한다. 우리는 필요한 모든 것을 할 수 있는 하나의 기계만을 계속 사용하는 것이다. 응용 프로그램들은 매년 사용상의 어려움을 증가시키고 그 복잡함으로 우리를 지치게 한다. 그리고 새로운 소프트웨어들은 매년 수없이 출시된다. 이때 우리의 유일한 위안이라면, 소프트웨어 유지 보수의 문제가 중앙의 한 장소에서 보이지 않게 이루어지고 있다는 것이다.

네트워크 컴퓨터의 철학을 받아들일 때, 우리는 일부이긴 하지만 PC가 가지고 있는 좋은 특성들마저 잃어버릴 수 있다. 각자의 취향에 맞추어 줄 수 있는 기능, 중요한 데이터를 유지 저장할 수 있는 능력, 특별히 개인만이 알 수 있는 장소에 이를 보관할 수 있는 기능 등은 네트워크 컴퓨터의 도입과 함께 사라지게 된다. 많은 사람들은 자신의 데이터를 자기가 자유롭게 조작하고 제어할 수 있을 때 불안함을 느끼지 않는다. 물론 네트워크 컴퓨터는 조직을 위해서 좋은 아이디어가 될 수 있다. 시스템 운영자의 역할을 증대시켜 주어 개인 사용자의 수고를 덜어 준다. 그리고 끊임없는 업데이트를 위해 소요되는 시간을 줄일 수 있다. 그러나 동시에 하나의 중요한 관점을 놓치게 되는데, 바로 개인용 컴퓨터에서 "개인"이라는 측면을 문자적으로나 정신적으로

잃어버리게 된다.

네트워크 컴퓨터는 회사나 학교에는 도움이 될지 모르지만, 근본적인 문제에 대한 해답은 아니다.

손에 쥘 수 있는 휴대용 장치들

어려움의 문제에 대해 수많은 IT 회사들이 다양한 해법을 제시해왔는데, 작고 특수한 장치 개발은 그 하나의 해답이었다. 어떤 장치는 생각해 볼 가치가 있으나, 다른 것들은 그 작은 공간마저도 동일한 복잡성을 띠고 있다.

지금은 여러 가지 휴대용 컴퓨터가 나와 있다. 그리고 이것들은 해마다 그 크기가 점점 더 작아지고 있다. 대부분이 단순화된 운영 체제를 탑재하고 있다. 키보드는 크기가 작아지거나 아예 사라지고 없다. 대신 우리가 쓰는 필기체를 인식할 수 있는 입력 장치로 바뀌어 가고 있다. 연구 차원에서는 음성 인식 도구도 개발되고 있다. 스크린은 작아졌고, 미래의 어느 시기에는 작은 안경을 통해 높은 해상도의 이미지들을 볼 수 있게 될 것이다.

PC의 크기를 줄이려는 시도는 컴퓨터의 융통성 있는 사용과 성능을 확장시킨다는 점에서는 고무적이다. 그러나 이것이 도구를 단순화시키는 방법으로 인식되는 것은 옳지 않다. 사용하기 어려운 기계를 크기만 줄인다고 해서 그 어려움이 사라지는 것은 아니다. 오히려 더

작은 스크린, 더 사용하기 어려운 키보드만을 갖게 될 뿐이다. 그렇다면 나는 이런 작은 도구들을 좋아할까? 그렇다. 그러나 그것은 한 가지 이유에서이다. 작은 도구는 여행할 때 참 좋다. 그러나 PC에서 어려움을 느낀 사람들이라면, 더 작아진 PC에서도 똑같은 어려움을 느낄 것이 확실하다. 근본적인 문제는 하나도 해결되지 않았다.

몇몇 작은 장치들은 현재 정보가전으로 가기 위한 과도기적 과정을 거치고 있는 중이다. 이것들은 특수한 도구로서, 종종 PDAPersonal Data Assistant라고 불리는 것들이다. 어떤 것은 유용성이 검증되어 이미 상업적으로 성공한 것도 있다. 나 역시 이런 것들이 잘만 제작된다면 우리 생활에 꼭 필요한 것이라고 기꺼이 사람들에게 알릴 마음이 있다.

초창기 PDA의 예로, 애플 사의 뉴턴Newton이라는 것이 있었다. 그런데 이는 불행히도 출시와 함께 실패하고 말았다. 개발자들은 이것이 실제 생활이나 업무에서 어떻게 사용될 것인지에 대한 이해가 매우 부족했다. 그 결과 사람들은 이것을 가지고 무엇을 해야 하는지를 몰랐다. 뉴턴은 일반적 목적을 가진 새로운 형태의 컴퓨터였다. 많은 약속은 있었지만, 사용자에게 전해 준 것은 너무 작았다. 그러나 한편으로 뉴턴은 작은 도구의 유용성을 보여주었다는 점에서 큰 의미가 있다. 뉴턴은 유지 매뉴얼, 시내 안내, 보험 정보 등을 제공하는 데 유용했다. 이는 하나의 유산으로 물려받을 만한 가치가 있다. 더 나은 제품을 만들기 위한 초석이 될 수 있기 때문이다.

시간이 흐르면서 더 나은 기술이 개발되고, 경험이 축적되면서 특수한 문제에 대한 훌륭한 해결책들이 나왔다. 팜Palm 컴퓨터 제작 회

사들은 뉴턴의 경험을 통해 또 다른 장치들을 개발할 수 있었고, 더욱 더 특수화된 분야와 사용자를 대상으로 시스템을 개발하게 되었다. 이제 진정한 의미의 정보가전이 탄생하기 시작했다. 그리고 그것은 이미 성공의 길에 들어서기 시작했다.

PC를 작게 만든다고 해서 그것의 근원적인 특성을 바꿀 수 있는 것은 아니다. 우리는 여전히 너무 많은 일을 작은 도구를 통해 해야 하는 고통 속에 신음하고 있다. 작지만 특수한 목적을 위해 만든 기계는 진정 가치 있는 것이다. 이런 도구들이 바로 정보가전에 이르기 위한 첫 단계이다.

정보가전이라는 해결책

PC의 문제는 PC 내부를 바꿈으로써 치유할 수 있는 성질의 문제가 아니다. 문제는 보다 더 근본적인 데 있다. PC는 일반적인 모든 일을 수행하기 위한 기계이다. 그런데 문제는 이 모든 일들을 PC 한 대로, 간단한 키보드 하나와 모니터 한 대로 해결하려는 데 있다. 결과는 어려움의 증가이며 성능의 저하이다. 스위스 군용칼을 기억하자. 이는 여러 가지 요구를 모두 충족시킬 수는 있지만, 어느 한 가지 요구에 특별히 좋은 것은 없다.

해답은 특수한 일들을 위한 여러 가지 특수한 도구들의 사용을 통해 어려움을 극복하는 것이다. 이때 발생하는 하나의 문제는, 만약 서

로 다른 도구들, 즉 시스템들이 서로 따로 논다면, 컴퓨터가 주는 많은 유익함을 잃어버릴 것이다. 하지만 컴퓨터의 세계에서는 두 개의 서로 다른 응용 프로그램에서 나온 결과들을 합치는 것이 충분히 가능하다. 복잡함이라는 문제에도 불구하고 컴퓨터라는 인프라는 커뮤니케이션을 하고, 사회 활동을 하고, 창조적인 일을 수행할 때, 아주 훌륭한 수단이 된다. 계산 능력과 커뮤니케이션 능력의 결합은 수많은 새로운 활동을 창조해 낸다.

다음 장에서는 우리에게 커다란 영향을 주고 있는 현재의 정보통신의 인프라에 대해 살펴볼 것이다. 이는 나중에 전개될 내용을 이해하기 위해서 먼저 소개하는 것이 바람직하기 때문이다. 우리에게 필요한 것은 인프라에 대한 인간적인 평가이다. 즉, 각 개인의 삶과 사회적 상호작용에 대한 영향과 경제적 측면에 대한 평가이다. 다음 장에서는 오늘날 우리의 모든 면에 영향을 미치고 있는 현대 기술의 인프라에 대한 인간 중심의 분석이 다루어질 것이다.

인프라의 힘

곤충의 골격은 바깥쪽에 있다. 우리가 볼 수 있는 것은 딱딱하고 견고한 표면이다. 어떤 건물은 그 인프라를 외부에 드러내어 놓는다. 파리에 있는 퐁피두 센터의 경우, 골조와 배관 시설이 겉으로 완전히 드러나 있다. 이것은 많은 사람들을 운집시키는 힘이 될 만큼 인상적이다.

인프라infrastructure라는 용어는 하나의 시스템이 작동하는 데 요구되는 기본 서비스와 기반을 칭하는 말이다. 인프라는 그것이 식수, 전기, 우편물의 안전한 전달을 위해서든, 혹은 쓰레기나 하수의 효과적인 처리를 위해서든, 우리가 살아감에 있어 반드시 필요한 구조이다. 첨단 기술의 세계에서는 컴퓨터 칩과 운영 체제가 근본적인 인프라가 된다. 이 구조를 기반으로 모든 응용 프로그램과 통신 작업이 작동하게 되는 것이다. 특별히 윈도우 같은 운영 체제가 있으므로 드로잉 프로그램의 아웃풋 이미지를 다른 워드 프로세서 문서에 삽입할 수 있으

며, 여러 개의 프로그램을 동시에 같은 컴퓨터에서 실행할 수 있는 것이다. 그리고 표준화된 통신 규약 또는 프로토콜은 인터넷과 이메일, 파일 전송과 같은 인터넷 서비스, 그래픽 구조, 월드와이드웹의 하이퍼링크 등 커뮤니케이션 네트워크의 기틀이 된다. 이러한 인프라가 이메일, 음성, 비디오 등 모든 정보를 주고받을 수 있게 해준다.

사람들은 인프라에 대해서는 좀처럼 생각하지 않는다. 우리 눈에 잘 보이지 않기 때문이다. 그러나 곤충의 뼈대나 퐁피두 센터의 골조처럼, 종종 이 구조가 겉으로 드러난다. 나는 창문을 열어 전선, 기둥, 길과 담, TV 안테나, 위성 안테나 등을 바라본다. 높은 빌딩에서는 더 낮은 빌딩의 지붕들을 내려다본다. 땅 위에는 아름답고 찬란한 건축물들이 많이 있지만, 우리 눈에 잘 띄지 않는 곳에는 배수관, 하수 처리관, 전화선 등 보기에 안 좋은 수많은 것들이 숨어 있다. 이러한 것들이 땅속으로 들어가기 전까지, 오래된 도시에는 모든 것이 겉으로 드러나 있었다. 그 결과 전선, 파이프, 도랑 등이 얽히고설켜 당시의 도시 모습은 한마디로 엉망징창이었다. 그러나 지금은 지차에 파이프타 하수 처리관, 가스관, 전선과 케이블이 모두 묻혀 있다. 그리고 길, 도로, 인도, 지하철, 철로 등 모든 인프라가 우리의 삶을 돕고 있다.

이와 같은 인프라를 통해 우리는 무엇을 얻을 수 있는가? 우선, 그것은 인간의 삶에 꼭 필요한 것이다. 그 구조는 우리 문명의 사인sign이다. 이런 복잡한 인프라가 없다면, 우리의 생활은 말할 수 없이 불편하고 불안전하다. 질병, 불안, 위험, 외로움 등은 하수 처리, 물과 전기와 가스의 공급, TV와 라디오 등의 기반 기술이 등장하기 전에는 인류가 겪어야 할 지극히 당연한 문제들이었다. 우리에게 전선, 길, 담, 기둥,

파이프, 수로들이 가득 찬 세상에서 살고 있다는 것은 큰 축복이라 할 수 있다. 그런데 한편으로 보기에는 좋지 않은 것이 인프라이다. 그래서 중요한 구조이지만 우리의 시선 밖에 있어야 한다. 그래서 곤충처럼 인프라를 드러내어 자랑하기 보다는 우리의 성취에 대한 자부심만 가슴 깊이 간직해야 한다.

인프라는 일상에 없어서는 안 될 필수적인 구조이다. 그러나 이는 보조 역할일 뿐이지 사실 궁극적 목표는 아니다. 그런데 인프라의 건설은 항상 진행 중이고, 항상 잘못된 방향으로 가는 것 같다. 기술이 우리의 친구가 될 수 있는가? 그렇다. 기술은 눈에 띄지 않게 뒤에서 우리를 위해 작동하며 유익함을 줄 때는 우리의 친구가 된다. 그러나 기술이 우리를 위협하고 강요한다면, 그것은 더 이상 친구가 되지 못한다.

인프라는 가장 재미없어 보이는 이야기 주제일 수도 있다. 그러나 가장 중요한 주제가 될 지도 모른다. 인프라는 사회의 기반을 정의한다. 설비, 시설, 서비스를 이루는 근간인 것이다. 우리의 삶에서 인프라를 제외해 보라. 우리는 살 수 없을 것이다. 마실 물도 없고, 전기도, 교통 시설도, 통신도 없다. 인프라는 보이지 않으며 공표되지 않는다. 그러나 개인을 위하든 사회를 위하든 간에 그것은 아주 중요한 것이다. 그래서 인프라는 우리의 기술과 늘 함께한다. 인프라가 성공하는 기술과 실패하는 기술을 좌지우지한다.

인프라 구축을 위해서는 많은 시간이 필요하다. 그리고 이 구조를 수용할 모든 사람들의 동의가 필요하다. 때로는 많은 대가를 치러야 한다. 국내외의 인프라의 구축을 위해서는 수십억 달러가 소요될 수도

그림 6.1 인프라의 힘

1889년 뉴욕 브로드웨이에서 볼 수 있었던 말이 끄는 교통수단,
그리고 전화선과 전선들. (사진 Corbis-Bettmann.)

있다. 아직도 전화, 전기, 식수 공급이 제대로 되지 않는 나라가 존재한다. 많은 개발도상국의 길은 여전히 비포장도로들로 가득하다.

인프라에 문제가 있거나 결점이 있으면 발전에 큰 장애가 된다. 특히 그 구조가 오래되거나 시대의 뒤질 때는 더욱더 그러하다. 한번 구축된 인프라는 다른 형태로 바꾸는 것이 매우 어렵다. 결과적으로, 기술업계에서 주도권을 쥐고 움직이는 회사나 조직들은 인프라를 구축하는 데 많은 경비를 들이고 난 후에 한 가지 사실을 깨닫게 될 것이다. 그것은 자신들이 시대에 뒤떨어진 인프라를 가지고 씨름하고 있을 때, 후발 주자들은 값싸고 더욱 효과적인 인프라를 갖게 된다는 점이다. 그래서 전화선을 이용한 전화 시스템 개발에 늦은 나라들이 오히려 비용이 덜 들고 성능이 월등한 무선 디지털 전화 시스템을 개발해 앞서 있는 나라들을 따라잡을 수 있게 된다. 서로 경쟁하는 기술들이 대립할 때, 특히 그들의 인프라가 서로 다를 때, 기반 구조를 세우거나 바꿀 때 드는 비용과 어려움은 시장의 리더를 결정한다.

미국은 미국만이 사용하는 무게나 여러 측정 단위를 국제적으로 통용되는 기준 단위로 바꾸는 일에 실패하였다. 성공한다면 무역이나 효율성 등에서 많은 이익이 있다는 사실을 알고 있었지만, 이는 전혀 바뀌지 않았다. 현재 텔레커뮤니케이션 회사들은 데이터 전송과 패킷 스위칭 시스템의 발전을 이루는 데 큰 어려움을 겪고 있다. 진보된 더 나은 기술에 대한 아이디어가 있다고 해도, 지금까지 투자해 놓은 서킷 스위칭 센터나 전화선 등의 기술들이 아깝기도 하고, 또 어떻게 처리해야 할지 모르는 것이 그 이유이다. 언어나 표준화된 시스템과 같은 인간의 인프라도 매우 광범위하게 우리 사회에 스며들어 있기 때문

에, 변화를 주는 것은 어려울 뿐 아니라 어리석은 행동이 된다. 변화가 많은 유익함을 준다고 해도 변화는 불가능에 가깝다. 어느 나라에서는 서로 다른 언어의 사용 때문에 문제가 발생하고 논쟁이 계속된다. 미국의 화폐가 하나로 통일되기까지는 기나긴 시간이 소요되었으며, 유럽의 유로화도 커다란 산고를 거친 뒤에야 탄생한 것이다.

인프라는 산업을 위해서든 사회를 위해서든 꼭 필요한 것이다. 그러나 그 구조를 세워 나가는 것은 매우 어렵고 많은 대가를 치러야 한다. 그리고 한번 구추고디면 변화를 주거나 없애는 일은 어렵거나 불가능하다.

시장 경제의 두 유형:
대체 가능한 사품과 대체 불가능한 상품

적절한 인프라를 갖는다는 것은 유용성을 제공한다든지 혹은 표준화된 구조를 제공하는 것 이상의 의미가 있다. 이는 어떤 기술의 성패를 결정할 수 있다. 에디슨이 전기와 축음기에 대해서 서로 호환되지 않는 기반 구조를 선택하여 실패한 사실은 현대 시장에서도 동일한 교훈을 주고 있다.

시장 경제에는 대체 가능한 것과 대체 불가능한 것, 두 가지가 있다. 대체 가능한 상품은 채소, 옷, 가구 같은 제품을 말한다. 대체 불가능한 상품은 바꾸기가 힘든 인프라이다. 이 둘은 서로 다른 특성을 보인다. 기술의 사업적 측면과 마케팅적 측면을 다룬 최근의 책들 대부

분은 이 구분에 대해 명확한 입장을 보이지 않고 있다. 그러나 대체 가능한 제품을 생산하는 회사는 대체 불가능한 제품을 생산하는 회사들과는 달라야만 한다.

대체 가능한 시장에서는 한 공장에서 나온 제품을 다른 공장에서 나온 제품들로 대체하는 것이 가능하다. 이는 시장 중심의 경제이며, 경쟁이 심하다. 음식, 신문, 자동차, TV 등의 제품군이 여기에 속한다. 이들 제품은 여러 경쟁사들 사이에서 점유되며, 일반적인 시장의 힘이 작용한다. 대개 시장 점유율에서 앞서 있는 하나의 회사가 있고, 그 뒤를 이어 다른 회사들이 비교적 안정적으로 공존한다. 이것이 전형적인 자유 시장 경쟁의 경우이다.

소비자가 대체 가능한 제품을 선택하는 것이 미래를 위해 구매하는 것은 아니다. 소비자는 오늘은 펩시를 사지만 내일은 코카콜라를 사 마실 수 있다. 첫 번째 선택이 두 번째 선택을 제한하는 것은 아니다.

그런데 대체 불가능한 제품이 판매되는 곳에서의 인프라는 한 공장에서 만든 제품을 다른 공장에서 만든 제품과 호환하기 어렵게 만든다. 에디슨은 다른 회사들이 교류 전기를 사용할 때, 자신은 직류 전기를 사용했다. 이는 다른 경쟁사가 디스크를 사용할 때 실린더형을 사용했던 것과 비슷한 이야기이다.

일단 대체 불가능한 시장이 형성되면, 그 제품이 좋고 나쁜 것은 문제가 되지 않는다. 베타 비디오는 VHS보다 더 훌륭했다. 매킨토시 운영 체제는 도스보다 월등했다. 그러나 승자는 VHS와 도스였다. 대체 가능한 시장에서는 구매자들이 두 개의 경쟁하는 브랜드 사이에서

왔다 갔다 할 수 있으므로 열세에 놓여 있는 브랜드라도 미래에는 소비자들을 그들에게로 다시 돌아오게 할 수 있다. 그러나 대체 불가능한 시장에서는 소비자가 다른 브랜드를 선택할 확률은 거의 제로에 가깝다. 이 경우, 그 회사는 시장 점유율에서 뒤처지다가 결국 서서히 사라지게 된다. 사실상 경쟁이란 말의 의미가 없어진다.

인프라 시장에서는 "어느 정도"면 충분하다. 시장 점유율에서 리더가 되는 것이 다른 어떤 것보다도 중요하다. 여기서 기술적인 우월성이 가장 중요하다고 여기는 엔지니어들의 생각은 그저 순진하다고 말할 수밖에 없다. 기술 자체, 그것은 물론 중요하다. 그러나 그것만으로는 지탱할 수가 없다. 세계 시장에서 기술의 질은 단지 여러 변수들 중의 하나에 불과하다. 하나의 산업이 성립되는 초창기를 제외하고 기술의 질은 가장 중요한 변수가 되지 못하는 경우가 허다하다.

대체 불가능한 상품이 바로 인프라 제품이다. 즉, 제품 자체가 직접적으로 사용되지 않는 대신 다른 제품과 서비스들이 성립될 수 있는 근간을 제공하는 것이다. 이 인프라 제품 위에서만 호환이 되는 추가적인 제품들이 더 많이 사용되면 될수록, 그 인프라에 대한 소비자들의 충성도는 더 높아진다. 마이크로소프트의 윈도우 시스템을 구매한 사용자가 나중에 그것을 MacOS로 바꾸기는 어려운 일이다. 바꾸는 데에는 이에 상응하는 부담이 따른다. 그것도 아주 큰 부담이다. 새로 MacOS를 배우는 시간, 대체 할 수 없는 하드웨어 및 소프트웨어 구입 비용 등이 그 예이다. 그렇다. 인프라를 변경하는 것은 자유이다. 그러나 시간, 돈, 노력의 대가를 제대로 치러야 한다.

인프라나 대체 불가능한 상품을 제공하는 회사는 긍정적인 피드

백을 통해 완전히 시장을 독점할 수 있다. 이 시장 리더의 제품을 구매하는 사람들이 많아질수록, 다른 사람들도 그 제품을 더욱 선호하게 되고, 이 인프라와 결부되어 작동하는 제품들을 생산하는 회사들도 더 늘어나게 된다. 많은 소비자들이 그들의 동료나 친구가 사용하는 것을 똑같이 구매해 서비스와 제품을 상호 공유하게 된다. 이렇게 해서 하나의 키플레이어로 시장은 완전히 장악하게 된다.

이런 경우, 하나의 회사만 부자가 되고 나머지는 모두 죽게 된다. 이 리더는 특수하면서도 꼭 필요한 시장의 부분을 확실하게 소유하게 된다. 타사 제품은 더 이상 사용될 수 없다. 모두를 위해 꼭 필요한 인프라를 보유한 회사만 이 구조에 대한 독점적 권리를 가진다. 이것은 마이크로소프트의 윈도우와 다른 경쟁 제품인 애플 사의 MacOS와 IBM의 OS/2 사이에 처해 있는 오늘날 컴퓨터 산업의 현실이다. 이는 또한 마이크로소트의 윈도우NT와 이에 대항하는 UNIX 사이에서 벌어지는 일이기도 하다.

법이나 정부의 개입이 없다면, 대체 불가능한 제품을 놓고 승자가 모든 것을 취하는 현상은 어떤 시장에서도 발생할 수 있다. 그런데 모든 사람들이 다 같은 인프라를 사용할 필요는 없다. 서로 다른 표준화된 구조를 사용할 수 있다. 시장 지배 회사가 공급하는 구조와 일치하는 것이 크게 문제가 되지 않을 때는 또 다른 구조가 틈새시장에서 생존할 수도 있다. 독립된 어떤 영역에서는 그 자신의 유일한 인프라를 가질 수 있다. 하지만 다른 영역과 맞물려 돌아가야 할 때는, 큰 어려움이 발생한다. 그러나 각각의 영역에서 대체 불가능한 제품은 하나의 표준이 지배하는 시장으로 이끌어 간다.

어떤 나라에서 한 자동차 회사는 왼쪽 좌석에 핸들을 만들고, 다른 회사는 오른쪽에 핸들을 제작하면 엄청난 혼란을 야기할 것이다. 그러나 나라마다 다른 기준을 택할 수는 있다. 그래서 각 나라마다 자동차의 경우 핸들의 위치를, 전기의 경우 전압과 주파수를 다른 표준으로 택하고 있고, 전화, TV, 휴대폰에서도 이러한 현상이 나타나고 있다. 그러나 전화 통화는 온 세계가 함께 통할 수 있어야 하기 때문에 통화를 위한 정보 구조를 위해서, 라우팅routing 정보를 위해서, 음성과 제어 정보 전송을 위해서 하나의 표준을 가지고 있다. 만약 이것이 표준화되지 않으면 큰 문제가 아닐 수 없다.

서로 다른 국제 TV 표준인 PAL, SECAM, NTSC가 같은 나라에서 경쟁한다면, 오직 하나의 표준만 살아남고 나머지는 사장될 것이다. 이는 마치 VHS와 베타 비디오의 싸움에서 VHS만이 생존한 것과 같은 이치이다. 그러나 PAL, SECAM, NTSC(한국과 일본 등)는 모두 각국 정부가 정한 표준이기 때문에 어떤 나라든 자국의 표준만 따르게 된다. 결과적으로, 이 셋은 국가별로 다르게 생존하고 있다. 자동차의 핸들이 오른쪽에 있느냐 왼쪽에 있느냐 하는 문제도 같은 맥락에서 이해할 수 있다. 이 외에도 전력 전송을 위한 주파수 표준으로 60Hz(한국)를 사용하는 나라와 50Hz를 사용하는 나라가 있다. 아무튼 몇 개의 표준이 공존할 수 있으나 동일한 정치권에서는 모든 사람들이 똑같은 시스템을 사용한다.

대체 불가능한 제품은 승자가 모든 것을 취하고 시장을 지배하는 결과를 낳는다. 이것이 독점의 횡포를 일으킬 수 있기에, 많은 경우에 정부는 유일한 승자만이 지배할 가능성을 배제하기 위해 규칙이나 표

준 등을 세우려고 노력한다. 특히, 우편, 전기 같은 영역은 사기업보다는 정부나 국영 기업체에서 직접 운영하기까지 한다. 정부가 대체 불가능한 인프라를 직접 관리할 수 있을 때, 산업의 기초는 안정감을 갖게 되고, 이 인프라 위에서 대체 가능한 제품이나 기술이 서로 경쟁하게 된다. 이러한 구조의 예로, 철도, 고속도로, 방송 미디어에 대한 표준들이 있다. 한 기업이 TV 전송방법에 대한 특허를 가지고 있다고 하자. 그리고 다른 기업들도 각자의 방법을 고수하려 한다고 해보자. 이때, 한 형태의 신호를 받을 수 있는 장비가 다른 형태의 신호는 받지 못할 수도 있다. 그래서 하나의 구조로 통일되기까지 회사들 사이에 죽음을 각오하고 싸우는 혈투가 벌어진다. 대신, 정부가 표준을 정해버리면, 이런 소모전은 사라지게 된다.

인프라의 표준화는 종종 하나의 산업이 성공하기 위한 필수 조건이 된다. 역으로, 분명한 시장 표준이 정해지지 않으면 그 산업은 실패할 수도 있다. 미국은 FM 방송의 표준 형식을 규정하였다. 그 결과, FM 스테레오는 거의 범용이 되었다. FM 송신기와 수신기들도 스테레오를 받기 위해 제작되었다. 오디오 재생 산업은 번창하게 되었다. 그러나 미국 정부는 AM 스테레오에 대한 관여를 않고 시장의 원리에 맡겼다. 그 결과, 우리는 AM 스테레오를 가질 수 없게 되었다. 여러 개의 경쟁 형식이 등장했으나 어느 것도 생존할 수 없었다. 어떤 형식도 제대로 시작할 수 없었다. 방송국은 AM 스테레오 송신을 위한 투자에 머뭇거렸다. 송신 신호를 받을 라디오 보유자들의 수가 충분하지 않았기 때문이다. 소비자들은 소비자대로 AM 스테레오 수신기를 구매하는 데 주춤거릴 수밖에 없었다. 그 이유는 그들이 구매한 수신기

의 형식을 사용하는 방송국의 수가 충분하지 않았기 때문이다. 라디오 제작 회사들은 소비자가 구매할 의향이 있는 표준에 맞추어 제품을 제작하기를 원했다. 결국, 대부분의 FM 음악은 스테레오로 전송된 반면, AM 스테레오 송신은 없던 일로 되어 버렸다.

비슷한 이야기가 휴대폰의 경우에도 나온다. 미국 정부는 아날로그 휴대폰에 대한 전송 형식은 하나로 정했지만, 디지털 형식에 관해서는 경쟁하는 세 개의 형식 중 하나를 결정하는 일을 시장에 맡겼다. 그런데 유럽은 GSM이라는 디지털 형식을 취하기로 의견을 수렴했다. 그 결과, 똑같은 휴대폰을 유럽 대부분에서 그리고 일부 아시아 국가 내에서 사용할 수 있게 되었다. 이것은 인프라의 힘을 잘 보여주는 예라 할 수 있다.

미국에서는 여러 가지 표준들이 서로 경쟁하고, AM 스테레오의 경우를 똑같이 반복하고 있을 뿐이다. 결국, 미국은 여전히 광범위하게 사용되는 디지털 모바일 시스템을 갖지 못하고 있다. 대신, 배터리 수명이 짧고, 무겁고, 불법 복제가 가능한 하나의 통일된 아날로그 모바일 시스템을 갖고 있다. 시장에 모든 것을 맡기는 것이 비록 몇몇 참여 회사를 만족시킬지는 몰라도, 항상 우리 사회의 성공을 보장하는 것은 아니다.

PC 세계에서 대체 불가능한 인프라와 그 영향

대체 가능한 상품과 대체 불가능한 상품의 차이는 첨단 기술의 제품을 생산하는 데 큰 영향을 미친다. 오늘날 PC의 세계는 마이크로소프트의 윈도우라는 하나의 표준 위에서 건설되고 있다. 실제로 전 세계 90% 이상의 컴퓨터는 운영 체제로 윈도우를 탑재하고 있다. 윈도우는 대체 불가능한 제품이다. 결과적으로, 수많은 회사들이 표준화되다시피 한 이 운영 체제에서 작동될 수 있는 응용 프로그램들을 개발하게 되는 것이다.

그리고 선택의 제한은 PC의 복잡성을 증가시켜 왔다. 하나의 소프트웨어 제품이 새로운 버전을 출시할 때, 이는 전에 나온 버전과도 호환될 수 있어야 한다. 제1버전의 결과물을 제2버전에서도 사용할 수 있어야 한다. 어떤 소프트웨어의 데이터는 다른 것에서도 자유롭게 사용될 수 있어야 한다. 그렇게 되려면, 아주 복잡한 내부의 표준이나 협약이 있어야 한다. 응용 프로그램과 운영 체제 사이의 커뮤니케이션을 가능케 하는 언어가 필요한데, 이것을 APIApplication Programming Interfaces라 부른다. API는 점차 복잡해지고 있으며, 상당히 많은 책들이 이를 설명하기 위해 출판되어 있다. 한편, 비즈니스 세계는 제품의 구식화를 우려한다. 사실 소비자들이 앞서 출시된 소프트웨어에 만족하는지에 대해서는 별로 관심이 없다. 어쩌면 소비자를 생각할 시간이 없는지도 모른다. 조금씩 바뀌어 가는 새로운 표준에 맞추어 업그레이드하지 않으면 제품들은 곧 호환되지 않는 문제가 생긴다. 이것이 사용자들이 걸려들어 있는, 끝없이 반복되는 덫이다.

이와는 대조적으로, 인터넷은 정보 공유를 위한 새로운 수단으로 확립되어 왔다. 처음부터 인터넷은 전 세계 대학에서 연구 교류의 목적으로 설립되었기 때문에, 많은 인터넷 표준은 비용 지불의 문제도 없고, 거의 모두가 받아들이고 있다. 인터넷은 정보에 대한 대체 가능한 시장의 제공을 약속한다. 이는 PC의 대체 불가능한 정보 구조의 한계를 극복한 것이다. 인터넷상에서는 어떤 브랜드의 컴퓨터가 사용되는가는 문제가 안 된다. 어떤 운영 체제를 쓰는지도 상관이 없다. 따라서 운영 체제는 윈도우, MacOS, UNIX, Linux 어느 것도 문제가 되지 않는다. 이것이 자바 프로그래밍 시스템이 시작될 수 있었던 전제 조건이다. 정보가 패킷으로 나뉘어져 전송되기만 하면, 기반을 두고 있는 컴퓨터의 종류는 문제가 안 되는 것이다.

인터넷이 약속하는 대체 불가능한 시장에서 대체 가능한 시장으로의 전환은, 대체 불가능한 제품을 만들어 독점하다시피 한 기업에게는 큰 위협이 아닐 수 없다. 그 결과 인터넷 안에서 상호작용의 본질을 바꾸려는 세력과 기존의 윈도우 인프라에 의존하려는 세력 사이에 싸움은 계속되고 있는 것이다.

미디어의 특성

여기서 컴퓨터의 인프라 이야기는 잠깐 접어 두고, 커뮤니케이션의 세계와 그것의 다양한 커뮤니케이션 인프라, 흔히 미디어라 불리는 세계

에 대해 생각해 보자.

커뮤니케이션의 세계에는 여러 형태의 미디어가 존재한다. 인간의 입장에서 볼 때, 각 미디어는 모두 장단점을 가지고 있다. 그리고 각각의 미디어는 서로 다른 특성을 가지고 있다. 첨단 기술의 세계에서는 커뮤니케이션 미디어의 특성들이 사용 방식을 확장해주기도 하고 제한하기도 한다.

미디어의 어포던스

물리적인 대상에는 어포던스affordance가 있다. 물리적 대상은 다양한 역할을 할 수 있다. 돌이나 바위는 우리가 옮길 수도 있고, 굴릴 수도 있으며, 차거나 던지거나 앉아 있을 수도 있다. 그러나 모든 돌이 이렇게 되는 것은 아니다. 움직이기에, 굴리기에, 차기에, 던지기에 알맞은 대상만이 가능하다. 이처럼 가능한 행동의 집합을 대상의 어포던스(행동 유도성)라고 한다. 어포던스는 특성이 아니다. 이는 하나의 대상과 그것을 다루는 사람 사이의 관계이다. 똑같은 대상이라고 해도 각 개인에 따라 다른 어포던스를 갖게 될 수 있다. 내가 던질 수 있는 돌을 한 살짜리 어린아이가 던질 수는 없다. 내가 앉을 수 있는 의자에는 거인이 앉을 수 없다. 나는 내 책상을 던질 수 없지만, 어떤 사람은 그렇게 할지도 모른다.

어포던스라는 용어는 인간의 지각을 연구했던 심리학자 제임스

깁슨J.J. Gibson에 의해 개념화되었다. 내가 오래전에 썼던 책 『도널드 노먼의 디자인과 인간 심리The Psychology of Everyday Things』에서 나는 이 개념을 디자인의 세계에 적용하여 확장한 적이 있다. 어떤 대상을 디자인하는 데 있어서, 실제의 어포던스는 지각되는 어포던스만큼 중요하지 않다. 하나의 대상에 대해 사용자가 어떤 행동을 취할 수 있는지, 그리고 어느 정도로 어떻게 이를 다루어야 할지를 말해 줄 수 있는 것이 바로 지각된 어포던스이다. 매일 사용하는 사물을 디자인하는 데 지각된 어포던스를 적절히 사용함으로써, 이해하고 사용할 수 있는 대상과 이해하기 힘든 대상 사이의 구분을 분명히 할 수 있다.

여기서 실제 어포던스와 지각된 어포던스를 구별하는 것이 중요하다. 디자인은 이 두 가지 모두와 관련되어 있다. 지각된 어포던스는 사용성 증대와 직접적으로 연관된 개념이다. 앞서 언급한 책에서 나는 이 사실을 명확히 구분하지 않았다. 그리고 이후 어포던스라는 용어가 잘못 사용되는 것을 바로잡기 위해 많은 시간을 보내 왔다. 한 그래픽 디자이너가 이렇게 말했다. "난 이 아이콘 귀퉁이에 음영을 주어서 어포던스를 더했어요." 그 의도가 좋다고 하더라도, 나는 용어가 잘못 사용되는 것을 보고 끔직한 생각이 들었다. 나는 깁슨이 무덤 속에서 나를 지켜보고 있을 것 같다고 생각하면 몸서리가 쳐진다. 그는 몹시 못마땅한 표정으로 더 이상 아무것도 들으려 하지 않을 것이다. 그리고 넌더리가 난다며 휙 돌아앉아 버릴 것이다.

지각된 어포던스는 실제보다는 관습이나 인습과 더 긴밀히 연관되어 있다. 컴퓨터의 창에 나타나는 스크롤바는 수직 방향의 이동을 유발한다. 스크린상에 있는 "버튼"은 원하는 결과를 얻기 위해 "클릭"

하는 행위를 유발한다. 이런 제어 방법은 모니터상에서 잘 정립된 습관이다. 음영을 준다거나 다른 그래픽 기술을 도입하는 것은 가시성에 영향을 준다. 그래서 시스템을 이해하고 사용하는 데 도움을 준다. 그러나 이것이 실제 어포던스에 영향을 주는 것은 아니다. 이들은 지각된 어포던스에만 영향을 미친다.

지각된 어포던스는 실제 어포던스와 같지 않아도 된다. 벽에 실제 문 같은 그림이 그려져 있다고 하자. 지각된 어포던스란 내가 문을 열고 방 밖으로 나갈 수 있다는 것을 뜻한다. 나는 또 그렇게 하려 할 것이다. 그러나 그림 자체가 나를 실제로 그런 행동을 하도록 유도할 수 있는 것은 아니다. 찬장 문에 지각할 수 있는 손잡이가 없다고 하자. 이 경우 비록 찬장은 문을 연다는 어포던스를 갖고 있기는 하지만, 찬장 문을 여는 방법을 알아내는 것은 불가능할지도 모른다. 어떤 대상은 의도적으로 잘못된 어포던스를 유발하기도 한다. 공원이나 연구소 등의 장소에서는 길 한가운데 기다란 기둥이나 푯대를 세우는 경우가 있다. 이것을 처음 보는 사람들은 대개 차가 진입할 수 없다고 생각한다. 그 이유는 기둥이나 푯대는 자동차가 통과할 수 있는 어포던스를 제공하지 않기 때문이다. 그러나 그 장애물이 구부러져도 다시 복원되는 고무로 만들어져 있다는 것을 아는 사람들은 장애물과 차에 손상을 안 주고 쉽게 통과할 수 있다.

커뮤니케이션 미디어는 물리적 대상이 아니다. 그럼에도 불구하고 어포던스를 갖고 있다. 라디오, TV, 출판 같은 미디어는 제공자로부터 청중이나 독자에게로 가는 일방향 커뮤니케이션을 위한 어포던스를 제공한다. 그러나 그것들은 역방향으로 어포던스를 제공하지는

않는다.

　창조 행위는 미디어의 요구에 따라 다양하다. TV, 라디오, 인터넷에 출연하는 해설자나 패널리스트들은 날아드는 질문에 즉각적으로 답을 해야 한다. 많이 생각할 여유도 없다. 더욱이 방송 미디어는 답변하는 데 충분한 시간을 주지도 않는다. 그래서 사운드 바이트sound bite라 불리는 핵심 내용을 짧은 시간에 전달해야 한다. 사운드 바이트는 쉽게 이해될 수 있고 쉽게 반복될 수 있는 간결하고 핵심을 찌르는 말이어야 한다. 그러나 결국 복잡한 개념을 지나치게 단순화시키는 실수를 저지르게 된다.

　반면, 글을 쓰는 것은 즉각적으로 이루어지는 것이 아니다. 그래서 글은 심사숙고를 유발하는 미디어이다. 글 쓰는 사람은 자기가 의도한 내용을 전달하기까지 문장을 만들고 고치는 데 상당한 시간을 보내게 된다. 더욱이 사운드 바이트라는 제약이 없기 때문에 하나의 개념을 더욱 자세히 분석하고 설명할 수 있는 기회가 주어지게 된다. 반대로 독자의 입장에서 보면, 의미를 깊이 생각해야 한다. 어떤 부분은 그냥 지나가고, 어떤 부분은 자세히 살필 수 있다. 글은 숙고를 유발하는 미디어이다.

　그래서 편지, 팩스, 이메일 같은 상호작용적 문자 미디어는 심사숙고라는 행위를 유발하는 특성을 갖는다. 이에 반해, 전화, 컴퓨터, 대화 같은 실시간 상호작용 미디어는 심사숙고의 시간을 허락하지 않는다. 빨리 말을 받아 즉각적으로 반응해야 한다. 실시간 상호작용의 강점은 감정, 의도 등을 더욱 정확히 표현할 수 있는 커뮤니케이션을 도와준다. 때로는 빈정대는 말이나 아이러니가 대면face-to-face 커뮤니케이션

에서는 아주 효과적이다. 그러나 문자를 통한 상호작용에서는 오해의 소지가 많을 수 있다.

문화적인 요구는 미디어의 어포던스를 방해할 수 있다. 이메일 같은 전자 미디어는 즉각적인 반응에 대한 기대를 만들어 낸다. 내가 친구에게 말 한마디를 전하면, 그가 다른 나라에 멀리 떨어져 있다고 해도, 나는 빠른 답변을 기다린다. 아무리 상대가 공간적으로 멀리 떨어져 있어도 한 시간도 안 되는 시간에 여러 개의 이메일 메시지가 오고 갈 수 있다. 그러나 이런 즉각적인 응답에 대한 기대감 때문에 더 많은 생각을 유발하는 데는 방해가 된다고 할 수 있다.

비슷한 예를 더 들어 보자. 완전한 쌍방향 커뮤니케이션이 제공되지 않을 때, 전자 커뮤니케이션은 '도중에 끊기interruptability'라는 어포던스를 갖게 된다. 전화를 거는 사람은 전화를 받는 사람이 자신의 전화 때문에 방해받지 않기를 바랄 것이다. 그러나 전화 걸기 전에 전화 받을 사람이 지금 바쁜지 여유가 있는지를 알 방도가 없지 않은가? 지금 전화하면 상대가 방해받지 않을 것이라고 예측하고 전화를 할 수는 있지만, 종종 우리의 추측은 빗나간다. 정확한 정보가 없기 때문이다. 그래서 대부분의 사람들은 사람들이 잠을 잘 때, 저녁 식사를 할 때는 가능한 한 전화하지 않으려 노력한다. 사업하는 사람들도 집에 있거나 휴가를 떠난 사람에게 전화를 하는 일은 거의 없다. 그러나 이러한 제약들은 부분적으로 성공할 뿐이다. 사무실에 걸려온 전화가 자동으로 다른 곳으로 연결되는 것이 가능한 시대에 살지만, 전화 받는 이에게 어느 날, 어느 시간이 좋은지를 아는 것이 언제나 가능한 것은 아니다.

인위적 기술과 자연적 기술

옛날에 나는 카메라 없이 여행해 본 적이 없다. 그러나 궁극적으로 여행 자체를 즐기는 것보다 사진을 찍는 데 더 많은 시간을 보냈다. 그런데 문제는 좋은 각도에서 좋은 사진을 얻기 위해 많은 노력을 했음에도 불구하고 집에 돌아오면 너무 바빠 현상된 사진이나 슬라이드를 볼 시간이 없었다. 그래서 나는 여행이 주는 유익도, 회상 하면서 사진을 볼 수 있는 기쁨도 얻을 수 없었다.

예전에 출판한 저서 『방향 지시등은 자동차의 표정이다*Turn Signals Are the Facial Expressions of Automobiles*』에서 두 가지의 주요 관찰을 통해 이러한 현상에 대한 에세이를 쓴 적이 있다.

— 나는 아들이 초등학교에 다닐 때, 학교에서 상연하는 연극을 보러 간 적이 있다. 청중들 가운데 비디오 촬영을 하는 학부모들이 많았다. 이들은 몇 개의 장비를 들고 왔다 갔다 했고, 촬영을 하느라 연극을 볼 시간도 없었다. 그때 나는 이런 생각을 했다. '저 사람들은 지금 촬영하고, 집에 가자마자 궁금해서 가장 먼저 녹화한 테이프를 보겠지.' 물론 비디오 촬영 기술이 부족한 부모들을 제외하고는 말이다. 그리고 실제로 며칠 후 테이프를 빌려주기를 꺼리는 부모님을 알게 되었는데, 그녀는 장비를 갖추고도 비디오 카메라로 장면들을 녹화하지 못했기 때문이다.

— 중국을 처음 여행했을 때, 나를 초대했던 분이 나를 황산으로 데리고 올라갔다. 아주 힘든 일이었다. 닷새 동안이나 둘러봤으니 말이다. 첫날은 자동차를 탔고, 이후 3일은 정상에 올라갔다 내려오는 등반을 했다.

그리고 마지막 닷새째는 다시 자동차를 타고 숙소에 도착했다. 많은 사람들이 정상에 오르는 여행을 마치 자기 인생의 중요한 하나의 순례 여행으로 여긴다고 했다. 그래서 중국인들은 카메라를 들고 등정을 했다. 그들은 모든 사람, 모든 광경을 사진에 담으려는 것처럼 보였다. 서양인들이 많지 않으니, 갈색 머리를 가진 내 아들은 카메라의 주요 타깃이 되었다. 그러나 산 정상에서 찬란히 해가 떠오르는 이른 아침, 나를 놀라게 한 것은 사람들이 이 장엄하고 아름다운 광경을 카메라에 담는 것이 아니라 화폭에 담아 그림으로 보관하려 한다는 사실이었다. 왜 사람들은 사진보다 불완전하고 부정확한 그림을 얻기 위해 스케치를 하는 것일까? 나는 몹시 의아했다.

나의 궁금증을 해소하는 데에는 어느 정도의 시간이 필요했다. 카메라는 인위적인 기술이다. 찍는 순간 모든 것을 얻을 수 있다. 그러나 그림을 그리는 것은 생각을 돕는 기술이다. 이 기술은 자연스럽게 집중과 초점, 그리고 사건에 대한 깊은 생각을 요구한다. 하나의 광경을 스케치한다는 것은 그 광경을 통해 얻은 경험에 대한 충분한 분석을 요구하며, 감상하고 음미하고 곰곰이 생각하지 않고서는 불가능하다. 깊이 사색하는 이 정신적 작용의 중요성을 어찌 간과할 수 있을까? 일단 그림이 완성되면, 설령 그 그림을 잃어버린다고 해도 머릿속에 남아 있는 감상과 이해와 경험은 영원할 것이다. 단순히 사진에만 그 광경을 담아두었던 사람들은 훗날 기억하는 것이 거의 없다. 반면 화폭에 정성과 시간을 들여 해돋이 장면을 담았던 사람들은 생생한 기억과 함께 질 높은 감상과 이해와 경험을 얻게 될 것이다. 어쩌면 그들이 감상한 것이 우리의 삶보다도 더 깊게 뇌리에 남게 될지도 모른다. 현

실에서는 발견할 수 없는 더 큰 만족이 마음 한가운데 자리 잡게 된다. 그런데 왜 안 되는가? 왜 이토록 깊은 인생의 맛을 느끼면 안 되는 것인가?

그림보다는 사진이 장점을 더 많이 가지고 있다고 생각할지 모른다. 그러나 나는 여행할 때 더 이상 사진기를 가지고 다니지 않는다. 대신 도움이 안 되는 내 마음에 의지하길 더 선호한다. 지금까지 그림을 택한 적은 없다. 하지만 이제 나는 "마음속의 스냅샷"에 만족한다.

메모하는 것은 스케치하는 것과 비슷한 측면을 가지고 있다. 대개 메모는 말하는 사람을 따라잡을 수 없다. 그래서 듣는 것을 잘 기억해야 하고 요점을 잘 잡아내야 한다. 그런데 나는 메모할 때는 열심이지만, 지나고 나서는 기록한 것을 다시 찾지 않는 사람들을 많이 알고 있다. 이 중에는 나도 포함된다. 메모하는 과정 자체가 중요하다. 이 과정에서 우리는 정신을 집중하고, 공상에 빠지지도 않으며, 기록하고 있는 사건에 대해 많은 생각을 하게 된다. 그리고 메모가 다 끝나고 나면, 메모 자체는 없어질 수도 있고 다시 쳐다보지 않을 수도 있다. 하지만 메모 과정에서 우리는 이미 많은 것을 얻는다.

그런데 메모를 하는 것 역시 인위적인 측면이 없는 것은 아니다. 그 이유는 말을 따라잡아 메모할 때, 다음에 이어지는 말에 완전히 집중할 수 없기 때문이다. 그래서 메모는 오히려 산만하게 만들 수도 있다. 때로는 메모가 듣는 것만 못할 때도 있다. 이해가 잘될 때는 메모가 필요 없을 것이고, 이해가 잘 안 될 때는 메모도 도움이 안 될 것이다.

전화나 호출이 같은 인위적인 기술들은 어떤가? 만약 카메라가 나쁘다고 생각한다면, 다른 기술들은 더 안 좋을 것이다. 카메라는 적

어도 사람이 조작 관리하지만, 전화와 호출기는 우리를 통제하기 때문이다.

쉴 틈이 없어요

"쉴 틈이 없어요." 학회에 참석했던 한 여인이 내게 한 말이다. 우리는 그 학회가 시작되기 직전, 첨단 기술업계의 사람들이 아주 좋아하는 값비싸고 특별한 모임에서 함께 아침 식사를 하고 있었다. 그녀는 이렇게 말했다. "쉴 틈이 없습니다. 나 자신을 위한 시간도, 생각할 시간도, 그저 혼자 있고 싶은 시간마저도 없어요. 어디로 도망갈 수도 없네요."

그때 우리 둘 모두 첨단 기술 세계에 있는 사람들이 점점 더 기술의 세계에서 벗어나는 중이라고 생각했다. 이는 그들이 기술을 싫어해서가 아니다. 그들은 대개 주요 첨단 기술 회사의 리더들이었기 때문이다. 진짜 이유는 기술이 부분적인 문제만 치유할 뿐이지, 해답을 주지 못하기 때문이다.

나는 회의에 참석해서 노트북 컴퓨터보다 메모장을 들고 다니는 사람들을 더 많이 보았다. 전 세계의 주요 첨단 기술 회사들에서 일하는 사람들이 참여했는데도 말이다. 그리고 회의실은 컴퓨터를 연결하여 사용할 수 있도록 컴퓨터 서비스도 제공했다. 그래서 실제로 모든 사람들이 노트북 컴퓨터 등을 지참하여 회의에 참석했다. 그러나 그들

은 회의 때 그것을 사용하지 않았다. 종이 메모장이나 노트는 훨씬 편하다. 더 실용적이고 표현력이 뛰어나다. 메모를 하는 것은 달그락거리는 자판 소리보다는덜 성가신 것이다.

이메일은 한때 커뮤니케이션을 위한 효율적 수단이었다. 그러나 지금은 짐만 되고 있다. 많은 경영자들이 이메일을 읽을 시간이 없다. 대신 비서들에게 이 일을 떠넘긴다. 비서들이 이메일 메시지를 프린트해 놓으면, 경영자들은 답을 그 위에 기록한다. 그래서 경영자의 이름으로 답을 해 상대방에게 이메일을 전송한다. 덜 중요한 메시지는 비서들이 알아서 답을 하기 때문에 경영자들이 쳐다보지도 않는 이메일이 많다. 이러한 현상을 일반 우편물이나, 팩스 등에서도 나타난다.

전화도 마찬가지이다. 회사 간부들이 직접 전화를 받는 일은 드물다. 이는 무슨 우월감이나 편협함 때문이 아니다. 단지 시간이 없기 때문이다. 나 역시 일할 때 내가 전화를 받는 일은 없다. 이는 내가 사람들과 이야기하기 싫어서가 아니다. 나는 꽉 짜여진 스케줄에서 빠져나갈 틈이 없다. 심지어 전화조차도 캘린더에 시간이 잡혀있다.

나는 50-100개의 이메일 메시지를 매일 받아보고 있다(스팸 메일 제외). 이는 일하는 시간 동안 시간당 10개를, 일 년에 2만 개 이상의 메시지를 받는다는 이야기다. 여기에 전화 통화의 수를 더해서 생각해 보라. 그리고 내 사무실을 방문하는 무수한 사람을 상상해 보라. 시간이 없다는 말이 이해가 되지 않는가? 사실 혼자 있을 시간도, 생각할 시간도 없다. 도널드 크누스Donald Kunuth는 잘 알려진 컴퓨터 학자이다. 그는 다음과 같이 말하면서 이메일을 끊어 버렸다. "나는 1990년 1월 1일부터 이메일 주소가 없는 행복한 사람이 될 것이다… 내 인생에

서 이메일과 보내는 시간이 너무 많은 것처럼 느껴진다." 그는 또 기호학의 대가인 움베르토 에코Umberto Eco를 인용하면서 이렇게 말하기도 했다. "나는 나의 주된 목적이 메시지를 받는 것이 아닌 그런 시대를 살아왔다."

회사 간부들은 기술이 가져다주는 횡포로부터 비교적 자유롭다. 자신의 책임을 다른 직원에게 넘길 수 있기 때문이다. 아이러니가 아닌가? 첨단 기술 회사의 모든 간부들이 첨단 기술을 사용하지 않는다는 사실 말이다. 물론 이는 그들이 다른 사람들을 고용할 수 있기 때문이다. 그런데 대부분의 사업가들은 이런 사치를 누리지 못한다. 그들은 무거운 노트북 컴퓨터를 어깨에 메고, 어디를 가든지 휴대폰을 들고 다닌다. 자동차 안에서, 공항에서, 호텔 방에서, 그들은 이메일과 팩스를 읽으며 시간을 보낸다. 회사에 전화하기도 하고, 고객과 통화하기도 하며, 필요한 자료를 찾고, 그들의 스케줄을 바꾸기도 한다. 여행 중에도 컴퓨터는 회사 네트워크와 연결되어 있다. 그래서 호텔에 돌아올 때마다 이메일을 확인할 수 있다. 그러나 이제는 무선 통신이 가능하다. 그래서 기술은 시간과 장소에 구애받지 않고 우리의 삶 속으로 침투해 들어왔다. 무선 컴퓨터, 무선 휴대폰, 무선 호출기, 더 이상 도망갈 곳이 없다. 쉴 틈이 없다.

기술 해방 지역

여기서 디지털 장치로 칭칭 감겨 있는 비즈니스 여행자들의 모습으로 다시 돌아가 보자. 나는 얼마 전까지만 해도 항상 노트북 컴퓨터와 휴대폰을 들고 다녔다. 내 동료 역시 그랬다. 회의 석상에서는 노트북 컴퓨터가 등장하곤 했다. 그리고 거기서는 노트북의 키보드를 사납게 두드리는 모습도 보였다. 아침 일찍 그리고 잠자리에 들기 전 나는 내 회사의 전화번호를 이용해서 회사와 나의 컴퓨터를 연결해 놓았다. 그리고는 이메일들을 읽고 답하는 데 한 시간 정도의 시간을 보냈다. 나만이 아니었다.

그런데 지금 많은 사람들이 더 이상 이런 일을 하지 않으려고 한다. 나는 이제 컴퓨터 없이 여행하는 날이 많아지고 있다. 휴대폰도 안 가지고 갈 때가 있다. 최근에 600명 이상이 참석했던 학회에서 나는 단 3대의 노트북 컴퓨터만 발견할 수 있었다.

동료이자 가장 큰 텔레커뮤니케이션 회사의 중견 간부이기도 한 내 친구가 내게 자기는 여행하는 동안 매일 아침 달리기를 한다고 말했다. 나는 그녀에게 물었다. "어떻게 그렇게 할 수 있나? 나는 일어나면 이메일만 보고 그냥 호텔을 떠나거든."

그가 내게 웃으며 말했다. "나는 이메일 점검은 안 해. 무엇이 더 중요한가? 이메일인가? 아니면 건강인가?" 그 후 나도 그처럼 아침에 달리기를 하기 시작했다.

현대의 기술은 의도적이든 아니든 우리의 삶을 방해하고 있다. 설상가상으로 우리 주위에 있는 사람들의 삶에도 불편을 끼치고 있다.

이 때문에 우리가 기술 해방 지역technology-free zone을 원하게 될 수도 있는 것이다. 사실 기술로부터의 해방이란 존재하지 않는다. 현대인이 벌거벗은 채 살아가는 것은 불가능하다. 거처도 없고, 칼도, 담요도 없고, 신발도, 익힌 음식도 없는 데서 산다는 것은 상상하기도 힘들다. 그 래서 대부분의 경우에 기술 해방은 강제적인 기술로부터의 해방을 의 미한다. 우리는 이제 우리 주위에서 사람들을 방해하고 불편하게 만드 는 기술의 사용이 억제되는 구역들을 점점 더 많이 볼 수 있다. 그 사 례들을 살펴보자.

- 극장에서는 휴대폰, 호출기, 카메라, 캠코더의 사용이 제한된다.
- 어떤 열차는 휴대폰 사용 금지 차량이 있다. 그래서 승객들은 휴대폰 벨소리의 방해 없이 그들만의 시간을 가질 수 있다.
- 음식점도 이와 비슷한 제한이 있다. 다름 아닌 금연석과 휴대 폰 금지 구역이다. 어떤 음식점에서는 TV를 비치하지 않는다.

어떤 사람들은 축소된 그들만의 기술 해방 구역을 설정한다. 우 리 집 식구는 식탁에는 전화를 놓지 않는다. 그리고 식사 중에는 전화 벨이 울려도 받지 않는다(대신 자동 응답기에 녹음이 될 뿐이다). 내 휴대 폰 전화번호는 가족과 비서들만 알고 있다. 그리고 나는 보통 휴대폰 을 꺼놓고 지낸다. 휴대폰의 사용 목적은 누군가에게 전화하기 위해서 이지, 받기 위해서는 아니다. 다른 사람들은 특정 장소를 정해 놓고 그 장소에서는 절대로 전화나 TV, 컴퓨터를 설치하지 않는다.

점점 더 많은 비즈니스 여행자들이 컴퓨터와 휴대폰 소지를 꺼려

하고 있다. 설령 이것들을 휴대하고 있다 해도 그 사용을 제한하고 있다. 그래서 휴대폰은 대개 꺼져 있고, 컴퓨터도 꼭 필요한 경우에만 사용한다.

인프라의 교훈들

인프라는 새로운 기술을 개발하는 데 가장 중요한 영향을 미친다. 이는 또한 우리 사회와 사업의 성패에도 큰 영향을 끼친다. 여기서 몇 가지 중요한 교훈을 정리하면서 이 장의 마무리를 짓자.

첫째, 서로 다른 인프라는 서로 다른 특성을 갖는다. 인간의 관점에서 보면, 어포던스는 매우 중요한 개념이다. 그것은 우리가 어떤 기기와 정보를 다룰 때, 그리고 다른 사람들과 소통할 때 발생하는 상호작용의 형태를 결정하기 때문이다.

정보가전은 특수한 인간 활동에만 적합하므로 긍정적 어포던스의 힘만을 불러일으킬 수 있다. 우리의 관심이 어포던스와 사용자가 원하는 것에만 모인다면, 가전의 형태는 사용상 가장 적합한 패턴에 맞게 제작될 것이다. 많은 경우, 가장 효과적인 요소는 "off" 스위치일지 모른다. 컴퓨터 앞에서 일을 하다 보면 이메일 메시지, 채팅 요구 등 일에 집중하지 못하게 하는 것들이 많다. 일의 집중을 흐트러뜨리는 것들로부터 벗어날 수 있게 해주어야 한다. 사용자들이 방해받지 않도록 "방해하지 마시오"라는 키를 만들어 놓으면 어떨까? 가전은 가전대로 조

용히 메시지를 받고, 필요한 경우 인간이 의식하지 못하게 중요한 일을 수행한다. 이렇게 하면 중요한 정보를 잃지 않게 되고, 인간은 환경적인 요소에 영향을 받지 않고 자신의 보조에 맞춰 일을 수행해 나갈 수 있다.

인프라는 대개 우둔해 보이다 못해 지겨워 보이기까지 한다. 꼭 필요하지 않다면 이에 대해 생각하는 사람은 거의 없다. 그리고 종종 너무 늦게 생각한 것을 후회하게 된다. 일단 인프라가 세워지면, 이를 바꾸는 것은 많은 대가를 치르게 되며, 사실 매우 어려운 일이다. 더욱이 기반 구조는 표준화를 요구한다. 몇 개의 경쟁적인 인프라가 대립하는 것은 커다란 소모전을 뜻하며, 사용자에게 많은 제약이 가해지는 것을 의미한다. 모든 사람을 위한 인프라를 구축하는 일은 우리 사회에 매우 중요한 일이기 때문에 회사나 산업의 이익만을 고려할 수 없는 것이다. 국제적 표준을 마련하는 것은 또 다른 도전이며, 이것은 이 책이 전하고자 하는 바이기도 하다. 많은 경우, 이 도전은 다른 무엇보다도 중요하다.

정보가전 산업의 도래와 함께 우리가 얻은 가장 중요한 교훈은 아마도 서로 다른 기기 사이에서 정보를 자유롭게 전송할 수 있는 표준화의 필요성일 것이다. 우리가 정보 공유를 위해 전 세계의 표준을 마련할 수만 있다면, 각 정보가전에서 사용되는 특수한 형태의 인프라는 부적절하게 될 것이다. 그런데 일단 정보 교환의 표준이 정해지면, 제조사들은 각 가전의 목적에 맞게 어떤 인프라를 선택한다고 해도 아무런 문제가 되지 않는다.

정보가전의 목적은 보편적인 상호작용은 물론, 단순함과 융통성

을 부여하는 데 있다. 이러한 특성들은 우리가 원하는 것이 있을 때, 쉽게 가전과 연결할 수도, 연결을 끊을 수도 있음을 의미한다. 이 경우 우리는 아주 자연스러운 기술을 가질 수 있다. 생각할 시간도 얻을 수 있을지 모른다. 인간이 기술을 완전히 제어할 수 있을 때, 우리는 더 이상 기술 해방 구역을 설정하지 않아도 될 것이다.

우리가 만인의 커뮤니케이션을 위한 국제 표준이라는 인프라를 마련할 수만 있다면, PC의 횡포에서 벗어날 수만 있다면, 제조사들이 정보가전이 생존할 수 있는 시장을 세울 수만 있다면, 그렇게만 된다면 말이다.

7장

아날로그적 존재

우리는 디지털이라는 세계에 갇혀 있는 아날로그적인 존재이다. 그런데 우리가 이렇게 된 것은 모두 우리 자신의 책임이다.

우리 인간은 생물학적 존재로서 수백만 년 동안 생존을 위해 환경에 적응하면서 점진적으로 진화해 왔다. 우리는 생물학적인 원리가 지배하는 아날로그적 존재이다. 그래서 우리는 부드럽고 융통성이 있으며 관대하다. 그렇지만 한편으로 우리는 딱딱하고 타협을 모르고 편협한 기계의 세계를 건설해 왔다. 기계를 다루는 데에는 세심한 배려나 작동 기술이 필요하다. 기계는 우리가 원하는 방식이 아니라 기계가 원하는 방식대로 움직인다. 우리는 우리 자신을 위한 기술이 없는, 기술 중심의 세계에서 살아가고 있다.

인간은 어떠한가? 건망증이 심하고 잘 기억해 내지도 못한다. 장시간 동안 하나의 주제에 대해 집중하지도 못한다. 논리보다는 비유나

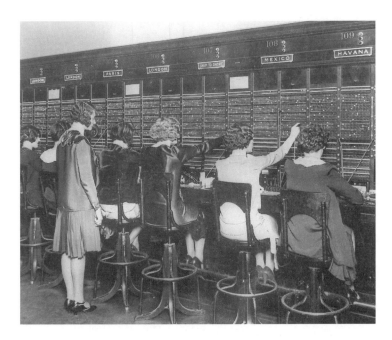

그림 7.2 사람을 기계처럼 다루다

1929년 뉴욕에 있는 아메리칸 전신 전화사의 해외 스위치보드 서비스 부서.

(사진: Corbis-Bettmann)

예를 통해 생각한다. 이렇게 볼 때 인간은 약하고 부정확하다. 그런데 우리는 우리와 다른 정확함과 정밀함이 생명인 기계의 세계를 이룩해왔다. 이 세계에서는 정확한 시간, 이름, 날짜, 사실, 표 등에 대한 확실한 기억과 정교함이 중요하다.

그래서 때때로 우리가 잘 하지 못하는 것은 중시되면서도, 우리가 잘 하는 것은 오히려 무시되기도 한다.

우리의 세계를 이해한다는 것

지각 능력, 창조성, 정보 해석 능력은 인간을 탁월하게 만드는 요소들이다. 우리는 종종 불충분한 정보를 가지고도 사건들을 아주 잘 해석하곤 한다. 그것도 때로는 무엇을 하고 있다고 의식하지 않으면서도 말이다. 우리는 제한적인 증거와 정보만 가지고도 일관된 하나의 이미지를 그리는 우리의 능력으로, 미래를 예측하고 상황을 해석할 수 있다. 이것이 바로 애매하면서도 변하기 쉬운 세상에서 적응하며 살아갈 수 있게 만들어 준다.

여기서 한 가지 간단한 기억력 테스트 문제를 내보겠다.

모세는 종류별로 몇 마리의 동물을 방주에 데리고 갔는가?

과연 무엇이 답일까? 몇 마리? 둘인가? 그럼 아메바나 성 구분없이 세포 분열로 번식하는 단세포 생물은? 모세는 각기 암수 두 마리를 데려간 것인가?

답: 한 마리도 없음. 동물을 방주로 데리고 간 사람은 모세가 아니라 노아이기 때문이다.

여러분 중 몇 명은 아마 바보가 되었을 것이다. 왜일까? 사람들은 말 자체보다도 말의 의도를 보기 때문이다. 사람들은 대개 답과 의미가 주어진 질문을 한다. 트릭을 가진 문제를 내는 사람들은 농담 잘하는 사람이나 심리학 교수뿐일 것이다. 만약 당신이 위의 문제의 함정에 걸리지 않았다면, 그것은 무언가 경계를 했거나 의심을 했기 때문이다. 정상적인 인간의 대화에서는 그렇게 경계할 필요가 없다. 오히려 함정에 걸려든 사람이 정상이라 할 수도 있다.

우리의 머리는 의미를 가지고 문제를 해석한다. 모세와 노아를 잠깐 혼동했는지 모른다. 하지만 이것은 이 두 이름 사이에 비슷한 점이 많기 때문이다. 모세와 노아 모두 성경에 나오는 이름이다. 그것도 구약성서에 나오는 인물들이다. 정상적인 상황에서는 혼동이 유익할 수도 있다. 이는 말하는 사람의 실수일지도 모르고, 듣는 사람은 이러한 피상적인 실수를 뛰어넘어 사고할 수 있기 때문이다.

인간이 말 실수에 덜 민감하다고 해서 바보라고 말할 수 있겠는가? 그렇지는 않다. 만약 여러분에게 다음과 같이 질문한다면, 여러분은 바보가 될 일은 없을 것이다.

클린턴은 종류별로 몇 마리의 동물을 방주에 데리고 갔는가?

클린턴이라는 이름은 왠지 질문의 목적과는 거리가 느껴지는 이름이다. 여러분은 속이고자 한다면, 성서에 나오는 인물이어야 한다. 실제 대화할 때 보면, 우리는 "노아"를 생각하면서도 "모세"를 말할 수 있다. 그러나 성서에 나오지 않는 "클린턴"으로 잘못 말할 가능성은 거의 없다고 할 수 있다. 처음 질문에 대한 부정확한 해석은 오히려 인간의 지능을 드러내는 한 단면이 된다. 그 질문에 속을 수 있다는 사실, 이것은 인간의 능력에 대한 증거이지 인간의 부정확함을 비난할 수 있는 근거는 아니다. 정상적인 생활에서는 그러한 해석이 유익하다. 일반적인 대화에서는 이런 식으로 우리를 바보로 만들지 않는다. 지금 제시한 예를 주목해 보자. 이것은 인간을 이해하는 데 많은 도움을 주기 때문이다. 나아가 왜 컴퓨터는 인간과 그렇게 다른지, 그리고 왜 인간과 현대의 기술은 서로 잘 어울리지 않는가를 이해하는 데 좋은 예가 된다.

왜 정확성이 문제가 되는가? 우리가 사는 이 세상은 정확성이 문제가 되지 않는다. 우리는 근사적인 존재approximate beings이다. 우리는 대상들의 의미를 알려고 한다. 상세함은 큰 문제가 되지 않는다. 정확한 시간과 날짜가 문제가 되는 이유는 단지 정확성을 중요하게 여기는 문화를 만들어 놓았기 때문이다. 우리가 만든 기계와 절차들이 융통성 없고 변하지 않기 때문에 정확성이 문제가 되는 것이다. 그래서 기계를 다룰 때 조금만 잘못 사용해도 원하는 대로 작동하지 않는 것이다. 최악의 경우, 치명적인 사고가 날 수도 있다.

사람들은 고분고분하다. 우리는 주어진 상황에 잘 적응한다. 우리는 몸과 행동을 환경에 맞출 수 있는 융통성을 지니고 있다. 동물은 정확한 측정과 고도의 정밀성을 요구하지 않는다. 기계만이 그럴 뿐이다.

시간, 사실, 표, 기억 등에서도 똑같은 이야기를 할 수 있다. 이것이 문제가 되는 것은 우리가 만든 기계적이고 산업화된 사회가 우리와 어울리지 않기 때문이다. 한편으로는 우리가 사회를 어떻게 더 좋게 만들어 가야 하는지 모르기 때문이다. 우리는 인간처럼 융통성 있고 고분고분한 기계의 세계를 구출할 수 있는가? 오늘날은 아니다. 생물의 세계는 구축되지 않는다. 생물은 자란다. 그리고 진화한다. 스스로 교정할 수 있는 융통성을 통해 생명을 키워나간다. 우리는 단지 논리적인 방법으로 정보 기기들을 만들어 왔다. 우리는 논리라는 인공적인 수학을 만들어 냈다. 그리고 논리를 통해서 우리의 생각하는 능력을 높이려 했다.

우리가 처한 딜레마는 인간이 만든 기계의 요구 사항과 인간이 지닌 능력 사이의 끔찍한 부조화에 있다. 기계는 기계적이다. 하지만 우

리는 생물학적 존재이다. 기계는 딱딱하고 이를 제어하기 위해서는 아주 높은 정확성이 요구된다. 우리는 고분고분하다. 애매함과 불확실성에 대해 관대하다. 정확하지 않다. 가장 최근에 인류가 고안해 낸 기술은 정보 처리와 통신을 위한 디지털 기술이다. 그렇지만 우리 자신은 아날로그적인 존재이다. 그리고 생물학적인 존재이다.

아날로그 방식에서는 정보의 표현이 물리적인 구조에 상응한다. 아날로그 녹음 방식으로 저장된 신호는 소리 에너지가 시간에 따라 다양하게 변하는 것과 같은 방법으로 그 신호값이 변한다. 축음기의 녹음 방식은 아날로그 방식이다. 축음기는 홈의 깊이의 변화와 흔들림에 의해 발생하는 소리 에너지의 변동을 재구성함으로써 작동한다. 테이프에 있는 마그네틱 필드가 가지는 장점은 소리 에너지의 변동을 아날로그 방식으로 저장한다는 것이다.

디지털 신호는 이와는 완전히 다르다. 녹음 되는 것은 실제 신호의 요약이나 발췌와도 같다. 디지털 부호화encoding는 주로 잡음을 없애기 위해 고안되었다. 처음에, 전자 회로는 모두 아날로그였다. 그러나 전자 회로에는 잡음이 있다. 이는 원하지 않는 전압 변동에 영향을 받기 쉽다는 것을 뜻한다. 잡음이 생기는 이유는 회로가 문제가 되는 것과 안 되는 것을 구분할 수 없기 때문이다.

디지털 세계를 살펴보자. 물리적 사건에 상응하는 아날로그 신호 대신, 원래의 신호를 표현하는 일련의 숫자들로 변형한다. 음악을 고음질로 녹음할 때, 소리 에너지 값은 초당 4만 번 이상으로 부호화된다. 부호화되는 숫자는 10진법이 아니라 0과 1 두 가지 상태만을 나타내는 이진법으로 표현된다. 이렇게 오직 두 개의 상태만이 있을 때는

조작이 훨씬 쉬워지며, 아날로그에서 정확한 값을 표현하는 경우보다 에러 발생 확률이 더 낮아진다. 이진법 신호는 비교적 잡음에 덜 민감하다.

음파를 디지털화하고 재생하는 데에는 여러 처리 단계를 거치게 된다. 소리를 숫자로 변형하되, 수치는 이진법으로 저장되어야 한다. 재생할 때는 이 저장된 숫자들을 다시 소리 에너지로 변환한다. 음파의 부호화 및 재생을 실용화하기 위해서는 빠른 변환이 요구되는데, 이는 최근에 와서야 가능하게 되었다. 이것이 디지털 신호가 새롭게 느껴지는 이유이다. 비록 개념적으로는 오래된 것이지만, 고음질과 고화질을 위한 디지털 신호 기술이 활성화된 것은 단지 최근의 일이다.

디지털과 아날로그 신호의 차이에 대한 몇 가지 잘못된 인식이 있다. 그중 한 예로, 아날로그는 연속의 의미하는 데 반해, 디지털은 불연속을 의미한다는 것이다. 비록 이 사실이 맞다고 해도, 그것이 이 둘 사이의 차이를 나타내는 근본적인 것은 아니다. 아날로그analog를 '유사하다analogous'라는 의미로, 즉 이 세계와 유사하다는 의미로 생각해 보라. 만약 실제 세계에서 일어나는 사건이 불연속적이라면, 아날로그 신호 역시 불연속적일 것이다. 반대로 실제 과정이 연속적이라면, 아날로그 신호 역시 연속적일 것이다. 그러나 디지털은 항상 불연속이다. 디지털은 제한적 숫자의 값들을 갖는다.

또 하나의 잘못된 인식은, 디지털이 아날로그보다 좋다는 것이다. 하지만 이는 사실이 아니다. 물론 디지털 기계는 우리 시대에는 좋을 수 있다. 하지만 미래의 기계로는 아날로그가 더 좋을 수 있다. 아날로그는 인간을 위해서는 훨씬 더 나은 것이다. 왜 그럴까? 주로 잡음 때

문이다.

인간은 세상에 맞춰 오면서 진화해 왔다. 만약 인간의 지각이 어떤 식으로 작용하는지를 알고자 한다면, 이 세상의 빛과 소리가 어떻게 작용하는지를 먼저 이해하는 것이 필요하다. 인간의 눈과 귀는 외부 신호들의 특성에 맞추어 진화되었기 때문이다. 우리는 실제 세계나 혹은 이와 비슷한 세계와 상호작용하고 있다. 우리가 경험하는 신호는 아날로그이다.

아날로그 신호는 인간이 이해할 수 있는 방식으로 움직인다. 약간의 에러나 잡음은 인간이 해석하고 처리할 수 있을 정도로 신호를 변형시킨다. TV 신호에 잡음이 약간 있으면 화면에서 그 잡음을 볼 수 있다. 그러나 우리는 대개 화면에 비친 이미지에 잡음이 섞여 있어도 크게 문제 삼지 않는다. 작은 양의 잡음은 약간의 영향을 준다. 사람들은 아날로그적이다. 잡음과 에러에도 불구하고 의미를 잘 파악할 수 있다. 뜻만 통한다면, 신호의 미세한 부분은 문제가 되지 않는다. 그 잡음들은 발견되지도 않고 기억되지도 않는다.

디지털 신호에서는 단순한 에러 때문에 예상치 못한 결과를 가져올 수 있다. 디지털 부호화 때 반복된 정보를 제거하기 위해 데이터 압축 기술이 사용된다. 디지털 TV 신호는 데이터의 용량을 절약하고 전송 속도를 단축하기 위해서 압축 기술을 요구한다. 가장 잘 알려진 압축 기술이 바로 MPEGMotion Picture Expert Group이다. 정보에 손상이 있을 때, 회복을 위해 시스템은 다시 충분한 정보를 재전송한다. MPEG 부호화 방법은 하나의 이미지를 여러 개의 사각형 조각으로 나눈다. 잡음이 생기면, 전체 이미지를 완성하는 것이 불가능하다. 결

과적으로 이미지에 잡음이 있을 때, 스크린 전체 이미지는 인간이 이해할 수 없을 만큼 왜곡된다. 그래서 데이터가 다시 전송되어야 한다.

디지털화가 갖는 치명적인 문제는 우리를 정확성의 노예로 만든다는 것이다. 불행히도 정확성은 일반적인 인간의 활동과는 어울리지 않는 요구 조건이다. 기계에만 디지털 부호화를 사용한다면, 적절하고 합리적이라 할 수 있다. 기계에는 디지털 부호화가 어울린다. 문제는 기계와 인간이 상호작용을 한다는 데 있다. 인간은 인간이 지각하고 생각하는 방식과 맞는, 실제 세계와 유사한 신호와 정보에 더욱 익숙하다. 반면, 기계는 기계가 작동하는 방식인 디지털의 엄격하고 정확한 정보를 다룬다. 그래서 이 둘이 만날 때, 어느 쪽이 주도권을 갖겠는가? 과거에는 기계가 우리를 제약하고 지배했다. 그러나 미래에는 인간이 지배해야 한다. 9장에서 이에 대해 살펴볼 것이다.

인간과 컴퓨터

일상생활이 복잡해진다는 것은 우리에게 커다란 도전의 기회를 부여한다. 우리의 뇌가 결코 컴퓨터와 같을 수 없다는 사실은 오히려 하나의 기회를 제공한다. 이는 인간과 기계가 서로 보완할 수 있는 새로운 형태의 상호작용 가능성 때문이다.

정보 기술이 우리와 함께한 시간은 그렇게 길지 않다. 컴퓨터는 백 살도 안 된 기계이다. 그 기술은 신뢰성 있고 일관성 있게 작동하는

기계적인 시스템을 생산하는 기술이다. 이 시스템들은 수학에 기반을 두고 있다. 정확히 말해, 초기의 컴퓨터는 연산arithmetic에, 현대의 컴퓨터는 논리logic에 근간을 두고 있다.

이를 인간의 두뇌와 비교해 보자. 인간은 수백만 년의 진화를 거쳤다. 진화를 이끈 원동력은 생존이었다. 효율성, 계산, 알고리즘이 아니었다. 예기치 않은 환경에 대처하는 강인함은 진화 과정에서 큰 역할을 한다. 인간의 지능은 사회적인 상호작용, 협동, 경쟁, 커뮤니케이션과 함께 진화해 왔다. 흥미로운 것은, 속일 수 있는 능력은 하나의 본능이 되어 왔다. 가장 지능이 뛰어난 동물들만이 의도적이고 고의적인 기만과 속임수에 능하다. 물론 자연도 위장과 흉내로 속임수를 쓸 수 있다. 그러나 이것은 의도적인 것이 아니다. 영장류는 의도적으로 속이는 데 가장 뛰어나다. 영장류 중에서도 인간은 가장 교묘히 속이는 법을 알고 있는 동물이다.

살면서 속이는 것이 필요할 때도 있다. "가벼운 거짓말"은 오히려 사람 사이의 갈등을 해결할 수 있는 윤활유 같은 역할을 한다. 사람들의 외모나 생각, 받은 선물에 대해서 진실을 말하는 것이 항상 좋은 것은 아니다. 누군가 이렇게 말할지 모른다. "컴퓨터가 속일 수 있을 때까지 컴퓨터는 진정한 의미에서 지능을 가지고 있다거나 사회적이라고 할 수 없다."

인간들은 환경을 다스리는 법을 배워 왔다. 우리는 모든 도구의 주인이다. 물리적 도구는 우리를 더 강하고 더 빠르고 더 편리하게 해준다. 인지적 도구는 우리를 더 나은 존재가 되게 해준다. 인지적 도구 중에는 수학이나 춤, 악보 등에 쓰이는 표기 체계나 기호 체계가 있다.

이는 결과적으로 우리의 지식이 축적되도록 도와준 도구가 되었다. 새로운 세대는 지나간 세대의 지식 유산을 그대로 물려받는다. 좋은 일이다. 그러나 이 때문에 배워야 할 축적 된 역사, 문화, 기술은 얼마나 많은가? 이제 제대로 교육 받은 시민이 되기 위해서는 수십 년의 교육이 필요하다. 이는 얼마나 긴 시간인가?

인간 두뇌의 진화 과정과 결부시켜 볼 때, 인간의 계산 능력의 생물학적 본성은 현재 컴퓨터를 특징짓는 정확하고 논리 중심의 시스템에서 나오는 계산 능력과는 다르다. 이 둘의 차이는 매우 크다. 컴퓨터는 빠르고 단순한 많은 장치들이 조합되어 만들어진 기계이다. 각 장치는 이진법의 논리를 따르며, 신뢰성 있고 일관성 있게 작동한다. 에러는 용납되지 않는다. 시스템 개발 과정에서 에러의 가능성을 없애기 위해 모든 노력이 기울여진다. 컴퓨터의 힘은 비교적 작은 장치를 사용해서 엄청난 속도로 계산을 해내는 데 있다.

생물학적 계산biological computation은 느리면서 복잡한 많은 장치, 즉 신경에 의해 수행된다. 수조 개의 신경은 전기 화학적 상호작용을 통해 어려운 계산을 동시에 처리해 낸다. 더욱이, 세포는 체액 속에 있으면서 호르몬과 다른 신호들을 몸 전체에 전달하는 수단을 제공한다. 그 결과, 생물학적인 계산의 기초는 역동적이고, 빠르고, 근본적인 변화의 능력이다. 감정과 기분은 인간의 인지 작용에서 큰 역할을 한다. 확실히, 논리적 사고가 우리의 행동 과정 한쪽을 지배하고 있고, 감정이나 기분이 또 다른 한쪽을 지배하고 있음을 잘 알고 있다. 우리는 자주 감성에 따라 행동한다.

생물학적 계산 능력은 잘 알려져 있지 않다. 그 형태가 어떠하든,

그 능력은 이진법의 논리에 기초한 것은 아니다. 생물학적 요소는 신뢰성이 있고 일관성이 있는 것이 아니다. 에러가 빈번히 발생한다. 세포는 계속 죽어간다. 다만 신뢰성은 계산 과정의 에러를 용납하는 본성과 엄청난 양의 반복을 통해서 유지된다. 인간은 행동의 실수나 잘못에 대해 비교적 관대한 편이다.

이 부분을 지나치게 강조할 수는 없다. 몸, 뇌, 인간의 사회적 상호작용은 다양한 환경적 요소들에 영향을 받고, 또 이들에 적응하고 견뎌내면 모두 함께 진화해 왔다. 인간은 실수나 잘못에 대한 적응력이 뛰어난 시스템이다. 인간은 커뮤니케이션과 정보 처리를 위해 전자적 체계와 화학적 체계를 동시에 사용한다. 의식과 무의식의 작용을 위해서는 다른 체계를 사용할지도 모른다. 그리고 감정의 역할은 아직 잘 이해되고 있지 않다.

인간의 언어는 사회 활동을 위해 견고하고 반복적이며 비교적 잡음에 덜 민감한 수단으로 진화해 온 좋은 보기이다. 말실수는 큰 노력 없이 수정된다. 그래서 말하는 사람이나 듣는 사람이나 실수를 했는지 또 그것을 수정했는지조차 인식하지 못할 때가 많다. 커뮤니케이션은 상호 공유하는 지식, 의도, 목적 위에 세워진다. 서로 다른 문화적 배경을 가진 사람들에게는 갈등이 더 잘 일어난다. 서로 같은 언어를 사용하더라도 그렇다. 중요한 것은 사회적 상호작용과 커뮤니케이션은 놀라울 만큼 복잡한 구조를 갖는다는 것이다. 아이들은 의식적인 노력 없이도 언어를 배운다. 인간 언어의 복잡함은 여전히 완전한 과학적 이해를 넘어선 문제이다.

생물학적 진화와 기술적 진화

인간은 자연환경에 적응하는 과정에서 진화를 해오는 동시에 환경을 바꾸어 왔다. 세상으로부터 영향을 받으면서도 세상에 영향을 주는 이 과정은 진화상 또 다른 변화를 불러온다. 최근까지 이러한 진화 과정은 인간의 보조에 맞춰 진행되었다. 우리는 언어와 도구를 개발했다. 우리는 불이나 간단한 도구를 다루는 방법을 알게 되었다. 단순한 도구들은 기계화가 되면서 더욱 복잡해지게 되었다. 새로운 방식이 이전 방식과 맞추어지고, 새로운 방법이 인간의 능력에 적합하게 되기까지 진화의 과정은 천천히 진행되었다.

인류의 생물학적 진화는 너무 오래 걸려서 우리 눈으로 확인할 수 없다. 그러나 기술적이고 환경적인 진화는 빠른 속도로 진행된다. 우리는 우리가 만든 도구를 우리의 능력에 맞게 진화시킨다. 이 진화는 생물학적인 진화와 비슷하면서도 다른 측면을 가진다. 여기에는 역사가 있다. 한 세대가 배운 교훈이 미래의 세대로 전달이 된다는 점에서 라마르크 학술(Lamarckian: 좋은 적응 가능한 형질을 개량하면 새로운 종으로 변할 수 있고 그렇게 얻어진 형질을 자손에까지 유전한다는 것)이라고 할 수 있다. 그럼에도 불구하고 그것은 진화의 과정이다. 이는 생존의 법칙에 의해서만 지배받는 경향이 있기 때문이다. 새로운 세대는 앞 세대와 약간씩 다르게 변화한다.

진화의 과정이 인간이 개발한 도구들의 형태를 어떻게 결정하는 지를 보여주는 좋은 예가 바로 스포츠이다. 어떤 스포츠든 그 내용에 있어서 인간이 할 수 있는 것과 하기 힘든 것이 적절히 융합되어 있어

야 한다. 게임을 너무 쉽게 만들어 보라. 사람들은 곧 흥미를 잃어버릴 것이다. 너무 어렵게 만들어 보라. 누구도 시도하지 않을 것이다. 스포츠의 영역은 아주 쉬운 분야에서 너무 어려운 분야까지 다양하다. 인간은 배우고 기술을 연마하여 보통 사람의 한계를 뛰어넘을 수 있을 때까지 그 능력을 향상시킬 수 있다. 틱택토tic-tac-toe와 같은 게임은 처음엔 어려워 보인다. 그러나 조금만 익히면 모든 것을 알게 되고, 머지않아 곧 지루함에 빠지게 된다. 성공적인 게임은 초보자나 전문가 모두에게 흥미를 부여할 수 있는 복잡함을 가지고 있는 게임이다. 축구, 럭비, 테니스, 야구, 농구, 체스, 바둑, 포커 등이 이런 게임에 속한다. 이것들은 다양한 여러 측면을 고려해야 하는 흥미 있는 게임이다. 초보자는 이 중 일부에 매료되고, 전문가는 다양한 측면을 이용할 수 있다.

게임은 지나치게 많은 기술을 사용하지 않을 때 적합하다. 이유는 간단하다. 게임은 인간의 반응 시간, 크기, 힘과 관련이 있다. 너무 많은 기술을 부과해 보라. 아마 인간의 한계를 넘는다고 생각하고, 다른 게임에 관심을 가지게 될 것이다. 우리의 한계를 넘는 게임의 예는 죽고 사는 문제가 걸린 전쟁일 것이다. 그러나 인간의 한계를 뛰어넘기 위해 기술들이 의도적으로 사용되기도 한다. 그 기술들은 너무 복잡해서 전투기를 조정하는 데 10년의 훈련 기간이 필요할지 모른다. 이렇게 훈련을 받는다고 해도 조종사는 강한 기류 속에서 잠시 의식을 잃을 수 있다. 이러한 것들은 사람들에게 맞는 게임이 아니다.

아차, 천천히 여유 있게 진행되어 온, 그리고 인간, 환경, 도구, 게임들이 영향을 주고받으며 이루어진 진화 과정은 더 이상 타당한 이야

기가 아니다. 각 세대는 이전 세대의 혜택을 이어받는다. 축적된 지식
은 더욱더 빠른 변화를 불러일으킨다. 우리는 지금까지 쌓여온 지식이
라는 유산 때문에 얻는 이득이 많다. 그러나 우리가 지불해야 할 대가
는 분명하다. 후세대는 앞 세대의 지식을 배우는 데 더욱더 많은 힘을
쏟아야 한다. 그 결과, 과거는 마치 거인의 어깨 위로 나아가는 하나의
훌륭한 출발점이 되며, 동시에 축적된 지혜와 지식을 배우기 위해 학
교에서 모두 많은 시간을 보내도록 인도하는 거대한 닻과 같은 역할
을 한다. 어쩌면 우리는 다 배우기도 전에 힘과 시간을 다 쓰게 될지도
모른다.

변화의 속도가 증가하고 있다

옛날에는 우리 문화를 배우는 것이 가능했다. 모든 것이 인간의 보조
에 맞춰 천천히 변했다. 어린아이는 과거에 일어났던 것을 알게 되었
고, 변화한 만큼 따라갈 수 있었다. 기술의 변화도 여유로웠다. 더욱이,
그것은 우리의 눈으로 확인할 수 있었다. 아이들은 기계를 사용해 볼
수 있었다. 청소년 시절에는 그것을 분해해 보았는지도 모른다. 조금
더 나이가 들면 이를 개선해 보려는 생각을 가졌을 수도 있다.

과거에는 기술적 진화 과정이 인간의 보조에 맞춰 천천히 이루어
졌다. 수공예나 스포츠의 진화도 비교적 긴 수명 주기와 함께 진행되
었다. 비록 그 결과물이 복잡하다고 해도, 복잡한 이유를 겉으로 볼 수

도, 조사할 수도, 이야기할 수도 있었다. 우리는 기술과 함께 살고 경험할 수 있었다. 결과적으로, 우리는 기술을 배울 수 있었다.

오늘날에는 이것이 더 이상 가능하지 않다. 생명체의 느린 진화 속도는 빠른 기술 변화를 따라잡을 수 없다. 지식의 축적은 어마어마하다. 시간이 지날수록 축적되는 양은 기하급수적으로 늘어난다. 옛날에는 2, 3년만 배워도 충분했다. 그것도 어떤 형식을 갖추지 않은 교육이었다. 그러나 지금은 분명한 교육 기관과 시스템이 필요하고, 그 요구는 계속해서 증가하고 있다. 역사와 언어에서 과학과 기술, 실용 지식과 기능에 이르는 여러 다양한 주제들을 정복해야 한다. 처음엔 초등학교 과정이면 충분했다. 그 후, 중·고등학교가 요구되었다. 그러자 곧이어 대학 교육, 석·박사 교육 등이 줄을 잇게 되었다. 하나의 교육 뒤에는 또 다른 교육이 필요했다. 이제는 교육의 양만으로 보면 충분한 것이 하나도 없다.

과학자들은 자기 분야에서조차 그 발전을 따라잡을 수 없게 되었다. 결과적으로 우리는 전문화의 시대에 살 수밖에 없게 되었다. 이 말은 어떤 제한적 영역에서의 발전은 그 분야의 전문가인 한 사람만이 따라잡을 수 있다는 말이 된다. 전문가만이 있을 뿐이다. 그렇다면 서로 다른 분야 사이의 격차는 어떻게 메울 수 있을까?

새로운 기술을 모두 이해한다는 것은 이제 더는 가능하지 않다. 오늘날, 기술은 전자화되는 경향이 있다. 그래서 그 작동 모습이 가시화되지 않는다. 모든 것이 반도체 회로 안에서 일어난다. 하나의 컴퓨터 칩은 천만 개 이상의 컴포넌트를 갖고 있을지도 모른다. 억 개 이상의 컴포넌트를 가진 칩들이 생산 계획 중에 있다고 한다. 누가 이것을

분해해 보고 알 수 있겠는가? 과연 분해는 할 수 있을까? 컴퓨터 프로그램의 세계 역시 마찬가지이다. 하나의 프로그램이 수십만 라인의 소스 코드를 갖는 것은 흔한 일이다. 어떤 경우는 수백만 라인이 되기도 한다.

설상가상으로, 새로운 기술은 임의적이고 일관성이 결여되어 있으며, 지나치게 복잡하고 부적절할 수도 있다. 모든 것이 디자이너의 돌발적인 생각에 달려 있다. 과거에는 물리적 구조에 따라, 디자인이나 그 결과의 복잡함에 자연스럽게 제약을 가할 수 있었다. 그러나 IT 세계에서는 디자이너의 의지에 따라 디자인이 난순할 수도 복잡할 수도 있다. 그리고 시스템을 사용할 사용자들이 무엇을 원하는지 생각하는 디자이너는 거의 없다.

만약 디자이너가 사용자들을 고려했다 하더라도, 서로 다른 디자인 사이에서 자연스러운 연결점을 찾기가 어려울 수도 있다. 가시적 세계에서 물리적 대상들을 디자인하는 데 제약이 주어진다는 것은 비슷한 도구는 비슷한 방법으로 작동한다는 것을 의미한다. 그러나 정보의 세계는 이와는 다르다. 아주 비슷해 보이는 시스템들끼리도 서로 다른 일을 한다. 어쩌면 정반대의 일을 할 수도 있다.

사람을 기계처럼 다루는 것

20세기의 전환기는 참으로 빛나는 시기였음이 분명하다. 1800년대 말

에서 1900년대 초를 지나는 그 기간에 많은 것이 빠르게 변했기 때문이다. 이 변화는 지금의 변화와 여러모로 비슷한 측면을 가지고 있다. 비교적 짧은 시간에 세계는 기적 같은 기술 발전을 이룩했고, 이에 상응하는 우리의 삶과 사회, 비즈니스와 정부의 변화도 일어났다. 이때, 백열전구가 발명되었고, 전기 공급을 위한 발전소가 등장했다. 전동 모터가 공장에서 가동되었고, 전신을 통해 미국과 세계가 연결되었다. 뒤이어 전화가 소개되었다. 축음기를 통해 역사상 처음으로 목소리, 노래 그리고 음향을 녹음도 하고 재생하여 들을 수 있게 되었다. 철로는 확장되었고, 증기선이 대양을 가로질러 운항하고 있었다. 자동차의 발명도 빼놓을 수 없다. 처음에는 손으로 만든 고가의 다임러Daimler와 벤츠Benz가 유럽에서 소개되었다. 이어서 헨리 포드가 처음으로 자동차 생산 조립 라인을 개발해서 저가의 자동차를 대량 생산하게 되었다. 비행기가처음 날기 시작하더니, 이십여 년 후에 우편물, 여행자, 폭탄까지도 실을 수 있게 되었다. 사진과 영화의 발전도 진행 중이었고, 전선 없이도 신호를 전송할 수 있게 됨으로써 라디오의 탄생도 예고하던 시기였다. 참으로 놀라운 변화의 시간이 아닐 수 없다.

　이때 개발된 기술 없이 오늘을 살아간다는 것은 상상하기 어렵다. 당시 밤에 사용한 유일한 조명은 촛불, 화로, 기름이 든 램프, 혹은 가스를 통해서 얻는 것이었다. 편지는 주된 통신 수단이었다. 비록 전달 시간이 대도시의 경우 빨랐다고는 하나, 먼 거리를 전달 할 때는 며칠 혹은 몇 주가 걸리기도 했다. 여행을 어려운 일이었다. 집을 떠나 50km 이상 여행하는 일은 거의 없었다. 그러나 역사가의 관점에서 보면 비교적 짧은 이 시기에 세계는 너무도 엄청나게 변해 버렸다. 이 변

화는 계층에 상관없이 모두에게 미친 급변이었다.

빛, 여행, 오락: 모두 인간의 발명품에 의해서 변했다. 비록 늘 좋은 방향은 아니더라도, 일하는 방법도 변했다. 공장은 이미 존재했지만, 새로운 기술과 제조 과정은 새로운 것을 요구하게 되었다. 전동 모터는 공장을 가동하는 데 효과적인 수단이 되었다. 그러나 대개 가장 큰 변화는 사회와 조직에 있었다. "과학적 관리scientific management"와 조립 라인의 시간 동작 연구time-and-motion studies는 일하는 패턴을 일련의 작은 행위actions로 표현할 수 있게 해주었다. 그것은 각각의 행위를 표준화하고, 직무를 위한 "하나의 최선의 방법the one best way"으로 조직한다면, 자동화된 공장은 더 높은 효율성과 생산성을 거둘 수 있다는 것을 의미하였다. 문제는 노동자의 비인간화였다. 이제 노동자는 또 다른 하나의 기계로 취급되었다. 기계처럼 분석되었고 기계처럼 다루어졌다. 일하는 동안에는 생각하지 말라고 했다. 생각은 행동을 느리게 만들기 때문이다.

대량 생산과 생산 라인의 시대는 부분적으로는 정육 공장에서 개발한 "분리 라인disassembly line"의 효율성에서 기인했다. 과학적 관리를 위한 방법들은 인간의 육체적 조건을 설명하였지만, 정신적이고 심리적인 특성들은 간과하고 있었다. 결과는 노동 시간에 더 많은 노동량을 뽑아내는 것이었고, 노동자를 기계 속의 하나의 톱니바퀴처럼 하찮은 존재로 여기는 것이었다. 일의 의미는 의도적으로 제거되었고, 모든 것이 효율성이라는 이름으로 움직일 수 있게 만들었다. 이러한 믿음은 지금의 우리에게도 존재하고 있는 것들이다. 비록 오늘날은 과학적 관리라는 이름으로 엄청난 노동을 강요받았던 당시의 노동자들과

그림 7.2

제1차 세계대전 직전의 전형적인 사무실 모습인
미국의 대형 우편 주문 판매 회사, 1912년.(사진: Corbis-Bettmann.)

는 다르다 할지라도, 이미 주사위는 더 높은 효율성, 더 향상된 생산성
을 향해 던져졌다. 향상된 효율성의 원리에 반기를 들기는 어렵다. 그
러나 문제는 어떤 대가를 치르느냐에 있다.

어떤 이는 프레드릭 테일러가 다른 누구보다도 20세기를 산 사람
들에게 큰 영향을 미쳤다고 믿고 있다. 그는 일을 할 때, 하나의 최선
의 방법이 있다고 생각했다. 1911년에 출판된 그의 책 『과학적 관리
의 원리』는 미국에서부터 스탈린의 노동 정책이 이르기까지 전 세계의
공장 경영에 큰 영향을 미쳤다. 그는 경영에 효율성이라는 개념과 이
를 위한 직무 수행 방법을 제안한 장본인이며, 심하게 말하면 우리가
일하지 않고 땡땡이를 칠 때 죄의식을 느끼게 만든 사람이다.

테일러의 "과학적 관리"는 각 직무를 기본적인 요소로 잘게 나누

어 업무를 자세히 분석하는 것을 뜻한다. 일단 이 요소들을 알게 되면, 우리는 이를 실행해 나갈 방법, 성과를 높이고 효율성을 증진시킬 수 있는 방법을 얻을 수 있다. 테일러의 방법을 적절히 따르면 회사의 이익이 증가해서 직원들의 봉급을 올려줄 수 있을지 모른다. 사실 테일러의 방식을 적용하기 위해서는 어찌되었든 월급을 올려야만 했다. 그래야 이런 인센티브를 받는 노동자들이 테일러의 방식을 따를 것이기 때문이다. 테일러에 따르면, 모두에게 이익이 된다. 노동자들의 봉급은 상승할 것이고, 회사의 이윤은 높아질 것이기 때문이다. 참으로 옳은 이야기지 않은가? 유일한 문제는 노동자들이 아주 싫어했다는 것이다.

테일러는 사람들을 단순한 기계로 생각했다. 직무 관리를 위한 최선의 방법만 찾으면, 노동자들을 그 방법에 따라 일하게 할 수 있다고 믿었다. 효율성은 탈선을 용납하지 않는다. 생각이 허용되지 않는다. 테일러에 의하면, 쓰레기를 치우고, 자르고, 선반을 깎는 단순 작업을 하는 사람들은 생각할 능력이 없었다. 그는 그런 노동자들을 짐승 같은 노동자로 여겼다. 테일러는 노동자의 생각과 관련하여, 노동자들이 생각할 능력이 없을 뿐만 아니라, 생각은 작업의 능률을 떨어뜨린다고 여겼다. 그것은 확실히 맞는 이야기다. 그 이유는 생각할 필요가 없다면, 얼마나 빨리 일할 수 있을지 쉽게 상상할 수 있기 때문이다. 테일러는 생각의 필요를 못 느끼게 하기 위해서 모든 일을 단순히 정해진 일routine로 고정시켜야 한다고 기술하고 있다.6 여기서 모든 일은, 정해진 시간에만 일할 필요가 없는 사람, 정해진 절차를 따르지 않아도 되는 사람, 짐승이라 불리는 사람보다도 수백 배를 더 버는 사람, 생각

하는 것이 허용된 사람, 즉 테일러 같은 사람들을 제외한 모든 사람의 모든 일을 뜻한다.

테일러는 세상이 깔끔하고 단정하다고 생각했다. 모든 사람들이 정해진 방식만 잘 따라 준다면, 모두 잘될 것이라고 생각한 것이다. 그리고 그것이 깨끗하고 조화로운 세상을 만들게 될 것이라고 믿었다. 테일러는 자신이 기계를 잘 이해한다고 생각했을 수 있지만, 그는 분명 사람들을 이해하지 못했다. 사실 그는 기계의 복잡함도 몰랐고, 직무의 복잡함도 몰랐다. 그리고 결국 이 세상의 복잡함도 이해하지 못했던 것이다.

세상은 깔끔하지도 단정하지도 않다

일이 꼭 계획대로 진행되는 것도 아닐뿐더러, "계획"이라는 개념 자체가 의심스러울 때가 많다. 어느 조직이든 계획을 세우는 데 많은 시간을 보낸다. 그러나 계획하는 일이 유용하고 필요하다고 해도, 계획 자체는 실행하기로 최종 결정을 내리기 전에 종종 흐지부지되는 경우가 많다.

여기에는 여러 가지 이유가 있다. 우선 근본적으로 불확실성이 있기 때문이라고 생각할 수 있다. 그리고 작은 동요에 예상치 않은 결과를 가져올 수 있다고 보는, 복잡성 이론이나 카오스 이론을 말하는 사람도 있을 것이다. 나는 이에 대해 이 세상에서 일어나는 수조도 넘는

사건과 대상들 사이의 복잡한 상호작용이 주된 원인이라 말하고 싶다. 과학이 아무리 각각을 이해하는 데까지 충분히 발전한다 하더라도, 모든 가능성을 다 예측하기에는 조합과 변화의 가짓수가 너무나 많기 때문이다.

여기서 일이 잘못되는 복잡한 상황들의 사례를 생각해 보자.

- 원자력 발전소에서 수리 요원이 업무를 위해 펌프의 연결을 끊어 놓는다. 제어 장치 위에 조심스럽게 표시들을 해둠으로써 오퍼레이터들이 특정 부분의 서비스가 일시적으로 중단되어 있다는 것을 알 수 있게 해놓는다. 나중에, 오퍼레이터들이 관계없는 다른 문제를 다루면서, 처음에는 합리적으로 보이지만 잘못된 방법으로 그 문제를 진단한다. 결국 문제가 심각해져 발전소 전체가 파괴되는, 미국 원자력 역사상 가장 참혹한 사건이 벌어진다. 올바른 진단을 내리는 데 방해가 된 요인들 중 중요한 요인 하나는 서비스 중지를 알리기 위해 조심스럽게 놓아둔 표시들이 다른 계기들을 볼 수 없게 가려 놓은 것이다. 이것은 사전에 예측할 수 있는 일이었나? 그럴지도 모른다. 그러나 가능성은 희박했다.

- 병원 엑스레이 기사가 엑스레이 기계에 적용량을 입력한다. 그후, 그 기계가 잘못된 모드에 맞추어져 있는 것을 보고 설정을 수정한다. 그러나 그 기계의 컴퓨터 프로그램은 급하게 수정한 것에 제대로 반응할 수 있게 디자인돼 있지 않았다. 그래서 그 수정된 값이 입력되지 않았다. 대신 치사량이 환자에게 전달되

었다. 얼마 후 환자는 결국 죽게 되었다. 그리고 이 사건은 원인을 알 수 없는 것으로 남는다. 기계가 잘 작동해 왔기 때문이다. 더욱이 치사량이 전달되어도 그 반응이 즉시 일어나는 것은 아니기 때문이다. 그래서 증상을 보고받았을 때, 이는 우발적인 사건이거나 기계와 관련된 것은 아니라고 생각했다. 처음 그 엑스레이 기계를 조사할 때, 제조사는 왜 이런 사건이 일어날 수 있는지를 자세히 설명한다. 같은 상황이 몇 군데 병원에서 반복해서 발생한다. 여러 사람이 무고하게 죽고 나서야 문제는 발견되고, 그 기계는 고쳐지게 된다. 이것은 사전에 예측할 수 있는 일인가? 그럴지도 모른다. 그러나 이것 역시 아니었다.

• 과중한 업무 부담 때문에 프랑스의 항공 관제사들의 불평은 끊이질 않는다. 그래서 파업도 자주 발생한다. 미국 관제사들도 그렇게 행복해하는 것은 아니다. 무엇이 가장 효과적인 항의 방법인지 생각해 보자. 그것은 정해진 절차대로 일하는 것이다. 관제사들이 일할 때, 정해진 절차를 따르기만 하면 업무는 자연히 지체된다. 그래서 전 세계의 항공 교통은 영향을 받게 된다. 이 교통량을 원활히 소화하기 위해서는 정해진 절차를 무시하는 수밖에 없다. 물론, 사고가 발생하거나 직원들이 절차를 따르지 않은 것이 발견된다면, 그들은 비난과 처벌을 피할 길이 없다.

• 미 해군에는 승무원과 장교 두 부류가 존재한다. 그리고 이 둘 사이에는 지휘 통제라는 형식적이고 엄격한 서열이 존재한다. 모든 일에는 광범위한 절차들이 확립되어 있다. 그런데 특별히

긴급 작전을 수행할 때는 서열 체계가 무시되는 듯하다. 가끔씩 승무원들은 취해야 할 행동에 대해 논쟁을 하기까지 한다. 더욱이 승무원들은 자주 바뀐다. 절차를 제대로 배우지 못한 새로운 승무원들이 항상 있다. 베테랑 승무원도 배에서 기껏해야 2, 3년의 승선 경험을 가지고 있을 뿐이다. 미 해군은 순환 배치 정책을 시행하고 있다. 이게 위험한 생각이라고 느껴지지 않는가? 군대라면 명령과 체계가 분명한, 조직적인 모델이 필요하지 않을까? 그러나 여기서 잠깐. 우리의 우려와는 달리, 승무원들은 위험하고 스트레스가 높은 조건에서도 자신의 일을 잘 수행하고 있다. 도대체 여기서 무슨 일이 일어나는 것일까?

이러한 사례를 통해 몇 가지만 지적해 보자. 이 세상은 복잡하다. 예측은 말할 것도 없고, 따라잡기에도 힘겨울 만큼 너무 복잡하다. 사건이 터지고 난 후에야 무엇이 문제였는지 분명해 보인다. 사건이 발생하기 전에 조치를 취했다면 막을 수도 있었을 행동들은 항상 있기 마련이다. 미리 알았다면 충분한 경고 조치를 취했을 수도 있는 전조가 될 만한 사건들도 있다. 물론 그렇다. 그러나 이는 지나고 난 후 깨닫게 되는 생각이나 분석에 불과하다.

인생은 복잡하다는 것을 기억하자. 많은 일이 일어난다. 주위에는 하는 일과 무관한 것들이 대부분이다. 우리는 부적절한 것은 무시하고 적절한 것에만 주의하여 집중해야 한다는 것을 알고 있다. 그러나 무엇이 적절한 것인지 어떻게 알 수 있겠는가?

우리 인간은 동기와 메커니즘이 함께 작용하는 복잡한 존재이다.

우리는 의미를 부여할 줄 아는 피조물이다. 그래서 우리가 겪는 것에 대해 항상 이해하려 하고, 설명하려 한다. 우리는 친구를 찾고 그룹 내에서 활동하기를 원하는 사회적 동물이다. 때때로 감정을 공유할 수 있는 친구가 필요하다. 때로는 도움이 필요해서, 또 때때로 이기적인 이유에서 누군가와 함께 있고 싶어한다. 우월감을 느끼기 위해서도, 무언가를 보여주기 위해서도, 우리의 문제를 말하기 위해서도 누군가가 필요하다. 우리는 자기 중심적이고 쾌락적인 존재이다. 그러면서도 이타적인 존재이기도 하다. 우리는 무어라 표현할 수 없는 수많은 특징들로 확인할 수 있는 존재이다. 우리는 행동에 강하게 영향을 주는 복잡한 생물학적인 본능, 감정, 성욕, 식욕, 두려움, 욕망, 매력을 지닌 동물이다.

세계를 이해한다는 것

미국과 캐나다 국경에서 비행기 사고가 발생해서 여행자의 절반이 죽었다면, 생존자들은 어느 나라에 묻혀야 되는가?

사람들은 의미가 통하기를 원한다. 얻은 정보가 이치에 맞을 것이라고 생각하고, 그 정보를 가지고 우리가 할 수 있는 최선을 다할 것이라고 가정한다. 이것은 좋은 것이다. 이 때문에 우리는 매일 하는 일은 물론, 다른 사람과 소통을 원활히 할 수 있는 것이다. 이는 또한 우리가 속을 수 있다는 것을 의미한다. 동물을 방주 안으로 인도한 사람

은 모세가 아니라 노아였다. 매장될 사람은 생존자가 아니라 희생자들이다.

이렇게 생각하는 것은 당연하다. 이것이 세상이 잘못될 때마다 우리를 구해 준다. 환경과 우리가 겪는 사건들을 이해하면서, 우리는 무엇에 주의를 기울여야 하고, 무엇을 무시해야 하는지를 알게 된다. 인간의 주의attention에 관한 문제는 일종의 제한 요소이다. 이는 심리학에서는 자명한 것이며, 오늘날에는 아주 중요한 요소이다. 인간의 감각 체계는 처리할 수 있는 정보보다 훨씬 많은 정보들의 포탄 세례를 받는다. 그래서 많은 정보 중에 일부의 정보만이 선택된다. 이런 일이 어떻게 일어나는지의 문제는, 과도한 정보를 접했을 때 인간의 행동을 조사하는 인지 심리학자들의 오랜 연구 대상이었고, 감각 신호의 생물학적인 과정을 연구하는 신경과학자들neuroscientists의 대상이기도 하다. 나는 그들 중 한 사람이었다. 나는 인간의 주의 능력의 메커니즘을 연구하는 데 거의 10년이라는 시간을 보냈다.

주의라는 인지 과정을 이해하기 위해서는 "개념 모델conceptual model"에 대해서 알아둘 필요가 있다. 이 아이디어는 사람들이 사용할 수 있는 기술을 어떻게 디자인할 것인가를 논의하는 8장에서 중요하게 다룰 개념이다. 개념 모델은 간단히 말해 하나의 상황을 인식하는 '이야기story'이다.

내 책상에 앉으면 다양한 소리를 들을 수 있다. 서로 다른 소리를 분류하는 것은 쉬운 일이다. 집 밖에서 들려오는 소리는 무슨 소리인가? 한 가족이 자전거를 타고 있는 모습이 보인다. 갑자기 엄마가 아이에게 소리친다. 곧이어 옆집 개가 이들을 향해 짖기 시작한다. 그러

자 이에 질세라 우리 집 개도 덩달아 짖는다. 내가 정말 이것을 다 알고 있는가? 아니다. 나는 창밖을 바라보는 것조차 귀찮아한다. 그런데 나는 컴퓨터 앞에서 일을 하는 순간에도 밖에서 나는 여러 소리에 대해서 포괄적인 그림을 그렸다. 무의식적으로 그리고 자동으로 내 마음은 이야기를 만들었다.

무슨 일이 일어났는지 어떻게 아는가? 나도 모른다. 나는 소리를 들었고, 이와 연결된 이야기를 만들었을 뿐이다. 이 이야기는 합리적이며, 과거에 들었던 소리의 패턴을 통해 만들어진다. 아마도 내 이야기는 맞을 것이다. 그러나 꼭 확신할 수는 없다.

또한 내 설명은 어떤 소리와 어떤 소리가 서로 연결되었는지를 보여준다. 나는 짖는 개와 자전거를 탄 가족을 연결시켰다. 어쩌면 개는 다른 이유 때문에 짖었던 것일 수 있다. 어떻게 내가 그 가족이 자전거를 타고 있었는지 알겠나? 사실 나는 모른다. 그러나 내 집 밖에서 흔히 일어나는 일이다. 가장 확률이 높은 일이다. 내가 말하고 싶은 것은, 내가 틀렸을 수도 있다는 것이 아니다. 이것이 바로 정상적인 인간이 취하는 행동이나 생각이라는 것이다. 나는 나의 해석이 맞을 것이라는 강한 확신을 가지고 있다. 그것도 다시 확인하지 않아도 맞을 것이라는 정도의 자신감을 가지고 말이다. 물론 내가 틀렸을 수도 있다.

사건에 대한 좋은 개념 모델이 있다면, 우리는 주어진 사건에 대해서 적절한 요소들과 부적절한 요소들을 구분할 수 있다. 그래서 복잡한 삶의 현상을 단순하게 설명할 수 있다. 우리는 적절한 것에 집중하고 부적절한 것에 대해서는 대략 관찰만 한다. 이렇게 관찰하고 구분하는 행동은 완전히 무의식적으로 일어난다. 우리의 의식은 대개 인

식하지 못한다. 우리의 의식은 주의해야 할 중요한 사건을 인식하기 위해 존재한다. 이때 대부분의 부적절한 사건들에 대해서는 주의가 억제된다.

일반적으로 인간의 의식은 판에 박힌 기계적인 일에는 주의를 기울이지 않는다. 의식 과정은 새로운 것, 모순된 일, 색다른 경험, 잘못되고 있는 일 등에 쏠리게 된다. 결국, 우리는 환경의 변화에 민감하다. 확실히 평범한 일이나 반복적이고 하찮은 일에는 덜 민감하다.

인간은 지혜롭게 일을 처리한다. 예측하는 데에도 능하다. 전문가들은 풍부한 경험 때문에 특별히 더 잘한다. 특별한 사건들이 발생할 때, 그들은 다음에 어떤 일이 일어날지 정확하게 안다.

그러나 예기치 않은 상황이 전개될 때는 어떤가? 우리는 가장 가능성이 있는 해석을 내리면서 더듬어 찾아가지 않겠는가? 그러나 사실 헤드라인은 모든 것이 잘 되었을 때가 아니라 잘못되었을 때 등장한다.

앞에서 기술했던 사건들로 되돌아가 보자. 참혹했던 원자력 발전소 사건에서 개념 모델을 통해 그 역할을 한 번 생각해 보자. 그 사건에서 오퍼레이터의 개념 모델은 상황을 오판하게 했고, 큰 재난을 불러일으켰다. 그들의 오판은 합리적이었지만 몇 가지 다른 요소들을 점검하지 않았다. 그들은 이것들이 단지 배경의 일부였다고 여겼다. 표시 때문에 가려진 부분은 정상 상황에서는 중요하지 않았던 것이다.

병원 엑스레이의 경우, 진짜 문제는 소프트웨어 시스템 디자인에 있었다. 그러나 여기서도 소프트웨어 프로그래머가 가능한 조작 방법을 모두 다 생각하지 못했기 때문에 실수가 발생한 것이다. 그런데 가

능한 가짓수를 다 생각한다는 것은 쉬운 일이 아니다. 소프트웨어 공학이 발전하면서 병원에 납품하기 이전에 치명적인 문제들을 미리 잡아내면서 개발하는 방법들이 제안되고 있다.[9] 하지만 그렇다고 해도 이것이 완전한 보장을 의미하는 것은 아니다. 병원 직원의 편에서 보면, 그들 역시 정신없이 바쁜 일거리들을 잘 수행하기 위해, 또 접하는 사건들을 잘 해석하기 위해 최선을 다하고 있었을 것이다. 그들은 정상적인 사건을 대하듯 주어진 일을 이해했을 것이다. 그러나 이것이 정상적인 상황은 아니었기에 문제가 되었던 것이다.

우리는 정해진 절차를 따르지 않은 사람들을 처벌할 수 있는가? 이것이 테일러가 추천한 것이었다면 그럴 수도 있다. 그에 의하면, 경영은 하나의 최선의 방법을 결정하는 것이다. 그리고 모든 상황에서 따라야 할 일의 절차를 자세히 제안하는 것이며, 노동자들이 이를 잘 따라가기를 기대하는 것이다. 이것이 우리가 최대의 효율성을 얻을 수 있는 방법이다. 그러나 모든 가능한 상황에 대해 하나의 직무 수행 절차를 기술하는 것이 가능한가? 특별히 예기치 않은 사건들로 가득한 이 세상에서 말이다. 대답은 자명하지 않은가? 그것은 불가능하다.

절차나 규칙은 산업을 지배한다. 규칙을 적은 책들이 책꽂이의 많은 공간을 차지한다. 모든 규칙을 알고 있는 사람은 없다. 새로운 규칙을 추가하지 않으면 안 될 때 상황은 더욱 나쁜 쪽으로 흐른다. 큰 재난이 있었는가? 어떤 행동을 못하게 혹은 다른 행동을 하도록 법을 만들어 통과시켜 보라. 물론 법은 가장 비난받기 쉬운 요소와 관련하여 입안된다. 반면 대부분 복잡한 상황에서는 여러 요인이 서로 연관되어 있기 때문에 어느 한 요소에만 책임을 지울 수 없다. 그럼에도 불구하

고 비즈니스의 세계에서는 합리성과 이치를 따지기 위해 새로운 규칙들이 계속해서 생긴다.

우리에게 절차가 필요한가? 물론 그렇다. 그러나 이 절차는 사회적이고 인간적인 측면에 대해 세심한 주의를 기울여서 만들어야 한다. 가장 좋은 절차는 방법이 아니라 결과를 통해 증명될 것이다. 방법들은 변한다. 우리가 생각하는 것은 결과이다. 절차를 따르지 않았던 관제사들이 절차대로 하겠다며 파업한 것을 생각해 보라. 이와 똑같은 상황은 다른 산업 내에서도 동일하게 발생한다. 만약 그들이 절차대로 정확히 따른다면, 업무 속도는 받아들이기 힘들만큼 지체된다. 업무를 잘 수행하기 위해서는 절차를 무시하는 것이 불가피하다. 절차만을 고집하면 그 직원은 효율성 부족이라는 이유로 직장에서 쫓겨나게 된다. 그렇기 때문에 그들은 비공식적으로 절차를 따르지 않도록 지시 아닌 지시를 받고 있는 것이다. 물론 무언가 잘못되었을 때는 절차를 무시했다는 이유로 그들은 옷을 벗을 준비를 해야 한다.

이제 미 해군의 경우를 살펴보자. 미 해군에서 누구나 비판하고 이의를 제기할 수 있다는 것은 우리가 생각하지 못한 몇 가지 장점들을 가지고 있다. 끊임없는 질문과 논쟁은 모든 승무원들이 실제 활동에 진지하게 임하고 있다는 것을 뜻한다. 그래서 이는 행동들을 반복하여 체크할 수 있는 기회를 준다. 이것이 안정감을 더해 주는 것이다. 이러한 과정에서 그들이 실제로 문제를 일으키기 전에 실수를 발견하는 경향이 있기 때문이다. 신입 승무원들은 많은 것을 배우게 된다. 토론은 추상적인 부분을 몰아내고 실제로 문제가 되는 상황에서 이루어진다. 말하고, 질문하고, 심지어 하는 일이 중단된다고 해도 이것 때문

에 그들에게 처벌이 가해지지는 않는다. 오히려 학습과 수행 능력 향상에 도움이 된다고 생각한다. 이것이 결국 해군을 효과적으로 잘 훈련받은 팀으로 만드는 것이다.

신입 승무원은 다른 승무원에 비해 경험이 적다. 이는 그들이 효과적으로 대처할 수 없음을 뜻한다. 누군가 그들을 이끌어 주어야 한다. 미 해군 조직은 구조적으로 자연스럽게 이들을 지도하기에 알맞게 되어 있다. 동시에 신입 승무원은 판에 박힌 일이나 절차에 갇혀 있지 않기 때문에, 그들의 질문은 가끔 잘못을 드러내기도 한다. 옳은지 그른지 왜 그렇게 되는 것인지 자꾸 물어보는 그들의 신선한 방식은 사무적 사고방식에 도전이 될 수 있다. 이것이 오판의 위험을 피할 수 있는 가장 좋은 방법이다.

권위에 대한 계속적인 도전은 관습적인 지혜를 거스르는 것이며, 서열에 기초한 전통적 관리 방식을 파괴하는 것이다. 그러나 안전을 생각할 때 이렇게 하는 것이 매우 중요하기 때문에 항공 산업에서도 승무원 관리를 위해 이와 비슷한 방법을 채택한다. 조종석에서 후배 승무원들은 기장이 없는 활동에 대해 자꾸 질문을 던진다. 그래서 질문은 허용하지 않고 대신 명령만 내리는 권위적인 사람으로 인식되어 온 기장이, 이제는 승무원들의 질문에 답하고 도와주는 사람이 되었다. 훈련은 덜 받는 것처럼 보이지만, 훨씬 더 안전해진다.

미 해군의 일하는 방식은 현명하다. 사고 발생을 최소화된다. 스트레스가 많이 쌓일 수 있는 위험한 작업들을 수행함에도 불구하고, 놀랍게도 불행한 사고들은 거의 일어나지 않는다. 만약 그들이 형식적인 절차를 고집하고 서열 체계를 견고히 한다면, 사고의 위험은 더 높

아질 것이다. 다른 산업에서도 이러한 행동을 따르려고 한다. 테일러는 무덤에서 돌아 누우려 할지 모른다(동작의 낭비 없이 아주 효과적으로).

인간의 실수

컴퓨더는 물론, 기계는 실수를 하지 않는다. 이들은 똑같은 입력과 조작에 대해서 항상 똑같은 값으로 반응한다는 점에서, 즉 모든 것이 결정적이라는 점에서 그렇다. 미래의 어느 날 우리는 통계적인 컴퓨터를 가지게 될지 모른다. 그러나 그때에도 기계는 정확한 작동 원리에 따라 움직일 것이다. 컴퓨터가 실수를 할 때는, 일부가 고장 났거나 사람이 실수했기 때문이며, 혹은 디자인 스펙이나 프로그래밍 단계에서 문제가 있었기 때문이다. 사람들은 결정적이지 못하다. 한 사람에게 같은 일을 반복해서 요구해 보라. 그러면 그 반복은 다른 여러 변수의 지배를 받는다.

사람들은 실수를 한다. 그러나 이는 주로 부자연스런 행동을 요구받았을 때 나타난다. 예컨대, 세밀한 계산, 긴 문장 암기, 행동의 정확한 반복 등과 같은 것이다. 사람들은 늘 하던 일을 바꾸어도 실수를 한다. 일하러 가는 길에 보내려던 우편도 잊어버리고, 집에 오면서 가게에 들른다는 것도 잊어버린다. 발음을 실수하는 일도 일반적이다. 그래도 발음이나 말 실수는 말하는 사람이나 듣는 사람이 인식하지도 못

한 채 그 의도가 전달되는 경우가 많다. 어떤 사람들은 비행기 안에 외투를 두고 내릴 때도 있다. 심지어 버스에 아기를 두고 혼자 내리는 엄마도 있다. 인간은 실수를 하는 데 전문가이다.

인간의 실수가 문제가 되는 이유는 주로 그 실수가 크게 문제가 되는 기술 중심의 방식으로 일하기 때문이다. 인간 중심의 접근법은 기술이 순응하도록, 융통성 있게 만드는 것이다. 기술이 사람에 맞추어져야 한다. 사람이 기술에 맞추어서는 안 된다.

인간의 언어는 시스템을 어떻게 인간의 능력에 맞게 만들 수 있는지 보여주는 좋은 보기이다. 인간의 언어는 커뮤니케이션과 사회적 상호작용을 위한 풍부한 구조를 제공한다. 그러면서도 실수에 대해서는 매우 관대하다. 언어는 자연스럽게 배울 수 있어서 어떤 형식상의 지시가 없어도 배울 수 있다. 여기서 "자연스럽다"는 것은 "쉽다"는 것을 의미하지 않는다. 모국어를 배우기 위해서는 십 년 이상의 시간이 걸린다. 제2의 언어를 습득하는 것은 고통 그 자체이다.

프로그래밍 언어와 달리 자연어natural language는 융통성이 있고 애매모호하며, 공유된 이해, 공유된 지식, 공유된 문화적 경험에 크게 의존한다. 말할 때의 실수는 중요하지 않다. 말은 중단될 수도 있고, 다시 시작할 수도 있고, 심지어 모순될 수도, 이해하기 힘들 수도 있다.

인간의 실수에 대한 전통적인 반응은, 인간이 문제라고 말하고 이를 해결하기 위한 새로운 훈련 방법을 만드는 것이다. 한마디로 인간을 탓하고 인간을 훈련시키는 것이다. 그러나 많은 산업 재해가 인간의 실수 때문이라고 하는 것은 문제가 인간에게 있는 것이 아니라 시스템에 있는 것임을 보여주는 것이다. 시끄러운 환경 때문에 시스템에

문제가 생겼다면 우리는 어떻게 할 것인가? 우리는 소음을 탓하지는 않을 것이다. 대신, 소음에도 견딜 수 있는 시스템을 다시 디자인할 것이다.

이것이 바로 인간의 실수에 대해서 취해야 할 태도이다. 기계를 사용하는 인간에 맞추어 기계를 다시 디자인하라. 이는 실수를 야기하는 인간과 기계 간 부조화의 문제를 제거하는 것을 의미하며, 그렇게 기계를 제작함으로써 실수를 쉽게 발견하고 수정할 수 있게 된다. 탓하고 훈련하는 것은 문제를 해결하는 것이 아니다.

보완 시스템으로서 인간과 컴퓨터

인간과 컴퓨터는 서로 다른 시스템이다. 그래서 보완적인 상호작용 interaction을 위한 전략을 마련할 수 있어야 한다. 그런데 현재의 접근 방법은 이와는 거리가 멀다. 컴퓨터를 인간처럼 만들자는 주요한 주제가 하나 있다. 이는 인간의 지능을 모방한 컴퓨터를 만들겠다는 고전적 인공 지능 연구의 꿈이기도 하다. 또 하나의 주제는 사람을 컴퓨터처럼 만들자는 것이다. 이것이 오늘날 행해지는 기술 개발 방식이다. 디자이너는 먼저 기술적인 측면에서 요구 사항을 분석한다. 그런 후에 사람들이 그 기술에 잘 순응하기를 바란다. 그 결과, 기술을 익히는 것은 점점 더 어려워지고, 에러 발생의 빈도수도 점점 더 늘어간다. 우리 사회가 기술 때문에 절망하고 있다고 말해도 그것이 놀라운 일은

아니다.

오늘날 기계 중심의 관점에서 인간과 컴퓨터의 특성을 살펴보면 다음과 같다.

기계 중심의 관점	
인간	기계
애매함	정확
무질서함	질서 정연
산만함	집중
감정적임	이성적임
비논리적임	논리적임

이러한 관점에서는 인간이 패자가 된다. 인간과 관계된 속성들은 모두 부정적인 것들뿐이다. 반면 기계는 매우 긍정적으로 평가된다. 하지만 이제 인간 중심의 관점에서 인간과 컴퓨터의 특성들을 살펴보자.

인간 중심의 관점	
인간	기계
창조적임	모방
유연성	엄격함
변화 인식 능력	변화에 무감각
감정적임	상상력 부재

이제는 기계가 패자가 된다. 인간과 관계된 모든 것은 긍정적이지

만, 기계와 관련된 속성은 부정적이다.

하지만 엄밀히 말해 승자와 패자를 논하는 것은 큰 의미가 없다. 사실 인간과 기계는 서로 보완적인 관계에 있다. 인간은 질적인 문제에서, 기계는 수치적인 문제에서 뛰어나다. 결과적으로 인간이 내리는 결정은 융통성이 있다. 인간은 양적인 평가뿐 아니라 특수한 상황과 환경을 고려하는 질적인 평가도 같이 내리기 때문이다. 이에 반해, 기계가 내리는 결정은 일정하다. 기계는 환경적 요소가 배제된, 수치화된 평가를 기초로 결정을 내리기 때문이다. 어떤 것이 더 나은가? 어느 쪽도 아니다. 두 가지 모두가 필요하다.

인간의 뇌처럼 작동하지 않는 컴퓨터는 좋은 것이다. 내가 계산기를 좋아하는 이유는 그것이 정확하기 때문이다. 계산기는 실수가 없다. 계산기가 우리의 뇌와 같다면, 항상 옳은 답을 낼 수 없을 것이다. 바로 이 차이가 계산기를 가치 있게 만드는 것이다. 나는 문제점들과 해결책에 대해서 생각하고 있다. 계산기는 지루하고 따분해 보이지만 오차 없이 자세하고 정확히 계산해 낸다. 연산과 미적분까지 해내는 훨씬 더 발전된 계산기도 많다.

똑같은 원칙을 다른 모든 기계에 적용해 보자. 우리는 차이점을 이용해야 한다. 우리는 서로 보완적이기 때문이다. 그러나 이는 기계가 인간이 요구하는 것에 잘 적응할 때만 가능하다. 아, 그러나 오늘날의 기계, 특히 컴퓨터는 인간이 일하고 생각하는 것과 정반대의 방식들을 가지고, 인간이 기계에 맞추어 사용하도록 강요한다. 그 결과는 좌절이다. 사용상의 실수는 증가하지만, 그 책임은 잘못 디자인된 기계가 아니라 인간이 지고 있다. 결국 인간은 기술에 대해 냉소적 반응

을 보이게 된다.

인간과 컴퓨터 사이의 상호작용이 미래에는 제대로 이루어질 수 있을까? 컴퓨터 과학을 가르치는 학교에서 우리의 선생들이 지금과는 다른 인간 중심의 접근법을 가르칠 수 있을까? 그렇게 하지 못할 이유는 없다.

8장

왜 모든 것이
그렇게 사용하기
어려운가?

"발명될 수 있는 것은 모두 발명되어 있다."

— 찰스 듀얼Charles H. Duell, 미국 특허청장. 1899.

사람들은 오늘날의 기술 세계가 특별하다고 믿고 싶어한다. 급격한 변화, 주도권 장악을 위한 기업들 간의 치열한 전투, 무엇보다도 개인용 컴퓨터와 원거리 통신 혁명의 이야기는 역사적으로 특별한 시기라고 생각하기에 충분한 요소들이다. 그런데 이 시기가 특별하다면, 그것은 모든 시대가 특별하기 때문일 것이다. 모든 시대는 시대별로 독특한 특징을 가지고 있으며, 문제점 또한 드러낸다. 오늘날의 기술 혁명은 정보 기술, 통신 기술, 오락 분야 등 몇 개 산업에 집중 조명되고 있다. 그러나 오늘날 일어나고 있는 일들은 한 세기 전의 역사적 유형을 그대로 따르고 있다.

여러 면에서 19세기 말과 20세기 초의 변화는 21세기 초에 우리가 직접 보고 있는 것보다 훨씬 더 극적이고 많은 영향을 준 것이었다. 1900년대 초에 우리 삶에 일어난 변화는 매우 급진적이었다. 그 이전에는 신속하게 여행하는 것이 불가능했다. 그러나 기차와 선박, 그리고 자동차와 비행기에 의해 여행은 점점 대중화되기 시작했다. 멀리 떨어져 있는 사람들과 이야기하는 것도 불가능했다. 하지만 오늘날에는 전화의 발명과 발달로 이 불가능이 현실로 바뀌게 되었다. 삶의 순간을 영상이나 소리로 기록한다는 것은 우리 인류가 꿈도 꿀 수 없던 일이었다. 그러나 사진기와 축음기의 발명은 이 또한 가능하게 해주었다.

오늘날의 "기술 혁명"은 대부분 이미 존재하던 것들의 향상에 의한 것이다. 물론 이러한 변화들은 중요한 것이다. 이는 우리의 삶과 사회와 정부의 구조를 변화시키고 있다. 하지만 21세기 초의 극적인 변화를 보면, 그것들은 혁명적이라기보다는 오히려 점진적인 것이라 할 수 있다. 오늘날 우리는 1899년에 미국 특허청장이 한 "발명될 수 있는 것은 모두 발명되어 있다"라는 말에 웃을지도 모른다. 그러나 그 시대에 이룩된 업적과 발견을 주목한다면, 우리는 그의 말에 공감할 수밖에 없다.

1800년대 말과 1900년대 초가 기술에서 극적인 혁명의 시기였다면, 그 시대는 삶과 노동 양식의 복잡함을 증가시킨 시대라고도 할 수 있다. 헨리 포드의 조립 라인 철학(포디즘)과 프레드릭 테일러의 과학적 관리의 원리(테일러리즘)는 세계 곳곳의 근로 현장과 경영에 큰 영향을 미쳤다. 그리고 이는 결국 노동의 비인간화로 이어졌다. 비록 이런 경향이 포드와 테일러가 언급하기 이전에 잉글랜드와 뉴잉글랜드

의 섬유공장에서 이미 나타났지만 말이다. 세상 사람들이 먹고 입고 즐기는 데 큰 사업이 있었다. 당시는 중산층과 상류층이 지속적으로 증가하던 살기 좋은 시절이었기 때문이다. 하지만 이를 위해 주로 공장 근로자들이 희생당하게 된다.

오늘날 비슷한 주장을 하는 사람들이 있다. 우리는 흥미로운 시대에 살고 있다. 정보 기술은 최고에 달했거나 거의 그렇다고 생각한다. 우리는 개인용 컴퓨터 앞에 앉아서 세상과 대화한다. 나는 불과 몇 초 이내에 유럽, 미국, 캐나다, 호주 같은 세계 곳곳을 조사하여 기술의 역사에 대한 연구를 수행할 수 있다. 실제로 내가 조사하고 있는 정보가 어디에 있는지 항상 확신할 수는 없지만 그런 것은 개의치 않아도 된다. 국경도 문제가 안 된다. 오늘날 통신 기술과 컴퓨터 연산이라는 두 가지 기술은 강력한 인프라를 제공한다. 이 두 기술을 사용하여 개인 간의 상호작용과 사업, 교육 그리고 정부의 얼굴을 변화시킬 수 있을 것이다. 금융과 비즈니스 분야들이 정부의 통제를 벗어나고 있다. 세계는 예측하기 힘든 방향으로 변화하고 있는 것이다.

기술이라는 양날의 칼

양날의 칼은 기술이고, 기술은 양날의 칼과 같은 것이다. 그것은 우리 삶의 질을 높일 수도, 낮출 수도 있다. 나는 교수였을 때에도 그리고 컴퓨터 산업에 종사하기 훨씬 전부터 오랫동안 기술의 신봉자였다. 나

는 저서 『도널드 노먼의 디자인 심리학』에서, 적절히 만들어지고 발달한 기술이 이를 사용하지 않았을 때보다 우리를 더 현명하게 만든다고 밝혔다. 문제는 "적절히"라는 단어에 있다. 현대의 기술은 우리에게 능력을 부여해 주는 것만큼 우리를 그것의 노예로 만든다.

그 주범은 컴퓨터이다. 하지만 여기서 나는 전화기를 가지고 요점을 말해 보려 한다. 1800년대 말 전화기가 처음 발명되었을 때, 모든 사람들은 그것이 중요하다는 것을 알았지만 그 이유를 아는 사람은 없었다. "미국의 모든 도시가 전화를 한 대씩 보유하게 될 것"이라고 전문가들은 말했었다. 이는 사람들이 시내 광장에 있는 전화기 주변으로 모여서 공연과 뉴스를 들을 것이라고 예상했기 때문이다. 그들은 기업과 가정 조직이 변화할 것이라곤 전혀 예측하지 못했던 것이다. 초창기에는 사생활과, 전화를 사용하도록 허락된 사람에 대한 문제가 주된 관심사였다. 한 전화 회사는 어떤 호텔에 있던 전화를 전부 치워 버렸다. 이유는 그것이 순전히 손님들만 사용하도록 허락된 것이었는데, 아무나 손쉽게 누군가에게 전화할 수 있다면 무슨 일이 일어날지 끔찍하게 생각했기 때문이다.

그러나 그런 초기 관심사들은 곧 사라지게 되었다. 오늘날 그러한 일들은 드문 것 같다. 그러나 그들 역시 옳았는지도 모른다. 지금은 우리에게 전화는 성가시고 귀찮은 존재이다. 전화를 거는 사람은 받는 사람이 바쁜지 한가한지, 기분이 좋은지 나쁜지 알 방법이 없다.

자동 응답기는 어느 정도 이러한 문제를 개선했다. 그것은 우리가 전화를 받을지 말지를 결정할 수 있도록 해주었기 때문이다. 자동 응답기는 그 자체가 양날을 가진 기술이며, 또한 흥미로운 내력을 가지

고 있다. 처음 소개되었을 때, 그것은 주로 전화를 받을 사람이 없는 개인 영세 사업자가 메시지를 받으려는 사업상의 목적으로 사용되었다. 하지만 가정에 자동응답기가 출현했을 때, 전화를 건 사람들 대부분은 그것을 무례한 것이라고 여겼다. 그들이 원했던 것은 사람이었는데, 기계를 통해 자동으로 응답을 받게 하니 불쾌했던 것이다.

어쨌든 이제 우리는 자동 응답기를 친숙하게 느끼고 있다. 오히려 특정 장소에서는 그것이 없으면 잘못되었다고 여길 때도 있다. 전화를 받을 사람이 받을 수 없는 상황일 때 그에게 메시지조차 전달할 수 없기 때문이다. 또 장황한 대화 없이 단순히 짧은 메시지만 전하고자 할 때도 있다. 이런 경우라면, 우리는 종종 자동 응답기만을 원한다. 전화를 걸 때, 특히 전화 받는 사람이 원하는 사람이 아닌 경우에, 오히려 기계보다 그 사람을 더 불편하게 느낀 적은 없는가? 그때는 그 사람에게 단지 "다시 전화 드리죠. 그냥 전화로 메시지를 남기겠습니다."라고 말하려는 것 뿐이다.

자동 응답기가 무례하고 불필요한 기술에서 꼭 필요하고 편리한 기술로 변화한 것은 다른 발명품들이 지나왔던 길과 유사하다. 초기에 거부의 시기를 거치는 기술의 대부분은 그것들의 진가가 발견되면서 도전과 변형을 수반하게 된다. 원래 자동 응답기는 전화를 건 사람의 메시지를 녹음해서 그 목소리를 재생했었다. 나는 이것이 의도적인 것인지 아닌지는 모르겠지만, 이 기계를 디자인했던 사람들은 이런 기능이 집에서 전화를 건 사람이 통화하기를 바라는 사람인지 아닌지를 가리는 데 사용될 것이라고는 예상하지 못했을 것이다.

여기서 또 다른 예를 들어 보자. 무선 전화기와 호출기는 사업가들

사이에서 뿐 아니라 집에서도, 특히 십대들에게 선풍적인 인기를 끌고 있다. 오늘날 일부 정보 기술들은 시계나 안경, 보청기처럼 몸에 지니고 다닐 정도로 중요한 것이 되었다. 항상 가지고 다니면서 사용할 수 있도록 전화가 곧 손목시계와 결합될 것 같다. 그러나 그때 사생활이나 평온함, 안정이나 우리 자신을 위한 시간이 있을까? 잇따른 발전이 가져온 놀랄 만한 편리함은 사생활과 개인 공간의 침해를 동반한다.

정말로 전화가 손목시계에 통합될까? 내 생각에 그것은 손목시계를 대체하는 것은 물론 심장 박동 조절 장치까지 추가시킬 것 같다. 손목시계는 시간을 알려 주는 기능만큼이나 패션을 목적으로 하는 장신구가 되었다. 그럼 전화는 어떠한가? 왜 머리 쪽에 그것을 심어 놓지 않을까? 그럼 먼저 턱뼈 근처 귀 바로 아래 근육을 움직여 보고 이완되는 다른 부위를 느껴 보라. 귀주변의 뼈에 송화기와 수화기를 넣는다면 당신은 항상 이용할 수 있는 전화기를 몸속에 가지게 되는 것이다. 때때로 이런 것들은 멋져 보인다. 그러나 동시에 이것은 악몽이다.

복잡성과 어려움

한 장치의 복잡성은 두 가지 측면을 가지고 있다. 하나는 기계 자체와 관련된 내부적 요소이고, 다른 하나는 사회와 사용자와 연관된 외부적 요소이다. 내가 고려하는 복잡성은 두 번째 것이다. 외부적 복잡성은 그 장치가 얼마나 사용하기 쉬운 것인지 아니면 어려운 것인지를 결정

한다. 여기서 언급한 두 가지 복잡성을 구분하기 위해, 나는 장치의 내부 메커니즘을 언급할 때는 복잡성complexity이라는 단어를 사용하고, 사용하기 쉽게 만드는 요인들을 언급할 때는 어려움difficulty이라는 단어를 사용할 것이다.

기술과 함께 우리는 문명의 진보를 이루었지만, 오히려 기술은 사용하기 어렵고, 우리 삶의 통제력을 떨어뜨리는 무서운 저주의 모습으로 다가온다. 기술은 우리를 혼란스럽게 하고 분통 터지게 하며 화나게 만드는 것일 수 있다. 기술은 그 자체가 주인이다. 그것은 자신의 요구 사항과 자신만의 작동법을 가지고 있다. 복잡성, 어려움, 그리고 기술에 대한 요구들은 오랫동안 불만의 요소였다. 인간이 기술에 순응해야 하는 것이 당연한 것처럼 여겨졌다. 기계가 인간에게 순응해야 한다는 것은 현대에 와서야 가지게 된 인식인 것 같다. 최근에 이르러서 복잡한 기계, 전자장치에 대한 일반인들의 접근이 쉬워졌고, 사용하기 편리하게 디자인되었을 뿐 아니라, 잘 작동하고 있다는 사실은 주목해야 한다. 사실 이는 매우 놀라운 일이다. 오늘날의 기술은 비록 인간에 의해 디자인되고 만들어졌지만 대부분 기계 중심의 관점에서 개발되어 왔기 때문이다.

초창기 기술은 사용하기 어려웠을 뿐만 아니라 위험하기까지 했다. 농부나 건설 인부들, 광부들 사이에선 손가락을 잃고 심지어 팔다리가 절단되는 일이 빈번했다. 산업 혁명 초기에는 배고픔과 가난이 큰 사회 문제였다. 곳곳에 질병이 만연했고, 전염병은 사회 전체를 파괴할 수 있었다. 산업 현장에서의 근로 조건은 열악함을 넘어 위험스러울 정도였고, 안전을 고려했다곤 하지만 그것은 결국 노동자의 책임

이었다. 옷이 기계에 끼여 죽거나 심각한 부상을 입기도 했다. 우리가 노동자의 복지에 관심을 기울이고 노동자보다 오히려 디자인이나 작업 절차에 책임을 묻기 시작한 것은 기껏해야 현대에 이르러서의 일이다.

누군가 일하는 도중에 부상을 입었다면, 경영자들이 부상 입은 개인에게도 잘못이 있다고 말하는 것을 여전히 들을 수 있다. 이것은 "채찍과 훈련blame and train"의 철학이다. 이 철학은 경영자들을 편하게 만들며, 부상을 입은 노동자들도 대부분 동의하는 것이다.

그들은 "내가 정말 미련했어요."라고 머리를 가로저으며 말한다. "어떻게 내가 손가락을 팬 속에 넣었지?" "나는 그게 거기에 있는 줄 알았죠. 위험한 것도 알았고요"라고 노동자는 말한다.

사실이다. 하지만 왜 손가락을 그 속에 넣도록 팬을 디자인했을까? 왜 손가락이 닿을 수 있는 곳에 팬의 위치를 정했을까? 사람들이 다친 데 대해 자신을 책망한다고 해서 문제를 바로 잡을 수 있는 것은 아니다.

새로운 기술들은 평범한 사람, 피로에 지친 사람, 주의력이 부족한 사람, 다른 데 정신을 팔고 있는 사람들이 사용할 수 있도록 디자인해야 한다. 이런 인간의 특성을 무시한 채 법을 만드는 것은 좋은 일이 아니다. "노동자들이 자신의 일에만 전념한다면 다치지 않을 텐데"라고 비판하는 것은 잘못된 것이다. 정신을 다른 데 팔 수도 있고, 공상에 빠질 수도, 피곤을 느낄 수도 있는 건 노동자나 경영자나 모두 마찬가지이다. 적절한 디자인은 이를 고려하는 것을 말한다.

기계 때문에 발생하는 유사한 문제들을 예방하는 것이 중요하다.

기술자들과 디자이너들은 금속 피로도와 불규칙적 전기장치의 소음까지 고려한다. 이는 사람에게도 똑같이 적용될 필요가 있다. 그것은 쉬운 일은 아니다. "채찍과 훈련"의 철학은 우리의 지각 속에 깊이 자리 잡고 있는 것처럼 보인다. 이는 부분적으로는 1900년대 초 포디즘과 테일러리즘의 유물이다. 이는 잘못 디자인된 기술, 잘못 디자인된 절차 같은 문제의 본질을 피해 가는 철학이다.

오랫동안 우리는 딜레마 속에 빠져 있었다. 그리고 나는 또 그것이 오랫동안 우리와 함께 있을 것이라고 생각한다. 이 역시 인간을 기계처럼 생각하고 결점 투성이의 존재로 보아온 과학적 관리의 시대로부터 물려받은 또 다른 유물이다. 언젠가 우리가 기계들과 상호 보완적인 존재라는 걸 인정함으로써 이 해묵은 가치관이 변화될 수도 있다. 우리가 인간의 가치에 따라 인간의 기술과 능력을 평가한다면, 우월한 것은 기계가 아니라 인간임을 발견하게 될 것이다.

기술적인 어려움의 근원

사람들은 왜 오늘날의 기술이 과거의 것보다 훨씬 어렵고 복잡한 것처럼 보이는지 깊이 생각해왔다. 한 학자는 그것이 작동하는 곳(기계 장치들이 있는 곳)을 은폐하는 데에서 기인한다고 생각했고, 이렇게 말했다.

전기의 발견이 지구의 얼굴을 바꾸었다면, 그것은 또한 전기를 사용하는 모든 도구와 장치 그리고 관련된 기계 부품의 형태까지 바꾸었다. 우리는 전기장치가 작동하는 것을 볼 수 없다. 신기한 것은 이것이 닿을 수도 볼 수도 통제할 수도 없는 그러한 곳에 있다는 점이다. 1905년에 도입된 분쇄기chopper는 그것이 어떻게 사용되는지를 보여준다. 분쇄기에 있는 장치들, 날들, 기어들은 모두 사람들이 눈으로 볼 수 있는 것들이다. 사람들은 그것들이 어떻게 작동하는지 알아야 했고, 그래서 그것들이 작동을 멈추면, 수리할 수 있었다.

이런 생각을 하는 사람들은 많지만, 그것이 전적으로 옳은 것은 아니다. 비록 작동하는 모든 부분을 볼 수 있었다 하더라도(또는 아마도 그렇기 때문에) 많은 기계 장치들은 사용하기가 어려웠다. 전기가 주범은 아니다. 어려움은 과거의 기계 장치들부터 오늘날의 정보 기반 장치들에 이르기까지 늘 기술과 함께 있어 온 듯하다.

기술은 얼마나 오랫동안 어려운 것으로 인식되어 왔을까? 어쩌면 영원히 그럴지도 모른다. 약 500년 전, "점진적 특성주의creeping feturism"에서 기인한 기구의 과도한 복잡함과 빈약한 사용 설명서로 인한 폐해가 일반 농기구와 쟁기를 덮친 적이 있었다. 쟁기 같은 간단한 도구 어디에 어려움이 있었던 것일까? 문제는 도구의 기능과 용도를 계속 추가하려는 16세기 기술자들의 노력에 있었다. 잔디가 잘렸을 때 그것을 빗겨나가게 하는 보습(쟁기의 날)과 볏 앞에 뿌리를 자르는 날이 있었다. 이따금 토양의 종류에 따라서 바퀴도 사용되었다. 볏(보습 위에 비스듬히 댄 넓적한 쇠)의 굴곡도 조정이 가능했고(구부릴 수 있었음), 날은 나무나 쇠로 되어 있었다. 쟁기는 토양의 종류, 수분의 양

(건토 대 진흙의 비율), 토양의 상태, 초목의 우거진 정도와 작업할 작물의 종류에 맞게 맞추어져야 했다.

사용상의 어려움이 실제로 가중되기 시작했던 때는 농업, 광업, 제조업 그리고 교통수단이 지속적으로 발전했던 산업 혁명 시대부터였다. 1800년대 말과 1900년대 초반은 전기 산업이 시작되고 전보와 전화 같은 통신 수단을 사용하기 시작한 시기이다. 더불어 빛, 열, 동력과 관련된 장치들(백열전구, 전열 기구와 전동 모터)도 가정과 사무실에 등장했던 때이다. 축음기, 전화기 그리고 타자기들은 오늘날 어렵지 않다고 생각한다. 그러나 처음에 이것들이 도입될 당시에는 그렇지 않았다.

예를 들면, 최초의 축음기는 완전히 기계적인 장치에 의해 조작되었다. 이후 스프링과 전동 모터에 의해 조작되는 방법이 도입됐으나. 이것 역시 축음기를 확연히 단순하게 만든 것은 아니었다. 축음기의 조작법을 익히려면 몇 주의 시간이 소요되었고, 이는 결국 1세대 축음기의 실패를 초래했다. 초창기 사용자들은 다음과 같은 것들을 늘 고려해야 했다.

"만약 첫 시도에서 만족스럽지 않다면, 다시 시도해 보고 끊임없이 노력하라. 축음기에 늘 붙어 지내라. 2주 동안 철저히 축음기를 익혀 보라."

"왜 우리가 전보를 보내고 속기를 하고 타이핑 하는 법을 배우는 데 시간과 돈을 투자해야만 하는가, 그래서 나중에 다루긴 어렵지만 가장 유용한 축음기 사용법을 배울 시간이 없다는 생각을 해야 하는가."

"축음기를 사용하기 위해서는 다른 여느 것과 마찬가지로 사용법을 익히기 위해서는 노력을 해야만 한다… 모든 것을 익히는 데에는 며칠의 시간이 필요하다. 그리고 능숙하게 사용하려면 몇 주의 시간이 더 소요된다."

어려움은 녹음과 소리를 재생하는 두 가지 기능의 수행에 있었다. 사실 녹음은 차치하고 소리의 재생조차 상당히 어려웠다. 중요한 점은, 기술 사용의 어려움은 오랫동안 우리 곁에 있어 왔다는 것이다. 초창기의 그런 많은 기술들은 익히기 힘들고, 불편했으며, 설상가상으로 위험하기도 했다. 증기 기관 장치는 계속 폭발했고, 사람들이 익숙하게 사용하기 전까지 수많은 사상자를 냈다. 자동차 역시 불안했다. 운전자들은 기계를 잘 아는 전문가이거나 기계와 연관된 사람이어야 했다. 자동차는 운전하기 힘들었기 때문에 정부는 운전과 관련한 강력한 법률들을 통과시켰다. 전화기는 사람들이 익숙하게 사용하기까지 그리고 무엇이 좋은지 알기까지 시간을 들여야 했던 특별한 기술이었다.

로버트 풀Robert Pool은 어려움이 있기 때문에 필연적으로 개선을 위한 노력이 뒤따르는 것이라고 주장한다. 토머스 뉴커먼Thomas Newcomen이 발명한 초창기 증기 기관들은 지극히 단순한 것이었지만 비능률적인 것이었다. 제임스 와트James Watt는 효율성을 상당히 개선하였지만 복잡성이란 비용을 치르게 되었다. 와트의 증기 기관에는 밸브와 부품들이 추가되었고, 또 임계 시간을 조절해 줄 필요가 있었다. 피스톤은 실린더에 꼭 들어맞아야 했으므로 제조 과정에서 훨씬 더 강력한 내구성을 지니도록 힘써야 했다. 증기 기관은 높이 온도에서 작동했다. 피스톤의 온도가 올라가는 것은 효율성이 증가하는 것을 의

RADIO CORPORATION OF AMERICA

OPERATING INSTRUCTIONS FOR AERIOLA SR.

Text numbers correspond with above diagram.

No. 7. Connect to positive (center) terminal of the single 1.5 volt dry cell.

No. 8. Connect to negative (outside) terminal of the single 1.5 volt dry cell and negative terminal (—) of 22.5 volt plate battery.

No. 9. Connect to positive terminal marked (+) of 22.5 volt plate battery.

No. 10. Insert Aeriotron Vacuum tube in receptacle provided. Note that the four holes in base which receive prongs of tube are not all alike, one being larger than the rest, thus permitting insertion of tube in but one way. Be sure prongs register with holes and then press in firmly.

Numbers Corresponding to Diagram

No. 1. First, refer to accompanying sketch, then erect antenna and place protective device in position as described on page 56.

No. 2. Connect a wire leading from terminal marked R on protective device to binding post indicated by arrow for stations below 350 meters.

No. 3. For stations between 350 and 500 meters, connect the above wire to this post.

No. 4. Connect this post with terminal G of protective device.

No. 5. Connect telephone receivers to these two posts.

No. 6. Turn rheostat as far as it will go toward tail of arrow.

No. 11. Place "Tickler" pointer at zero point of scale.

No. 12. Turn rheostat (6) toward point of arrow until vacuum tube shows dull red. Do not try to burn too brightly as this materially reduces the life of the filament.

No. 13. Rotate tuning handle slowly over the scale, meanwhile listening until sound is heard in the telephone receivers. Adjust to best position, then increase "Tickler" (11) until maximum strength of signal is obtained. If tickler is turned too far toward maximum position, signals will lose their natural tone and reception of telephone signals may become difficult.

Note: This terminal is also connected to terminal G of the protective device.

Complete Aeriola Sr. Broadcasting Receiver, Model RF, 190-500 Meters, with One Aeriotron WD-11-D Vacuum Tube, One Filament Dry Cell, One Plate Dry Battery, Head Telephone Receivers, Antenna Equipment and Full Instructions............$75.90

Aeriola Sr. Broadcasting Receiver, Model RF, As Above, Less Batteries and Antenna Equipment .. $65.00

Dimensions: 7 in. x 8½ in. x 7¼ in.

Weights: Net, 6 lbs.; Shipping, 12 lbs.; with Antenna Equipment and Batteries, 25 lbs.

NOTE: For Prices of other Complete Receiver Combinations, see page 35.

그림 8.1 초기의 라디오는 사용하기가 어려웠다.

Radio Enters the Home.(New York: Radio Corporation of America, 1922.)

미한다. 그래서 온도의 변화에 견딜 수 있는 새로운 윤활유와 봉인지들이 개발되어야만 했다. 뉴커먼이 만든 기계는 피스톤이 아래쪽으로만 작동하였는데, 이것을 바꾸어 위아래로 순환케 하자 더 강력한 힘을 만들 수 있는 효율성 높은 기계들이 만들어졌다. 그리고 효율성을 더 높이기 위해서는 증기의 압력을 높일 필요가 있었다. 그에 따라 자연히 폭발의 위험성도 증가했고, 안전 장치를 추가하려는 시도에 의해 복잡성이 더 증가하게 된 것이다.

대부분의 기술은 개발된 이후에 내·외부의 복잡성이 변화되는 순환 과정을 겪게 된다. 초창기의 장치들은 대부분 단순한 것이지만 잘 다듬어지지 않은 것이다. 그런 장치들은 초기 발전 과정을 겪으면서 힘과 효율성이 증대되어 자연히 복잡해진다. 그러나 기술이 성숙 단계에 진입하면, 더 단순하고 효과적인 방법으로 실행되는 장치들이 발명된다. 그리고 그런 장치들이 내부적으로는 더 복잡해질지라도 사용하기가 더 쉬워진다.

초창기 라디오들은 "고양이 수염cat's whiskers"이라 불리던 간단한 전선과 이어폰을 사용했다. 진공관의 도입으로 라디오는 보다 더 강력해졌지만 튜닝과 볼륨 등을 조절해 주는 것이 필요하게 되었다. 일부에서는 어떤 종류의 신호를 수신하고 또 청취자가 참을 수 있는 잡음의 세기에 따라 필터filter 대역폭을 조정해 줄 필요도 있었다. 그림 8.1은 초창기 라디오의 작동 방법에 대한 설명서를 보여주고 있는데, 사용자들이 지레 겁먹기에 충분하다. 당시 라디오 사용자는 라디오 수신의 5가지 원리(차단하기, 조율하기, 탐지하기, 증폭하기, 재생하기)를 모두 숙지하고 있어야만 했다. 오늘날 우리는 라디오를 손쉽게 사용할 수

있는데, 온-오프 스위치, 볼륨 조절기와 라디오 방송국들을 선택할 수 있는 버튼들만 잘 사용하면 된다. 외부의 단순함은 전자 회로 자체의 내부적인 복잡성을 엄청나게 증가시켰고, 그 복잡함은 초창기 진공관 장치를 연구하던 전기 기술자들을 곤혹스럽게 만들었을 것이다(그림 2.1 참고).

대부분의 기술에서 이와 유사한 주기를 볼 수 있다. 요즘 자동차는 이전의 그 어떤 것들보다도 운전자가 조작하기에 훨씬 더 쉽다. 자동화된다는 것 자체가 엄청나게 복잡성을 증가시키는 것이다. 자동차는 기계, 유압, 전기 전자적인 기술들이 어우러져 있고, 수천 가지의 부품들로 구성돼 있다. 셀 수 없이 많은 기술들을 모두 알고 있는 사람은 전혀 없을 것이다. 현대의 비행기는 조종사들과 승객들에게 수십 년 전의 그것보다는 훨씬 더 조작하기 쉽고 안전한 것이 되었다. 하지만 이는 수백 명의 디자이너들이 제시한 수백만 가지의 부품들로 이루어져 있다. 작은 장치들도 효율성 증가, 성능 향상, 안전성 증가, 소형화, 적은 전력 소비, 그리고 환경친화를 위한 장시간의 노력을 통해 계속 발전해 왔다. 그래서 이제 우수한 성능, 사용의 편리함이라는 열매를 맺게 된 것이다. 반면 기계 내부의 복잡함 증가는 피할 수 없게 되었다. 나는 한때 기계의 작동 모습을 볼 수 없기 때문에 현대 기술은 사용하기가 어렵다고 주장한 적이 있다. 정보는 전자와 전압 수준에서 전달되는 추상적인 것이다. 현대의 장치들은 작동하는 것이 감추어져 있다. 나는 오래전 사용자가 기계를 직접 다루며 움직이는 것을 지켜봄으로써 그것이 어떻게 작동하는지 이해하려는 바람을 가지고 있었다고 주장했다. 글쎄, 내가 틀렸던 것 같다. 쟁기나 기계적인 축음기,

또 오래된 다른 기술들의 어려움은 내 견해가 너무 단편적이었다는 사실을 보여준다. 그런 초창기의 기계 장치들 중에는 사람들이 이해할 수 없는 다양한 메커니즘 때문에 정말로 사용하기 힘든 것도 있었다. 최초의 디지털 컴퓨터는 초기의 아날로그 컴퓨터처럼 완전히 기계적인 것이어서, 또 정말 복잡해서 사용하기 어려웠다.

어려움을 극복해야 하는 사람이 바로 디자이너이다. 사용자를 위해 일관성을 제공하고, 그들이 이해하기 쉽게 기술을 개발하는 것은 바로 디자이너의 책임이다. 만약 디자이너가 기능들을 애매모호하고 보이지 않게 만든다면, 또 무엇을 하는지 명백히 알기 힘든 장치들을 제공하고 사용자에게 필요한 적절한 피드백을 제공하지 않는다면, 결과적으로 혼란이 야기될 것은 불을 보듯 뻔한 일이다. 사용자가 그 장치에 대한 분명한 개념적 이해가 부족할 때, 결국 그것은 사용하기 어렵게 되는 것이다.

그 장치가 기계적인 것이든 전자적인 것이든 똑같은 원리가 적용된다. 유일한 차이점은, 많은 기계 장치들은 자의적으로 해석할 수 있는, 장치의 용도와 기능을 분명히 만들 수 있는 가능성을 가지고 있다는 점이다. 그리고 개별적인 동작의 지속적이고 즉각적인 피드백을 제공하기에 용이한 측면이 있다. 반면에 전자 정보 장치들은 본질적으로 보이지 않게 상징적으로 작동을 제어한다. 그래서 사용자에게는 개념적인 이해가 반드시 필요한데, 이를 돕는 것은 전적으로 디자이너의 역량에 달려 있다. 디자이너에게는 평범한 사용자들도 이해할 수 있도록 만드는 특별한 능력이 요구된다고 할 수 있다. 그러면 현재 이들의 능력은 어떠할까? 사실을 말하자면, 상당히 낮다. 이것은 엔지니어

들의 폄하하려는 의도를 가지고 한말은 아니다. 무엇보다도 그들은 인간 중심이 아닌 기술적인 디자인에 길들여져 있다. 변화가 필요하다. 사용의 편리함과 적합한 개념 모델을 제공하는 데 초점을 맞춘 디자인 원리를 이해해야 한다. 개념 모델을 가시화하고, 모든 동작과 상태를 그 개념 모델과 일치하도록 디자인해야 한다.

무엇이 사용하기 쉽게 만드는가?

언제 사용하기 쉬운가? 나는 연구를 하면서, 가장 어려운 것들도 사용자들이 스스로 통제할 수 있다고 느낄 때 쉽게 사용할 수 있다는 확신을 가지게 되었다. 즉, 이때는 사용자들이 무엇을 해야 하는지, 언제 그것을 해야 하는지, 그들의 행동에 대한 장치의 피드백이 무엇인지, 그리고 그 장치들이 어떤 동작을 하더라도 무엇을 하는지 제대로 예측할 수 있을 때이다. 한마디로 사용자가 장치를 잘 이해하고 있을 때이다. 그러면 무엇이 과연 이해를 가능하게 하는 것일까? 여기서 이해는 기술적인 지식에 대한 것이 아니다. 기능적인 것에 대한 이해이다. 중요한 것은 장치에 대한 개념적 이해이다. 소수의 사람만이 자동차, 라디오, TV와 관련된 기술들을 이해한다. 이들은 어떤 때 그 장치들이 잘 작동하는지 말할 수 있으며, 문제가 생겼을 때 어떻게 해야 하는지를 알고 있다. 그렇기 때문에 우리는 이런 장치들에 대해 편안함과 편리함을 느낄 수 있는 것이다. 그러나 그 장치들이 우리의 통제를 벗어났

을 때, 우리가 기계를 어떻게 다루어야 하는지 잘 모를 때, 혹은 우리의 행동에 대한 기계의 반응이 우리의 예상을 벗어났을 때, 우리는 불안감과 불편함을 느끼게 된다.

통제feeling of control, 좋은 개념 모델, 그리고 동작에 대한 지식은 사용하기 쉽게 만드는 데 꼭 필요한 요소들이다. 기계 장치들에 대한 제어 방법은 쉽게 인식할 수 있어야 하고, 그것들의 기능과 동작은 기억하기 쉬워야 하며, 시스템의 상태에 대한 피드백은 즉각적으로 그리고 지속적으로 제공되어야 한다. 그러면 언제 어려운가? 기계 장치와 동작이 제멋대로인 것 같아 보일 때, 기계 장치가 무엇을 하고 있는지, 어떻게 해서 지금의 상태에 도달했는지, 어떻게 복구해야 하는지 모르면서 사용자들이 사용해야 될 때, 사용자의 이해가 부족할 때이다.

이해란 시스템이 자신의 명확한 개념 모델을 제시해 줄 때, 그리고 동작들을 명백히 가시화시켜 줄 때 일어난다. 나는 이런 상태를 "세계의 지식knowledge in the world"이라고 부른다. 세계 자체가 당신이 무엇을 해야 하는지 알려 줄 때, 어떠한 지시도, 교육과정도, 안내서도 필요 없다. 견고한 벽은 당신에게 그 방향으로 걸어갈 수 없음을 알려준다. 출입문은 통로를 나타낸다. 잘 만들어진 문은 아무런 표시나 글이 없어도 문손잡이의 구조에 따라 밀어야 하는지 당겨야 하는지 혹은 밑으로 내려야 하는지 위로 올려야 하는지 같은 세부 사항도 알려준다. 당신이 "밀어주세요, 당기세요" 같은 표식을 따로 추가해야 한다면, 이는 문이 사용하기 쉽지 않음을 간접적으로 보여준다. 이런 디자인은 잘못된 것이다.

익숙하지 않은 연장이나 가전제품을 본 적이 있는가? 그래서 그

것이 어디에 쓰이며 어떻게 작동하는 것인지 알아보려고 애쓴 적이 있는가? 분명한 것은 대개 그런 도구의 사용법을 알기란 매우 힘들다는 점이다. 그러나 누군가에게 한 번이라도 그것이 어떤 용도에 쓰이는지 듣게 되면, 이해되지 않던 이전의 이상한 부분들이 갑자기 모두 멋지게 들어맞기 시작한다. 처음에는 그 장치가 단순히 전혀 관련이 없는 어포던스의 조합으로 보인다. 이때 늘 부족한 것은, 어떤 분명한 목적 -개념 모델-하에 그 조합을 맞추는 통일성과 일관성이 있는 디자인이다. 주방용품의 경우, 가끔 이름 자체가 통일성 제공에 중요한 요소가된다.

"이게 사과 껍질 깎이(애플 필러apple peeler)인가? 그래 맞아. 그래서 사과를 여기에 꼭 맞추면, 이것들이 속까지 꽂히는 거구나. 그리고 사과를 고정시키고 손잡이로 사과를 돌리는 것이로군. 이 날은 껍질을 벗기는 것이 분명하고, 이 크랭크가 사과를 날 앞에 놓이게 하네. 그래서 날이 바깥쪽을 따라 움직이면서 껍질을 벗기는구나. 이제 분명히 알았어."

설령 그 도구가 어디에 쓰이는지 알아도 그것이 어떻게 작동하는지 이해하지 못하면 그 도구는 제한적으로만 사용할 수 있다. 우리는 설명서에 대한 이해 없이도 도구를 사용할 수 있다. 적어도 무언가 잘못되거나 설명서에 없는 특별한 무언가를 할 해야 할 때까지는 그렇게 할 수 있다. 반대의 경우, 결과는 불만스러울 수 있다. 즉 다음에 어떻게 해야 하는지 전혀 알 수 없는 경우이다. 하지만 일단 이해가 되면, 문제가 무엇이고 어떻게해야 하는지 예측이 가능할 수 있다. 또 다른 방식으로 도구를 사용해 볼 수 있고, 무언가 잘못되면 사용법을 수정

그림 8.2 개념 모델이 불확실한 상태에서, 그리고 그 용도를
이해하지 못한 상태에서, 그 기계는 모호하고 혼동스럽게 보일 수 있다.

이것은 사과 껍질 깎이다. 사과가 날 위에 놓여 있다. 그리고 손잡이를 돌릴 때,
사과가 날 밑으로 회전한다. 이러한 사항들을 알고 있다면 이 기계의 구조는 분명해질 것이다.
하나의 개념 모델을 만들어 보라. 그러면 설명서가 필요 없을 것이다. (그림: Corbis-Bettman)

할 수도 있다. 도구를 잘 다룬다는 것은 그 도구를 이해할 때 가능하다.

사람들은 기회가 주어지면 세계를 잘 지각한다. 어두운 곳에서도 사람과 사물들을 알아챈다. 또, 차 잎사귀에 있는 무늬들을 알아본다. 우리는 다른 사람들, 심지어 완전히 모르는 사람들의 행동에 관해서도 나름대로 해석할 줄 안다. 우리 인간은 모든 일에 의미를 부여할 줄 안다. 무슨 일이 왜 일어나는지에 관한 힌트와 실마리만 가지고 있다면, 우리가 접하는 세계에 대해 해석하고, 설명하고, 의미를 부여할 수 있다.

내가 새로운 상황과 마주쳤을 때 무슨 일을 해야 하는지 어떻게 알겠는가? 나는 그 상황을 자세히 보고, 듣고, 머리로 기억한다. 그리고 무슨일이 일어나고 있는지 이해하려고 애쓴다. 또 나는 나에게 익숙해 보이는 것이 있는지 없는지를 판단하려 한다. 만약 익숙한 것이 있다면, 그 익숙한 상황에 맞는 적절한 행동을 취할 것이다. 그 상황이 새로운 식당에서라면, 우선 스스로 앉을 건지 나에게 자리를 안내해 줄 누군가를 기다릴지 결정해야 한다. 만약 후자라면, 나는 나를 도와 줄 사람을 정하고, 그를 어디서 기다릴지 결정해야 한다. 그래서 나는 주위를 둘러보고 무언가 실마리를 찾는다. 만약 내가 기다려야 한다면, 대기하는 장소처럼 보이는 곳이 있는가? 수석 웨이터가 담당하는 테이블이나 구역이 있는가? 혹은 나에게 얼마나 기다려야 하는지 알려 주거나 자리를 직접 안내해 줄 사람은 있는가? 나는 내가 알 수 있는 어떤 실마리라도 찾고자 한다.

이는 새로운 기계를 접하게 되었을 때도 마찬가지이다. 나는 그것을 지켜보다가 낯익어 보이는 것이 있는지 알아내려고 노력한다. 나는

무엇을 해야 하는지 암시해 주는 것들이 있는지 알아내려 한다. 그리고 나는 이렇게 저렇게 기계를 다루어 본다. 그러다가 기계가 반응을 하면, 왜 그렇게 반응을 하는지 이해하려고 애쓴다.

다시 말해, 새로운 상황에서 우리는 익숙한 형태들을 찾으려 하고, 우리를 인도해 줄지도 모를 어떤 실마리라도 찾으려 한다. 그리고 일어나는 일에 대해 적절히 해석을 해본다. 일반적으로, 주어진 상황과 현상에 대해 이해할 수 있고 편안함을 느끼게 될 때, 복잡한 여러 상황들 속에서도 우리가 해답을 찾는 데 도움을 줄 시나리오나 해석들을 만들어 낸다.

개념 모델

좋은 개념 모델은 좋은 디자인을 위해 필수적이다. 그래서 이에 대해 7장에서보다 더 자세히 기술해 보겠다. 무엇이 어떻게 작동하는지 이해한다는 게 도대체 어떤 의미를 가지는가? 차를 운전하기 위해서는 자동차와 관련된 기술들을 알아야만 하는가? 혹은 내가 컴퓨터를 사용하기 위해서는 고체 물리학과 컴퓨터 프로그래밍을 알고 있어야만 하는가? 물론 아니다. 내게 필요한 것은 일이 어떻게 진행되는지 개념적으로 잘 파악하고, 장치의 다양한 제어 기능들과 내가 취할 수 있는 다양한 행동 그리고 그것이 장치에 미치는 영향을 이해하는 것이다. 나는 하나의 장치가 반응하는 동작과 그 장치의 외관상의 모습을

서로 잘 이해할 수 있는 방식으로 묶어 줄 수 있는 이야기가 필요함을 느낀다. 좋은 디자이너는 사용자들에게 명백한 개념 모델을 제시한다. 만약 그들이 그러지 못한다면, 사용자들이 스스로 나름대로의 모델을 만들게 된다. 하지만 이 모델은 불완전하고, 혼란을 초래할 수 있다.

내가 지금 글을 쓰기 위해 사용하고 있는 워드 프로세서는 그 작동에 관한 아주 훌륭한 개념 모델을 우리에게 보여준다. 페이지 상단에 있는 몇 개의 이동 가능한 포인터들이 있는 자ruler가 있다. 그 디자인이 정말 멋진 것은 각 슬라이더를 차례대로 이동해 보고 어떤 일이 일어나는지 직접 확인해 볼 수 있다는 것이다. 그래서 결국 나는 페이지 작성에 있어 슬라이더의 역할과 관련된 좋은 개념 모델을 만들어 내게 된다. 내가 슬라이더를 움직이자마자 점선이 문서 위에 따라와 놓인다. 그래서 나는 슬라이더가 페이지의 여백 위치를 조정할 뿐 아니라, 현재 문서와 관련하여 슬라이더가 위치 한 곳만 보면 된다는 개념 모델을 확인할 수 있다. 맨 좌측의 슬라이더가 좌측 여백을 설정한다. 그림에서 볼 수 있듯이, 위쪽에 있는 다음 슬라이더는 각 단락의 첫줄에 대한 왼쪽 들여쓰기를 설정한다. 그리고 맨 우측의 슬라이더는 우측 여백을 설정한다.

이것은 유용한 개념 모델이다. 나는 워드 프로세서가 복잡한 프로그래밍 구조의 내부 깊숙한 곳에서 어떻게 작동하는지 알 수 없다. 내가 원하는 페이지의 어느 한 부분으로 포인터들을 이동할 수 있는데, 이를 가능케 하는 세부적인 프로그래밍에 관해서 아는 것이 하나도 없다. 내가 가지고 있는 부분적인 개념 모델은 커서cursor가 위치해 있는 줄이나 단락에서 내가 하고 싶은 일을 할 수 있다는 것이다. 그리고 문

[THE CONCEPTUAL MODEL]

What does it mean to understand how something works?
Do I really have to understand automobile mechanics to drive
my car, understand solid state physics and computer

그림 8.3 마이크로소프트 워드에서 여백을 조정하는 훌륭한 개념 모델

삼각형 혹은 사각형 모양을 가진 슬라이더와 자ruler는 여백 설정을 깔끔하게 표시해 주고 있음을 알
수 있다. 자는 인쇄될 문서 영역의 처음과 끝에 걸쳐 놓여 있다. 마우스를 역삼각형 모양의 슬라이더
위에 놓고 마우스 버튼을 누르면 수직으로 점선이 생긴다. 이 점선은 한 문단의 첫 번째 줄의 들여쓰
기를 설정하는 데 도움을 준다. 또 사용자가 자신이 원하는 곳으로 들여쓰기를 조정하는 데 많은 도
움을 주기도 한다. 그런데 사각형 슬라이더와 순 방향 삼각형 슬라이더 사이의 차이는 그렇게 잘 인
식되지는 않는다.

서의 어느 한 부분을 하이라이트highlight 표시를 해놓은 상태, 즉 마우
스로 그 부분을 선택한 상태에서 내가 하고 싶은 문서 작업을 할 수 있
다는 것이다. 그래서 워드 프로세서 사용에 대한 이런 이해를 바탕으
로, 나는 그 페이지의 형태와 글꼴 등을 자유롭게 결정할 수 있는 권한
을 부여받은 듯한 느낌을 갖게 된다. 내가 문서를 통제 관리하는 것이
다. 그래픽 디자인이 개념 모델을 얼마나 훌륭하게 전달해 주고 있는
지에 주목하라. 사실 가장 멋진 부분은 그 슬라이더가 활성화되었을
때만 수직 점선이 나타난다는 것이다. 개념 모델을 제대로 인식할 수
있게 하는 것이 바로 그 수직선이다.

자의 맨 왼쪽 위로 향한 삼각형 아래에 있는 사각형을 보자. 무슨
역할을 하는 것인가? 여기서 그래픽 디자인의 결함이 보인다. 삼각형
이나 바로 아래의 사각형을 클릭하면 같은 시각적 결과(수직의 점선)를

가져온다. 게다가 이들을 이동해 보면 삼각형을 클릭했건 사각형을 클릭했건 둘 다 하나처럼 같이 움직인다. 이는 그 사각형이 아무런 기능도 없음을 의미한다. 사각형이 단지 위에 있는 삼각형과 아래에 있는 삼각형을 구분해 주는 디자인 요소일 뿐일까? 사실 더 깊이 알아보면, 삼각형을 움직인 결과와 사각형을 움직인 결과는 서로 다르다는 것을 알 수 있다. 삼각형을 움직이면, 그것은 그 단락의 왼쪽 여백에는 영향을 주지만 첫 줄의 들여쓰기에는 변화를 주지 않는다. 이것은 주어진 단락의 두 번째 줄 이후의 모든 줄을 첫 줄보다 더 왼쪽에 놓게 할 수도 있고, 혹은 같은 위치나 오른쪽으로 조절할 수 있게 해준다. 그러나 사각형을 움직이면 첫 줄의 여백과 나머지 단락들이 마치 함께 고정되어 있는 것처럼 같이 움직이게 된다. 이것은 첫 줄 들여쓰기의 폭에 변화를 주지 않고도 해당 단락을 넓혔다 좁혔다 할 수 있게 해준다. 하지만 지금 말한 이 개념 모델을 설명해 주기에는 그래픽 디자인이 너무 약한 것은 아닌가?

이런 것이 별 볼 일 없는 것처럼 보일 수도 있다. 사실, 어떤 면에서 그렇다. 하지만 유용한 것은 이따금씩 보잘것없는 것을 어떻게 처리하느냐에 달려 있다. 얼마나 많은 워드 프로세서 사용자가 그 사각형의 기능을 알고 있겠나? 게다가 얼마나 많은 사람들이 변덕스러운 결과에 당황스러워 할까? 가끔 워드 사용자들이 왼쪽 여백을 이동하려고 할 때 그들은 첫 줄에 다른 줄과 함께 변화를 준다. 또 가끔 다른 줄들만 변화를 준다. 삼각형이든 그 아래 사각형이든 간에 사용자들이 손댄 슬라이더가 무슨 역할을 하는지 알 만큼 현명할까? 문제는 세부적인 것이다. 특히 사용자의 개념 모델과 그에 따른 사용자의 이해에

악영향을 줄 때는 세부적인 것들이 더욱 중요해진다.

기본 원칙은 이렇다. 간단하면서도 일관성 있는 개념 모델로 시작하라. 그리고 이를 디자인의 모든 측면에 적용하는 데 이용하라. 그러면 세부 사항들은 개념 모델로부터 자연스럽게 흘러나오게 된다. 요약해 보면, 개념 모델은 하나의 이야기이다. 여기서는 실제 작동 메커니즘들을 논할 필요는 없다. 하지만 사용자들이 통제할 수 있다고 느낄수 있도록 해야 한다. 그리고 각 제어 기능들이 그렇게 구성되어 있는데에는 그만한 이유가 있으리라는 것을, 또 필요시 어려운 문제를 해결할 수 있는 특별한 방법들이 있으리라는 것을 느끼도록 만들어야 한다. 일반적으로 사용자가 그 장치를 잘 다룰 수 있다고 느끼며 사용할수 있도록 디자인해야 한다.

좋은 개념 모델을 만드는 것은 디자이너의 손에 달려 있다. 그런 모델은 일관성 있고 이해하기 쉬워야 하며 적절한 결합력을 갖추고 있어야 하는데, 이 모델은 시스템의 주요 기능들을 잘 보여준다. 사용자들이 시스템 전체가 어떻게 작동하는지 다른 이에게 설명할 수 있다면 성공이다. 또 사용자들이 개발자가 생각하지 못했던 방법으로 시스템을 사용할 수 있어도 성공이다. 무엇보다도 사용자가 최소의 노력으로 그 사용법을 알 수 있어야 한다. 이상적인 경우는 아무런 설명서가 필요치 않는 경우이다. 만약 사용자들이 이해 없이 단순히 설명서만 따라한다면 실패한 것이다. 즉, 그들은 설명서를 벗어날 수 없을 것이고, 고급 기술로 시스템을 사용할 수도, 문제를 해결할 수도 없을 것이다. 다양한 범위의 사용자에게 일관되고 조화로운 개념 모델을 제공하는 것은 쉽지 않다. 그것이 전문가들에게 남겨진 최고의 과제이다. 과제

중심의 개발, 인간 중심 개발, 개념 모델 기반의 개발, 이런 것들이 성공의 비결이다. 더 많은 것들을 생각할 수 있지만 분명한 점은 이것들이 성공을 위한 기본적인 출발점이라는 것이다.

왜 메타포를 피해야 하나?

좋은 인터페이스 디자인을 위해서는 메타포metaphor의 개발이 필요하다는 믿음이 깔려 있다. 그러나 이는 하나의 통념에 불과하다. 사람들은 종종 내게 이렇게 물어보곤 한다. "이 장치를 디자인하기 위해 우리는 어떤 메타포를 사용할까? 우리가 명확한 메타포를 사용한다면, 사람들이 사용하기 쉬워하지 않겠는가?" 불행하게도 이는 잘못된 것이다. 메타포는 항상 잘못 이해되어 왔다. 과연, 메타포를 사용해 디자인한다는 것이 무슨 뜻인가? 우리는 어떻게 디자인한 것인지 힌트를 줄 수 있는 어떤 대상을 찾으려고 노력한다. 그 대상은 이미 존재하고 있는 무언가일 수도 있고, 또 사용자들과 친숙한 무언가일 수도 있다. 워드 프로세서는 타자기 같아 보인다. 페이지 표시는 한 장의 종이와 같다. 내 컴퓨터의 배경화면은 데스크톱(책상)과 같고, 모니터에 보이는 파일과 아이콘들은 파일 폴더와 용지 묶음, 그리고 실제로 책상 위에 있는 물건들처럼 보인다. 하지만 아니다. 전혀 그렇지 않다. 내 컴퓨터 화면 위에 있는 물체들은 실제 물체와 전혀 다른 것이다. 메타포는 실재하는 어떤 대상을 표현하기 위해 다른 대상을 사용하려는 시도이다.

물론 이 둘은 다르다. 것이다. 그러나 이 둘이 서로 다르다면, 어떻게 메타포가 도움을 줄 수 있을까?

그렇다. 메타포는 새로운 대상의 특성들이 밀접히 연관되어 있을 때, 그 새로운 대상의 특성들을 익히는 데 도움을 준다. 하지만 그것들이 다를 때는 메타포도 배워야만 사용할 수 있다. 그래서 이는 오히려 잘못된 모델이 되거나 정확한 것을 익히기까지 시간이 더 소요되게 한다. 이는 메타포의 본성으로 인해, 사물과 그것을 표상하는 것이 동일하지 않기 때문이다. 일반적으로 메타포의 사용이 처음 배우는 단계에서는 적절한 것이 사실이다. 그러나 배우는 시기는 일시적이지만 메타포는 영원하다. 초기 몇 단계를 지나면, 메타포는 학습에 방해가 되는데, 결론은 혼동이다. 컴퓨터 인터페이스의 창문window과 집에 있는 창문은 전혀 다른 의미가 있다. 진짜 창문은 "스크롤바"도 없고 크기를 바꿀 수도 없다. 집에 있는 창문이 닫힌다고 시야에서 사라지지도 않는다. 굳이 메타포 방식으로 생각함으로써 컴퓨터 이미지에 어떤 가치를 더할 수 있을까? 메타포가 우리의 이해에 도움을 줄 수 있는 점들이 있는 반면, 실제의 것과 다른 점들 때문에 오히려 혼동을 야기할 수도 있다.

디자이너들이여, "메타포"라는 말은 잊어라. 문제의 핵심에 직접 접근하라. 깔끔하고 분명하며 이해하기 쉬운 개념 모델을 만들어라. 사용자가 그것을 확실히 배우고 이해하기 쉽게 하라. 개념 모델과 일치하는 모든 동작들을 만들어라. 또 개념 모델에 그것을 강화하기 위한 피드백과 관련 상호작용을 제공하라. 메타포는 잊어라. 메타포는 방해만 될 뿐이다.

컴퓨터를 사용하기 쉽게 만들기

컴퓨터는 모든 것이 가능하게끔 디자인된 범용 장치이다. 결과적으로 그것은 개별적인 어떤 일에 최적화되지는 못한다. 컴퓨터를 다룬다는 것은 임의적인 측면이 많고, 우리가 취할 수 있는 동작은 키보드로 타자를 칠 수 있는 것이나 화면상에 나타낼 수 있는 것, 또 마우스로 클릭할 수 있는 것으로 제한된다. 그 기능들이 범위가 너무 넓기 때문에 개념 모델을 구현하기 위해 컴퓨터 자체의 물리적인 구성을 사용할 가능성은 없다.

대개 특수 용도의 장치는 "나는 이렇게 작동하고, 이게 바로 내가 하는 것이야"라고 강한 목소리를 낼 수 있다. 그런 경우의 장치 형태는, 즉 각 제어 부분들의 외관은 어떤 중요한 사항만을 나타낸다. 디스플레이와 피드백은 핵심을 정확히 잘 전달할 수 있으므로 무슨 일이 일어나고 있는지, 왜 그런 작동이 필요하며, 그것의 용도가 무엇인지를 사용자들에게 설명할 수 있다.

좋은 디자인은 설명할 필요가 없다. 그런데 어떤 작업은 이미 심하게 복잡한 것일 수 있다. 그런 의미에서 모든 것을 "직관적으로 명백하게" 디자인할 수 있다는 생각은 잘못된 것이다. 사실 직관은 단순히 반복과 경험을 통해 습득된 무의식적인 지식의 상태이다. 일부 예외적인 것을 제외하고 직관적이라고 부르는 것들은 대개 여러 해에 걸쳐 습득된 기술들이다. 예를 들어, 연필을 사용하고, 자동차 운전을 하고, 언어를 이해하고 구사하며 읽고 쓰는 것과 같은 기술들이다. 이런 모든 것들은 숙련된 성인에게는 직관적이다. 물론, 이 모두는 배우는 데

시간이 걸렸던 일이다. 어려운 작업들은 항상 배워야만 수행할 수 있다. 기술은 어려운 것이 아니라는 확신을 가지도록 하는 것은 쉬운 일이 아니다.

복잡한 작업과 관련된 장치들은 대개 복잡하게 될 수밖에 없다. 그러나 그것들도 작업에 자연스럽게 잘 맞춰 적절히 디자인한다면 쉽게 사용할 수 있다. 그렇게 되면, 작업을 익히면서 장치를 이해할 수 있게 된다. 목표는 각 장치들을 작업 구조에 맞게 훌륭하게 디자인해서 단 한 번의 설명이면 충분하게 만드는 것이다. 만약 사용자들이 "당연하죠. 알겠어요"라고 말하고, 다시 그 설명을 들을 필요가 없으면 성공이다. 만약 사용자들이 "어, 아마도 이렇게…"라고 말하고는 각각의 사용법에 대해 다시 묻거나 설명서를 찾아봐야 한다면, 그 디자인에 문제가 있는 것이다.

목적은 하나의 장치를 선택하여 그것을 사용하게 만드는 것이다. 그 목적은 주어진 일에 맞게, 그리고 필요 이상으로 어렵지 않게 장치를 만드는 것이다. 이렇게 하는 데 노력과 비용이 필요한가? 물론이다. 이는 하나의 활동에 하나의 장치가 필요함을 뜻하며, 다른 여러 활동을 위해서 여러 개의 장치가 있어야 한다는 것을 의미한다. 그리고 이 장치들은 서로 분리되어 있기 때문에, 몇 개의 활동 결과들을 조합하길 원한다면 부가적인 조치가 필요하다. 앞으로 보여 줄 것이지만, 이런 문제들은 극복될 수 있다. 그 해결책들은 각 장치들이 어떻게 함께 움직일 수 있는지, 하나의 활동이 무엇을 뜻하는지에 대한 세심한 고찰을 필요로 한다. 해결책은 보편적 커뮤니케이션 구도를 요구한다. 이런 구도가 있으면, 하나의 장치에 있는 데이터를 어렵지 않게 다른

장치로 전송할 수 있다. 별개의 분리된 장치들이 하나의 기계에 집중될 때, 더욱 효과적으로 쉽게 공유될 수 있다. 각각의 선택이 어떤 것들에는 유익하지만 다른 것들에는 문제를 야기할 수 있는 모순들로 가득한 것이 인생이다.

궁극적인 목표는 단순화이다. 작업에 모든 것을 맞추고, 우리가 사용하는 도구들의 어려움을 하고자 하는 일의 어려움과 연결하라. 어떻게 하면 사물을 보다 쉽게 만들 수 있을까? 유감스럽게도 현재의 어려움들은 단순한 변화로 해결하기는 힘들다. 5장에서 보았듯이, 모든 것을 바로 잡을 마술 같은 치료법은 존재하지 않는다. 그러면 답은 무엇인가? 가장 믿음직한 희망은 인간의 이해와 인간 중심 개발에 근거한 제품 개발 과정이다. 다음 장에서 이에 대해 자세히 다룰 것이다.

9장

인간 중심 개발

인간 중심의 제품 개발이란 무엇인가? 답은 간단하다. 기술보다는 사용자들과 그들의 욕구에 대한 이해를 출발점으로 하는 제품 개발 과정이다. 그 목적은 사용자를 진정으로 위하는 기술을 만드는 것이다. 기술은 사용자가 하고자 하는 일에 적합해야 하고, 일 자체가 복잡할 지언정 그 도구가 복잡해서는 안 된다. 그래서 인간 중심의 제품 개발을 위해서는 그 중심에 사용자들과 그들이 행하는 작업들을 잘 이해할 줄 아는 개발자들이 있어야 한다. 인간 중심 개발은 개발자가 사용자와 함께 일하고 관찰함으로써 시작하는 것을 의미한다. 또 사용자들이 개발할 시스템을 어떻게 사용할 것인지 예측해 보기 위해, 종이나 펜 같은 물리적 도구를 이용해서 목업mock-up을 만드는 것이 필요하다. 예를 들어, 디자인이나 시스템을 만들기 전에 종이에 그려서 사용자에게 미리 보여주는 것 등이 필요하다는 것이다. 물론, 소프트웨어의 목

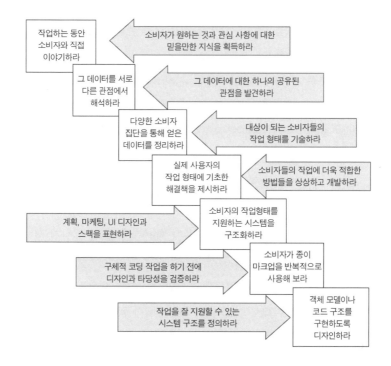

그림 9.1 맥락적 디자인

맥락적 디자인에서는 맨 위에 있는 박스들, 즉 시장 정의가 최우선으로 이루어진다. 그리고 전략을 정의하고, 요구 사항을 분석하는 등의 일련의 단계를 거친 후, 디자인을 나타내는 오른쪽 하단의 박스에서 끝난다. 사용자 인터페이스 디자인(UI 디자인은 5번째 박스에 이르러 시작되고, 소프트웨어 코딩과 하드웨어 디자인은 최종 과정인 7번째 박스에 와서야 수행된다. (이 그림은 InContext Enterprises사의 홈페이지, http://www.incontextenterprises.com에 제시된 다이어그램을 허가를 받아 가져온 것이다.

업을 구성할 수도 있다. 목업이 필요한 이유는 사람들의 요구 사항에 부합하는 디자인인지 판단해야 하기 때문이다. 반복적인 개발과 디자인 단계를 거친 후에, 이 목업들을 기초로 하여 적절한 기술을 만들게 된다. 종합하면, 지금 말하는 개발 과정은 오늘날 기술 중심의 개발 과정과는 완전히 반대이다.

인간 중심 개발은 일종의 과정process이다. 그것은 마케팅, 기술, 사용자 경험에 대한 전문가들이 한데 어우러져 협력하는 팀으로 시작한다. 처음 작업은, 만드려는 제품이 어떠해야 하는지 결정하는 것이다. 비록 이것이 분명해 보일지라도, 사실은 가장 자주 무시되고, 너무 빨리, 불충분하게, 피상적으로 행해지고 있다. 우리는 제품을 어떻게 정의할 수 있을까? 예상되는 사용자들을 생각해 보고 연구해 보라. 그들의 일상생활을 관찰하라. 개발할 제품이 어떤 역할을 할 것인지 이해하라. 제품이 지원하려는 것과 가까운 인간의 활동들을 찾아보라. 그 목적은 사용자들의 진정한 관심과 정확한 욕구들을 이해하는 것이다. 그리고 관찰한 것에 대한 자료들을 모아 편집하고, 다듬고, 분석해 보라. 이 과정에서 개발할 제품은 어떤 제품이 되어야 하는지, 어떤 역할을 하는지, 무슨 기능들을 실행해야 하는지를 결정한다. 소비자들의 욕구에 실제로 부합하는 해결책을 제공하기 위해서는 주어진 문제를 넘어서야 한다.

여기서 하나의 시스템 개발 방법을 생각해 보자. 인간의 활동은 다양한 상황에 영향을 받게 된다. 여러 상황에 대처할 수 있도록 제품을 제작하길 원한다면, 제품 스펙만 만들면 된다는 생각을 넘어서야 한다. 수행하는 일은 어떻게 시작하고 끝나는가? 사용자의 활동은 얼

마나 자주 방해를 받고, 어떻게 다시 시작되는가? 또 다른 활동들은 무엇인가? 지금 이러한 것을 잘 지원할 수 있는가? 꼭 해야만 하는가?

만약 구상 중인 제품이 기존의 제품을 개선하는 데 초점이 맞추어져 있다면, 소비자들이 기존의 제품을 어떻게 사용하는지를 관찰하라. 새로운 아이디어를 발굴하기 위해서 이러한 관찰은 필수적이다. 소비자들과 함께 목업과 시뮬레이션을 통해 새로운 아이디어를 시험해 보라. 개선된 아이디어에 대한 피드백으로서 소비자들의 반응을 살펴보라. 기존의 제품을 사용하지 않는 미래의 잠재적 소비자가 있는가? 그들을 방문하고 관찰하라. 왜 그들은 기존의 제품을 사용하지 않는가? 그들에게 유익함을 줄 수 있는 어떤 새로운 것이 있는가? 기존 소비자들의 문제를 해결하는 것 또한 필요하다. 그러나 새로운 소비자의 관심을 끌 수 있다면 그게 훨씬 더 낫다.

새로운 제품을 출시하려 한다면, 새 아이디어를 검증하기 위해서 대략적인 프로토타입prototype을 제작하라. 종이와 연필을 이용한 스케치, 소프트웨어 도구들, 거품 모델 등의 신속한 프로토타이핑 도구들을 사용하라. 사용자들에게 그것들을 보여주라. 그리고 그들의 반응을 지켜보라. 실제 상황에서 그 프로토타입을 사용하게 하라. 초기 아이디어를 개선하기 위해서 실제 사용자들로부터 얻은 경험들을 이용하라. 이 단계에서 이러한 초기 프로토타입들과 연구들은 제품 디자인을 위한 테스트가 아니다. 이는 오히려 무엇이 중요한 문제인지를 깨닫게 도와주고, 사용자들이 편안히 느끼고, 그들의 생활을 단순하게 해줄 수 있는 하나의 시스템을 구상하는 당신의 능력을 향상시키는 기간이다. 이 과정을 계속 유지하라. 그리고 지속적으로 개선하고 시험하라.

개발팀과 소비자들이 만족할 때가 목업을 디자인 스펙으로 바꾸고, 실제 시스템 개발을 시작해야 할 때다.

이것들은 개발의 기초 단계들이다. 그러나 이러한 단계들을 좀처럼 따르지 않는다. 여기서 말한 절차상의 단계들은 제품 개발을 위한 새로운 방법이다. 그것은 학교 교육에서 얻을 수 없을 뿐만 아니라 제대로 문서화되지도 않는다. 이 단계들을 옹호하는 사람들은 여전히 개발 초기의 한 국면에 서 있는 것이다. 내가 특히 좋아하는 방법 중 하나는 그림 9.1에 제시된 맥락적 디자인contextual design이라고 하는 것이다.

맥락적 디자인에서, 인간 중심 제품 개발 부서는 전통적인 시스템 개발 단계에 도달하기 전에, 상당량의 분석과 개념상의 아이디어 검증을 거친다. 사용자 인터페이스 디자인은 다섯 번째 단계가 되어서야 시작된다. 소프트웨어 코딩과 하드웨어 디자인은 최종 과정인 일곱 번째 박스에 이르러서야 수행된다. 이러한 접근을 옹호하는 사람들은 이러한 접근이 비록 제품 콘셉트를 개발하는 데에서부터 초기 코딩과 구현에 이르기까지는 긴 시간이 걸리지만, 제품 완성을 위한 총 시간은 단축시킨다고 말한다. 최종 제품에 대한 사용자 테스트 역시 빠르고 쉽다. 초기 단계에서 이미 주된 개념적·구조적 문제들이 결정되었기 때문에, 이 시점에서는 비교적 쉽고, 고치는 데 비용이 들지 않는 소소한 문제들만 남아 있다. 나는 이 개발 과정을 추천한다.

인간 중심 개발을 진지하게 다루자.

인간 중심 개발팀은 무엇이고 어떻게 일하는가? 그 대답은 주어진 환경, 회사 그리고 제품에 달려 있다. 처녀지를 개척하듯, 새로운 제품을 만드는가? 아니면 기존 제품의 개선을 위한 과정의 연속인가? 타깃 고객은 잘 정의되어 있는가? 제품은 차별화되지 않는 다수의 사람들을 위한 것인가? 아니면 서로 다른 배경과 문화, 교육 수준을 지닌 다수를 위한 것인가? 국제적인 제품이 될 것인가?

현 제품의 문제들과 제안된 해결책은 잘 알려져 있고, 문서화도 잘되어 있다. 그 주제에 대한 책도 무수히 많다. 나 역시 그것들에 대한 책을 몇 권 집필한 적이 있다. 대학 교육, 강의, 컨설팅도 있다. 그리고 학회와 저널들도 있다. 이 주제를 접해 보지 않은 관심 있는 독자는 곧바로 필요한 지식을 얻을 수 있을 것이다. 나는 이 장에서 이를 위한 단초를 제공한다. 그리고 수많은 조언들이 준비되어 있으니 도움을 받을 수 있기를 바란다.

비록, 각각의 회사가 일을 하는 데 자신만의 방법을 가지고 있을지라도, 모든 인간 중심 개발 과정에 적용해야 할 확실한 불변의 원리가 있다.

1. 전통적인 마케팅 방법과 소비자 방문을 통해 사용자의 욕구를 분석하라. 사용자들이 제품을 어떻게 사용하는지를 관찰하라. 이때, 맥락적 디자인 접근법의 맥락적 질문contextual inquiry과 같은 구조화된 상호작용 과정을 사용하라. 만약 사용자들

이 곤란을 느낀다면, 조언을 하지 마라. 당신의 목적은 사용자를 이해하는 것이다.

2. 시장을 조사하라. 다른 유사 제품들이 존재하는가? 제품이 목표로 하는 소비자 유형은? 만약 이것이 새로운 제품이면, 과연 누가 구매자가 될 것인가? 이들은 최후의 타깃 소비자 그룹과 어떻게 다른가? 그들은 어느 정도의 가격을 원하는가? 제품은 어디로 가야 하는가? 제품의 형태는? 제품의 크기는? 배우고, 배우고 또 배워라.

3. 1과 2 항목의 결과로부터 사용자들의 욕구에 대해 기술해 보라. 각각의 욕구들은 관찰, 자료와 시장 조사에 의해 정당화되어야 한다.

4. 3번째 항목으로부터 개발팀은 견본 제품의 목업 일부를 만들어야 한다. 목업을 위해서는 물리적 목업과 신속한 프로토타입 도구들, 종이 그림들, 전자 디스플레이의 목업 같은 것이 사용될 수 있다. 소비자들에게 그것들을 가지고 가서, 그들의 반응을 알아보라. 디자인 보조자로서 소비자들을 이용하라. 만족할 만한 결과를 얻을 때까지 1-4 단계를 반복하라.

5. 필요하다면 최종 목업과 사용자들의 욕구에 대해 기술한 사용 설명서를 만들어라. 가능하다면 짧고 간단하게 만들어라. 테크니컬 라이터들이 짧게 쓰면, 그에 대해 적절한 보상을 해주라. 목표는 한 페이지에 모든 것을 다 기술하는 것이다. 다섯 페이지가 열 페이지보다 낫다. 사용자들은 한 페이지 분량의 설명서조차 읽으려 하지 않는다는 것을 명심하라.

6. 디자인 과정을 시작하라. 사용 설명서, 물리적 프로토타입과 목업을 가지고 일을 시작하라. 개발자들에게 사용 설명서에 따라, 프로토타입에 맞게 제품을 개발해줄 것을 요구하라.

7. 지속적으로 테스트하고 개선하라. 사용자 경험, 마케팅, 그리고 기술 분야의 전문가들은 테스트에 참여하되, 사용자들을 관찰만 할 뿐 말이나 행동으로 도와주지 말라. 잠재적 사용자가 사용상의 어려움이 있을 때, 이것은 개발팀에게 새로운 도전의 단서가 된다. 사용상의 어려움은 사용자들의 무능함을 반영하는 것이 아니다. 이것은 개발자의 책임이다.

맥락적 디자인(그림 9.1) 방법과 여기서 내가 제시한 목록들이 유사한 것은 결코 우연의 일치가 아니다. 제품 개발에 참여해 본 적이 있는 사람이라면 누구라도 맥락적 디자인이나 나의 제안이 기존의 개발 방법과는 완전히 상반된 것임을 금방 알아차릴 것이다. 그것은 의도적이다. 결국, 우리는 기술 중심의 개발에서 인간 중심 개발로 이동하고 있다. 기술과 함께 시작하는 전통적 방법에서 사람들과 함께 시작하는 새로운 방법으로 바뀌는 것이 절실하다.

목표는 서로 다른 분야에서 일하는 사람들로 구성된, 모두 함께 순조롭게 일할 수 있는 조화로운 팀이다. 만약 팀워크가 제대로 이루어진다면, 얼마 지나지 않아 사람들은 누가 어떤 분야의 전문가이고 누가 또 다른 분야의 전문가인지를 의식하지 않고도 서로의 전문 지식에 의지하게 된다. 그러나 반대로, 만약 무언가 잘못 된다면, 서로 싸울 수도 있고, 심하면 법적인 싸움이 될 수도 있다.

사용자 경험의 여섯 가지 분야

사용자 경험UX은 단순히 하나의 분야가 아니다. 적어도 여섯 가지 기술이 필요하고, 그것들을 한 사람에게서만 찾을 수는 없다. 사용자 경험을 가르치는 교육 기관은 거의 없다. 여섯 가지 기술들은 사실 서로 다른 전통 학문 분야가 각각 담당해야 할 정도로 서로 다른 측면을 가지고 있다. 그 내용은 다음과 같다.

- **현장 연구**field studies

 실제 환경에서 잠재적 사용자들을 관찰하는 일은 매우 중요하다. 올바른 관찰은 사용자의 실제 욕구를 이해하는 지름길이 되기 때문이다. 이 분야의 인력을 양성하는 일은 주의 깊고, 체계적인 관찰 방법을 가르치는 인류학과 사회학이 적절하다.

- **행동 디자이너**behavioral designers

 이들은 제품에 대한 개념 모델을 만드는 사람들이다. 여기서 모델은 일관되고, 배우고 이해하기 쉽고, 공학적 디자인을 위한 기초를 형상화하는 것이다. 행동 디자이너들은 사용자가 원하는 작업을 수행하는 데 필요한 일련의 행동들을 자세히 분석한다. 전문적으로 이런 분석 과정을 과업 분석task analysis이라 한다. 행동 디자이너들은 고립된 개별 행동이 아니라 일의 흐름을 지원할 해법을 알아내야 한다. 그래서 행동 디자인은 작업의 요구 사항과 사용자들의 수행 능력, 기술, 지식들과 결부시키는 것이다. 행동 디자인은 인지 심리학, 실험 심리학

에 대한 지식이 있는 사람이라 할 수 있다. 특히 인간-컴퓨터 상호작용human-computer interaction이라는 연구 분야에 종사하는 연구자들이 행동 디자인에 매우 적합하다.

- **모델 제작자와 신속한 프로토타이퍼**model builders and rapid prototypers

 이들이 하는 일은 실제 기술을 준비하기 전에 즉시 실험할 수 있는, 신제품 목업을 신속히 만드는 것이다. 이 일을 하기 위해서는 프로그래밍, 전기 회로 설계, 기계 모델 제작 능력을 지닌 사람들이 요구된다. 그래서 이 분야는 전형적으로 컴퓨터 프로그래밍, 전기 전자 공학 그리고 기계 공학, 건축 디자인과 산업 디자인 인력들이 필요하다.

- **사용자 테스터**user testers

 사용자 테스터들은 실험 테스트의 문제점을 제대로 이해하는 사람들이며, 실현 가능성feasibility과 사용성usability 연구를 빠르고 효과적으로 하루 동안에 행할 수 있다. 이들은 사용자들의 실제 욕구에 더 잘 부합하기 위해, 그리고 신속하고도 반복적인 더 나은 디자인을 위해, 프로토타입을 통한 사용자 테스트를 수행한다. 과학자들에게는 작은 현상이 흥미 있는 일이지만, 산업계에서는 큰 효과를 찾고 있기 때문에, 테스트 결과는 정확성보다는 대략적인 정보 제공에 초점이 맞추어진다.[3] 이런 결과를 얻는 것은 실험 심리학의 기술이다. 필요한 것은 전통적 실험에 비해 적은 노력을 통해 빠른 결과를 도출해 내는 데 있다.

- **그래픽 디자이너와 산업 디자이너**

예술과 직관력에서 나오는 경험과 과학을 접목할 수 있는 디자인 기술을 소유하고 있는 사람들이다. 여기에는 "기쁨"과 "즐거움"이 함께 있는 곳이다. 소유에서 오는 기쁨과 사용할 때 얻는 기쁨은 동일하게 중요하다. 그리고 디자인은 많은 현실적 제한 요소들을 충족시켜 주어야 한다. 무엇보다도 제품의 개념 모델과 크기, 힘, 열 손실, 기타 기술의 요구 사항 등 그 제품의 실제 기능적 측면이 잘 조화를 이루게 해야 한다. 심미적 즐거움("소유에서 오는 기쁨")을 줄 수 있고, 효율적이며, 제조상의 요구 조건과 일치하는 도구를 디자인해야 한다. 이러한 기술들은 대개 예술, 디자인, 건축 분야의 학과에서 배울 수 있다.

- **테크니컬 라이터**

테크니컬 라이터들은 개발자에게 사용 설명서가 필요 없는 제품을 어떻게 만들 것인지 설명할 수 있어야 한다.

이들은 전통적으로 정리 작업을 하는 사람들이다. 모든 것이 끝났을 때, 그 전체 디자인을 체계적으로, 주의 깊게 조직된 것으로 보이게 만드는 작업을 한다. 그들은 마무리의 예술가들이지만, 가장 적은 관심을 받을 때가 많다.

테크니컬 라이팅은 어려운 기술이다. 그것은 읽는 사람들에 대한 이해와 사용자들이 원하는 활동에 대한 이해, 그리고 특이하지만 계획되지 않은 디자인을 이치에 맞게 해석하는 것이 요구된다.

사용자 경험을 디자인하는 데에도 테크니컬 라이터들은 중요

한 역할을 한다. 그들에게 가장 세련되면서도 간결한 사용 설명서를 쓰게 하라. 간결함에 대한 보상을 잊지 마라(당신은 테크니컬 라이터가 긴 사용 설명서를 쓰는 것이 짧은 것을 쓰는 것보다 더 가치 있다고 생각할지 모른다. 그래서 얼마나 많이 썼는가에 따라 보상을 주고 싶어 할 것이다. 그러나 그것은 확실히 잘못된 것이다). 사람들이 설명서를 잘 이해하는지 테스트해 보라. 그리고 사용 설명서에 맞는 장치를 제작하라. 테크니컬 라이터들은 개발팀에서 꼭 필요한 부분이 되어야 한다. 만약 실제로 테크니컬 라이터의 활동이 성공적이면, 그 장치는 분명한 개념 모델에 맞게 잘 구성될 것이고, 결국 별도의 지시 매뉴얼이 필요하지 않게 될 것이다.

지금까지 제시한 목록을 자세히 보면, 마케팅에서 매우 중요시하는 방법 하나가 빠져 있다. 바로 포커스 그룹focus group이다. 포커스 그룹은 기존 제품이나 새로운 개념 평가를 위해 추출한 소수의 소비자 집단이다. 그들은 보통 경험 있는 진행자가 이끄는 토론 그룹에서 자신들이 받은 인상과 의견, 제안을 제시한다. 그런데 나는 이 평가 방법을 좋아하지 않는다.

포커스 그룹은 흥미롭다. 그들은 많은 정보를 제공한다. 잠재적 소비자들과 만나는 것은 언제나 유익하다. 그러나 포커스 그룹은 우리를 잘못 인도할 수 있다. 그들은 무엇이 지금 이 순간에 타당한지에 대해서 말하지만, 무엇이 미래에 일어날 것인지에 대해서는 해답을 주지 못한다. 사용자들은 새로운 제품을 어떻게 사용해야 하는지 그리고 언

제 그것이 새로운 제품 범주에 속하게 되는지 등에 대해서 생각하는 데 많은 문제를 안고 있다.

그런데 포커스 그룹에는 보다 근본적인 문제가 있다. 그들은 하루 동안 실제로 행하는 행동과 반드시 일치하는 것은 아닌, 인간 행동의 의식적이고 이성적인 부분만 말하기 쉽다. 그들이 하는 말만으로 소비자를 이해할 수 있겠는가? 인간의 행동을 관찰해본 적이 있다면, 사람들이 실제로 행하는 행동과 그들이 말하는 것 사이에 일치하지 않는 것이 얼마나 큰지 금방 알 수 있을 것이다. 진실은 관찰에 있다.

우리의 숙련된 행동의 대부분은 의식적인 활동이 아니다. 우리는 주로 무언가 잘못되었을 때나 어려움이 있을 때, 우리의 행동을 의식할 뿐이다. 게다가 포커스 그룹은 진실보다는 다른 사람들이 기대하는 것을 말하려는 경향이 있다. 심리학에서는 이것을 기대 편향 특성 demand cbaracteristic이라고 부른다. 사람들은 적절하다고 생각되는 방식, 즉 공손하고, 형식적이고, 존경을 나타내는 등의 행동을 보여줌으로써, 무의식적인 기대 편향 특성에 반응한다. 이러한 것은 모두 예의 바른 사회에서는 필수적이지만, 직장, 학교, 집과 같은 친숙한 환경에서 실제로 벌어지는 것을 반영하는 것은 아니다.

사람들은 그들이 무엇을 하는지, 의식적으로 무엇을 생각하는지 기술할 수는 있다. 그러나 자신의 행동에 대한 이유를 설명할 때, 자주 주위 사람들이 가정하고 생각하는 것에 영향을 받게 된다. 전문 심리학자들은 좀 더 주의 깊게, 좀 더 현실적으로, 좀 더 정확하게 하기 위해 애쓴다. 실제 행동을 한 사람보다 곁에서 지켜본 사람이 그 사람의 행동을 더 잘 설명한다는 것은 어쩌면 우리의 직관에 반하는 것처럼

보일지도 모른다. 그러나 이것은 실험 심리학에서 자주 발견되는 사실이다. 실험 심리학자들이나 인지 심리학자들은 일반적으로 설명하는 사람들보다 더 나은 설명을 하곤 한다. 결국 이것이 그들의 분야이기 때문이다. 그들은 과학적 연구와 발견이라는 것이 무엇인지 안다. 그들은 왜 사람들이 그렇게 행동을 하고 그들이 무엇을 원하는지에 대해서 행동한 사람보다도 더 잘 알고 있을 때가 많다.

전형적인 사용자들이 자신들의 일을 어떻게 설명하는지 생각해 보자. 그들은 자신들의 활동들을 자세하게 기술할 수 있다. 관찰자는 관찰 내용을 주의 깊게 기술하고, 이것이 정확한지 확인한다. 그러나 그런 후에, 자세히 보면, 사용자의 말과 행동에서 일치하지 않는 부분이 자주 발견된다.

"당신은 왜 그렇게 하셨습니까?" 하고 관찰자가 묻는다. "당신은 전에 이런 상황에서는 다르게 행동할 것이라고 말씀하시지 않으셨나요?"

"아, 내가 말했던 것은 맞아요. 이것은 다만 특별한 경우에 불과해요."

맞는 말이다. 하지만 추측해 볼 때, 그날 대부분의 일은 특별한 경우들로 가득 차 있다.

나는 실제 환경에서의 관찰을 선호한다. 사람들에게 그들이 어떻게 일하는지 묻지 마라. 단지 그들을 살펴보기만 하라. 그들이 원하는 것도 묻지 마라. 그들을 보기만 하고, 그들의 욕구를 알아내라. 만약 당신이 묻는다면, 사람들은 보통 묻는 사람의 기대에 맞추어 대답할 때가 많다. 좋은 관찰자는 이렇게 물어 보는 일이 불필요하다는 것

을 알고 있다. 그리고 현재의 문제를 해결할 수 있는 새로운 기술 개발의 가능성도 알고 있다. 만약, 사람들이 요구하는 것만을 바로 따른다면, 당신은 그들의 생활을 더욱 복잡하게 만들어 버릴 것이다. 이것이 바로 혼란스러운 특징들을 많이 가지고 있는 우리의 컴퓨터 프로그램들이 나오게 된 이유 중의 하나이다. 모든 것은 사용자에 의해 요구된 것이다.

근사적 방법들

디자이너들은 짧은 시간 내에 답을 필요로 한다. 이것이 의미하는 것은, 사용자 경험을 연구 분석하는 사람들은 사용자 관찰과 테스트를 비교적 빨리 수행할 수 있는 방법들을 배워야 한다는 것이다. 사용자 경험은 아직 완전히 확립되지 않은 영역이지만, 새로운 분야이고, 컴퓨터 과학과 그래픽 디자인 및 산업 디자인으로부터 사회과학과 행동과학, 인지과학, 실험 심리학, 인류학, 그리고 사회학에 이르기까지 다양한 여러 학문 영역과 관련되어 있다. 그런데 어느 것 하나도 응용 관찰과 테스트를 위한 근사적 접근 방법을 제시하지 않았다.

응용과학은 전통적 과학 방법의 정밀성을 요구하지는 않는다. 산업에서는 대략 맞으면 그것으로 충분하다. 정확성보다 속도를 요구한다. 제품 디자인을 할 때 디자이너들은 질문들이 제기될 때 어떻게 처리할지 알 필요가 있다. 그리고 재빠른 대답들이 필요하다. 그 대답들

은 종종 틀릴 수도 있다. 간혹 가다 나오는 틀린 대답들의 대가는 빠른 많은 대답들을 통해 얻게 되는 유익함에 비하면 작은 것이다. 게다가 우리는 큰 현상들을 찾기 때문에, "틀린" 대답은 "정확한" 대답보다는 못하지만 여전히 사용 가능하고 이치에 맞는 것이다.

실험 심리학은 통제된 실험을 통해 인간 행동에 대한 해답을 얻기 위해서 잘 확립된, 엄격한 절차를 가지고 있다. 과학적 방법의 엄격한 규칙들에 따라, 심리학자들은 주의 깊게 실험 대상자들을 선택한다. 그리고 실험 과정에서 선입견이나 편향을 제거하기 위해 세심하게 실험을 설계한다. 이러한 심리학자의 기술들은 연구하는 현상이 작고 섬세할 때는 중요하다. 제약 회사나 의료 회사에서 제품을 테스트할 때 이런 식으로 조심스럽게 실험하는 것은 확실히 중요하다. 그러나 인간 중심 개발은 크고 강한 현상과 넓은 범위에 걸쳐 적용될 수 있는 결과에 관심을 갖는다. 결과적으로 조심스럽고, 힘든 실험 방법들을 필요로 하지 않는다. 큰 효과들은 단순한 방법으로도 발견할 수 있다.

민족지학ethnography은 인간 문화를 과학적으로 기술하려는 인류학의 한 분야이다. 민족지학자는 흥미로운 문화 속에 살면서 사람들의 행동, 의식, 상징, 의례와 신앙들을 관찰하고 기록한다. 민족지학자들은 그들이 기록하고 있는 사람들의 행동을 방해하거나 제어하지 않으면서 자연스러운 방식으로 그들을 관찰하고, 이를 통해 문화와 사회 질서를 발견하려고 노력한다. 그러나 민족지학은 장기적이고, 힘들고, 상세한 연구 수행을 전제로 한다. 때로는 과학적 발견을 위해 녹화한 비디오나 오디오테이프를 프레임별로, 혹은 한마디 한마디 철저하게 분석해야 할 때도 있다. 민족지학은 사회과학의 기술 중 하나이다. 그

러나 이 학문이 추구하는 기본 철학은 제품 개발의 응용 분야에서 필요로 하는 것을 제공한다.

인간 중심 개발은 신속한 민족지학rapid ethnography이라고 불리는, 전통적 민족지학의 변형된 분야를 요구한다. 이것은 예상되는 제품 사용자들을 찾아가서, 그들이 수행하는 일, 상호작용, 그리고 그들이 살고 일하고 배우고 즐기는 문화를 관찰하는 기술이다. 속도 민족지학은 새로운 제품류의 개발을 위해 꼭 필요한 방법이다. 삶을 단순화하고 삶의 질을 향상시킬 수 있는 새로운 제품 개념은 예상되는 사용자들의 욕구에 대한 관찰을 통해 얻는다. 목적은 관찰되는 사람들이 그들의 실제 욕구를 발견하는 과정에 참여하도록 하는 데 있다. 지금 그들이 하는 것을 미리 기술한 것 같은 인공적인 욕구가 아니라, 진정 사람들이 애써 찾는 것이 무엇인지 발견하는 데 목적이 있다. 이것이 속도 민족지학의 역할이다.

제품 디자인 단계의 요구에 부합하는 분석 방법을 개발하는 데 있어서 많은 진보가 있어 왔다. 대표적으로 테스트에 걸리는 시간을 단축하기 위해, 사용성 휴리스틱usability heuristic이나 인지 워크스루cognitive walkthrough 등의 방법이 제안 되었다. 그리고 속도 민족지학은 맥락적 디자인의 제안자들이 명명한 맥락적 질문contextual inquiry이라고 불리는 신속한 관찰 방법의 특별한 형태로 보인다.

사용자 경험이라는 특수한 분야가 정말로 필요할까?

성숙된 기술들은 항상 초기의 것들보다 사용하기가 쉽다. 우리는 사용의 편리함과 사용자 경험을 연구하기 위한 특수한 분야가 필요한가, 아니면 개선이 필요한 부분은 기술이 성숙되면 자연히 개선되는 것인가?

기술들은 보통 단순하게 시작된다. 사용상의 어려움이 절정에 도달할 때까지 기술의 복잡성과 어려움은 계속 증가한다. 그런 후, 기술은 성숙 단계에 접어 들면서 점진적으로 사용하기 쉬워진다. 초기의 기술은 단순하지만, 성능은 대개 매우 제한적이다. 비행기는 제어할 것이 별로 없을 만큼 단순하기 이를 데 없었지만, 안전하게 비행하기 위해서는 숙련된 조종사가 있어야 했다. 초창기 라디오도 조작할 장치가 거의 없는 크리스털 수신기였지만, 그것 역시 기지국에 맞추어 신호를 받기 위해서는 숙달된 기술이 요구되었다. 초기 장비들은 제대로 사용하기 위해서 종종 상당한 기술을 필요로 했다.

기술의 초기 단계에서, 사용상의 어려움은 시간이 흐름에 따라 증가한다. 새로운 기능들이 추가되고, 더 많은 제어 장치와 조절 장치가 뒤따른다. 그러나 궁극적으로 기술이 성숙 단계에 접어듦에 따라 그 어려움은 감소하기 시작한다. 그것은 기술자들이 정확도와 정밀도를 향상시킴과 동시에 복잡한 작동 단계들을 단순화시키기 때문이다. 그 결과 늘어만 가던 제어 장치들이 줄어들고 자동화 되어 간다. 그래서 사용상의 어려움은 계속 감소한다.

그림 9.2는 시기별 비행기 조종실의 제어 장치들 수의 변화를 보

여주고 있는데, 50년 동안 그 수가 계속적으로 증가하다가 자동화 시스템의 출현과 함께 감소하기 시작한다. 오늘날 조종실 안의 디스플레이와 제어 장치는 여러 가지 자동화 기능을 수행하는 정교한 컴퓨터의 힘 때문에 많이 단순화되었다. 수많은 독립적 계기들은 통합되고 일관성 있는 그래픽 디스플레이 속에 하나로 묶이게 되었다. 그림 9.2에서 보듯이, 상업용 비행기의 복잡함이 절정에 이른 것은 콩코드Concorde 기가 나왔을 때였다. 그러나 그 이후, 조종실의 자동화와 장비의 발전으로, 조종사의 관점에서 비행기는 더 단순해 보이게 되었다.

초기 자동차는 손으로 크랭크를 돌려 시동을 걸었다. 오늘날, 모든 것이 자동화되었다. 심지어 좌석을 제어하는 것도 자동이다. 초기 라디오에는 튜닝이나 주파수 대역폭 등을 위한 다양한 제어 장치가 있었다. 오늘날 라디오는 방송국들을 찾을 수 있으며, 사용자가 해야 할 일은 청취 수준을 설정하는 것뿐이다. 텔레비전 회로 자체는 점점 복잡해지고 있으나 사용자의 입장에서는 모든 것이 훨씬 간단해지고 있다. 모든 기술이 다 이렇다. 어떤 경우이든, 사용자를 위한 단순함은 그 장치 자체의 복잡함을 대가로 해 이루어져 왔다.

기술의 힘과 성능이 사용자가 요구하는 수준 이하일 때, 그 기술의 사용성은 빈약한 것이다. 기계의 기술적 성능이 좋지 않을 때 이를 만회하기 위해 많은 조절 장치들이 필요하게 된다. 바로 여기에 기계 사용의 어려움이 있다. 그러나 기술이 성숙되어 감에 따라, 비록 기술 자체의 복잡함이라는 비용을 치르더라도, 사용자들의 관점에서 볼 때 그들의 활동은 단순해질 수 있다.

여기서 의미 있는 질문을 하나 던져 보자. 컴퓨터도 이와 동일한

주기를 따르는가? 아마도 지금은 사용상의 어려움이 절정에 이른 시점이 아닐까? 소프트웨어 엔지니어들이 그 기능들을 더욱 더 자동화시킬 수 있다면, 다른 기술들이 그랬던 것처럼, 사용자의 어려움은 감소할지도 모른다.

개인적으로 나는 그렇게 되기를 바란다. 정보가전의 성공은 기초가 되는 기술이 별다른 노력 없이도 잘 작동하느냐에 달려 있다. 사용자의 제어나 조언이 필요 없어야 한다. 개인용 컴퓨터는 아마도 이와 같은 단순함의 단계에는 결코 도달할 수 없을 것이다. 하나의 장비가 수많은 일을 할 때는 반드시 어려움이 따르기 때문이다. 비록 각각의 일들이 비교적 단순하게 되어 있다고 해도 사용상의 어려움은 피할 수가 없을 것이다. 게다가 어떤 작업이든 작업의 특성상 최소한의 조작을 위한 노력은 필요하다.

글쓰기를 살펴보자. 글쓰기 작업은 자신의 생각을 정확히 표현하기 위한 다양한 시도, 그리고 수많은 수정을 필요로 한다. 감정을 표현하고 정보의 내용을 제대로 전달하기 위해서는 시각화하는 것이 필요할 때가 있다. 그래서 글을 쓰는 사람은 항상 글 자체는 물론이고 구조, 형태, 제목, 글꼴까지 신경을 써야 한다. 책을 쓸 때는 각주와 그림, 참고문헌과 제목, 목차와 색인 같은 것을 다루어야 한다. 비록 다른 문서와 연결시키는 하이퍼링크의 기능이 부여된 동적인 문서들이 등장했다고 해도, 그 링크를 선택하는 것은 사람이 해야 할 일이다. 그리고 내용, 시각화의 방법은 인간의 능력에 의해 좌우된다. 아울러 글을 쓴다는 것은 감정을 묘사하고, 기술하고, 이야기를 전개해 나가고, 정보를 제공하고 교육하기 위한 인간의 모든 능력을 요구한다. 이 모든 측

면들은 저자의 입장에서 꼭 해야 할, 최소한의 활동이다. 이것은 다른 무엇으로도 대체할 수 없는 것이다.

비행기를 통해, 작업의 단순화를 위해서는 자동화의 역할이 중요함을 알 수 있다. 현대의 디지털화된, 그리고 자동화된 조종실을 "유리 조종실glass cockpit"이라 부른다. 그리고 유리 조종실을 포함해 새롭게 통합된 기기들이 조종사의 작업을 현저하게 단순화시켰다고 해도, 기기들과 자동화 자체는 사실 비행 심리학aviation psychology과 인간 요소 human factors 분야의 연구자들이 도출해 낸 연구 결과를 통해 이루어진 것이다. 비행 자동화의 일부는 위험성을 증가시킨다. 조종사들은 오히려 비행기 상태나 주변 상황에 대해 잘 알지 못할 수 있기 때문이다. 결과적으로 일이 잘못 진행되고 있을 때, 조종사들이 그 상황을 인식하는 데 시간이 오래 걸릴지도 모르고, 자동화가 되지 않을 때보다 더

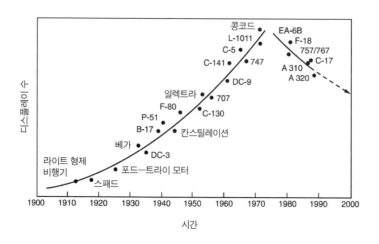

그림 9.2 비행기 조종실의 복잡함의 증가와 감소

초기에는 조종실에 매우 단순한 몇몇 기기만이 있었다. 비행기에 여러 개의 엔진과 라이도, 내비게이션 장치가 추가됨에 따라, 조종실의 복잡함과 사용의 어려움이 증가되었고, 콩코드에 이르러 그 절정에 달했다. 수많은 눈금판과 기기, 제어 장치를 부착하기 위해 디자이너들은 창문 공간을 축소하는 것을 심각하게 고려하였다. 그런데 콩코드 이후에 복잡함과 사용상의 어려움은 컴퓨터 통제하에 표시되는 이른바 "유리 조종실glass cockpits"의 도래로 감소되기 시작하였다. 자동화의 증가로 수많은 표시에 대한 필요성이 줄어들게 되었다. 오늘날 비행기는 조종사가 아닌 나도 보잉 777 같은 발전된 비행기를 조종할 수 있는 정도가 되었다(사진은 NASA와 보잉 사에 있는 모의 조종 장치이다). 이착륙시에 필요한 모든 것이라곤, 정확히 버튼 장치를 누르는 것뿐이고, 어떤 때는 이마저도 필요치 않기 때문이다. (도표: Academic Press의 사용 허가를 받았다. 위의 사진은 콩코드의 조종석이고, 아래는 보잉 777의 조종석이다.)

늦게 대처할 수도 있다. 부주의한 자동화는 아예 자동화가 안 된 것보다 더 위험하다. 나는 이 주제에 대해 연구한 적이 있다. 진보된 기술과 자동화는 일을 매우 간단하게 만들 수 있지만, 이것은 인간 중심 개발 과정이 제공할 수 있는 전문가의 판단에 의해서만 향상될 수 있다.

자동화는 사용자의 어려움을 감소시킨다. 그것은 이미 디지털 컴퓨터와 함께 이루어졌다. 하지만 이를 인간의 수행 능력에 맞추어 더욱 단순화시킨다면, 이는 우리의 삶에 더 많은 유익함을 줄 것이다. 사용의 편리함을 전문적으로 다룰 줄 아는 디자이너들을 양성할 수 있는 환경이 정말로 필요한가? 꼭 필요하다.

기술의 성공을 위한 세 가지 버팀목:
기술, 마케팅, 사용자 경험

고객들이 편의성과 질 높은 사용자 경험 등을 요구할 때, 제품은 성숙 단계에 이른 것으로 보면 된다. 이러한 요구가 있을 때, 제품은 기술, 마케팅, 사용자 경험, 이 세 가지 요소가 똑같이 중요하게 되며, 인간 중심 개발이 필요할 때이다. 좋은 개발은 이 세 가지 없이는 불가능하다. 또한 이 세 가지 버팀목은 제품을 위한 비즈니스 케이스라는 하나의 공통된 기초 위에 놓여 있어야 한다.

마케팅과 사용자 경험 사이의 보완적 역할에 대해 주의를 기울일 필요가 있다. 이 둘의 연관성은 매우 강하다. 이 두 가지 모두 소비자 이해를 주목적으로 하기 때문이다. 마케팅은 소비자가 무엇을 원하고,

구매 시점에서 그들이 어떤 마음을 갖게 되고 얼마를 지불할 것이며, 구매 행위는 무엇에 영향을 받는지에 대한 해답을 얻고자 한다. 사용자 경험은 소비자가 실제로 무엇을 하고, 무엇이 제품을 단순하게 혹은 어렵게, 또 사용성 있게 만드는지를 알아내고자 한다. 그런데 마케팅과 사용자 경험은 모두 소비자를 다루기 때문에 종종 서로 혼동하기 쉽다. 하지만 어느 것이 더 중요하고 어느 것이 덜 중요한 것은 아니다. 비유컨대, 마케팅, 기술, 사용자 경험이라는 이 세 요소는 한 팀의 팀원과도 같다. 빠져서는 안 될 팀원이다. 제품의 성공을 위해서는 이 셋이 하나가 되어 일해야 한다.

사용자 경험은 사람들이 실제로 무엇을 하는지, 무엇이 그들의 실제 요구인지를 아는 디자이너와 관찰자를 요구한다. 사용자 경험을 다루는 이들은 제품을 더욱더 자연스럽고 쉽게 만들게 해주는 행동 디자인에 대해서는 잘 이해한다. 반면에 사용자 경험을 연구하는 사람들은 시장의 압력이나 무엇이 판매의 힘이 되는지에 대해서는 잘 이해하지 못한다. 이것은 마케팅 전문가의 몫이다. 그들은 판매 문제와 소비자들이 구매하도록 만드는 전략에 관한 전문가들이다. 마케팅을 하는 사람들은 디자이너들이 아니다. 소비자를 통해 얻은 교훈을 다음 제품 개발에 사용하는 사람들도 아니다. 마케팅과 사용자 경험은 함께 일하는 훌륭한 팀으로 만들어져야 한다. 그러나 그것은 서로 다른 배경지식과 의사소통 방식의 간격이 잘 메워져야 가능한 것이다.

비슷한 이야기지만, 엔지니어들은 하드웨어든 소프트웨어든 기술과 공학적 설계 분야의 전문가들이다. 그들은 행동 디자이너들이 아니다. 그들은 실제 사용자들의 욕구를 이해하거나 인간 중심 개발의 기

초가 되는 심리학적 원리와 과학을 배운 사람들이 아니다. 엔지니어들은 또한 시장의 압력에 대한 이해가 부족하다. 반대로, 마케팅이나 사용자 경험 전문가들은 엔지니어들의 지식을 소유하지 않는다. 이러한 세 가지 영역은 모든 제품의 성공을 위해 필수적이지만, 각각은 다른 언어로 말하고, 다른 출발점을 가지고 있고, 다른 것에 초점을 맞추고 있다. 우리에게 남은 일은 이 모두가 동등한 팀 구성원으로서 어떻게 협력해야 하는지를 배우도록 만드는 것이다.

우연히 좋은 개발이 이루어지는 것은 아니다. 인간 중심 개발을 위해서는 그 제품의 사용자들에 대한 철저한 이해가 선행되어야 한다. 여기에는 전문가의 기술이 요구된다. 하지만 무엇보다도 최우선시되어야 할 것은, 제품의 콘셉트를 개발하는 것에서부터 제조와 판매에 이르기까지 각 구성원들이 인간 중심 개발을 해야겠다는 생각을 갖고 있어야 한다는 것이다.

하나됨이 없는 회사에서 인간 중심 개발팀을 함께 두는 것은 쉽지 않다. 이것은 특히 회사의 역사나 문화가 늘 기술적 탁월함만 강조해 온 기술 중심의 회사에서는 더욱더 그렇다. 그 회사가 소비자의 세계에 뛰어들어 변화하려고 할 때, 초기 수용자와 후기 수용자 모두를 포용하려고 할 때, 보수적 소비자와 실용적 소비자의 차이를 줄이려고 할 때, 개발 과정에 변화를 주어야 한다. 회사는 인간 중심 개발을 원하는가? 그것을 위해서는 아마도 회사를 재조직해야 할지도 모른다.

인간 중심 개발을 원하는가? 회사를 재조직하라

제품에 대해 바라는 것이 무엇인가?

고품질인가? 저비용인가? 신제품의 빠른 출시인가?

고품질, 싼 가격, 그리고 신속함. 이 중 두 가지만 선택하라.

— 어느 노련한 엔지니어의 말.

개발은 균형 유지의 연속이다. 서로 대립되는 개발상의 제약 조건들 속에서 어느 한쪽으로 치우치지 않아야 하기 때문이다. 제품을 개발하고자 할 때, 다양한 요소들이 개발팀의 시선을 끈다. 그러나 하나의 요소에 대한 해답은 다른 요소에 대해서는 오답이 되는 경우가 비일비재하다. 예를 들면, 판매, 기술, 사용성 분야의 전문가들은 그들만의 시각과 접근 방법을 통해 제품들을 평가한다. 사실 그들 개개인의 평가는 특정 분야에 대해서는 옳은 것이다. 하지만 지나친 각 분야의 센소리

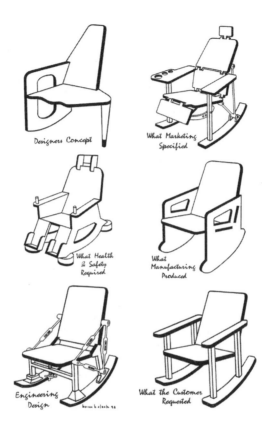

그림 10.1 디자인의 균형

디자이너는 다른 어떤 의자보다도 독특하고 기교 있는 의자를 원했다(왼쪽 상단 그림). 건강과 안전을 우선하는 사람들은 손, 발, 머리 등을 부상으로부터 보호할 수 있도록 제작하길 원했다. 그들에게는 의자가 흔들리면 안 되었다. 엔지니어들은 엄격하고 튼튼하고 실용적인 디자인을 제공했다. 마케팅 부서는 포커스 그룹을 연구하고 나서 조정 장치, 액세서리, 컵 받침대 등의 요소를 추가할 것을 요구했다. 제품 생산자들은 단순하면서도 편하고 앞뒤로 흔들며 앉을 수 있는 의자를 원했다(오른쪽 하단 그림). (Original artwork created and supplied by Brian Hall Clark of clarkcooper design, 205 Santa Clara Street. Brisbane, Califomia 94005. ©1997 Brian H. Clark. Reprinted with permission. All rights reserved.)

는 결국 불협화음을 초래하게 된다. 그러면 어떻게 이런 모순되고 상반된 요구들을 종합하여 조화를 이룰 것인가? 답은 균형이다. 이것이 제품 공정 과정에서 취해야 할 전부이다.

첨단 기술을 보유한 회사들은 기술과 기능 위주의 제품들을 선호하는 시장에서 일단 성공했다는 사실 때문에 균형의 문제에 제대로 대처하지 못하는 경향이 있다. 고객들은 언제나 더 나은 기술들을 내놓으라고 아우성이다. 결국 엔지니어들은 저가로 더욱 증강된 특징과 기능들을 지속적으로 제공하는 전문가가 되어 버린다. 이 세상은 기술이 지배한다. 엔지니어들은 마지못해 마케팅 분야에 일정 부분을 양보한다. 그렇게 마지못해 하는 일들은 확연히 눈에 띌 때가 많다. 더욱이 시장도 기능과 특징 중심으로 되어 있다. 고객들에게 가장 바라는 기능이나 특징들이 무엇인지 물어 보라. 그리고 개발자들에게 고객들의 요구를 제품에 반영하도록 강하게 요청해 보라. 이때 제품의 일관성과 무결점에 대해 정확히 생각하는 것은 힘든 일이다. 잠시 생각해 보라. 기능과 특성에 초점을 맞춰 개발하는 것이 옳을지도 모른다. 초기 수용자들은 전체적인 사용자 경험에 대해서는 별로 관심을 갖지 않는다. 이들에게 있어서 제품의 일관성은 이차적인 문제이다. 이들은 기술적인 수행 능력과 기능들의 목록에 근거해 상품들을 구매하는 기술 위주의 소비자들이다.

기술의 후기 단계에 접어들면, 상황은 완전히 바뀐다. 2장에서 보았듯이, 기술이 발달하면서 기술 자체는 큰 문제가 되지 않는다. 사람들은 기술에 경의를 표하지 않는다. 당연한 것으로 생각한다. 이 시기의 소비자들은 기술에 사로잡혀 있는 사람들이 아니다. 이들은 신뢰

성, 편의성, 값싼 판매가와 유지비를 원하는, 시장에 새롭게 등장한 고객들이다. 이때부터 전체적인 사용자 경험 같은 새로운 요소들이 중요한 역할을 한다. 고객들은 편의성을 바라며 혼란이 없기를 희망한다. 그런데 사용자 경험이라는 새로운 연구 영역은 아직 제대로 자리 잡힌 것이 아니다. 이 문제를 어떻게 다루어야 하는지 아는 사람은 아무도 없다.

기술 개발팀은 자신들이 사용자 경험에 대해 이해하고 있다고 생각한다. 사실 그들의 이전 고객들은 행복했다. 기술자들 자신은 제품과 관련해 아무 문제가 없다. 그렇다면 많은 도움을 요구하는 후기 소비자들은 누구인가? 그들에게는 무엇이 문제가 되는가?

마케팅 부서에서도 자신들은 이미 사용자 경험을 이해하고 있다고 생각한다. 마케팅은 무엇보다도 고객들과 밀접한 관련이 있기 때문에, 그들은 소비자가 원하는 것을 가장 잘 알고 있다고 생각하기 쉽다. 그러나 현실은 그렇지 않다. 소비자들은 사용하기 쉬운 제품을 원하는가? 그러면 또 하나의 특징을 추가하면 된다. 고객들은 매력적인 상품을 원하는가? 상품을 예쁘게 만들 수 있는 그래픽 디자이너를 고용하면 된다. 이들은 사용자 경험이 단순히 확립된 디자인에 추가할 수 있는 "더 큰 용량의 메모리" 같은 특성쯤으로 여기는 것 같다.

이처럼 사용자 경험이 단지 부품 끼워 넣듯 할 수 있는 또 다른 추가 사항에 불과하다는 생각은 산업 전반에 퍼져 있다. 현재 사용의 편리함에 대한 문제가 어떻게 다루어지는지 살펴보자.

먼저 우리는 일단 시스템을 만들고 본다. 그런 후에 사용자 인터페이스 전문가에게 어떤 시각적 장치나 메뉴 등을 추가해서 그 시스템

을 사용하기 쉽게 만들어 달라고 요구한다. 이렇게 되면 무슨 수로 시스템을 개발하기 이전에 사용하기 쉽도록 만들 수 있겠는가? 같은 이야기가 테크니컬 라이터들에게도 적용된다. 시스템이 완성되기 전까지 어떻게 그것의 사용법을 기술할 수 있겠는가? 그냥 시스템이 완성될 때까지 기다려야 하지 않겠는가? 이들의 일은 맨 마지막에 주어질 수밖에 없다.

제품 디자인의 전통적인 순서는 기술 중심적이다. 먼저 마케팅 활동을 통해 필수적인 기능들에 대한 목록을 제공받는다. 이때 엔지니어들은 제품 제작을 위해 쓸만한 새 기술과 도구들을 정하게 된다. 다음으로 엔지니어들은 장치를 제작하게 되는데, 그 제품의 특징들이 정말로 중요한 문제인지 아닌지에 대해 심사숙고하게 된다. 그리고 그들에게 할당된 시간과 예산 내에서 새로운 기술들을 가능한 한 많이 추가하도록 애쓴다. 이제 제품은 시장에 선보일 준비가 되었다. 이제부터 테크니컬 라이터들은 고객들에게 제품을 설명하기 위해 그들의 일을 시작한다. 제품을 예쁘게 보이게 하기 위해 그래픽 디자이너들과 산업 디자이너들도 필요하다. 이때 사용자 인터페이스 전문가들도 제품을 사용하기 편하게 만들기 위해 노력하게 된다.

결과를 예상해 보면 어떨까? 이제 더 이상 이런 제작 과정은 통하지 않는다. 증명을 위해서라면, 우리 주위에 있는 첨단 기술 제품들을 둘러볼 필요가 있다. 우리는 제품을 사용하기 위해, 왜 그렇게 자주 장황하게 값비싼 전화를 해야 하는지 의문을 가져볼 필요가 있다. 시스템들이 어떻게 작동하느니 알기 위해 우리가 서점에 가서 얼마나 많은 책들을 뒤적이고 있는지 봐야 한다. 우리 주위에 TV, 전화기, 냉장고

나 세탁기 등의 사용 방법을 알기 위한 책들이 꽂혀 있는 가정은 없다. 왜 컴퓨터 관련 소프트웨어나 시스템에 관해서는 그렇게나 많은 책이 있어야 하는가?

첨단 기술 산업은 갈림길에 서 있다. 기본적인 기술은 대부분의 목적에 부합할 만큼 충분하다. 다만 기술이 주도하는 세계와 소비자가 이끌어 가는 시장 사이에 갈림길이 있는 것이다. 고객들은 이미 소비자를 위한 상품들로 옮겨 갔다. 소비자들은 편의성을 원한다. 또 단순함을 원한다. 하지만 첨단 기술을 가진 회사들은 시장에 대한 전통적 사고방식을 바꾸려 하지 않는다. 그들은 여전히 기술 중심의 제품 개발과 기능 위주의 판촉 활동에 빠져 있다.

한 기업이 소비자 중심의 시장으로 옮겨 가는 것은 대단히 어려운 일이다. 여기에는 제품 생산과 판매에 대해 완전히 새로운 접근 방법이 필요하다. 먼저 소비자와 그들의 요구가 무엇인지 이해하고자 애써야 한다. 중요한 것은 시장이 원하는 제품의 기능이나 특성이 아니라, 소비자가 진정으로 원하는 것이다. 그것은 사회과학자들이 자료를 수집, 분석, 연구할 때 사용하는 것과 같은 방법을 의미한다. 이 사회과학자들은 심지어 엔지니어들과 기술자들과도 발을 맞추어야 한다. 이는 이전과는 전적으로 다른 제품 공정 과정을 구조화하는 것을 의미한다. 이것은 회사를 재조직하는 일과 같다.

나는 9장에서 개발은 소비자에 대한 관찰과 상호작용을 통해 얻은 소비자들의 욕구를 이해하는 데에서 출발해야 한다고 언급했었다. 그래서 사용자들의 문화와 사회적 상호작용을 관찰하고 기록할 줄 아는 심리학자, 인류학자 그리고 숙련된 사회과학자들의 역할이 중요하

다. 관찰했던 것들을 분석해 보라. 그리고 디자인 개념들과 연관시켜 즉시 테스트해 보라. 대략적으로 목업mock-up을 만들어 가정, 사무실, 학교 같은 고객들이 있는 다양한 장소에서 그것들을 테스트해 보라. 다른 산업용 디자인들도 시도해 보라. 다른 상호작용 모델들도 고려해 보라. 그때, 간단한 설명서도 작성해 보라. 모든 대상 고객들을 대표할 수 있는 사용자들에 대해서 실험을 해보라. 이런 과정을 거친 후, 기술적 요소들과 디자인을 할 때 필요한 세부 사항들을 가지고 시작하라.

"기술자들 대신 심리학자들과 사회과학자들과 함께 일을 시작해 보라." 나는 회사에서 이런 불만의 소리를 들을 수 있다. "이봐요. 시장 사정도 나쁜데, 이 사람들은 대체 누굽니까? 우리 회사에 무슨 일이라도 생겼나요?"

사실 내가 지금 제안한 개선책들은 이행하기 쉬운 것들은 아니다. 이것들은 이미 정립된 제품 개발 과정의 구조조정을 필요로 하는 것이다. 또 이것은 회사를 변화시키는 데 가장 어려운 부분인 기업 문화의 변화에 대한 요구이기도 하다.

기업 문화란 모호하고 분명히 말할 수 없는 지식의 집합이며, 역사요, 민속이다. 그리고 매일의 활동들이 어떻게 일어나는지, 노동자, 소비자, 동업자와 경쟁자들을 어떻게 대할 것인지를 결정하는 정신이다. 문서로 되어 있는 보고서들과 회사 정책 절차들이 그런 문화의 주요 부분임에도 불구하고 이는 좀처럼 문서화되지 않는다. 기업 문화는 대개 초창기 창립자들에 의해 정립된다. 이것은 이해와 묘사가 어렵고 변화시키기 어려운 헌신들에 대해 확고히 할 때 비로소 조성되는 것이다.

제품 개발팀의 구조

오늘날, 첨단 기술 산업 분야에서 기존 제품 대부분은 경쟁사에 대한 시장 조사나 소비자들의 요구 사항에 의해 해마다 한두 번씩은 개정된다. 그 결과, 상품들은 기술 위주, 특징 위주가 되어 버린다. 필수적인 아이템, 요망되는 아이템 목록에 의해 개정이 결정되기 때문이다. 기술 개발팀은 이런 것들을 제품에 적용하기 위해 노력하게 된다. 하지만 마감 시한이 임박할 경우, 요망되는 아이템들을 축소할 수는 있어도 필수적인 것들은 절대 제외시키지 않는다.

특징들의 목록에 기초한 디자인은 근본적으로 잘못된 것이다. 특정들의 목록에는 작업들 간의 연관성이 빠져 있다. 일부 특징들은 따로 떼어놓고 보면 하찮은 것으로 취급받기 쉽지만 전체적으로 보면 중요할 수도 있다. 반대로 따로 떼어놓고 봤을 때는 중요한 것 같지만, 전체적으로는 하찮고 불필요한 것일 때도 있다.

디자인의 균형을 유지하는 적절한 방법은, 시스템 내에서 각각의 다양한 요소들이 왜 존재하는지, 그리고 소비자나 시장, 기술적인 성능을 위해 어떤 역할들을 수행하는지 등을 이해하는 것이다. 사용성과 시장성, 그리고 개발 기간 등을 감안하여 시스템의 각 요소들을 종합적으로 짜 맞출 때, 비로소 균형은 이루어지는 것이다. 생략이나 우선순위를 매기는 문제는 전체적인 관점에서 얻는 것과 잃는 것에 대한 올바른 이해가 있을 때 가능한 것이다. 제품 평가는 주어진 상황 속에서 각 아이템을 살펴야 한다. 시스템 사용, 판매와 마케팅, 기술 구성 등의 전체적인 맥락 속에서 광범위한 접근을 시도하는 디자인은 새로

운 제품 공정 과정을 요구한다. 이는 사용자와 함께 시작해서 기술과 함께 끝나게 된다. 만약 이것을 진지하게 받아들인다면, 이는 회사가 과거의 모습과는 매우 다른 구조를 지니고 있다는 것을 의미한다.

디자인 경찰

제품 생산과 판매에 어려움이 있는 회사들에는 대개 강압적인 관료주의가 존재한다. 디자인에 문제가 있는가? 제품들이 사용하기에 너무 어려운가? 서비스 요청 전화와 문의 전화가 증가하고 있는가? 디자인 경찰design police을 부르라.

오래전에는 다른 분야들도 이와 같은 문제들에 직면했었다. 마케팅을 하찮게 여기고 마지막에야 필요한 일로 간주하던 것이 오래전 일은 아니다. 마찬가지로 품질도 제조 과정의 마지막 단계에서 완성된 상품들을 테스트하는 것으로 관리되었다. 두 경우 모두 잘못되었다는 것은 이미 입증되었다. 마케팅과 품질 관리의 중요성에 대한 인식이 제품 공정 과정을 어떻게 혁신했는지 살펴보면, 우리는 많은 것을 배울 수 있다.

마케팅과 품질 관리에 적용되었던 것과 같은 교훈이 사용자 경험에도 적용된다. 제품을 구상할 때, 마케팅을 제외시켜 보라. 돌아오는 것은 잘못된 제품들이다. 품질을 고려하지 않고 테스트도 하지 않아보라. 그 제품의 질이 형편 없어지는 것은 당연한 이치 아닌가? 제품

개발 초기, 사용자 경험에 관한 요소들을 생략해 보라. 그리고 나중에 제품 개발 완성 단계에서 고려하면 되겠지 하고 생각해 보라. 결국 때는 늦게 된다. 주사위는 이미 던져졌다. 사용자 경험 팀은 디자인 경찰이다. 그러나 범죄가 저질러진 후에 경찰을 부르는 것은 문제 해결을 위한 최선책이 아니다.

법률을 제정해 단속하는 것처럼, 경찰을 부르는 것도 일부 결점을 고치기 위한 하나의 모범 답안일 뿐이다. 이런 해결책은 잘 통하지 않는다. 지속적인 개선을 위한 유일한 방안은 문제의 본질에 직접적으로 접근하는 것이다. 때때로 이는 회사나 사회에서의 보상 체계를 더 제대로 적용하거나 혁신하는 것을 의미한다. 좋은 디자인을 위해서는 이런 것들 모두가 충족되어야 한다. 이뿐 아니다. 하나가 더 있다. 그것은 회사를 재조직하는 것이다.

잘못된 디자인에 대한 처방을 내리는 데 있어서 첫 단계는 문제 이면에 있는 원인들을 파악하는 것이다. 사실 잘못된 디자인이 고의적인 것은 아니다. 그 원인으로는 상품 개발 원리에 대한 무지, 상품을 사용하는 사람에 대한 디자이너들의 이해 부족 그리고 경우에 따라 감정이입의 부족에 이르기까지 다양하다. 심지어는 회사의 조직 구조가 올바른 개발 과정을 방해하는 경우도 있다.

제품의 신뢰성과 품질과 연관된 이력에 대해서 여기서 잠깐 언급하는 것이 유익할 듯 싶다. 지금까지 품질은 무계획적으로 이것저것 시도하는 과정에서 향상되곤 했다. 직원들은 더 나은 제품들을 생산하기 위해, 물론 자신들에게 정해진 생산 목표량을 벗어나지 않는 범위 내에서, 더 열심히 일할 것을 권고 받는다. 그러나 이는 부모가 자식에

게 "조심하라"고 말하는 것보다 크게 나을 것이 없는 방법이다.

그 누구도 일부러 부주의하게 일하지는 않는다. 고의적으로 신뢰성이 떨어지는 제품을 만들려고도 하지 않는다. 아무도 제품이 사용하기 어렵게 되기를 바라지 않는다. 문제는 이런 것들이 주된 관심 사항이 아니기 때문에 잘못된 일들이 빈번하게 발생하는 것이다. 품질과 사용의 편리함 그리고 개인의 안전조차도 하나의 공정 과정의 결과물인 것이다. 작업을 분안전하게 하고, 품질과 디자인의 질을 떨어뜨리게 하는 그런 공정 과정의 문제점에 주의를 기울일 때 우리의 궁극적 목직에 도달할 수 있다. 공정 과정의 문제섬을 발견하고 새로운 과정을 적용할 때, 변화가 안겨 주는 희망을 품을 수 있게 된다. 사실 이런 새로운 공정 과정을 개발하고 실행하는 것은 매우 어렵고 성가신 일이다.

지금까지는 품질 관리를 위해서, 제조 공정 과정을 거친 다음 제품에 대한 테스트가 수행되었다. 이것은 몇 가지 이점이 있다. 제품이 선적되기 이전에 문제점들을 발견할 수 있었고, 또한 테스트를 통해 발견된 문제들에 대해 양적인 평가를 내릴 수 있었다. 그리고 제안된 해결책들은 이전에 행해졌던 직관적인 평가 대신에 측정된 결과를 바탕으로 실제로 개선을 위한 실험을 수행할 수 있었다.

테스트를 통한 품질 강화는, 모든 사람을 어깨너머로 감시하고 있는 품질 경찰이라는 두려운 존재와 함께, 규정대로 제품을 디자인하도록 만든다. 비록 그것이 작업 실패를 줄일 수 있고 품질을 개선할 수 있다 하더라도 계속 하기에는 나쁜 방법이다. 사실 이는 진정으로 질 좋은 제품을 생산하기에는 역부족이다.

한때 나는 신뢰도를 테스트하는 엔지니어였다. 대학교에 단리 때, 나는 여름 방학 동안 유니백Univac에서 잠시 일한 적이 있었다. 내가 했던 일은 회로 구성의 신뢰도를 어떻게 테스트할 것인지 결정하는 것이었다. 엔지니어들은 회로를 설계하면 프로토타입을 몇 개 만들어 신뢰도 테스트 그룹reliability group에게 승인을 받기 위해 제출했다. 여기서 "승인을 받기 위해 제출했다"는 문구에 주목해 보자. 우리가 할 일은 문제들을 발견하는 것이 아니라 이미 엔지니어들이 한 일에 대해 승인을 하는 것이었다.

우리에게 제출된 것은 전자 회로들만이 아니었다. 그들의 작업은 늘 계획보다 더 많은 시간이 소요되었고, 대개 예상 비용을 초과했다. 만약 우리가 승인 불가라고 하면 기술자, 관리자, 회사 경영자들 모두가 우리를 비난할 것은 불을 보듯 뻔한 일이었다. 회로를 다시 설계하는 것은 또 다른 엄청난 시간과 비용을 요구했다. 우리가 승인할 것으로 기대되었던 회로의 구성과 다른 회로들은 서로 연관되어 있었기 때문에, 가끔은 회로 설계를 변경하는 것이 불가능했다. 만약 우리가 핀 레이아웃과 다른 무언가를 바꿀 것을 요구할 경우, 제품 전체가 다시 디자인되어야만 했다. 이것은 백만 달러가 소요된 제품이었다. 우리가 승인을 거부한다면 어찌 되겠는가? 우리는 모든 것을 승인하기로 되어 있었던 것이다.

이러한 방식의 품질 유지 방법은 통하지 않는다. 회사의 보상 계획은 잘못된 것이었다. 우리는 일한 것에 대해 보상을 받지 못했다. 사실 우리는 문책을 당했다. 승인이 보류되면, 회사의 계획은 연기되었으며, 회사는 추가 비용을 지출해야 했다. 엔지니어들 역시 품질에 쏟

은 노력에 대해 보상을 받지 못했다. 결국 그것이 우리의 일이었다. 회사의 보상 구조와 결부되어 있던, 마지막에 실시하는 품질 테스트 공정 전체는 실패로 돌아갈 것이 너무도 분명했다.

인정받을 수 있는 상품을 얻기 위해서는, 각 개발 단계마다 모든 관계자들이 함께하는 협력 과정을 거치는 것이 효과적이다. 만약 회사에서 엔지니어들이 신뢰할 수 있는 회로들을 설계하기를 원한다면, 그들에게 신뢰성 공학reliability engineering의 원리들을 가르치는 것이 올바른 방법이다. 그러면 그들은 개발 과정에서 이를 마음속에 새기게 될 것이다. 신뢰성 전문가들을 초기 개발 단계는 물론, 까다로운 개발상의 문제들이 나타날 때마다 도움을 주는 조언자로서 대접하라. 이것은 신뢰성 전문가를 현재의 규정 집행을 맡은 겁나는 관리에서, 믿음이 가는 동업자, 조언자 그리고 친구로 변화시킨다. 품질 개선에 대해서는 설계 엔지니어들에게도 보상을 주어야 한다. 만약 서비스 전화나 부품 교체 요구가 감소했다면 개발자들에게도 보상해 주어야 한다. 그리고 사람들이 제품을 사용하는 방법과 발생하는 여러 문제들을 이해할 수 있도록 개발자들에게 서비스 대표자, 유지 보수 관계자, 그리고 고객들과 함께 시간을 보낼 것은 요구하라. 제품의 품질은 모두의 몫이다. 그 결과가 우수한 제품이란 사실에 놀랄 필요는 없을 것이다.

반복된 경험을 통해 얻은 교훈은 이렇다. 개발 프로젝트 과정에서 고려해야 할 여러 가지 요소들을 충족시킬 유일한 방법은 모든 관련자들이 서로 협력적이고 상호작용적이며 반복적인iterative 개발을 통해 자신들의 역할을 수행하는 것이다. 개발은 일종의 균형을 찾아 나가는 과정이다. 전체 과정은 상반되는 여러 요구들 사이의 타협점들로 구성

된다. 즉, 단 하나의 유일한 디자인은 존재하지 않는다. 미학과 비용, 사용성, 기능성 그리고 제조 과정의 용이성, 유지 보수의 용이성, 신뢰성, 크기, 무게 이 모두가 중요한 요소들이어서 종종 서로 충돌하기도 한다. 비용을 덜 들인다면 신뢰도는 감소할 것이다. 고객들이 요구하는 모든 기능을 다 제공하려면, 사용성과 신뢰성은 감소하고 비용은 증가하게 된다. 고객들이 요구하는 전력과 배터리 수명을 가진 휴대용 시스템을 제공하면, 고객들의 바람과는 달리 제품의 무게와 비용이 증가할 것이다. 모든 것이 다 이렇다.

전통적인 개발 방법은 스펙 기획, 디자인, 공정, 판매, 운송, 사용, 수리, 서비스 및 지원의 선형적 순서를 그대로 따르는 것이다. 디자인 스펙이 완성되면, 기술자들은 이에 부합하는 기술적인 디자인을 하고, 이는 다시 제조 전문가에게 넘겨진다. 어떤 단계에서는 산업 디자이너들과 인터페이스 팀들이 일할 필요가 있고, 이 모든 것이 끝나면 테크니컬 라이터들이 일관성 있고 이해하기 쉽게 명령어 묶음이나 사용자 설명서를 기술하게 되는 것이다. 최종적으로 판매팀들이 그 제품을 판매하게 되며, 서비스와 유지 보수 인력들은 그 제품의 작동법과 예상되는 여러 가지 문제들에 익숙해지도록 훈련을 받는다. 이것이 오랫동안 유지되던 개발 방법이다. 그런데 사실 이는 복잡하고 혼란스럽고 불만족스러운 오늘의 상황을 야기했을 뿐이다. 특히 고객 만족이 낮고 고객 지원과 서비스의 고비용 첨단 기술 제품의 경우에는 더욱 그렇다.

그러면 우리는 어떻게 앞으로 나아갈 수 있는가? 다시 한번 유니백 엔지니어들에 관한 이야기를 생각해 보자. 제품 개발에 서로 영향

을 주고받는 그룹들이 개발 과정에서 서로 함께 참여하는 방법을 도입하자. 이것은 기술자들에게는 낯선 접근법이다. 그런데 이는 인간 중심 개발을 실천할 수 있는 해법이기도 하다. 또 많은 회사들이 어떻게 그들의 제품 품질을 높이는 데 성공했는가에 대한 해답이다. 이를테면 제조 과정의 용이성, 설치의 용이성, 사용의 용이성, 그리고 유지 보수의 용이성 같은 성공 요소를 갖출 수 있는 방법이 된다. 답은 단순한 데 있다. 테스트만 하지 말고 바로 구상하라. 이는 다양한 분야의 전문가들이 시작부터 마지막 운송에 이르기까지 제품 개발 공정 전반에 걸쳐 한목소리를 낼 때 가능하다.

오늘날 많은 회사들이 더 좋은 환경에서 고품질의 제품들을 만들기 위해 개발과 공정 과정에 구조조정을 시행했다. 변화한다는 것은 고통스러운 것이다. 수년의 시간이 소요되며, 조직 구조의 몇 가지 큰 변화들은 필수적이다. 가장 힘든 일은 새로운 문화를 뿌리내리기 위해 용기를 북돋워 주고 격려하는 것이다. 그러나 일단 모든 사람들이 높은 수준의 개발 목표인 품질에 초점을 맞추게 되면, 품질 전문가들이 조언자와 동업자로서 인식되기만 한다면, 전체 과정은 동의를 얻은 것이나 다름없다. 업계에서는 개발과 제조 공정을 통해 디자인 단계에서부터 이슈들에 관심을 가지면 양질의 제품을 생산하는 것이 오래된 방식보다 비용이 적게 들고 시간을 절약할 수 있다는 것을 알게 되었다.

업계에서 관심을 가지는 다른 이슈들, 즉 사용의 용이성, 제조의 용이성, 유지 보수의 용이성과 같은 원리들에서도 비슷한 결과가 나타날 것이다. 이는 회사에 대한 재평가와 구조조정 그리고 이런 원리들의 이행을 요구한다. 그리고 소비자들과 더욱더 가까이 함께 일하는

것이 필요하다. 개발 과정을 평가할 수 있는 중요한 피드백을 줄 수 있는 사람들이 바로 소비자들이기 때문이다.

제품 개발팀 조직하기

제품 개발팀을 구성하는 데에는 여러 가지 방법들이 존재한다. 그중 어느 것도 최상의 방법이라 할 수 있는 것은 없다. 제품과 산업의 유형, 그리고 심지어 기업 문화도 너무나 다양하기 때문이다. 새로운 제품, 특히 잠재적으로 파괴적인 기술을 탑재한 제품은 기존의 공정 라인과는 매우 다른 공정을 요구한다.

7장에서 언급한 미국 해군에 관한 이야기를 기억해 보자. 해군은 두 가지의 다른 조직 구조를 가지고 일한다. 하나는 병과나 그들의 계급, 승진 그리고 행정과 관련된 일반적인 일들을 처리하는 정확하고 공식적인 조직이다. 이는 미 해군의 외관적인 계급 구조이다. 그러나 매일 하는 일에 관한 조직 구조는 꽤 다른 것이다. 계급은 별로 중요하지 않다. 그 대신 다양한 수준의 기술과 지식을 가진 승무원들이 전체 그룹에 대한 활동을 인식하고, 경청하고, 비판하고, 토론하고, 배우면서 하나의 기능적인 팀을 구성해 함께 직무를 수행하는 것이다.

이것은 시행해 볼 만한 가치가 있는 훌륭한 모델이다. 비록 해군의 조직 구조를 정확하게 다른 조직들에 적용할 수는 없다 하더라도 중요한 것은 그 정신이다. 사실 모든 활동에 적용할 수 있는 단 하나의

고정된 구조를 가질 필요는 없다. 해군의 구조가 특별히 지니고 있는 장점은 임무에만 집중할 수 있는 융통성이다. 이는 사실 흉내 내기 힘든 모델이다.

디자인을 할 때, 실제 개발팀의 구성원은 소수이지만, 다양한 분야에서 조언하고 필요할 때 활용할 수 있는 전문가들을 확보하는 것이 목표이다. 이를 이룰 수 있는 방법은 상황에 따라서 다르다. 이것이 융통성 있는 경영의 역할인데, 이것은 힘겨운 일이다.

사용자 경험은, 9장에서 설명했던 것처럼 최소 6개 분야 전문가들의 의견을 통합한다. 어떤 사람들은 몇몇 분야에 능통하지만, 전분야에 익숙한 전문가는 거의 없다. 결과적으로 이 분야는 여러 명의 대표자들을 필요로 한다. 사용자 경험 연구를 구성하는 분야들은 핵심적 역할을 할 실험 심리학, 시각 디자이너와 산업 디자이너들을 배출하는 예술이나 건축 분야, 저널리즘과 인문학, 그리고 신속한 프로토타이핑을 위해 필요한 기계 공학과 프로그래밍 기술에 이르기까지 대개 각각 다른 학문적인 배경으로부터 나온다. 그래서 심지어는 같은 분야 내에서도 사람들은 다른 배경 지식을 가지며, 같은 용어들을 다른 의미로 사용하기도 한다. 또 다양한 문화적 배경을 갖고 있기도 하다. 기술 분야와 마케팅 분야의 사람들을 함께 묶어 놓으면 왜 이들이 한 팀에서 협력하는 것이 진정한 도전인지를 알 수 있을 것이다. 그것은 창조성과 생산성이 향상되는 기간에는 신나는 일이겠지만 대화가 이루어지지 않고 개성이 표출되고, 개인적이거나 기술적인 불일치로 충돌할 때에는 좌절을 맛보는 일이다.

제품을 만드는 과정에서 발생하는 문제점들은 다양성, 공동 작업,

협력, 도전, 그리고 갈등으로 가득한 실제 삶의 문제점들과 동일하다. 그래서 성공적인 제품 개발팀은 유용한 가치를 주는 제품들을 만들기 위해, 각자의 차이점을 이용하는 법을 배우는 것을 알며, 보고 사용하는 즐거움을 가지고, 사람들의 삶을 향상시키려고 한다.

회사의 조직 구조

회사의 전통적인 조직 구조는 위계적이다. 회사는 여러 부서로 구성되어 있고, 모두 경영 책임자에게 보고하게 되어 있다. 각각은 제품 구조와 그 기능 —마케팅, 판매, 제조—을 반영하고 있다. 회사 내 각 부서는 다른 제품이나 구성 부품 또는 기능을 반영하는 더 세밀한 구조들로 나누어지게 된다. 결국 가장 밑에는 그런 일을 하는 사람들이 있다.

조직 구조가 많은 가치를 지니지만 중요한 것은 책임이다. 모든 직원들은 누구에게 보고를 해야 하는지 알고 있으며, 명령은 상의하달 식으로top-down, 정보와 피드백은 하의상달 식으로bottom-up 전달된다. 이런 조직 구조는 상부 조직과 하부 조직 사이의 커뮤니케이션을 최적화할 수 있는 구조이다. 그러나 부서와 분과로 나누어져 있기 때문에 부서들 사이에 수평적인 대화가 이루어지기는 힘들다. 결과적으로 전통적인 조직 구조는 회사의 부서들 사이에 분쟁을 일으키게 하는 경향이 있다. 그것은 조화를 이루는 원동력인 협력과 상호작용을 어렵게 만든다. 대기업들의 경우, 각 부서들은 거리상 상당히 떨어져 있다. 이

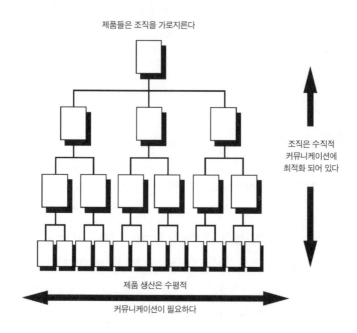

제품들은 조직을 가로지른다

조직은 수직적
커뮤니케이션에
최적화 되어 있다

제품 생산은 수평적

커뮤니케이션이 필요하다

그림 10.2 전통적 기업 조직은 수직적 커뮤니케이션에 최적화되어 있다

기업의 전통적 위계 구조는 부서 간 수평적 커뮤니케이션에는 효율적이지 않다. 일을 하는 사람들은 책임자에게 보고한다. 그 책임자는 중간 단계에 있는 또 다른 책임자에게, 그리고 그는 또다시 회사 간부에게 보고하게끔 되어 있다. 정보가 상하로는 무리 없이 잘 전달된다. 이러한 조직 구조는 명령, 조절, 책임을 위해서는 이상적이다. 또 보상 체계와 진급의 길이 분명하다. 하지만 각 부서 간의 알력과 치열한 경쟁이 유발되는 경향이 있다. 더욱이 이는 수평적 커뮤니케이션을 저해한다. 그래서 제품 개발을 위한 최적의 구조가 되지는 못한다.

것이 협력을 더욱더 어렵게 만드는 데도 말이다.

그러나 제품은 보통 수평적으로 생산된다. 사실 제품을 만들어 내는 것은 제품 고안에서부터 포장에 이르기까지 많은 하부 구조들의 협력과 조화를 요구한다. 이것이 의미하는 바는, 회사 체계는 그림 10.2에서 보듯이 상부에서 하부로 흐르는 다이어그램으로 구성된 반면, 제품들은 수평으로 가로질러 구성된 서로 다른 그룹들에 의해 생산되고 제조된다는 것이다.

대부분의 회사들이 취하는 전통적인 수직 구조와 기능적인 수평 구조는 근본적으로 대립할 수밖에 없다. 수직적인 조직 구조는 제품 개발에 해가 될 뿐만 아니라, 사용성, 신뢰성 그리고 유지 보수 같은 기능들을 제대로 실현할 수 있는 공간을 마련해 주지도 않는다. 디자인은 반복과 수정이 중요한데, 수직 구조는 개발 과정을 선형적으로 만들기 쉽다. 이를 소프트웨어 공학의 전문 용어로 "선형" 또는 "폭포수waterfall"개발 과정이라고 부른다. 이 과정에서, 각 디자인 단계의 결과는 다음 단계로 전달되는데, 한 번 전달되면 폭포수가 떨어진 후 다시 위로 거슬러 올라갈 수 없듯이, 그 결과를 이전 단계로 되돌려 다시 검토하기 힘들다.

문제는 진정한 의미의 시스템 디자인은 반복되는 과정에서 나온다는 것이다. 고객들은 그것을 사용해 보기 전까지 자신들이 원하는 것을 결코 알지 못한다. 그러면 회사는 소비자들이 원하는 것을 모르는 상태에서 어떻게 제품을 만들 수 있겠는가? 정답은 그것을 여러 번 만드는 것이다.

반복 개발iterative development은 신속한 프로토타이핑을 의미한다.

예상 사용자들을 분석해서, 그들의 생각과 욕구를 수용해 몇 시간 또는 며칠 이내에 신속히 목업mock-up을 만들고 테스트해 보라. 테스트는 여러 방법으로 진행될 수 있다. 프로토타입은 판지나 종이에 신속하게 그려 넣은 다이어그램이 될 수 있다. 그리고 이를 사용자들에게 완성품으로 상상하도록 하고 실제로 일을 하는 데 그것을 사용한다고 생각하게 할 수 있다.

마찬가지 방법으로 제조 공정을 담당하는 기술자들은 원하는 것을 생산하는 것이 얼마나 어려운지를 이해하기 위해 초기에 디자인한 것들을 테스트할 수 있다. 유지 보수와 관련된 기술자들도 비슷한 방법으로 그것들을 유지하려고 노력한다. 이렇게 되면, 개발 공정은 협력적이고 반복적인 것이 된다. 이런 개발 과정을 취하면, 초기 단계에서는 예상보다 긴 시간이 소요될 것이다. 일반적인 개발 과정과 비교한다면, 초기 단계에서는 좌절을 느낄 것이 확실하며, 복잡성은 더욱 증가할 것이다. 그러나 전체적인 결과는 대개 더 빠르다는 것을 알 수 있을 것이다. 비용도 절감되고 훨씬 더 나은 방법이라는 것을 알게 될 것이다.

이러한 유형의 개발 방법은 새로운 생각이 아니다. 그것은 전사적 품질 관리total quality control, 동시병행설계concurrent engineering(컴퓨터 네트워크로 제품의 출하시간을 단축하여 비용을 절감하는 경영혁신 기법), 가상조직virtual organization 등의 이름으로 빈번히 사용되는 방법이다.

반복 개발과 동시 개발은 쉬운 것이 아니다. 많은 사람들에게 그것은 다루기 힘든 것처럼 보인다. 그것은 "실무"보다는 오히려 사용자를 만나고 그들에 대해 자료를 수집하는 것으로 시작된다. 그리고 일

을 원만하고 조화롭게 진행하기 위해서는 상이한 배경, 기술, 관점을 지닌 사람들이 요구된다. 그것은 회사의 전통적인 권위 체계를 흔들어 놓는다. 우선, 일의 진척이 느린 것처럼 보인다. 확실한 것도 거의 없고 사람들과의 모든 만남의 결과도 손에 잡히는 것이 없어 보인다. 그러나 결국 그것은 더 빠르고 능률적인 것이 될 것이다. 문제는 초기 단계에 있다. 반면에 수정하는 데에는 적은 비용이 든다. 종이나 판지, 또는 스토리보드와 함께 프로토타입의 형태로 디자인된 것을 바꾸는 것은 쉬운 일이다. 하지만 이미 제품 생산에 전념하게 되면, 디자인을 바꾸는 것이 느려질 뿐 아니라, 값비싼 대가를 치러야 한다. 반복적으로 동시에 하는 디자인은 분명 추진할 가치가 있는 옳은 방법이지만 현재 일하는 방식에 대한 변화를 요구한다.

보상 구조의 영향

협력에 관해 생각해보면, 서로 다른 두 회사의 협력 관계 형성이 같은 회사 내 부서 간의 협력보다 원만하고 더 쉽다는 것을 꽤 자주 보게 된다. 왜 그럴까? 바로 보상 구조 때문이다.

회사에서는 개개인이 그들의 성과에 의해 보상을 받고 승진을 하게 된다. 또한 간부급 직원들은 그들 부서의 성과에 따라서 부분적으로 보상을 받을 수 있다. 참 합당한 것같이 들린다. 사실 이는 각 직원들의 최상의 성과를 얻어내는 데, 그리고 직원들이 사업의 이익을 위

해서 일한다는 확신을 주는 데 도움이 된다. 만약 어떤 사업 단위가 잘한다면, 그곳의 직원들도 잘하고 있는 것이다.

그러나 이런 보상 구조는 의도치 않은 결과를 초래한다. 회사는 다양한 사업 단위를 가지고 있지만, 보너스나 연봉 상승을 위한 자금과 승진 가능한 자리들은 제한되어 있다는 것이 문제이다. 결과적으로 직원들은 회사들 사이의 경쟁보다는 그런 보상 때문에 회사 내부적으로 서로 경쟁하게 된다.

직원들은 그들의 최대 관심사를 충족시킬 수 있는 길을 찾게 된다. 이것은 그리 놀라운 일이 아니다. 대부분의 사업장에서 보상 구조가 그래서 중요한 것이다. 보상 구조를 잘 조정하려고 애써야 하고, 결국 개인과 회사의 최대 관심이 일치하게 해야 한다. 그런데 불행하게도 꼭 그런 것만은 아니다. 직원들이 대개 가장 두려워하는 경쟁 상대는 같은 승진 자리와 연봉과 보너스 인상을 위해 경쟁하고 있는 회사 내의 다른 부서 직원이다. 대부분의 직원들은, 경쟁하는 부서에 도움이 되든 안 되든, 심지어는 회사에 적합하지 않은 것일지라도, 그들의 특정 사업의 성과 증진을 위해서라면, 열성을 다해 일하게 된다.

제품 디자인의 과정에서, 디자인을 다시 하는 것이 제조 과정과 유지 보수를 용이하게 하고, 회사의 전체 비용을 절감하며, 고객 만족을 개선하는 것이란 사실을 개발 그룹의 구성원들이 알게 되었다고 생각해 보라. 그렇다고 그들이 감히 새로 디자인을 하겠는가? 물론 아니다. 새로 디자인하는 일은 그들에게 부여된 작업의 완성을 늦출 뿐만 아니라 예산의 한계를 넘기기 쉽다. 그래서 개발 그룹 내의 사람들에 대한 성과 평가의 시간이 되면, 그들은 리디자인으로 인해 초과된

예산과 늦은 상품 출시 때문에 괴로워하게 될지도 모른다. 결과적으로, 회사로서는 돈을 절약한다는 것이 중요한 것은 아니다. 그러나 리디자인 덕분에, 유지 보수 기술자들과 제조 공정 기술자들은 더 낮은 비용이 들었기 때문에 승진이 될 수도, 보상을 받을 수도 있게 되는 것이다.

보상 구조는 중요한 모든 변수들을 고려하면서 만들어져야 한다. 그래서 A/S 전화 서비스, 기타 서비스 그리고 유지 보수는 개발팀의 몫이 되어야 한다. 서비스를 담당하는 사람들은 개발자들에게 고객들의 불만을 알려 주어 다음 제품 출시 때 그것들을 더 잘 고려할 수 있게 해주어야 한다. 그래서 이런 판매 뒤의 비용들을 감수하는 것이다. 눈에서 멀어지면 마음에서 멀어진다는 말이 있다. 업무 지원 센터help desk, 서비스, 그리고 유지 보수를 위한 비용이 눈에서 멀어지면, 개발팀은 이에 대한 중요성을 잊어버리기 쉽다.

제품의 모든 비용들을 그 팀에 대한 보상 구조 속에 계산해 넣는 것은 정말로 중요한 일이다. 만약 그렇지 않으면, 보상을 받는 몇몇 요소에만 치중해 중요한 다른 요소들은 경시하게 될 것이다. 마찬가지로, 모든 이익이 팀들에게 적절하게 돌아가도록 하는 일도 중요하다. 판매 증진, 서비스와 유지 보수의 감소, 증가된 이윤 폭들은 관련된 모든 이들에게 분배되어야 하는 것이다.

적절한 보상 구조를 구성하는 일은 힘들고 많은 것을 요구하지만, 부적절한 보상 구조는 최상의 이윤을 얻는 데 역행하는 행동들을 조장한다. 보상 구조는 조직 구조보다 중요하며, 아마도 가장 중요한 변수일 것이다. 적합한 보상 구조를 마련하면 자연히 적절한 행동이 뒤따

르게 될 것이다.

제품은 누구의 것인가?

"마케팅 부서 친구들은 제품의 표면에 있는 패널을 다시 디자인하기를 원합니다. 그래야 특징들이 더 분명해진다는 겁니다. 그렇지만 우리 시험 결과는 그러면 더 불편하게 된다는 것이었습니다. 어떻게 해야 할까요?" 한 사용자 경험 디자이너가 나에게 이렇게 불평했다.

이것이 전형적인 제품 균형의 문제이다. 이 경우에는 사용의 편리함과 구매를 불러일으키는 매력 사이의 균형이 문제이다. 어느 것이 옳은가? 양쪽 다 합리적이다. 둘다 옳은 것이다. 그러나 대립보다 더욱 필요한 것은 하나의 팀같이 일하는 조직이다. 최종 목표는 잘 팔리고, 잘 작동하고, 소유의 기쁨을 줄 수 있는 제품이라고 생각하는 구성원들의 조직이다. 사용하기 어려운 상품들은 소비자들에게 만족을 줄 수 없다. 그러나 처음부터 판매되지 않는 제품들은 소비자들에게 사용의 편리함을 느낄 수 있는 기회조차 주지 못한다. 여기서 어떻게 균형을 이루겠는가?

비슷한 상황들이 제품 공정의 모든 단계에서 발생하고 있다는 것을 주목하자. 공학자들은 새로운 특징들을 원하지만, 그것은 계획보다 시간을 더 늘어나게 할 것이고 아마 추가 비용도 더 들게 할 것이다. 마케팅 담당 역시 새로운 특징들을 원한다. 그러나 사용자 경험 팀

그림 10.3 제품은 누구의 것인가?

인간 중심의 제품 개발팀의 기초는 비즈니스 케이스business case이다. 그것은 바로 이 기초 위에 세워진다. 개발팀 내에서 일어나는 논쟁은 제품 디자인에서 늘 존재하는 긴장 관계에서 비롯된다. 디자인은 이익을 증대시키고 손해를 감소시키는 여러 가지 요소들 사이의 균형을 찾아가는 과정이다. 갈등은 필연적이다. 더욱이 각각은 자신들의 제한적 관점에서 보면 옳다. 결국 균형감은 제품에 대한 비즈니스 케이스를 고려하여 결정되어야 한다.

은 거의 사용되지 않는 특징들은 패널 뒤에 숨기기를 원한다. 그렇게 해야 시스템의 외관에서 나타나는 혼란을 줄이고 위압감을 경감시킬 수 있기 때문이다. 하지만 마케팅의 관점에서 보면, 고객들이 구입 후에 집에서 그 제품을 한 번도 사용하지 않더라도 그런 모든 특징들 때문에 제품을 구매한다는 것을 안다. 이런 각각의 문제점들이 있기 때문에 개발팀 내에는 논쟁이 있기 마련이다. 모두가 부분적으로 제품은 자기의 것이라고 생각하기 마련이고, 자신의 어려운 문제에 대한 결정을 내려야 한다고 여긴다.

누가 개발 과정을 자기의 것이라고 할 수 있을까? 누가 이런 결정을 내려야 하는가? 만약 제품 개발 과정에 책임을 지닌 누군가가 있다면, 바로 회사의 사업 분야와 연관된 사람이거나 많은 경우 제품 관리자일 것이다. 인간 중심 개발팀은 모든 전공 분야를 고려해 공평하게 구성되어야 한다. 대립은 힘의 논리가 아니라 좀 더 지혜롭게 해결해야 한다. 그들 자신의 관점에서 보면 모두가 다 옳은 것이다. 해결책은 문제를 더 높은 단계에서 통찰해볼 것을 요구하고, 어떤 결정이 그 사업에 가장 적합한지 고민할 것을 요구한다. 무엇이 균형점인가? 그것이 판매, 고객 만족, 브랜드에 대한 평판과 이미지, 서비스 그리고 유지 보수에 어떻게 영향을 미치는가? 결정은 디자인에 관한 것이 아니라 사업에 관한 것이다. 그리고 그 결정은 제품에 관한 손익을 책임지고 있는 최고 경영자들에 의해 이루어져야 하는 것이다.

변화가 과연 도움이 되는가? 그것은 사업 분석에 의해 결정되는 것이다. 매출량은 어느 정도일 것으로 기대하는가? 고객들의 요구를 충족시키기 위해 그리고 경쟁 업체들과의 제품의 차별화를 위해 어떤 특징이 얼마나 중요한가? 그런 특징의 추가나 삭제가 매출에 현저한 영향을 끼치는가? 만약 그렇다면 그런 영향에 대해 정확히 예측할 수 있는가? 그래서 투자 가치가 있는가?

판매의 관점에서 볼 때, 사용성과 인지되는 기능들 사이에 균형이 이루어졌는가? 판매 시점부터 증가된 매출을 추산해 낼 수 있는가? 사용자가 실제로 사용할 때, 제품의 사용성에 미치는 영향을 추론해 낼 수 있는가? 서비스를 요청하는 전화가 더 자주 오도록 만들지는 않았나? 고객들의 만족도가 높으면 그들의 추천으로 향후 구매에 좋은 영

향을 미치곤 하는데, 과연 고객의 만족도 면에서 현저한 차이를 만들어 낼 수 있는가?

누가 제품 생산이나 판매 과정의 주인인가? 아무도 아니기도 하고, 또 모두이기도 하다. 목표는 이렇다. 소비자를 위해서는 좋은 제품을, 회사를 위해서는 잘 팔리는 제품을 만드는 것이다. 서비스와 도움의 필요에 관한 측면에서 요구 사항이 거의 없다면 금상첨화이다. 회사의 입장에서 최고의 목적은, 소비자가 제품에 대단히 만족한 나머지 기꺼이 그들의 평생 소비자가 되고, 나아가 같은 회사의 다른 제품들도 구매하고, 제품과 회사, 자신의 경험을 친구와 이웃에게 말해 줄 수 있게 만드는 것이다.

누가 제품의 주인인가? 모든 사람들이다. 갈등이 있을 때 누가 최후의 결정을 내리는가? 바로 경영이다. 그것이 경영의 역할이다. 갈등을 해결하고, 모든 사람의 동의를 얻어내고, 사업과 관련된 결정들을 내리기 위해 경영상의 판단을 하는 것이다. 최종 결과는 항상 균형이다. 기술은 마케팅과는 다른 차원에서 제품을 바라보고, 마케팅은 사용자 경험과는 또 다른 시각을 가지고 있다. 모두가 정당하고 중요하다. 결국 개발 과정은 시장성, 기능성, 사용성 사이에서 이루어지는 끊임없는 균형 중의 하나이다. 그것이 바로 비즈니스의 세계이다.

인간 중심 개발을 위한 기업의 요구 조건

무엇이 회사 내에서 인간 중심 개발을 가능하게 하는가? 총체적인 참여이다. 품질 관리를 위해 이러한 참여가 요구되었듯이, 인간 중심 개발 역시 마찬가지이다. 여기에 다음과 같은 기본적인 요구 목록이 있다.

- 총체적인 공동 참여: 가장 말단의 노동자들로부터 고위층 경영자까지의 협력적 참여가 필요하다.
- 조직적인 변화: 디자이너들과 잠재적 고객들 사이의 제품에 대한 대화, 즉 상호작용이 필요하다.
- 형식적인 인간 중심의 제품 공정: 형식적인 공정은 제품 개발의 첫 단계부터 선적과 시장의 반응에 대한 판단의 단계까지 기술자들과 마케팅, 사용자 경험 연구 전문가들이 동등한 입장에서 한 팀으로 함께 일하는 것으로 형식화해야 하는 공정이다. 이는 반복적 디자인과 연구 과정을 중심으로 만들어져야 한다. 또한 판매 성과, 수리와 서비스에 대한 요구와 같은 현장 자료와 다음 제품 출시를 위해 꼭 필요한 사용성과 기능성에 대한 사용자의 피드백을 얻는 것이 중요하다. 이는 제품의 최종 출시 날짜에만 맞추어 돌아가는 공정이 아니다. 고객들에게 귀를 기울이는 것은 절대적이다.
- 인간 중심 개발을 연구하는 공학 분야 사용자 경험 연구자들이 모든 공정 단계에 대해 연구할 기회를 가질 때, 그들은 효과

적으로 잠재력을 발휘할 수 있게 된다. 이것이 특히 어렵다. 연관된 각 분야 전문가들이 다양한 배경들을 가지고 있고, 그래서 대화와 공통의 비전 제시를 어렵게 만든다. 그럼에도 불구하고 공통의 비전을 갖는 것이 꼭 필요하다.

적절한 조직 구조와 개발 공정이 없으면, 열심히 일하는 개개인들이 많다고 해도 실패할 수 있는 것이다.

사용자 경험 연구에 적합한 조직은?

사용자 경험 개발 그룹을 어떻게 조직하는 것이 적절한가에 대한 질문이 자주 제기된다. 회사의 다양한 작업을 맡은 구성원들 중에서 핵심이 되는 하나의 그룹이 있어야 하는가? 혹은 각 그룹은 분산되어 있어야 하는가? 아니면 필요할 때마다 사람들을 고용하는 것이 옳은가? 분명한 정답은 없다. 이는 회사와 기업 문화에 달려있기 때문이다.

개발팀들은 긴밀히 짜여진, 연구하는 그룹이 되어야 한다. 모든 핵심 인력들의 능력과 재능이 협력을 통해 제대로 발휘되어야 하는 것이다. 이것이 동시 개발이 담고 있는 요점이다. 그들은 같은 조직에 소속되어 있어야만 하는가? 그렇지 않다.

개발 인력들은 조직 전반에 걸쳐 흩어져 있으면서 개인적으로 많은 일을 성실히 수행하고, 동시에 제품 그룹에도 참여하는 것이다. 이

는 내가 개인적으로 선호하는 방식이다. 하지만 이것만이 유일한 가능성은 아니다.

하나의 집중된 그룹을 가지는 것 역시 가치 있는 일이다. 여기서, 이 그룹은 사용자 경험 개발에 필요한 기술을 보유한 충분한 인력을 가질 수 있다. 앞에서 언급한 사용자 경험 개발을 위한 6가지의 중요한 기술 목록을 생각해 보자. 물론 이 6가지 기술을 한 개인이 모두 가지고 있기는 힘들다. 만약 사용자 경험이 분산된다면 각각의 그룹은 필요한 모든 기술을 가질 수 없을 것이다. 게다가 단계마다 모든 기술이 요구되는 것도 아니며, 구성원들이 할 일이 하나도 없을 때도 있고, 무리해서 일하게 되는 때도 있을 것이다. 집중된 하나의 그룹 내에서 구성원 모두를 효과적으로 활용하기 위해서 일들을 적절히 분배할 수 있다. 그리고 아이디어와 기술을 공유하게 되어 그룹 전체는 지속적으로 성장하게 되는 것이다.

그 중앙 집중 그룹이 실질적인 개발 활동으로부터 떨어져 있기는 힘들다. 만약 그러한 그룹이 있다면, 그 조직은 구성원들에게 구체적으로 일을 할당해 주기 위해 구조화하는 것이 최선이며, 상황에 따라 요구되는 프로젝트팀들로 이동할 수 있게 하는 것이 이상적이다.

고려해야 할 다른 점들도 있다. 사회과학과 디자이너의 예술적인 재능은 공학이나 판매를 담당하는 조직들의 입장에서는 이해하기 쉽지 않다. 평가와 승진 기회가 있을 때, 사용자 경험을 연구하는 연구원들은 불리할 수 있다. 그들이 가치 있는 결과들을 보여준다는 데에는 모두가 동의하지만, 그들의 기술을 숙련된 공학 전문가들의 것만큼 높게 평가하는 것은 아니다. 그래서 그들의 기여 여부와 정도, 노력의 양,

그리고 관련 지식과 자질들은 그것을 정말로 잘 이해하는 동료들이 판단하는 것이 더 현명한 경우도 있다.

나는 가상의 조직을 더 선호한다. 사용자 경험을 연구하는 팀을 고용해서 개인적인 프로젝트를 맡겨라. 하지만 거기에 정규모임과 개발 세미나를 갖는 가상의 중앙 집중 조직을 두어라. 가상 팀의 리더에게 직원에 대한 평가뿐만 아니라 프로젝트에 대한 평가와도 관련이 있음을 확신시켜라. 그 가상 팀은 또한 중앙 인력 교환소의 역할을 해서, 만약 어떤 프로젝트에 사용자 경험 전문가가 필요하다면, 그를 다른 프로젝트에서 데려올 수도 있는 것이다.

때때로 올바른 조직 구조는 회사의 성숙 정도에 달려 있다. 어떤 회사가 이제 막 사용자 경험 연구팀을 만들었다면, 그것은 회사 내에서 높은 위상을 갖는 강력한 핵심 그룹일 필요가 있다. 이로 인해 높은 인식과 권위 그리고 강한 영향력을 갖게 되는 것이다. 그 후에 사용자 경험의 구성원들은 가상의 프로젝트 팀에 속하게 된다. 조직이 성숙해지고 사용자 경험에 대한 이해와 기술들에 대한 인식이 확산됨에 따라 중앙의 핵심 조직에 대한 요구는 줄어들게 된다. 결국에는 전혀 필요하지 않을 수도 있게 된다.

많은 산업 디자인 그룹들은 강력한 중앙 집중 그룹을 채택해왔다. 산업 디자인과 그래픽 디자인은 기업의 정체성 수립을 돕고, 강력한 산업 디자인 책임자는 많은 경우 회사의 최고 경영자에게 직접 보고를 하여 높은 가시적 효과를 거두는 것이 중요하다고 늘 생각해왔다. 그 생각은 옳다. 이것은 회사에서 심각하게 다루는 영역이라는 강력한 메시지를 모든 사람들에게 부각시키는 것이기 때문이다. 만약 당신이 그

것을 얻을 수 있다면 멋진 일이다. 그러나 사용자 경험 팀이 이런 수준에서 보고하기를 기대하는 것은 현실적이지 않다. 오히려 이것은 치명적인 실책일 수 있다. 연구를 진행하는 제품 팀에서 그런 그룹을 격리해 버릴지도 모르기 때문이다. 사용자 경험 팀은 껄끄러운 경찰 같은 모습의 인상을 주는 경향이 있다-"우리는 디자인 경찰이다." 그러나 효과적인 연구는 협력 연구이다. 종합적 협력이 필요한 그룹에서 분열 조짐을 보인다는 것은 좋은 현상이 아니다.

효율적인 관리에 대한 해답을 찾는 것은 쉽지 않은 일이다. 어떤 해결책이든 장점만큼이나 약점 또한 많이 가지고 있다. 우리는 원래 생물학적으로 열 명 이하, 아마 다섯 명 정도의 소규모 그룹 내에서는 일을 잘 해낸다. 여기에 사회적 지위와 인정을 구하는 생물학적이고 문화적인 본능들을 부가해 보라. 그러면 갈등이라는 근본적인 구조가 형성된다. 소규모 회사들은 보통 유연하게 조화를 이루면서 일을 할 수 있다. 그러나 수천 명의 직원이 있는 회사의 경우에는 (일부 회사는 수십만 명이나 되고 정부와 군대는 수백만 명이다) 정답이 없다. 조직 구조가 무엇이든 간에 복잡하게 뒤엉켜 있어 결코 어떤 조직 구조가 옳다고 할 수는 없다.

기억해야 할 가장 중요한 사실은, 문제가 되는 것은 결과라는 것이다. 완벽한 조직 구조란 존재하지 않는다. 모든 것이 문제점들을 가지고 있다. 결국 결과가 모든 것을 말해준다.

인간 중심 개발만으로는 충분하지 않다

나는 제품을 개발할 때, 사용자 경험을 강하게 지지하는 사람이다. 또 인간 중심 개발을 열렬히 옹호하는 사람이기도 하다. 하지만 나는 이 것만으로는 충분하지 않다고 강조하고 싶다.

나는 다음과 같은 충고를 자주 듣는다. "당신은 여전히 우리에게 사용자들의 편리함에 대해 말하고 있습니다만, 애플 컴퓨터는 사용하기에 매우 쉬운 컴퓨터였지만 시장의 선두가 되는 데에는 실패했습니다. 당신은 시장에서의 애플의 현재 위치를 보고도 어떻게 사용의 편리함을 강조하는 것을 정당화할 수 있습니까?" 좋은 질문 이다. 그래서 애플 컴퓨터 이야기는 교훈적인 것이다.

초창기 매킨토시는 성공적이었다. 세 개의 버팀목 모두를 가지고 있었다. 좋은 기술과 마케팅 그리고 훌륭한 사용자 경험, 거기에다 산업 디자인에서부터 사용의 편리함까지 가히 혁명적이었다. 그러나 왜 애플 같은 회사가 현재의 어려움에 처하게 되었을까? 사용의 편리함과 고품질 산업 디자인이 소비자 시장에서 중요함에도 불구하고 그것만으로는 충분치 않았던 것이다. 인간 중심 개발만으로는 제품을 살릴 수가 없다.

제록스 스타와 애플 리사라는 초창기의 두 제품은 정말 멋지게 디자인되었고, 사용하기에도 편했지만, 둘 다 실패했다는 것을 주목할 필요가 있다. 그것들은 출시되어야 할 시기보다 너무 앞서서 출시되었다. 기술이 아직 준비되지 않았던 것이다. 결과적으로 그것들은 너무 비싸고 느렸으며, 성능 면에서 너무 제한적이었다. 사용하기는 쉬웠지

만 그것으로 할 수 있는 일이 그리 많지 않았다.

애플의 매킨토시는 이런 문제를 극복해 냈다. 그것은 인간 중심 개발이란 면에서 아주 훌륭했을 뿐만 아니라, 유용한 응용 프로그램들과 모니터에 비치는 것을 정확하게 출력해 내는 프린터까지 준비되어 있었다. 그리고 가격이 비싼 편이었지만 많은 고객들의 구매력 내에 있었다. 매킨토시는 거의 10여 년 동안 성공 시대를 열어갔다. 그건 이 업계에선 꽤 긴 시간에 해당된다.

결국 애플의 실패는 마케팅 전략의 선택에 문제가 있었기 때문이다. 전략상의 실행은 훌륭했었다. 애플은 효과적인 캠페인을 벌였고, 멋진 광고를 내보냈고, 브랜드의 인식도 빠르게 얻어낼 수 있었다. 그러나 그러한 전략은 장기적인 생존 능력을 대가로 단지 단기적인 이득만을 얻었던 것이다.

애플은 회사의 위상을 컴퓨터업계의 이단으로 정립하였다. 다시 말해서, 애플 사는 전통적인 사업 방식인 공식적인 형식과 절차의 세계, 그리고 법과 규약, 일상적 일과는 관련 맺지 않기를 원했다. 애플의 세계는 예술가나 학생, 작가, 청년 같은 사회의 창조적인 사색가들을 위한 것이었다. 잘못된 생각이었다. IBM이 비즈니스의 세계에서 살아남으려고 노력하는 동안 애플은 그 세계를 피하고 있었기 때문에, IBM PC와 스프레드시트, Lotus 1-2-3이 곧 시장을 지배하게 되었다. IBM은 사업에 대한 안목을 가지고, 그리고 애플이 결코 할 수 없었던 방법으로 소형의 개인용 컴퓨터를 합리적인 제품으로 만들었다.

어떤 제품과 비교해 보더라도 매킨토시는 가장 우수한 컴퓨터였다는 것을 주목할 필요가 있다. IBM PC는 성능이 제한되었고, 복잡했

으며, 배우기도 어려웠다. 운영 체제인 도스는 초보적인 것이었고, 사용하기가 성가신 것이었다. 애플의 매킨토시는 정말 멋지고 강력했으며, 배우기도 쉬웠다. 그것은 현대적인 운영 체제를 탑재하고 있었다. 윈도우와 키보드, 마우스와 함께 강력한 GUIGraphic User Interface를 가지고 있었다. 그리고 그래픽을 고해상도로 화면에 보여주고 프린트할 수도 있었다. 도스는 외워서 기억해야 하거나 책을 찾아봐야만 하는 명령문들과 키보드만 가지고 있었다. 화면에 있는 그래픽을 프린트해 내는 일은 힘든 일이었다. 도스 시스템을 사용하려면 많은 설명서들이 필요했다. 그러나 매킨토시는 설명서를 사용할 필요가 없었다.

그래서 어쨌다는 말인가? 도스와 IBM PC는 산업 사회의 요구에 충분히 부응했다. 애플은 스스로를 집과 학교 그리고 그래픽 예술 산업으로 그 사용 범위를 제한시켰다. 얼마간 이것만으로 회사를 유지하기에 충분했다. 그러나 비즈니스 자체를 멀리함으로써, 애플은 결국 시장의 변방에서 내몰리게 된 것이다.

애플과 IBM 사이에서 벌어진 시장에서의 위상 정립 대결은 애플이 몰락했던 요인이 되었다. 애플 II는 최초의 성공적인 개인용 컴퓨터였고, 이로 인해 초창기에 많은 수익을 올렸다. 그러나 IBM의 노력은 비즈니스의 세계에서 우위를 이끌어내었다. 애플은 이에 전혀 개의치 않았을 뿐 아니라, 자신들이 비즈니스에서 통용되지 않았다는 사실에 자부심을 갖기도 했다.

대체 가능한 제품과 대체 불가능한 제품에 대한 논의를 다시 생각해 보자. 대체 불가능한 제품의 시장은 승자가 모든 것을 가지는 상황을 만들어 낸다. 운영 체제는 대체 불가능한 시스템이다. 처음에는 인

프라의 차이는 큰 문제가 되지 않았다. IBM PC는 사무직 시장을 지배했던 반면, 애플 II는 가정과 교육용 시장을 지배했기 때문이다. 그러나 시간이 흐르면서 이렇게 서로 다른 시장들이 점차 하나로 합쳐지기 시작했다. 이유는 간단하다. 사람들은 자기 일을 집에 들고 와서도 할 수 있도록 일할 때 사용하던 것과 같은 컴퓨터를 집에서도 사용하기를 원했다. 많은 학교에서는, 컴퓨터가 교육용으로 적합한 것이든 그렇지 않든 간에, 산업 현장에서 우위를 차지하고 있는 시스템을 사용하는 것이 도리라고 여겼다. 서로 다른 운영 체제로 인해 회사, 학교 또는 가족들이 공동으로 사용할 수 없다는 것은 곤란한 일이었기 때문에, 제품의 우월성에 근거해서가 아니라 편의성 때문에 시장을 하나의 운영 체제로 이끄는 경향이 나타나기 시작했다.

그래서 MS 도스가 애플 II의 매킨토시 운영 체제를 뛰어넘어 시장을 지배하게 되었던 것이다. 그때 이후 컴퓨터 장비의 극적 변화에도 불구하고, 초창기에 애플 매킨토시의 운영 체제가 도스보다 월등히 뛰어났음에도 불구하고, 20년이 넘게 지난 오늘날에는 그러한 집의 구조가 더욱 확고해졌다.

애플이 매킨토시 컴퓨터를 도입했을 때, 사용자 경험 부분에 대한 장점들을 강조했다. 매킨토시는 훌륭한 기술과 좋은 산업 디자인, 우수한 판매 활동과 최고의 사용자 경험에 대한 연구를 통해 개발된 아주 멋진 컴퓨터였다. 사용하기가 너무 쉬워서 일반 사용자들은 사용 설명서를 읽을 필요가 없었다. 매킨토시는 충실한 추종자들을 만들었다. 그것은 그들이 내걸었던 것처럼 "남은 사람들을 위해," 비즈니스 밖의 세계를 위해 선택된 기계가 되었다. 오랫동안 애플은 경쟁자에

비할 수 없는 사용자 경험의 핵심적인 역량에 힘입어 급격하게 그리고 알차게 성장했다. 애플이 이 제품에 대해 높은 가격을 매기더라도 고객들은 그것을 구매하기 위해 희생을 감수할 준비가 되어 있었다. 당시 다른 어떤 시스템도 높은 사용성과 디자인, 그래픽 디스플레이를 강조하지 않았다. 매킨토시는 학교 시스템에서, 대학생들과 교수들 사이에서, 그래픽 예술 세계에서, 오락 분야와 소형 출판 분야에서 특히 인기가 좋았다. 이는 디자인을 강조한 결과였다.

비즈니스는 우아함보다 표준을 필요로 한다. 역사적인 이유들과 함께, 사람들은 IBM PC 위에 표준화를 이루었고, 그 결과 그에 탑재된 MS 도스가 운영 체제의 표준으로 자리 잡게 되었다. 그러는 동안 MS는 매킨토시의 사용자 경험의 이점을 이해했고, 그래서 수많은 노력 뒤에 야심작인 그래픽 사용자 인터페이스 시스템인 윈도를 내놓게 되었다. 네 번의 시행착오 끝에 MS는 성공한 제품인 윈도우 95를 출시했다. 이제 매킨토시의 이점들을 급격히 줄어들게 되었다. 여기에 MS의 다방면에 걸친 판촉 활동과 하나로 표준화된 인프라를 가지길 원하는 컴퓨터 사용자들의 열망, 그리고 빠르게 명확하게 이루어지는 피드백 주기가 시장에 자리를 잡아가고 있었다. 보다 많은 회사들이 매킨토시의 것보다 윈도우에 적합한 소프트웨어 제품들을 개발하게 되었다. 결과적으로 매킨토시를 더 선호하던 사용자들조차도 다양한 제품들을 이용할 수 있는 윈도우 체제로 전환하지 않을 수 없다고 느끼게 되었던 것이다. 그리고 그렇게 바꾸는 사람들이 많으면 많을수록 다른 소프트웨어 회사들도 매킨토시용 제품 생산을 중단하고 윈도우용 제품만 만들게 되었다. 그 결과 단 하나의 표준에 의해 시장이 점

유되었다.

애플은 우수한 사용자 경험이 차별화를 줄 수 있음을 입증했지만, 한편으로는 이것만으로 충분하지 않다는 사실을 보여주었다. 애플은 또한 기술적인 우위도 유지하고 있었지만, 세 개의 버팀목 중 기술과 사용자 경험의 두 다리만으로는 자리를 지탱하지 못했다. 세 개의 다리가 모두 필요했던 것이다. 애플의 마케팅은 고객들 중 소수만을 강조하였다. 사실 그 판매 구호였던 "남은 자를 위한 컴퓨터"는 모든 사람에게 해결책이 될 수 있음을 의미하지 않는다는 사실을 미화한 것이었다. 그것은 물론 애플 사가 특권을 누리는 소수의 위치를 차지하려 했었다는 것을 암시하는 것이기도 했다. 그 소수는 확실히 건강한 소수였지만, 소수는 역시 소수였다. 애플의 선택은, 운영 체제를 놓고 볼 때, 옳은 것이 아니었다. 대체 불가능한 제품을 가지고 있을 때, 그 제품은 우위를 점할 필요가 있다. 이것은 시장에 대한 신중한 분석과 그 제품이 가장 대중적인 시스템이라는 것을 확신시켜 주는 주도면밀하고도 지속적인 리더십이 요구되는 것이다. 애플 사는 이런 일에 실패했다.

첨단 기술의 세계에서는 어떠한 기술적 이점도 오래가지 못한다. 또 다른 새로운 기술들이 금방 따라잡아 버릴 것이다. 그 경주는 신속한 기업이 이기지만, 계속 빨리 달리지 않는다면 빠른 기업마저 경주의 낙오자가 될 수도 있다. 이솝 우화를 기억해 보라. 이것이 거북이가 토끼를 이겼던 방법이다.

가치 있는 일에는 쉬운 것이 없다

토머스 에디슨을 생각해 보라. 그가 설립한 여러 회사가 보유했던 기술의 대다수가 최초이자 최고였다. 그는 시스템 분석과 제품 구조의 중요성을 인식하고 있었다. 그는 하나만 제외하고 옳은 모든 것을 해 내었다. 그는 고객들을 이해하는 데 실패했던 것이다. 그래서 다수의 에디슨 회사가 실패를 했다.

인프라가 되는 제품들의 경우, 시장 점유율이 중요하다. 시장에선 사용성, 기능성, 가격 그리고 시장 이미지에 근거해서 제품이 팔린다. 기술은 단지 "어느 정도 좋은" 기술만 필요할 뿐이다.

오늘날 첨단 기술의 세계에서 우리는 우리가 이룬 성공의 희생자들이다. 우리는 기술이 우리를 이끌도록 내버려두고 있다. 더 빠르고 더 강력하고 더 새로운 시스템을 만들기 위해 우리의 모든 에너지를 사용하는 것이 결국 왜, 어떻게, 그리고 누구를 위해서 그렇게 해야 하는 것인지에 대한 깊은 생각과 반성의 여유 없이 진행되어 왔다. 이 과정에서 우리는 비록 위대한 기술적 도약을 이루었음에도 불구하고, 우리의 인간성을 뒤에 내팽겨쳐 두었다. 인간성은 기술로부터 멀어지게 되었고, 기술을 경계하고 걱정하며, 미래를 두려워하게 되었다. 이 같은 감정들은 기술적으로 빈틈이 없는 사람들 사이에서조차도 점차 일반화되고 있다. 기술만을 위한 기술은 더 이상 적합한 방법이 아니다.

보다 나은 방법이 있다. 사람들과 연관된 시스템을 만드는 것은 가능하다. 그것은 과업 중심task-centered이며, 인간 중심human-centered이다. 이것은 사람들의 활동에 적합한 기술들을 더욱 단순화시킬 수

있고, 변화를 줄 수 있는 높은 수준의 기술 산업을 요구한다. 또한 이 것은 인간이 진정 원하는 것들, 인간을 위한개발에 역점을 두는 변화를 요구한다. 이러한 변화는 노력 없이는 오지 않을 것이다. 이것은 제품 개발을 위해, 기술과 마케팅은 물론, 사회적인 측면까지 고려하는 새로운 과정을 요구한다. 또한 사용자 경험이라는 새로운 분야를 개발 목록에 포함시킬 것을 요구한다. 그리고 이는 앞에 놓인 도전에 맞서 살아갈 것을 요구한다.

개인용 컴퓨터를 위한 현재의 인프라는 그 유용성보다도 더 오래 생존해 왔다. 비록 그것이 1980년대의 문제점들과 기술에 맞게 잘 디자인되었다 할지라도, 21세기의 문제점들과 기술에 직면하면 더 이상 통하지 않게 된다. 무엇보다도 지금의 개인용 컴퓨터 기술은 해마다 더 큰 문제점들을 드러내고 있다.

유일한 탈출구는 단순성, 소유의 자부심, 사용의 재미에 초점을 맞춘 파괴적 기술, 즉 보이지 않는 기술을 만들기 위해서, 전통을 깨드리는 것이다. 이것이 인간 중심 개발 철학의 결론이다. 인간 중심 개발에 이르는 길은 오랫동안 존중받고 관습화된 방법의 변화를 요구한다. 그것은 일시적으로 하나의 거대한 지각 변동을 야기하는 것으로, 제품 공정 과정을 재구성하고 회사를 재조직하는 것이다. 이와 같은 변화는 사람, 조직, 그리고 문화 모두를 바꾸어야 한다. 그 결과는 가치 있는 것이다. 사람들이 하고자 하는 일과 활동들을 보이지 않는 도구들 속에 속속들이 불어넣은 기술들을 바라고 만들려는 태도에 우리의 미래가 달려 있다. 가치 있는 일들 중 쉬운 것은 하나도 없다.

파괴적 기술

여러 해 전, 나는 학교에서 스쿠버 다이버 과정을 교육받은 적이 있다. 이는 초보자를 위한 과정이 아니었다. 전문가를 가르치기 위해 캘리포니아 라졸라에 있는 스크립스 해양 연구소에서 제공한 교육 프로그램이었다. 어느 날, 강사는 바다의 조류에 대해 가르친 적이 있었다. 그는 조류가 어떻게 발생하는지를 칠판에 그림을 그려가면서 설명해 주었다. 그때 우리는 무서운 역류를 포함해서 여러 가지 형태의 물의 흐름에 대해 배울 수 있었다. 그리고 조류에 대해 왜 우리가 겁을 낼 필요가 없는지, 조류에 휩쓸렸을 때 어떻게 해야 하는지 등을 알게 되었다. 그 후, 우리는 강의실을 나와서 우리 몸으로 겪게 될 파도 치는 해변을 내려다볼 수 있는 절벽에 서 있었다. 물의 흐름을 미리 보아 두는 것이 좋을 듯하여 그렇게 했다. 방파제 북쪽의 오른쪽에 큰 파도가 있었다. 우리 대부분은 파도를 내려다보는 과정을 지루하게 생각했다. 우리는

모두 파도에 익숙했고, 많은 수영 경험을 보유하고 있었다.

며칠 후, 우리는 수영 시험을 치르게 되었다. 때는 1월이었고, 캘리포니아 남부라고 해도 물은 차가웠다. 우리는 부두 남쪽에서 시작해서, 쇄파를 통과해서 부두 근처까지 갔다가 해변으로 돌아오기로 되어 있었다. 나는 부두 끝까지 왔다. 그리고 거기서 오른쪽으로 돌아 해안가로 가려던 참이었다. 그때까지 참 추웠고, 지쳐 있었다. 수영하면서 부두를 보았다. 그런데 내 몸이 앞으로 잘 나가지 않고 있었다. 그래서 나는 더욱 애를 썼다. 속으로 생각했다. "아, 정말 지치네. 왜 이렇게 몸이 안 나가지?" 내 주위에는 아무도 없었다. 내가 꼴찌인 것 같았다. 그래서 더 열심히 헤엄을 쳤다. 그런데 힘을 쓸수록 점점 더 춥고 피곤해졌다. 걱정이 되기 시작했다.

수영을 멈추고 주위를 잠시 둘러보았다. 모두 해변에 도달해 있었다. 그리고 해안가에서 강사가 웃으면서 나를 쳐다보고 있었다. 그는 오른쪽을 가리키면서 멀리 외쳤다. "지금 조류 속에 있어요. 왼쪽으로 수영을 해요."

수영을 해도 앞으로 나아가지 않았던 것은 하나도 이상한 일이 아니었다. 잠시 수영을 멈추었을 때 내 몸이 바다 쪽으로 나가는 것은 이상할 것이 없었다. 그때 나는 내부 조류의 방향을 알아채지 못했다는 것을 알게 되었다. 나는 칠판에 그려진 흐름, 절벽 위에서 쳐다본 흐름만을 이해하고 있었다. 나는 강사의 말대로 다시 수영하기 시작했고, 결국 육지에 도달할 수 있었다. 무엇이 일어나고 있는지를 안다면 단순하다. 얼마나 많은 사람들이 물에 빠져 허우적거리다 지치고, 차가운 물에 싸늘하게 몸이 식을 때까지 조류의 방향을 거슬러 열심히 싸

우다가 쓰러지고 마는가? 방향만 바로 잡아 보라. 그러면 모든 것이 순조로울 것이다.

파괴적 기술

기술은 여러 세대를 거치면서 발전하게 된다. 대개 기술은 축적되면서 발전한다. 기존의 패러다임에서 같은 일을 수행하기 위해 조금 더 나은 기술들을 제공한다는 점에서 그렇다. 그런데 어떤 기술은 특정 산업의 전 과정을 바꾸어 버릴 만큼 파괴적이다. 파괴적이고 혁명적인 변화들이 우리의 삶을 바꾼다. 이러한 변화는 산업체에서 받아들이기 매우 어려운 것이다. 산업 자체에서 시작되는 변화는 기대하기 어렵다. 결국 어떤 산업이든 변화보다는 그 산업 자체에 의지하게 된다. 그 이유는 지금까지 잘되어 왔기 때문이다. 그래서 어떤 새로운 기술이든 작고, 단순하게, 그리고 약하게 시작될 것이다. 파괴적 기술disruptive technology이라고 불리는 새로운 기술 개발이 그렇게 시작된다.

축음기는 실린더에서 디스크로, 어쿠스틱에서 전자적인 기계로, 78rpm에서 33 1/3rpm과 45rpm으로의 변화를 거쳐 오면서 성장한 산업이다. 특히 두 개의 표준이었던 33 1/3rpm과 45rpm 사이에서 표준화를 둘러싼 죽기 살기 식의 싸움은 두 가지 모두가 시장에서 살아남을 수 있을 것이라는 확신이 들 때까지 계속되었다. 시간이 흐르면서 축음기 산업은 급격한 변화를 맞이한 나머지, 오늘날 우리는 축음

기라는 이름조차 들을 수 없게 되었다. 대신 우리는 테이프, CD, 미니 CD, DVD 등의 콤팩트디스크들을 갖게 되었다. 그런데 그 모든 변화는 혁명적이라기보다는 축적되어 발생한 것이라고 보는 것이 옳다. 그 이유는 비즈니스의 기본적 속성을 바꾸지는 않았기 때문이다.

라디오는 혁명적이었다. 이는 축음기 산업을 거의 죽여 버리고 말았다. 라디오 이전에는, 사람들은 축음기를 통해서만 사람의 목소리와 음악을 들을 수 있었다. 그 결과 거의 모든 집이 축음기를 가지고 있었다. 그러나 라디오가 소개되면서, 콘서트, 뉴스, 오락을 돈 안 내고 끝없이 들을 수 있게 되었다. 이후 축음기 산업은 급격히 쇠퇴하기 시작했다.

축음기 산업은 라디오가 도입되었을 때 어떻게 반응했을까? 축음기 산업을 위협할 수 있는 대상으로 주목했는가? 아니다. 라디오 비즈니스에 대해서 대꾸도 안했을 뿐 아니라, 관심도 안 가졌다. 에디슨은 이런 말도 했다. "라디오는 상업적인 미래가 없다." 그러나 사실은 새로이 등장한 라디오 비즈니스에 투자할 마음의 준비를 해야 했다.

사람들은 혁명적이고 혁신을 꾀하는 기술에 대해 늘 이렇게 반응해 왔다. 여기에서 몇 가지 냉소적인 반응들을 한 번 살펴보면 어떨까?

- 에디슨은 라디오를 평가절하했다: "라디오에는 상업적 미래가 없다."
- 웨스턴 유니언Western Union은 전화기를 평가절하했다: "그것은 장난감에 불과하다… 전화는 커뮤니케이션 수단으로 보기에는 너무 많은 문제를 안고 있다. 무가치한 것이다."

- 1920년대에 데이비드 사노프David Sarnoff가 동료들에게 라디오에 투자할 것을 권유했을 때, 그들은 이렇게 대답했다. "선 wire이 없는 뮤직 박스는 상업적 가치가 없다. 누가 아무런 대상도 없이 보내지는 메시지에 돈을 내겠는가?"
- IBM의 설립자인 토머스 왓슨마저도 컴퓨터의 가능성을 과소평가했다.
- 비즈니스 세계에서 컴퓨터를 사용하는 것은 유행으로 생각되었다. 1957년, 출판사 프렌티스 홀Prentice Hall의 경제 분야 편집자는 "나는 여기저기 여행하면서 많은 인사들과 대화를 나눌 수 있었습니다. 그런데 결론은 데이터 프로세싱은 올해를 넘기지 못할 하나의 유행에 불과하다는 것입니다"라고 말했다.
- 컴퓨터의 미래는? 1977년 디지털 이큅먼트Digital Equipment Corp의 설립자이며 회장인 켄 올슨Ken Olson은 "집에 컴퓨터를 두어야 할 이유는 전혀 없다"고 말한 적이 있다.

켄 올슨만이 아니다. 삼십 년 전쯤 나는 유명한 컴퓨터 학자들과 이야기하며 저녁 시간을 보낸 적이 있었다. 대화의 주제는 사람들이 컴퓨터를 집에 두기 원한다면, 그 이유는 무엇인지에 대한 것이었다. 나를 포함해서 우리 모두 확신할 만한 이유를 찾지 못했다. 우리는 기술자들이기 때문에 물론 컴퓨터를 집에 놓고 사용하고 싶어 했다. 그러나 일반 사람들이 이를 집에서 사용할 만한 이유에 대해서는 좀처럼 해답이 나오질 않았다. 당시 우리는 게임이라는 해답도 생각하지 못했다. 우리는 그때 프로그램, 데이터 등을 공유하고, 문서를 쓰고, 이메일

을 교환하기 위해 인터넷도 사용하고 있었다. 그러나 이것이 일반인과 무슨 상관이 있었겠는가? (적어도 그래픽 브라우저가 나오기 전까지 인터 넷은 일반인이 사용할 수 있는 기술이 아니었다. 우리 전문가들은 당시 텔넷telnet, 명령어, FTP 등을 사용했다. 오늘날 그래픽 브라우저의 사용하기 편한 링크와 그림들 뒤에는 이러한 서비스들이 숨어 있다.)

- 코닥은 폴라로이드 사진기를 무시했다. 나중에 특허 때문에 수많은 돈을 폴라로이드 사에 지불해야 했다. 그리고 코닥은 제록스 복사기도 거부한 것으로 유명하다.
- 애플 컴퓨터 사는 일리노이 대학교 슈퍼컴퓨터 센터에서 개발 하던 모자이크Mosaic라는 인터넷 브라우저에 초기 투자를 했 으면서도 이에 대한 가치를 과소평가했다. 결국 상업적 가치가 없다는 결론을 내렸다.
- 스티브 잡스와 스티브 워즈니악은 가정용 컴퓨터를 HP 사에 갖고 가서 생산해줄 것을 요청했다. 그러나 HP 사는 이 제안 을 거절했다. 그래서 이 둘은 자신들의 회사를 만들었다. 이 회 사가 애플 컴퓨터 사이다.
- 1895년 왕립학회Royal Society 회장이었던 켈빈Kelvin 경은 "공 기보다 더 무거우면서 날아다니는 기계는 불가능하다"라고 말 했다. 그는 1866년 대서양 횡단 케이블 설계를 지휘했던 것으 로 유명하고, 절대 온도의 단위에 그의 이름이 붙여진 바로 그 켈빈 경이다.

클레이튼 크리스텐슨Clayton Christensen은 왜 견실한 회사들이 새로운 파괴적 기술을 심각하게 받아들이지 못하는지에 대해 연구해온 학자이다. 그의 책에 나오는 한 사례는 상당히 유익하다. 증기를 이용한 굴착기steam shovel가 사용되던 초창기에, 그 사용 목적은 가능하면 많은 흙을 옮기고, 굴이나 구덩이를 깊고 크게 파는 데 있었다. 그런데 그 후 그 산업은 증기 엔진에서 휘발유와 디젤 엔진으로, 그리고 다시 전기 엔진으로 옮겨가는 변화가 일어났다. 각각의 변화는 회사의 입장에서는 큰 변화였다. 그러나 그것은 본질적으로 축적된 기술이었다. 삽 부분의 기본 디자인이 바뀐 것도 아니었고, 사람들의 일하는 방식이 바뀐 것도 아니었다. 이것은 지속적인 변화이지 파괴적인 것은 아니다.

유압 제어 방식의 기계가 굴착기 산업에 소개되었을 때, 사람들은 이것을 장난감처럼 여겼다. 당시에는 무거운 흙을 팔 수 있는 힘과 신뢰성이 없었기 때문이다. 하지만 유압 굴착기를 다루는 방법은 간단하여, 케이블 시스템을 추가할 필요는 없었다. 다만 성능이 떨어졌기 때문에 1950년대에 대표적인 30개 굴착기 회사들은 유압식을 취급하지 않기로 결정했다.

유압식 기계는 기존의 비즈니스 세계에서는 파괴적이었다. 하지만 새로운 회사들은 새로운 시장의 가능성을 인식했다. 작지만 탄력적인 이 기계는 집의 뒤뜰에서 거리의 배수관 공사에 이르기까지 도랑을

1 '파괴적'이라는 말은 현재의 기술 수준보다 낮은 기술 기반의 단순하고 편리한 제품이나 서비스로 시장의 밑바닥을 공략한 후 빠르게 시장 전체를 장악하는 방식의 혁신을 뜻한다. 미국의 세계적 경영학자 크리스텐슨 교수가 저서 《혁신 기업의 딜레마》를 통해 최초로 소개한 개념이다.

파는 일에 적격이었다. 그리고 구덩이를 파기 위해 건물 안에 놓고 사용할 수도 있었다. 이 기계는 백호우backhoe라는 완전히 새로운 굴착기였다. 당시의 대형 굴착기와는 다른 이 중소 규모의 굴착기는 작은 구덩이를 파는 데 적합했다. 처음 이 유압식 기계 시장은 하찮은 것이었다. 그래서 수익이 충분하지 않아 돈 많은 큰 회사의 관심을 끌 수 없었다. 그러나 시장이 형성되기 시작했고, 점점 규모가 커져 갔다. 결국 유압식 기계가 더 나은 것이 되었다. 이제 굴착기는 큰 기계에서 작은 기계로 움직이기 시작했다. 처음에는 관심이 없던 큰 회사들도 위협을 느끼기 시작했다. 그러나 때는 이미 늦었다. 1950년대에 호황을 누리던 30개 회사 중 지금까지 남아 있는 것은 3개뿐이다. 지금은 당시에 존재하지도 않았던 회사들에 의해 산업이 주도되고 있다.

다음과 같은 많은 연관 요인들이 기존 회사들이 새로운 기술을 진지하게 도입하지 않도록 단념시킨다.

- 보통 새로운 기술들은 처음에는 기존 기술에 비해 성능이 떨어진다.
- 대형 회사에는 큰 시장이 필요하다. 일 년에 100억 달러의 매출을 올리는 회사가 작은 시장에 관심을 두지 않는다. 이 회사가 10퍼센트의 성장을 원한다면, 적어도 10억 달러를 더 벌수 있는 시장이 필요하다. 사실은 이보다 더 큰 시장을 원한다. 그러나 새로운 사업이 이러한 규모로 시작되는 경우는 없다. 새 기술은 비록 가능성이 있어 보여도, 돈 많은 큰 회사의 관심을 불러일으킬 만큼 중요해 보이지는 않는다. 새 기술에 대해

"이건 장난이야"하고 넘길 뿐이다. 메인프레임과 미니컴퓨터 회사들이 애플 II 같은 개인용 컴퓨터의 가능성에 대해 이와 같은 반응을 보였다. 그들의 판단은 당시에는 옳았다.

- 기존 기술에 수백만 달러를 더 투자해서 얻을 수 있는 이윤이 같은 돈을 새로운 기술에 투자해서 얻게 될 이윤보다 많다는 분석을 내리는 것은 어렵지 않은 일이다. 신기술을 필요로 하는 초기 시장은 그 규모가 작다. 신기술의 문제점에 관대한 초기 사용자들과 틈새시장이 있을 뿐이다. 대부분의 소비자들은 신제품을 받아들이길 머뭇거린다.

- 회사의 부서 대부분은 손익 계산을 토대로 움직인다. 대개 분기별로 때로는 일 년에 한 번씩 손익 계산을 해본다. 각 부서 책임자는 얼마의 이윤을 내었느냐에 따라 평가를 받는다. 자금의 일부가 미래의 어느 날에나 성공할지도 모르는 새로운 사업에 투자된다면, 이는 당장에 얻을 수 있는 이익을 놓칠 수 있음을 의미한다. 결국, 경영자는 투자자의 비판을 감수할 준비를 해야 하고, 연봉, 보너스, 진급 등에도 영향을 받을 수 있다.

- 신제품은 종종 서로 다른 사업단이나 부서의 활동에 영향을 준다. 그러나 서로 다른 사업단끼리 협력하게 하는 것은 어려운 일 중 하나이다. 한쪽에 유익한 것이 다른 쪽에는 해가 되는 경우가 많다. 다른 부서의 성공이 내 부서의 손해를 가져온다면 누가 이를 방관하고 있겠는가? 비록 두 부서의 이익을 합친 액수가 현재의 이익보다 많아진다고 해도, 이 중 하나는 일정 부분의 손해를 감수해야 하고, 각 부서의 책임자들은 각각

의 손익 계산서에 의해 평가를 받게 된다. 얼마나 회사를 위해 희생했느냐 하는 것은 평가 대상에 들어가지 않는다. 남을 생각하는 마음은 회사 전체에 이익을 주지만, 보상, 보너스, 진급 정책은 이러한 행위에 대해서는 패널티를 주는 방향으로 설정되어 있다. 그래서 같은 회사의 다른 두 부서나 사업단이 같이 일하는 것보다는 서로 다른 회사끼리 같이 일하는 것이 쉬울 때가 많다. 다른 회사의 경영자는 내 회사의 경영자와 진급이니, 연본 상승이니, 보너스니 하는 문제로 다투지 않을 것이기 때문이다. 두 회사의 협력이 빼어날 때, 이 둘은 모두 승자가 된다.

• 기존 제품은 중력원에 영향을 미친다. 새로운 기술은 정립된 기술보다 못한 것처럼 보이기 쉽다. 특히 초기에는 어떤 신제품이든 기존 제품과 비교되기 쉽다. 비록 이 신제품은 새로운 영역을 위한 것이지만, 사람들은 기존 제품과 비슷하게 보인다 하여 기존의 제품을 평가하는 기준으로 이를 평가하게 되고, 결국 무언가 부족하다는 느낌을 받게 된다. 이것이 중력원의 덫이다. 기존 제품은 신제품을 중력장 안으로 빨아들여서 파괴한다.

파괴적 기술로서 정보가전

정보가전은 파괴적 기술이다. 그래서 정보가전의 도입은 고통스럽고, 어렵고, 처음엔 실패한 것으로 보이기 쉽다. 처음 나온 정보가전은 값만 비싸고 성능은 소비자의 기대에 못 미칠 수 있다. 더욱이, 기존 기술로는 낮은 가격에 더 나은 성능을 제공할 수 있다.

새로운 파괴적 기술은 항상 이러한 특성을 가지고 있다. 그러나 결국 성공하고 시장을 지배하게 된다. 신기술은 결코 기존 기술과 같을 수 없다. 얻게 될 유익함에서 많은 차이가 있다. 신기술 개발은 비용에 비하여 장점이 훨씬 큰 특수한 영역에서 전개되어야 한다. 이 기술이 이 작은 틈새에서 성공한다면, 다른 틈새들에서도 차례차례 시장이 형성된다. 그리고 이 신기술이 작동할 수 있는 기반 기술이 성숙해지면, 서서히 주류(대중적인) 제품들을 생산할 수 있게 된다.

이것이 크리스텐슨이 설명한 소형 디스크 드라이브와 유압 굴착기 산업의 성장 방법이다. 새롭고 파괴적인 제품은 하나의 틈새를 파고들면서 시작되었고, 이는 또 다른 틈새의 공략으로 이어졌다. 이런 식으로 처음에는 약간의 이익과 함께 시작된다. 동시에 가치 있는 시장 경험, 소비자 이해, 브랜드 가치를 점차 얻게 된다. 이 경우, 파괴적 기술은 크기가 큰 디스크 드라이브나 증기를 이용한 굴착기 등 기존 기술들이 잠식할 수 없는 여러 다양한 상황들에 사용된다. 이러한 특수 상황에서 그 가치는 매우 높으므로 제한적인 성능에서 오는 문제를 극복할 수 있다.

성공의 관건은 철저하게 틈새시장을 발견하는 데 있다. 동시에 또

다른 시장에서도 만족할 만한 가격과 성능을 제공할 수 있도록 기술을 더욱 발전시켜야 한다. 마침내 그 기술은 일반 소비자에게도 만족을 줄 수 있는 기술로 거듭나게 된다. 이 과정에서 특수한 시장만을 위해 설립된 회사는 여러 가지 경험과 브랜드 가치를 얻는다. 그리고 투자금을 잃는 일은 없게 된다. 그래서 마케팅 전략은 우선 초기 수용자에게 맞추어져야 한다. 그들은 기술 자체를 사랑하고, 불편함을 감수할 준비가 되어 있는 사용자들이다. 초기 기술을 소비자 시장을 염두에 두고 개발하는 것은 위험한 일이다. 소비자 시장은 후기 수용자들로 구성되기 때문이다. 그들은 편의성과 경제성이 보장될 때까지는 절대 구매하지 않는 소비자들이다.

파괴적 기술은 항상 새로운 것으로서, 기술의 수명 주기의 초기 수용자 쪽에서 시작된다(그림 2.4). 이 기술은 대다수 소비자에게는 부적합하다. 그래서 그 시장은 협소할 수밖에 없다. 이러한 새로운 기술이 결코 대중을 위한 것은 아니다. 비싸고 기능도 제한적이다. 기존의 잘 정립된 기술에 비하면 마치 장난감과 같다. 새롭고 파괴적인 기술의 독특한 특성에만 초점을 맞추어 이 독특함을 찾는 사람들을 위해 제품을 판매하는 것이 최상인 것은 이 때문이다. 처음에는 틈새시장이다. 그러나 그 후 시장은 확장된다.

그런데 소비자 시장으로 이동해 가기 전에 특수한 시장과 함께 시작하는 것이 현명하다는 법칙을 대부분의 회사가 받아들이는 것은 아니다. 회사는 즉시 대중의 품으로 들어가기를 원한다. 그리고 직접 소비자 시장에 뛰어들어 성공하는 회사도 있다. 그러나 이는 많은 대가를 치를 때 가능한 것이다. 회사는 많은 돈을 쏟아부어야 한다. 그리고

원하는 결과를 얻기 위해 수년을 기다려야 한다. 이것이 RCA가 컬러 TV를 가지고 대중의 품으로 들어갔던 방법이다. 대다수의 회사들은 충분한 자금도, 성공을 위해 기나긴 시간을 기다릴 만한 인내심도 없다. 특수한 시장을 통한 접근 방법은 기술과 제품을 발전시키면서 자금을 축적할 수 있다.

한 회사가 기존 기술로 성공적인 제품을 생산하고 있을 때, 파괴적 기술에 투자한다는 것은 어려운 일이다. 사실 돈이 많은 대형 회사가 심각하게 파괴적 기술을 고려한다는 것은 생각하기 어려운 일이다. 대규모 회사는 성장하기 위해서 큰 성공이 필요하다. 종종 수십억 달러 규모의 성공을 거두기도 한다. 이러한 규모를 생각할 때, 틈새시장은 그렇게 중요한 시장이 아니다. 새롭지만 작고 어떻게 될지 모르는 불확실한 산업을 시작하기 위해 자금을 지출하는 것보다는 기존의 생산 라인에서 나오는 예정된 보상을 위해 투자하는 것이 현명해 보인다. 한 회사가 신기술에 투자한다고 해도, 주 시장에서 자금 문제가 생기자마자 자금을 비축하기 위해 새로 시작한 사업에서 자금을 회수하기 쉽다. 끝으로, 새로운 파괴적 기술이 정립되기 시작했다 하더라도, 다른 사업단의 경영 책임자들이 이를 위협으로 느낀 나머지 자신들의 사업 영역을 보호하기 위해 신기술을 사장시키려 할지도 모른다.

대기업에서 새로운 기술 개발에 착수할 수 있는 유일한 길은 시장 규모, 경쟁, 자금 압박으로부터 이 기술들을 보호하는 것이다. 이는 기존 기술에 대한 자금이나 경영과 상관없이 새로운 사업 영역을 착수할 때에만 가능하다. 그런데 대기업에서 이를 기대하기는 힘들다. 수많은 파괴적 기술이 틈새시장을 공략해서 성공한 작고 미숙한 기업들로부

터 탄생한 것은 바로 이 때문이다. 이들 기업은 보호해야 하거나, 자금이 유출될 수 있는 기존의 산업을 보유하지 않았다.

바우어Bower와 크리스텐슨은 이렇게 말하고 있다.

경영자는 처음부터 소비자 대부분의 욕구를 충족시킬 수 없는 새로운 기술의 가능성을 간과하고 있다는 사실을 인식할 필요가 있다. 디스크 드라이브 산업의 선두 주자들 중 새로운 기술 앞에 쓰러진 사람들로부터 교훈을 얻은 경우는 전혀 없었다. 현재 세계적인 하드디스크 드라이브 업체인 시게이트Seagate는 새로이 등장하는 시장을 개척하려고 그만한 대가를 치렀다. 소규모의 배고픈 회사는 제품과 경영 전략을 바꾸는 데 능하다. 단일한 조직 내에서 주류 사업과 파괴적 사업을 동시에 얻기 위해 노력해 왔던 모든 기업은 실패했다. 살아남기 위해서 기업은 비즈니스 영역들이 죽어가는 것을 바라볼 마음의 준비가 되어 있어야 한다.

정보가전은 파괴적 산업이다. 각각의 가전은 값도 비쌀 뿐 아니라, 기존 기기에서 제공하는 다양한 성능보다 질이 떨어진다. 정보가전의 경우, 주 경쟁자는 개인용 컴퓨터이다.

정보가전은 어리고 성숙하지 못한 현재의 모습에도 불구하고 많은 관심을 모으고 있다. 이들은 기존 컴퓨터보다 단순하고 사용하기 쉽다. 그 모양과 형태, 상호작용 스타일은 우리의 일에 잘 맞게 제작된다. 전자장치, 하드웨어, 소프트웨어를 우리 눈에 보이지 않는 곳에 숨길 수 있다.

정보가전은 사용의 편리함과 단순함을 제공한다. 우리의 생활을 간결하게 만든다. 현재는 비록 비싸고 성능이 떨어진다고 해도, 시간

이 지나면서 좋은 가격과 좋은 성능을 가진 가전으로 탈바꿈할 것이다. 정보가전은 더 효율적이다. 다양한 정보가전끼리 정보나 데이터가 자유롭게 오갈 수 있는 때가 오면, 가전의 힘은 놀라울 정도로 성장할 것이다. 오늘날 정보가전은 혁신적이다. 시간이 지나면 어디서나 볼 수 있고, 우리의 생활에 당연히 있어야 할 도구로 자리 잡게 될 날도 머지않았다. 정보가전은 그 길을 향해 한 걸음씩 나아가고 있다.

회사 내부에서 세상을 보는 것이 어려운 이유

지금까지 우리는 왜 컴퓨터 기업들이 변화하기 힘든지, 왜 이들이 다른 접근 방식을 선택하는 데 어려움을 겪고 있는지에 대해서 살펴보았다. 컴퓨터 산업은 현재 무엇이 문제이고 무엇이 필요한지를 알고 있다. 어떠한 가능성들이 열려 있는지도 잘 이해하고 있고, 정보가전이 꼭 필요한 도구라고 믿고 있다. 그러나 기술이라는 조류속에 갇혀 있다. 경쟁에서 살아남기 위해 더욱더 열심히 노력하지만, 어떻게 탈출해야 하는지를 모른다. 이미 기술이라는 조류에 몸을 가누기 힘들 만큼 휩쓸려 있다. 내가 추위와 피곤으로 힘겨워했듯이, 컴퓨터 산업은 경쟁이 주는 압박과 분기별 결산 보고서로 신음하고 있다. 아무도 생각할 시간이 없다. 계획할 시간도 없다. 신제품은 6개월마다 나와야 한다. 조금이라도 게으름을 피우면 경쟁에서 뒤처지게 된다. 컴퓨터 산업에서 일하는 많은 사람들은 탈출할 수 있는 유일한 방법이 더욱더

열심히 헤엄쳐 나가는 것이라고 생각한다. 더 싸고 빠르고 성능이 좋은 제품을 더 많이 만드는 것이라 여긴다.

스쿠버 다이빙 과정에서는 우리를 인도해 줄 수 있는 스승이 있었다. 그는 일부러 조류 속으로 우리를 밀어 넣고 우리가 그 안에서 모든 것을 경험하도록 한 숙련된 다이버였다. 이제 나는 조류 속에서도 웃으면서 수영할 수 있게 되었다. 나는 어떻게 해야 하는지를 알고 있다. 컴퓨터 산업에서도 그 다이빙 강사 같은 현명한 인도자만 있다면 무엇이 문제겠는가?

안타깝게도, 컴퓨터 산업은 지금 기술에 중독된 사람들에 의해 인도되고 있다. 그들은 조류에 대항해서 나아가지만 그 조류에 갇혀 있는 사람들이다. "더 열심히 하자," "더 나은 컴퓨터, 더 나은 속도, 더 나은 기억 장치." 이들은 이렇게 외치고 있지만, 이것은 사는 길이 아니다. 강한 파도 속에서 살아남기 위한 끝없는 싸움 속에 갇혀 있을 때, 해답은 여유를 갖고 조류에 맞는 방향을 잡는 일이다. 문제를 제압하려 하지 마라. 그냥 지나치는 방법을 배우라.

어려운 상황에 사로잡혀 있는 동안 진정한 해결책은 우리의 생각 반대편에 있다는 것이 문제이다. 먼저 방향을 바로 잡아야 하는데, 설상가상으로 그 전에 약간 뒤로 물러나야 한다. 어떤 기업도 물러서기를 원치 않는다. 어떤 투자자도 한두 분기를 그렇게 하기를 원치 않는다. 그래서 모두 익사할지도 모른다.

역사는 앞으로 다가올 변화를 보지 못하고 침몰한 사람들에 대한 수많은 교훈을 던져 주고 있다. 그들이 파괴적 기술을 인지하고, 전통적인 사업 방식이 위협을 받고 있다는 사실을 알았을 때조차도 그들은

동일한 경로를 고집해 왔다. 그들은 변화를 통한 이점을 볼 수 있는 눈이 없었다. 새로운 방법은 아직 밟아보지 못한 영역을 찾아갔고, 그 영역은 현재 사업에서 얻을 수 있는 이익에 훨씬 못 미칠 뿐 아니라 미래가 어둡고 불가능해 보이기까지 한다.

말 없는 운송 수단이 인기를 끌 때까지 마차를 만들던 사람들의 사업은 오랫동안 번성했다. 어떤 사람들은 새로운 자동차를 구상하였다. 그러나 대부분의 사람들은 관심이 없었다. 그들은 더욱더 좋은 마차만을 갖기 위해 노력했고, 이 새로운 기계는 위험하다고 말했다. 말은 믿을 만하고 안전했다. 하지만 말 없는 운송기구는 그렇지 않았다. 말은 기수가 집중이 흐트러지거나 길을 잃어버려도 스스로 집에 무사히 돌아올 수도 있다. 그러나 자동차의 경우, 운전자가 잠시 다른 생각을 하면, 이는 사고로 연결되는 아주 위험한 일이 될 수 있다. 그들의 주장은 옳다. 그러나 부적절하다. 우리는 더 이상 우리 주위에서 마차 만드는 사람들을 볼 수가 없다.

잘 확립된 사업이 그보다 못하다고 판단되는 다른 사업의 가능성을 간과함으로써 망하게 되는 것은 이상한 일이 아니다. 운송 수단의 역사에 나타난 다음의 몇 가지 사례에 대해 한 번 생각해 보자.

- 과거에 국내 수송은 대부분 강이나 운하를 통해서 이루어졌다. 조선업은 철로의 중요성을 최소화했다. 그 이유는 초기의 기차는 비쌌고, 소음과 매연이 심했고, 수송량도 적었기 때문이다. 철로 가설은 너무나 많은 비용이 드는 일이었다. 그 당시 기차는 선박의 경쟁 상대가 되지 못했다.

- 비슷한 이야기지만, 철도 산업은 항공 산업의 중요성을 최소화했다. 비슷한 이유에서였다. 비행기는 아주 비쌌다. 기차보다 적은 양만을 수송할 수 있었다. 그리고 아주 위험했다. 여행자들이 식당과 침실이 있는 기차 안에서 편안하게 여행할 수 있는데도 불구하고 목숨을 걸고 비행기를 탈 이유는 없었다.
- 비행기가 대양을 횡단하는 문제도 마찬가지였다. 편안히 여행하려면 시간이 걸리더라도 배를 타는 것이 나았다. 비행기를 타고 대서양을 가로지르고, 태평양 상공을 날아가는 것이 위험하지 않겠는가? 빨리 가기를 원하는 몇몇 용감한 사람들을 위해서 비행기는 좋은 교통수단이었는지 모른다. 그러나 나머지 대부분의 사람들은 배를 택하든가 도로나 철도를 택했다.
- 라디오 산업에서 일하던 사람들은 TV 산업의 도래를 가벼이 여겼다. 라디오는 견고했으나, TV 세트는 비쌌고 불안전했고 사용하기 어려웠다. 영화 산업 역시 TV를 조롱했다. 영화가 상영되는 스크린과 TV 모니터를 비교해 보라. 그 작은 공간에서 여러모로 왜곡된 영상을 본다고 생각하면 우습지 않는가? 어떻게 작고 우스꽝스러운 흑백 영상이 궁궐 같은 극장에서 웅장한 음향 효과와 함께 커다란 스크린에 투영되는, 그것도 컬러로 투영되는 영상과 비교가 될 수 있겠는가?
- 타자기 산업도 컴퓨터 산업과 워드 프로세서의 발전을 대단하게 생각하지 않았다.

지금 다시 생각해 보면, 자동차 산업을 조롱했던 마차 생산자들,

전화 산업을 무시했던 전신 사업자들, 제록스 복사기의 가능성을 실용성 없다고 여겼던 카메라 회사를 사람들은 비웃을 수도 있다. 그러나 당시에는 그들의 반응이 오히려 더 합리적으로 보였다. 기존의 부유한 기업들이 거부했던 대부분의 새로운 아이디어들이 지금은 현실이 되어 있지 않은가? 오늘날 우리는 후에 성공으로 판명된 몇몇 아이디어를 접할 수 있을 뿐이다. 이 경우 성공은 많은 자금, 시간, 노력이 투입된 후에 얻어진 것이다. 우리는 결코 성공하지 못했던 좋은 아이디어 모두에 대해 들은 것은 아니다.

소비자가 틀렸을 때

내가 컴퓨터 산업 박람회를 보고 돌아오던 비행기 안에서의 일이었다. 우리 회사 고객들 중 몇 명이 나를 알아보았다. 그리고 내게 "오늘 박람회는 참 실망스러웠어요"라고 불평을 늘어놓았다.

"왜요?" 나는 물었다.

"깔끔하고 새로운 기술이 없어요." 이것이 그들의 대답이었다.

한숨이 나왔다. 이것이 문제다. 소비자들은 우리에게 분명히 잘못된 것을 요구한다. 그들은 우리가 바뀌기를 원치 않는다. 문제는 이들이 잘 모르는 소비자들이란 것이다. 그들은 무엇이 중요한지 모른다.

우리의 최고 고객은 컴퓨터는 새것이라고 생각하는 사람들이다. 내 생각에 컴퓨터는 기술 자체보다는 우리의 활동을 효율적으로, 쉽

게, 즐기면서 할 수 있도록 도와주는 도구 개발의 관점에서 생각되어야 옳다. 최고의 컴퓨터는 눈에 잘 띄지 않아야 한다. 어떤 문제가 생겼을 때만 사용하는 도구를 인식할 수 있어야 한다. 그런데 현재 너무나 많은 소비자들이 그들의 기쁨을 컴퓨터 자체에서 누리고 있다. 예로서, 컴퓨터에 문제가 생겼을 때, 그 문제를 해결할 수 있는 자신들의 능력에 자부심을 가진다.

왜 소비자가 틀렸는가? 대답은 간단하다. 현재의 소비자들은 기술 중독자들이다. 즉, 초기 수용자들이다. 이들은 기술 자체를 즐기며, 어쩌면 이 때문에 기술 이외의 중요한 요소에 대해서는 관심이 없는지도 모른다. 한 회사가 기술 중심의 제품에서 다수의 일반 소비자를 위한 제품으로 생산을 전환하려 할 때, 현재의 소비자들은 기술을 좋아하는 사람들일 것이다. 새로운 소비자 그룹, 훨씬 더 많고 다양한 소비자들을 끌어들일 수 있는 방법을 알기 위해 이들 기술 편향의 소비자들에게 의견을 묻는다면, 이는 잘못된 것이다. 새로운 소비자 그룹은 기술을 두려워한다. 보수적이다. 적은 투자로 고통 없이 기술을 받아들일 수 있을 때 구매하기를 원하는 소비자들이다.

컴퓨터 산업의 문제는 무엇인가? 기술이라는 덫에 갇혀 있다는 것이다. 컴퓨터 산업의 현재 상태는 더 이상 기술이 소비자들의 요구를 충족시킬 수 없는 시기에 놓여 있다. 엔지니어들이 한 시대를 지배했다. 그리고 소비자들은 기술을 더욱더 요구하느라 아우성이었다. 그러나 오늘날 컴퓨터 산업도 50살이 넘었다. 이제 성숙 단계에 진입했다. 적어도 기술적인 측면에서는 많은 사람들의 요구를 들어줄 만큼 충분히 발전했다. 그런데 여전히 산업 현장은 그들의 방식을 고집하고 있

다. 불행히도 소비자마저도 이들과 같은 생각을 갖도록 세뇌되어 있다.

현재 컴퓨터 산업은 깔끔하고 새로운 기술을 소개하는 데 중점을 두고 있다. 신문 기자들도 이를 기대한다. 잡지 칼럼니스트들도 그렇다. 소비자조차 그렇게 기대해 왔다. 회사에서 기능이나 기술 위주의 시스템이 아니라, 인간에게 간편하고 사용하기 쉬운 시스템을 출시한다면, 칼럼니스트들은 이렇게 혹평할지도 모른다. "얼마나 기능이 떨어지는 시스템인가? 이 시스템은 다른 시스템이 당연히 가지고 있는 중요한 기능도 없다." 그래서 기업들은 타사와 기능만을 비교하는 병에 걸려 있다. 컴퓨터 산업 종사자의 사고방식은 과거에 매여 있고, 기술 중심의 제품 생산에 머물러 있다.

모든 것이 잘못되었는데도 소비자들이 현재의 컴퓨터를 구입하는 것은 어떻게 설명할 것인가? 여러 이유가 있다. 우선 소비자들은 선택의 여지가 없다. 고용주들이 현재의 컴퓨터를 구입한다. 컴퓨터는 사실 우리 작업 환경에 없어서는 안 될 도구이다. 그러면 나와 가정을 위해서는 왜 컴퓨터가 필요한가? 첫째, 정보화 시대의 이점을 얻으려 하기 때문이다. 비록 컴퓨터를 싫어하고 두려워해도 선택의 여지가 없다. 둘째, 집에서 일하기 원한다. 그래서 우리는 일터의 컴퓨터 환경과 똑같은 환경을 집에 만들어 놓는다. 셋째, 우리는 자식을 위해 컴퓨터를 산다. 주로 자녀 교육을 위해서이다. 넷째, 이웃에 뒤처지지 않기 위한 경쟁심과 시기심 때문이다. 그런데 내가 우리 회사 고객들을 방문했을 때, 그들은 결코 행복해하지 않았고, 종종 그들이 구매한 것 자체를 후회하는 것을 발견하곤 했다. 그들은 컴퓨터 다루는 기술이 부족한 자신을 탓하며, 서서히 고통을 받고 있었다. 더욱이, 이런 사람들은

컴퓨터 전시회나 설명회 같은 데는 갈 마음조차 없는 소비자들이다. 따라서, 이들은 우리의 마케팅 직원, 엔지니어나 간부들과 만나서 이야기할 수 있는 그런 사용자들도 아니다.

자기만족에 빠진 컴퓨터 산업을 보면 나는 과거의 마차 제조업자들이 생각난다. 컴퓨터 산업은 이미 기술적으로 현란한 것을 제공할 수 있을 만큼 성장해 왔다. 그것은 일반 사용자들로 하여금 자신들이 기술을 다루기에는 열등하다고 느끼고 그 기술에 굴복하도록 만들기에 충분하다. 그래서 그런지 소비자들은 변화를 위해 갈구하지 않는다.

현란한 신기술이 잘못인가? 지금 소비자들의 목소리를 듣지 말아야 한다고 말하고 있는 것인가? 어떻게 내가 소비자가 잘못되었다고 말할 수 있는가? 에디슨의 잘못은 바로 소비자들의 요구에 귀를 기울이지 않았기 때문이지 않는가?

그러나 우리가 항상 소비자의 말만 들어야 하는 것은 아니다. 그렇다. 나는 소비자가 말하는 것에도 틀린 것이 있을 수 있다고 생각한다. 그러나 이는 에디슨이 실수한 것과는 결코 같은 문제가 아니다. 우리의 소비자들은 충성스럽다. 죽는 순간까지 우리를 따른다. 그런데 바로 이것이 문제이다. 우리 회사 소비자들의 상당수가 기술 열광자들이다. 비록 지구상에서 작은 일부만을 차지하고 있지만 말이다. 우리는 컴퓨터를 제대로 사용하지 못하는 더 많은 사람들을 위해 컴퓨터를 만들어야 한다. 이러한 사람들은 신기술에 굶주린 그런 소비자들이 아니다. 이들은 보수주의자이며, 회의론자이다. 그들은 유용하고 가치 있는 기술을 원한다. 그들은 미래의 소비자들이다. 우리는 이런 사람들과 이야기를 해야 한다.

당신의 소비자와만 이야기하지 마라

회사가 소비자들과 이야기하기를 원하는 것은 아주 자연스러운 일이다. 당신의 제품에 만족하는 소비자들보다 더 좋은 소비자는 누구이겠는가? 그들에게 조언을 구해 보라. 그들을 만족스럽게 만들고, 더 많은 제품을 구매하도록 노력해 보라. 새로운 소비자를 찾는 일보다는 이미 만족하고 있는 소비자에게 신제품을 판매하는 것이 더 쉬운 일이다. 그리고 소비자와 따뜻한 관계를 계속 유지하는 것은 성공을 위해서 꼭 필요하다. 그러나 이것으로 충분하지 않다. 당신의 소비자가 아닌 사람들을 이해하는 것이 중요하다.

만약 전 세계를 상대로 제품을 판매하기를 원한다면, 당신의 소비자, 특히 가장 만족하는 소비자와 이야기해서는 안 된다. 문제가 있고, 당신의 제품을 사용하지 않는 소비자와 이야기하라.

당신의 충성스러운 소비자만을 위해 제품을 생산해 보라. 당신은 곧 판에 박힌 사람이 될 것이다. 그러나 오늘 구매하지 않은 사람에게 호소할 수 있는 제품을 만들어 보라. 그러면 당신은 중요한 발걸음을 옮길 수 있게 될 것이다. 이들은 신기술이 생활과 일에 꼭 필요할 때, 기술로 인해 누릴 수 있는 혜택이 비용을 훨씬 능가할 때, 적은 노력으로도 사용할 수 있을 때 바로 그때에만 그 기술을 받아들이는 사람들이다.

이것은 아주 중요한 이야기이다. 여기서 다시 한번 다음과 같이 요약해 보자.

당신의 제품을 구매하는 사람들보다 구매하지 않는 사람들과 이야기하는 것이 언제나 더 중요한 일이다. 당신의 제품에 만족하는 사람들보다 당신의 제품을 샀지만 불평하는 사람들과 이야기하는 것이 언제나 더 중요하다. 이 세상에는 당신의 제품을 사는 사람들보다 사지 않는 사람들이 훨씬 더 많다. 당신의 제품이 100퍼센트 시장 점유율을 자랑한다고 해도, 여전히 그 시장 밖에 또 다른 소비자들이 기다리고 있다. 미래의 가능성은 오늘의 소비자가 아닌 사람들에게 달려 있다. 그들은 결코 현재에 만족하고 있는 사람들이 아니다.

단지 신기술이 좋아서 제품을 구매하는 사람들과 이 기술이 실제 우리의 생활에 도움이 될 때까지 기다리는 다수의 소비자들 사이에는 커다란 간극이 존재한다. 기술 중심의 기업은 전자에 속하는 소비자들에게 제품을 파냄한다. 성공하는 회사는 후자에 속한 소비자들에게 물건을 파는 회사이다. 이 차이는 아주 크다. 어떤 이는 이 차이를 설명하기 위해 책을 썼는데, 그는 바로 제프리 무어Geoffrey Moore이다. 사실 그는 두 권의 저서를 썼다: 『캐즘 마케팅 Crossing the Chasm』와 『토네이도 마케팅 Inside the Tornado』.

이 두 권은 읽을 가치가 있는 책이다. 그리고 왜 기업이 변화를 거부하는지, 왜 기존의 소비자들에게 그들이 원하는 것을 묻는 것이 실패의 보증 수표가 되는지에 대해서는 또 다른 누군가가 책을 썼다. 그는 바로 클레이튼 크리스텐슨이며, 책의 제목은 『성공 기업의 딜레마 The Innovator's Dilemma: When New Technologies Cause Great Firms to fail』이다. 이제는 왜 기업의 간부들이 이러한 서적을 읽고 여러 가지 교훈을 얻었음에도 불구하고 그들은 여전히 실패하고 있는가의 문제를 설명하기

위해 누군가 책을 저술해야 할 때가 왔다. 바로 이 책에서 그 해답과 교훈의 일부를 제시하고 있다.

12장

정보가전의 세상

PC는 "하나의 규격에 모든 것을 맞추는one-size-fits-all" 범용 시스템에서,
각계각층의 개별 사용자를 위해 디자인된 (정보) 가전으로 변화되고 있다.

— 고든 무어(인텔 공동 설립자 겸 명예회장)

앞으로 우리가 정보가전과 함께 살아가게 될 것은 의심의 여지가 없
다. 정보가전은 이미 존재하며, 계속해서 그 수가 늘어나는 추세이다.
유일한 물음은 만약if이 아니라, '언제when'와 '어떻게how'이다. 나는
이 책에서 어떻게에 관한 이야기를 기술해 놓았다. 사실 언제의 문제
는 비즈니스와 산업 전반의 다양한 요소들에 따라 결정된다.

현재 컴퓨터 산업의 비즈니스 모델이 특별히 매력적인 것은 아니
다. 대부분의 컴퓨터 제조사들은 이윤 창출을 위한 무한 경쟁 상황에
처해 있다. 오늘날은 누구든지 컴퓨터를 조립하여 만들 수 있다. 전자

상가를 방문하여(사람이나 쇼핑 책자를 통해서든 혹은 인터넷을 이용해서든) 적합한 케이스, 전력 공급기, CPU, 메모리, 하드디스크, 모델 그리고 한두 개의 부품들을 골라서 연결만 하면 컴퓨터가 완성된다. 스크루 드라이버만 있으면 된다. 소프트웨어 패키지를 사보라. 그러면 그때부터 당신도 비즈니스 세계에 몸담을 수 있다.

사실 컴퓨터를 많이 판매하는 회사들도 특별한 기술을 가지고 있지는 않다. 그들은 전 세계를 다니며 가장 저렴한 비용으로 부품을 생산하는 제조 공장을 찾고 모은다. 그리고 이렇게 모은 부품들을 싸게 조립할 수 있는 장소를 구한다. 컴퓨터를 한 번 보자. 유명 브랜드 회사에서 제조한 컴퓨터와 다른 컴퓨터를 구분하는 유일한 것은 케이스 위에 인쇄된 회사 이름뿐이다.

이 비즈니스 세계에서는 가격 경쟁이 매우 심하기 때문에, 가격은 끝없이 낮아지게 된다. 게다가 제품 자체만으로 경쟁에서 이길 수 있는 기업은 거의 없다. 소프트웨어 제품은 철저히 MS(마이크로소프트)가 주도하고 있다. 그래서 MS 아닌 다른 특정 기업에서 올해 내에 혁신적인 특징을 어렵게 추가한다 해도, MS사는 내년에 그것을 윈도우 운영 체제 내로 편입시켜 버린다. 결국 차별화가 없어지는 것이다. 비슷한 방법으로 인텔Intel은 모든 제조업자들이 따를 수밖에 없는 기준들을 설정하여 하드웨어를 주도해가고 있다. 하드웨어와 소프트웨어는 모두 대체 불가능한 상품들이어서, 단일 회사가 주도하고 있는 것이다. 그래서 표준에서 벗어난 생산자들은 살아남을 수 없게 된다.

그러나 개인용 컴퓨터의 세계가 좌절감을 안겨줄 만큼 어려운 영역이고, 정보가전의 새로운 시대가 시작되어 신제품들이 출시된다 할

지라도, 변화를 생각한다는 것 자체는 두려운 일이다. 현재의 사업가 입장에서 보면, 정보가전은 투자의 위험성을 지닌 산업이다. 사업적 기반과 재정이 튼튼한 업체들도 그 속에 뛰어드는 걸 망설이고 있다. 여기에는 여러 가지 이유가 있다. 먼저, 정보가전은 아직 검증된 산업이 아니다. 이 분야에서 성공하려면 아직은 존재하지 않는 공동의 합의점인 커뮤니케이션 기술의 표준화가 선행되어야 한다. 역사적으로 보았을 때, 그 표준들이 세워지기까지는 상당한 시간이 걸린다. 게다가 정보가전들은 소비자들을 위한 품목들이기 때문에, 저가 판매를 통해 소액의 이익을 창출해야 한다.

또 다른 이유는, 기술 자체가 아직 준비되지 않았다는 것이다.

정보가전 제작의 전제가 되는 주요 기술들은 평면 화면, 배터리 그리고 무선 통신이다. 이 세 분야 모두 놀랄 만큼 상당한 진보를 이루었다. 그러나 현재 소비자 제품으로는 너무 비싸다. 그래서 우리들은 소비자들이 "지금 당장" 투자할 수 있을 만큼 가격과 성능 면에서 더 발전하기를 기대하고 있다.

사실 이 분야에서 모두가 신경과민을 보이는 것은 극히 정상적이다. 가장 앞서 가는 회사들조차 기다리는 것이 낫다고 판단하고 있는 것이 현실이다. 만약 당신이 소규모의 기업을 운영하고 있다면, 정보가전 시장에 뛰어들어도 특별히 잃을 것은 없다. 투자해야 할 비용과 시간은 그리 많지 않다. 그리고 지속적인 지원이 필요한 고객들과 제품 관리를 위해 닦아온 기반이 없는 것도 장점이 될 수 있다. 비교적 적은 매출을 올릴지라도 만족할 수 있는 것이다. 그러나 만약 당신이 큰 회사를 운영한다면, 당신이 떠안을 비용은 많을 수 있다. 기존의 고

객들과 상품을 위해 지원되어야 할 커다란 유지 비용도 문제이다. 게다가 단기간의 수익 가능성은 항상 새로운 사업을 착수하는 데 걸림돌이 된다. 다시 말해서, 새로운 사업에 투자할 비용을 기존의 사업에 투자한다면, 더 높은 단기 수익을 가져다준다는 것이다.

이미 안정 단계에 들어선 대기업들이 단지 관망만 하는 또 다른 이유가 있다. 그들은 우선적으로 이길 필요가 없다. 작은 회사는 새로운 사업 분야에서 자신의 입지를 세우고, 대중들에게 자사의 브랜드를 각인시키기 위해 애써야 한다. 그러나 큰 회사들은 상황을 기다리고 지켜본 뒤에도 시장을 장악할 수가 있다. 작은 회사가 위험을 무릅쓰게 하고, 그들이 그 분야의 기반을 잡도록 내버려 둔다. 모든 상황을 지켜본 뒤, 큰 회사들은 잘 되지 않을 것 같은 분야들을 피해 가면서, 성공 가능성이 커 보이는 제품 분야들을 골라잡을 수 있다. 성공 가능성이 보이지만, 여전히 힘들게 노력하고 있는 작은 회사를 사들여라. 그렇지 않으면 그들과 경쟁하라. 몇 년 후 작은 회사의 기술이 확립되었을 때 큰 회사가 그 새로운 분야에서 사업을 시작한다 해도 그 이름과 브랜드에 대한 평판으로 인해 순식간에 소비자의 신뢰를 얻게 된다.

지금까지 말한 시나리오는 규모가 큰 성공적인 회사들이 수년간 사용해 왔던 전략들을 보여주고 있다. 하지만 이러한 전략 또한 위험 부담이 높다는 사실을 알아야 한다. 또 항상 그런 방법이 통하는 것도 아니라는 것을 역사가 보여주고 있다.

파괴적 기술에 대한 크리스텐슨의 분석에 의하면, 큰 회사들은 새로운 기술들을 너무 오랜 시간 동안 무시한다. 그는 지키려고만 하다가 결국 망한 회사들과 산업 분야들의 목록을 그 증거로 제시하고 있

다. IBM 사는 조그마한 개인용 컴퓨터의 위력을 과소 평가하는 바람에 눈물 나는 어려움을 겪기도 했다. 보다 새롭고 작은 드라이브 기술을 기다리기만 했던 하드디스크 드라이브 제조업자들은 이제 더 이상 존재하지 않는다. 유압 굴착기의 탄생을 지켜만 보았던 증기 굴착기 생산업자들도 마찬가지이다. 싸움이 끝나기만 기다려 보는 것이 현명한 것처럼 보일지 몰라도, 그것 역시 위험 부담이 높은 것이다.

정보가전의 비즈니스 모델

정보가전의 비즈니스 모델은 개인용 컴퓨터의 모델과는 매우 다른 것이다. 이것은 새롭고 혁신적인 산업이며, 디자인 원칙, 마케팅 전략, 가정, 교육 및 비즈니스 세계에서의 역할 등 모든 것이 완전히 달라지는 산업이다. 기업의 수입을 창출하는 방법도 다르다.

컴퓨터는 기술 제품인 반면, 정보가전들은 소비자 상품이다. 시장의 관점에서 보면, 둘 사이에는 근본적인 차이점이 있다. 컴퓨터 업계에선 기술을 강조한다. 그러나 가전에선 기술을 경시하거나 숨기는 대신 편의성과 사용의 편리함은 강조하고 있다. 비록 많은 사람들이 컴퓨터를 구매하고 있지만, 컴퓨터는 여전히 기술 열광자들을 대상으로 판매되는 제품이다. 컴퓨터 회사들은 가전제품 회사들과는 확연히 다른 기조에서 사업을 전개한다.

이 두 시장의 주된 차이점은, 그림 12.1에서처럼, 비즈니스 모델

들끼리의 비교를 통해 명확하게 드러난다. 첨단 기술 세계에서는 기술 그 자체로부터 이윤을 발생시키고, 또 하드웨어와 소프트웨어를 판매함으로써 이윤을 발생시킨다. 지속적인 수입 흐름은 "서브스크립션 subscription" 모델에 의해 창출되며, 그것은 사용 중인 하드웨어와 소프트웨어 모두의 예정된 쇠퇴를 동반하는 것이다.

정보가전 제품들의 비즈니스 모델은 주방의 가전제품, 기구나 연장, 그리고 전자 제품 같은 소비자 제품의 모델과 가깝다. 전자 제품 시장에서 회사들은 오랫동안 유지 보수 비용 없이 비교적 저렴한 제품들을 판매하고 있다. 이런 시장에서 격렬한 경쟁은 낮은 이윤을 초래한다. 성장은 있지만, 첨단 기술 회사들이 익숙해져 있는 정도의 성장은 아니다.

그러나 판매량은 거대해질 수도 있다.

낮은 이윤 폭을 가지고 회사는 어떻게 제품 판매로 돈을 버는가? 바로 콘텐츠와 서비스에 의해서다. 소니와 필립스 같은 전자 제품 회사들이 모든 단계의 가치 사슬value chain에 참여하고 있는 것은 우연이 아니다. 그들은 장치들을 만들고, 많은 경우에 기반이 되는 컴포넌트들도 만들어 낸다. 그리고 테이프, 플로피디스크, CD, DVD 같은 소모품들도 만든다. 그들은 녹화 스튜디오를 가지고 있고, 아티스트들과도 장기 계약을 맺고 있다. 소니는 자동차에서 지리와 방향을 알려 주는 장치들에 사용되는, 디지털 지도를 만드는 회사를 소유하고 있다. 또 영화 제작 스튜디오도 가지고 있다. 디즈니 사는 장치와 소모품에는 관여하지 않으면서 서비스와 콘텐츠에만 치중하고 있다. 디즈니의 매장에서는 수많은 제품들이 판매되고 있지만, 그것들은 모두 디즈니와

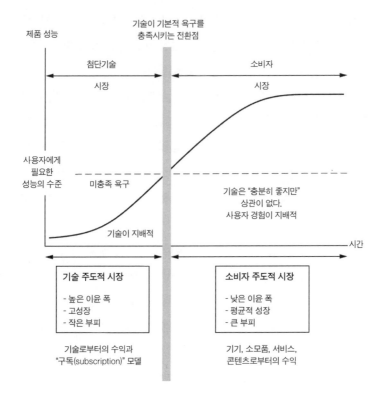

제품 성능

기술이 기본적 욕구를
충족시키는 전환점

첨단기술

소비자

시장

시장

사용자에게
필요한
성능의 수준

미충족 욕구

기술은 "충분히 좋지만"
상관이 없다.
사용자 경험이 지배적

기술이 지배적

시간

기술 주도적 시장

- 높은 이윤 폭
- 고성장
- 작은 부피

소비자 주도적 시장

- 낮은 이윤 폭
- 평균적 성장
- 큰 부피

기술로부터의 수익과
"구독(subscription)" 모델

기기, 소모품, 서비스,
콘텐츠로부터의 수익

그림 12.1 기술 중심에서 소비자 중심 시장으로의 이동에 따른 비즈니스 형태

기술이 사용자의 욕구를 충족시켜 주는 시점에 도달할 때, 소비자는 더 이상 최상의 기술만을 원하지 않게 된다. 그들은 대신 편리한 것을 찾는다. 그리고 만족스러운 경험을 할 수 있고 저렴하면서도 높은 신뢰성을 가질 수 있는 기술을 찾는다. 어떤 경우는 브랜드와 명성 등을 원한다. 이윤폭은 작아지지만, 판매량은 증가한다. 전체적인 기업 구조는 변한다. 결국 이 변환점에서 생존하려면 기업이 변해야만 한다.

로열티 계약을 맺은 다른 회사들에 의해 제조된 것들이다. 디즈니 테마 공원에 가면, 아마 당신은 디즈니 호텔에서 머무르게 될 것이고, 디즈니 식당에서 식사를 하게 될 것이다. 디즈니는 당신과 당신 가족들의 사진을 찍어서, 당신에게 팔게 될 머그잔이나 티셔츠에 현상된 사진을 새겨 넣을 것이다. 디즈니가 수익을 내지 못하는 유일한 상품은 항공 교통뿐이다.

정보가전의 세계에서 장치들은 소비자 경험을 가능하게 해주는 큰 그림의 일부에 지나지 않는다. 신중한 회사라면 초기의 강조점이 될 기술들, 즉 장치들로부터 소비자들을 위한 콘텐츠와 서비스 제공까지 그 사업을 다양화할 것이다. 그 목표는 완전한 사용자 경험을 제공하는 것이어야만 한다.

장치들

장치들은 정보가전 사업에서 최소의 이윤을 얻을 수 있는 영역일 것이다. 그렇다고 해서 장치 개발이 큰 가치가 없다는 것을 의미하는 것은 아니다. 많은 컴퓨터 산업 종사자들이 간과하는 비즈니스 케이스가 있다. 컴퓨터 산업에서는 가구당 한 대의 컴퓨터만 가지고 있지만, 가전 산업에서는 소비자들이 각 장치별로 여러 대를 사는 것이 일반적이다.

장치들이 비싸지 않고, 사용하기 쉽고 특수한 목적으로 사용될 때, 소비자들이 필요에 따라 여러 가지를 구매하는 것은 자연스러운

일이다. 그래서 2, 3대의 TV 세트, 몇 개의 라디오와 녹음기 등을 가진 집이 많다. 실제로는 한 대만 필요하다. 그러나 엄마와 아들이 서로 다른 채널을 고집할 때 TV를 여러 대 둠으로써 갈등을 해소한다. 그리고 한 대를 가지고 여기저기 옮겨 다니는 것보다는 필요한 곳에 같은 장치를 두는 것이 더 편리하다. 그래서 녹음기는 아예 자동차 안이나 오디오 장치에 영구히 붙어 있고, 방수가 되는 모바일 녹음기는 운동할 때를 위한 것이다.

한 가족이 몇 대의 정보가전을 원할까? 누가 알겠는가? 몇 대의 카메라가 필요한가? 각자가 하나씩 가져야 하나? 프린터는 몇 대여야 될까? 왜 필요한 곳마다 프린터가 있으면 안 되는가? 쇼핑할 것들을 출력하기 위해 부엌에 한 대쯤 있어도 좋지 않을까? 글쓰기 가전 옆에 프린터가 한 대 있는 것도 괜찮다. 또한 신문 가전에 내장된 프린터를 생각해 볼 수 있다. 그래서 관심 있는 신문 기사나 보고서를 쉽게 프린트할 수 있다면 어떨까? 그리고 셋톱 박스(TV 자체에 내장되고 있는 추세이다)를 통해 쇼, 여행, 흥미 있는 상품 정보를 제공하는 프린터는 어떨까? 광택이 나는 프린트 용지가 부착된 사진 인화용 프린터는 가족들의 사진을 집에서 직접 만들 수 있게 해준다.

사람들이 오직 한 대의 다목적용 프린터만을 생각하지 않게 되면, 프린터는 다양한 목적에 따라 여러 대가 곳곳에 비치될 수 있다. 이 경우, 프린터는 언제 어디서든 원하는 정보와 이미지를 종이에 인쇄해주는 신속한 방법으로 인식될 것이다. 어떤 프린터는 "사진 출력"이라는 라벨이 붙어, 사진 스튜디오의 일부가 된다. 다른 프린터에는 "쇼핑 리스트"라는 라벨을 붙여, 쇼핑용으로 사용할 것이다. 프린터는 시계, 전

동 모터, 컴퓨터 칩들처럼 될 것이다. 필요한 곳마다 프린터는 있을 것이다. 아무도 왜 한 대 이상 가지고 있느냐고 물어보지 않을 것이다.

머지않아 사람들은 활동에 맞는 각각의 가전을 생각하기 시작할 것이다. 음악, 사진, 주소, 쇼핑 리스트, 건강, 개인 재정 등의 활동, 우리가 각각의 활동에 따라 가전을 생각할 때, 수행하는 직무나 일에 가장 적합한 것이 있다면 무엇이든지 구매하게 된다. 그렇게 되면, "이미 정보가전을 하나 샀는데 왜 또 하나를 더 사야 하는 거지?"라는 생각을 할 일은 전혀 없을 것이다. 대신 필요할 때마다 그에 적합한 가전을 살 것이다.

소모품, 콘텐츠, 서비스

정보가전은 독립된 장치라기보다는 시스템으로 생각되어야 한다. 목적은 단순한 전자장치가 아니라 소비자를 위해서 해결책을 제공하는 것이다. 물리적인 장치는 전체 중 한 조각에 불과하다. 비즈니스의 성공을 위해서는 전체가 필요한데, 이 전체는 소모품, 콘텐츠, 서비스를 포함한 것이다.

전통적인 사진도 유용한 예를 제공한다. 사진 업계는 카메라보다 훨씬 더 많은 것을 포함한다. 사진 기술은 렌즈, 삼각대, 가방 등 다양한 액세서리를 필요로 한다. 필름, 배터리, 인화지, 현상 재료, 암실 장치 등도 필수적이다. 상업적 서비스도 필요하다. 직접 사진을 찍고 현

상하고 디스크나 인터넷에 저장하는 일을 하기 싫어하는 사람들이 많기 때문이다. 그리고 누구나 사진을 찍을 수는 있지만 전문가를 능가할 수 없기 때문에, 개인은 물론 가족사진, 결혼 같은 행사의 기념사진은 전문가의 손에 맡겨지는 경우가 많다. 결국 전문 사진사들의 서비스 사업은 영원할 것이다. 사진술을 배우기 위한 교육과정도 필요하다. 주제를 선택하는 예술적 측면을 이해해야 하고, 조명이나 빛의 양을 적절히 조절할 수 있어야 하며, 가장 효과적인 현상 능력도 있어야 한다. 그래서 교육이 필요하다. 사실 카메라 판매 자체보다도 이와 같은 부수적인 활동에 더 많은 돈과 사업이 있다. 이는 정보가전의 경우도 마찬가지이다.

디지털 사진에는 기존의 사진과 같은 서비스와 재화가 필요하게 될 것이다. 다만 필름, 현상, 인화 등을 전자 미디어로 대체할 뿐이다. 어떤 정보가전은 홈 스튜디오 역할을 할 것이다. 이러한 스튜디오를 가진 사람은 메모리 가전, 디스플레이 가전, 인화지 등을 또다시 구매하고 싶을 것이다. 이 구매 욕구가 여기서 그치겠는가? 자기가 만든 사진을 친척과 친구들에게 보여주고 싶을 때 그것을 전송할 수 있는 통신 가전은 물론, 프린터와 뷰어viewers도 필요로 할 것이다. 렌즈, 삼각대, 플래시, 교육과정, 관련 서적과 비디오 등은 왜 필요하지 않겠는가?

프린터 제조사는 프린터 자체의 판매보다는 토너, 잉크, 카드나 증명서, 사진 등을 만들기 위한 특수 용지 같은 부수적 용품 판매를 통해 더 많은 이익을 낼 수 있다. 사람들이 카드, 연하장 광고지, 뉴스레터 등을 만들 수 있도록 하면 거기에는 더 많은 일거리가 생기게 된다. 의료 가전은 통신 서비스가 필요하고, 피와 체액을 모을 수 있는 소모

품과 체온을 잴 수 있는 기구 등을 필요로 할 것이다. 전문가 시스템은 조언을 줄 수도 있다.

교육과 오락 가전을 구입한 사람들은 이 가전을 통해 즐길 수 있는 콘텐츠가 필요할 것이다. 나이와 목적에 따라 교육용 교재는 더욱 증가할 것이다. 유치원에서 대학원에 이르기까지 전통적인 학교에서 사용할 교재는 물론, 사업을 위한 교재, 은퇴한 사람들을 위한 교육물, 관심과 호기심이 있는 사람들을 위한 교재, 세계에 대해서, 예술에 대해서, 언어와 취미, 스포츠, 음악에 대한 교재 등 셀 수 없이 많다. 오락용 콘텐츠를 제공하는 비즈니스는 이미 잘 정립되어 있다. 그리고 현재 이것이 감소하게 될 이유는 없다.

첨단 기술 세계에 있는 많은 기업들은 어쩌면 지금 말하고 있는 소모품, 서비스, 콘텐츠 등에 대해서는 불편한 마음을 가질지도 모른다. 이런 것들은 그들에게 익숙하지 않은 사업이다. 오늘날의 기술 세계에서는 장치나 소프트웨어와 함께 콘텐츠를 판매하는 것이 중요해질 수 있다.

성숙한 산업은 이제 막 시작되는 산업과는 다르게 움직인다. 앞장에서 언급했듯이, 성숙한 산업은 발전하는 산업과는 전혀 다른 마케팅과 제품 생산 방법을 택한다. 판매되는 제품의 특성도 다르다. 현재의 컴퓨터 산업은 판매한 하드웨어와 소프트웨어를 빠른 시간 내에 구식으로 만들어 소비자에게 끊임없는 업그레이드를 강요하는 전략을 택하고 있다. 그러나 정보가전은 그렇게 쉽게 구식이 되지 않는다. 대신, 사람들은 다양한 장치, 소모품, 서비스와 콘텐츠를 원할 것이다. 이것은 현재 첨단 기술 산업이 익숙해져 있는 것과는 다른 비즈니스 모델

이다. 오히려 가전, 전자, 오락 산업의 모델과 흡사하다.

프라이버시 문제

커뮤니케이션과 정보 처리를 위한 새로운 기술은 프라이버시 문제를 제기한다. 카메라가 초소형이 되면, 우리가 생각할 수 있는 모든 장치 속에 감추어져 보이지 않게 된다. 거기에다 송신기마저 훨씬 더 작아지면, 이것은 카메라나 벽, 옷 속에 부착될 수 있다. 이 경우, 감시의 기회가 증가하는 것은 자명하다. 사적인 정보가 전자 데이터로 자꾸 쌓이게 된다. 이미 개인 정보는 대형 데이터베이스에 축적되는 중이다. 대량의 정보는 모두 우리 각자에 대한 것이다. 그러나 많은 경우에 그 정보는 부정확하다. 자료를 모으기 쉽다는 것과 검증이 쉽다는 것은 별개의 문제이기 때문이다.

그런데 이러한 문제는 정보가전 때문에 야기된 결과는 아니다. 오히려 급속한 기술 발전 때문에 생긴 결과라 보는 것이 옳다. 어쩌면 몇 세기 전의 기록 보존 노력에서 비롯되었다고 할 수 있다. 더욱이 자료는 현대의 데이터베이스 기술에 의해 더욱 효과적으로 축적되고 있다. 다양한 정보가전의 등장은 프라이버시 문제를 더욱 부각시킨다. 각 개인에 대한 정보, 즉 건강, 구매 패턴, 활동 등에 대한 정보를 저장하고 있는 대형 데이터베이스의 등장은 여러 가지 문제를 불러일으킨다.

우리가 한곳에서 다른 곳으로 개인 정보를 전송할 때 프라이버시

를 보장하고 정보 유출을 막는 것은 필수적인 일이다. 이를 위한 대표적 기술이 암호화이다. 암호화encryption는 문서, 메시지, 그림 등을 다른 사람들이 암호를 해독하지 않고는 볼 수 없도록 정보를 부호화하는 방법을 가리킨다. 암호를 해독하기 위해서는 비밀 키secret key로 접근하거나 그런 키가 없는 상태에서 암호 해독을 위해 가능한 모든 조합들을 시도해야 한다. 아니면 비밀 키 없이도 해독할 수 있는 어떤 기발한 능력을 필요로 하는 것이다. 암호화 기법은 비밀 키가 없는 상태에서 암호를 해독하는 데 많은 어려움을 주기 위해 고안된다.

대부분의 국가 기관들은 범죄와 테러리스트들 그리고 첩보 활동을 도울 수 있는 정보통신 기술의 사용에 대해 우려를 나타내고 있다. 결과적으로 그들은 강력한 암호와 기법 사용을 금지하고 싶어한다. 강력한 암호화를 사용하면, 권한이 없는 사람이 판독하는 것은 사실상 불가능하다. 정부는 대개 이를 반대한다. 그들은 전 세계에서 가장 강력한 컴퓨터들에 접속할 수 있는 자신들의 수사 기관들이 교환되는 모든 정보를 읽을 수 있기를 원하기 때문이다. 반면, 시민과 기업들은 개인용 컴퓨터의 증가와 함께 약하게 암호화된 것들이 해독되는 것을 우려하고 있고, 자신들의 정보를 보호하고 싶어한다. 그들은 더욱 강력한 컴퓨터를 통해, 자국이든 외국이든 정보 기관들이 메시지들을 해독해서 개인이나 회사의 사적인 정보를 이용하는 것을 우려하는 것이다. 이런 주제는 사실 논란의 여지가 많다. 방지책들은 다분히 정치적인 것이다. 그리고 법적인 것이다. 이는 다른 사람들로부터 자신의 사적인 정보를 보호하기를 원하는 사람들, 조직적인 범죄, 테러리스트들, 그리고 다른 악당들에 의해 이런 기술들이 사용되는 것에 대하여

우려를 표명하고 있는 정부 기관들 사이에서 정치적인 긴장을 유발하고 있다.

키 복구와 키 에스크로 시스템은 법적으로 인정할 수 있는 장소에서 암호 해독 키를 복사할 수 있는 사람들에게만 주어져야 한다. 키 복구는 정말로 중요한 일이다. 강력하게 암호화되었는데 키가 없다는 것은 곧 데이터가 존재하지 않는다는 것을 의미한다. 사실 그런 암호를 푸는 것은 거의 불가능하다. 만약 당신이 그 키를 잃어버렸다면 당신은 자신의 기록에 접근할 수 있는 권한을 상실하게 될 것이다. 만약 가족과 관련된 중요한 기록들을 보호하고 있던 사람이 죽는다면, 그 가족은 그 기록들에 접근할 수 있는 권한을 잃어버리게 되는 것이다. 만약 키와 연관된 직원이 다른 사람들에게 비밀 키에 대해서 말하지 않고 떠나거나 죽는다면, 회사는 그 데이터에 접근할 수 있는 권한을 영원히 잃어버리게 되는 것이다. 비밀을 유지할 수 있는 장소는 반드시 필요하다. 그리고 그곳은, 권한도 없이 그 비밀을 보는 일은 일어나지 않는다는, 믿음이 가는 곳이어야 한다. 그러나 당신은 과연 누구를 신뢰할 수 있겠는가?

많은 시민들은 정부 기관들을 신뢰하지 않는다. 세계 모든 정부 기관들은 배임의 역사를 가지고 있다. 그들은 법으로 금지되어 있고 또한 그렇게 하지 않아야 하는데도 시민들의 정보를 비밀리에 접근하여 얻어가곤 하였다. 정부 기관들과 중간 수탁 기관들도 사람들로 구성되어 있다. 그 구성원 중에는 간혹 호기심을 가지고 남의 것에 대해 알고 싶어하기도 하고, 돈에 매수되거나 사주를 받아 그릇된 판단을 내리기도 한다. 여기에 중간 수탁 과정의 무결함을 여전히 믿을 수 없

는 또 다른 이유가 있다.

궁극적으로 이 문제들은 해결되었으나 분야마다 다른 해결책이 주어질 것이고, 다양한 집단을 언제나 만족시키는 방식도 아닐 것이다. 최소한, 앞으로 암호화는 개인 정보에 접근해서 정보를 엿보는 사람들을 단념시키기에 충분할 것이다. 이상적인 것은 정보에 대해 정해진 사람 이외에는 접근할 수 없게 하는 것이다.

프라이버시와 사용의 편리함 사이의 균형

프라이버시에 대한 요구는 보안과 사용의 편리함 사이의 균형 문제를 야기한다. 이상적인 정보가전의 세계에서는 정보가전을 바로 켜서 의도하는 목적에 맞게 바로 사용할 수 있을 것이다. 물론 웜업시키기 위해 기다릴 필요도 없고, 기반이 되는 컴퓨터 시스템도 바로 켜서 실행할 수 있을 것이다. 모든 정보가전 제품들이 계산기와 비슷하게 사용될지도 모른다. 필요할 때 단순히 "on" 버튼만 눌러서 계산을 시작하면 되는 것이다. 프라이버시 문제로 인해, 이런 단순화(사용하기 쉽게 만드는 일)는 기밀 사항 혹은 은밀한 정보를 다루어야 할 때마다 부적절하게 된다.

일반적으로 장치가 더 안전하게 될수록 사용자들은 더 잦은 사용상의 어려움에 직면하게 될 것이다. 나는 나에 대해서 증명할 수 있어야 한다. 어떤 경우에는 내가 권한과 정보에 접근할 필요성 모두를 가

지고 있다는 것을 입증해야 한다. 이따금씩 이것은 다른 사람이나 은행 같은 조직의 협력을 필요로 하게 될 것이다. 출판사는 그들의 뉴스나 재정 보고서, 심지어 영화 같은 것들에 접근하는 권한들을 통제하기를 원할 것이다. 신원을 증명하는 과정은 지루한 것이다.

오늘날 가장 폭넓게 사용되고 있는 검증 방법은 패스워드이다. 하지만 이런 것들도 몇 가지 이유들 때문에 결점이 있다. 패스워드는 길고 복잡할 때, 문자와 숫자, 대문자와 소문자로 임의로 혼용되어 있을 때, 익숙한 단어나 이름, 데이터가 아닌 문자로 조합되어 있을 때, 최적의 효과를 얻을 수 있다. 바꾸어 말하면, 좋은 패스워드는 기억하기 어려운 것이다. 최고의 보안은, 만약 한 패스워드가 알려졌을 때, 그 패스워드로 다른 여러 서비스에 접근하지 못하게 하는 것이다. 이를 위해서는 서로 다른 장치들과 서비스들이 서로 다른 패스워드를 가지고 있어야 하고 또한 자주 바꿔주어야 한다. 이런 모든 요구 사항들은 사람들에게는 보통 성가신 것이 아니다. 인간의 기억력은 의미 있는 것들에 대해서는 효과적이다. 하지만 자주 변하고 무의미한 문자들이 나열된 엄청난 양의 패스워드들을 가지게 될 때, 우리의 기억 시스템은 큰 장애를 일으키게 된다. 그 결과 우리는 패스워드를 잊어버리거나, 종이나 파일에 기록해 놓은 그것이 악의를 가진 사람들의 손에 넘어 갈 수도 있다.

보안 문제는 심각하다. 내 생각에 유일한 해결책은 지문, 망막검색이나 음성이나 얼굴, 손 모양 인식 같은 생물학적인 신원 확인절차와 연관된 물리적 장치, 그리고 전자화된 키를 통해 신원을 확인하는 것이다. 물론 쓰이는 곳에 따라 다른 방법들이 사용될 수도 있고, 짧고

기억하기 쉬운 간단한 패스워드가 필요할 때도 있다. 어쨌든 여러 방법들 중 어느 것 하나 완벽한 것은 없다. 각각의 방법들이 갖는 문제점들과 약점들은 이미 잘 알려져 있다. 그러나 두세 가지의 불완전한 방법들을 결합하면, 매우 높은 보안 수준에 이를 수 있게 된다. 이렇게 되면, 어려운 패스워드를 선택하거나 그것을 기억하기 위한 노력과 문제들은 극복하게 된다.

프라이버시 문제는 참으로 중요하면서도 매우 복잡한 문제이다. 프라이버시는 보안과 편의성이 서로 맞서 있는 세계이며, 국가보안과 산업의 관심이, 그리고 정부 기관들에 대한 신뢰와 개인들의 신뢰가 대치하고 있는 곳이다. 아직 기본적인 문제들조차 풀리지 않은 세계이지만, 수많은 연구와 보고서들을 이끌어낸 중요한 주제이다. 상이한 정치적 이해 속에서 일치를 이루어내는 일은 결코 쉬운 일이 아니다.

정보가전 세계에 대한 전망

요즘 흥미로운 일들이 일어나고 있다. 무대는 준비되었고, 그곳에 연주자들도 있고, 서곡도 완벽하다. 정보가전을 위한 시간, 전망은 확실하다. 유용한 기술이 도구 속으로 숨어 들어가는 세대, 바로 개인용 컴퓨터의 제3세대로 이동하는 것이다. 컴퓨터가 특정한 일에 맞는 도구들 속으로 사라지고 있는 세대, 보이지 않는 컴퓨터의 세대.

벌써 첫 단추는 끼워졌다. 우리는 아직 이 사실을 의식하지 못하

고 있지만, 이미 다양한 정보가전 제품들을 사용하고 있다. 현존하는 정보가전 제품들의 목록은 놀라울 만큼 길다. 전자 참고서, 주소록, 전자 달력 그리고 일기장 등, 여러 언어 사전과 백과사전, 여행 가이드 시스템, 여행 계획과 현재 위치에 연관된 식당, 호텔 그리고 오락 정보들을 제공해주는 자동차 내비게이션 시스템들, 디지털 카메라, 규격화된 적외선 프로토콜에 의해 그것에 투영된 어떤 것이라도 인쇄하는 외장형 프린터(현재는 디지털 카메라에만 사용되고 있지만 조금 기다리면 적용되는 장치들의 범위는 넓어질 것이다.) 오실로스코프와 전압계, 그리고 회로 검사기 같은 전자 테스트 장비들, 다양한 용도의 계산기들, 이를테면 어떤 것은 단순하고 어떤 것은 산업용, 부동산용, 통계용으로 적합하고, 또 다른 것은 대수와 해석을 위해 특수 제작된 것일 수 있다. 주식 소유자에게 통계 자료와 주식 시세를 알려 주고, 개인 전용 정보를 갱신하는 주머니 속의 정보 기계The stock quote machine. 휴대폰과 팩스, 그리고 호출기, 집에서 사용하도록 특수 제작된 다양한 게임 기계들. 이메일을 사용할 수 있고, 그리고 다양한 서비스와 카탈로그를 보고 구매할 수 있는, 유례없이 그 수가 증가하고 있는 인터넷 장치들.

이러한 가전들 대부분은 이제 막 첫걸음을 내디뎠다. 이들은 작업과 환경에 꼭 맞추어져 있다. 이것들은 소비자의 특정한 요구에 맞게 디자인되어 있다. 이것들은 가치와 사용의 편리함 그리고 단순함을 제공한다. 그러나 각각의 가전들은 서로 단절된 상태에 있다. 한 제조업체에서 만든 특정 장치들은 같은 상표와 다른 장치들 사이에서만 상호작용을 할 수 있다. 다른 상표와 장치들은 프로토콜이 달라 서로 통하지 않게 되어 있다. 그 결과 정보가전들은 단지 잠재력만으로 가득 차

있을 뿐이다.

나는 지금 소비자들에게 다양한 선택을 제공하면서 번창하는 가전 산업을 마음에 그리고 있다. 제조업자들은 저마다 소비자의 욕구에 대한 다양한 철학을 가지고 있다. 이것은 결국 소비자들에게 다양한 선택의 기회를 제공하게 된다. 이렇게 되면, 소비자가 무엇을 원하든, 어떤 일이나 활동을 선택하든 모두 사용할 수 있게 될 것이다. 그러나 무엇보다도 한 제조업체의 장치가 다른 업체들의 장치와도 정보를 공유할 수 있도록, 국제적으로 표준화된 규약들이 만들어져야 한다. 이렇게 되면 지금은 구상하지 못했던 가능성들을 현실화하는, 여러 가전제품을 연결하는 종합적 시스템이 만들어질 것이다. 이미 음악 산업에서는 이와 같은 일이 일어나고 있다. 주방, 매장, 오락과 비즈니스 가전제품들이 다양하게 있는 소비자 전자 산업 분야도 마찬가지이다. 결론은 소비자든 소매상이든 제조업자든 모두와 연결이 되는 건강한 시장의 형성이다.

비록 산업 현장에서는 변화에 대해 의구심을 갖는다 해도, 소비자들은 그렇지 않다. 변화는 소비자에게 이익이 되기 때문이다. 소비자의 관점에서 보면 변화는 정말 매력적인 것이다. 낮은 가격, 향상된 기능성, 새로운 서비스들, 그리고 유용하고 유익하며 즐거운 콘텐츠.

간단할수록 편리한 장치들, 대단한 융통성과 다재다능함, 사업은 물론 레크리에이션까지도 즐기고 배우는 새로운 상호작용 방식, 증가되는 신뢰도, 더 많은 기쁨, 이것이 우리가 얻게 될 보물이다.

성공적인 정보가전 제품들은 그것을 사용할 사람들과 수행할 과제들을 중심으로 구축될 것이다. 정보 기술 세계에서 제품들은 기존의

기술 중심의 개발 패러다임 아래에서 너무 오랫동안 괴로움을 겪고 있다. 이제는 인간 중심의 디자인 철학으로 변화할 시간이다. 사람들은 기계가 아니며, 여러 가지 서로 다른 요구 사항들을 가지고 있다.

오늘날에는 인간이 기술에 순응해야 한다. 그러나 이제 사람들의 욕구에 기술이 순응해야 할 때가 되었다.

정보가전의 사례들

사진술에 나타난 정보가전 혁명

어떤 여자가 내게 이런 말을 했다. "장을 보러 가기 전에, 늘 냉장고 안을 사진 찍어 갑니다. 매장에 가서 우유가 필요한지 알고 싶을 때는, 냉장고 안을 보기 위해 카메라를 들여다봅니다.

껌을 담는 통 크기의 비싸지 않은 카메라를 상상해 보자. 카메라는 모든 것에 부착될 수 있다. 넓은 주차장 어디에 차를 주차했는지 기억하지 못할까 걱정이 되는가? 사진을 찍어 두어라. 그리고 일을 마치고 돌아갈 때, 사진 가전의 디스플레이 부분의 영상을 보라. 찾기가 쉬울 것이다.

상점에서 여러분의 가족이 좋아하리라 생각되는 물건을 카메라에 담아 보라. 집에 와서 가족들에게 그 사진을 보여주라. TV에서 이를

볼 수도 있고, 프린트 가전을 통해 인쇄할 수도 있다. 카메라가 어디든지 있고, 인쇄나 디스플레이가 즉시 가능하다면, 사진의 사용은 놀라울 정도로 증가하게 될 것이다.

학회나 모임에서 새로운 사람들을 만나면 즉석에서 사진을 찍어 보라. 나는 이미 이야기 나눈 사람들을 사진에 담아 엄지손톱 크기로 출력할 수 있는 디지털 카메라를 사용해 오고 있다. 사진들을 내 노트북 컴퓨터에 담아 두면, 만난 사람들과 그들의 아이디어에 대해 오랫동안 기억할 수 있다.

사진을 장치들끼리 전송하는 것이 가능할 때, 그 사용 가능성은 더욱 커질 것이다. 팩스로 보내 보라. 그러면 사진을 전송할 수도 있고, 팩스를 값싼 저화질의 프린터로 사용할 수도 있다. TV에 전송하라. 그러면 사진의 이미지를 여러 명이 같이 볼 수 있을 것이다. 친구의 카메라에 보내 보라. 그러면 그 친구는 그 사진을 갖게 될 것이다. 아! 점점 흥미로워지지 않는가?

사진 키오스크kiosk를 살펴보자. 여러분의 사진을 키오스크에 보내 즉시 현상해 보든지, 인터넷 웹사이트에 올려 친구들에게 웹 주소와 패스워드를 가르쳐 주며, 그들이 여러분의 사진을 볼 수 있게 할 수 있다. 전문 사진작가들은 자신들의 사진을 여러분의 카메라에 전송해 주거나 현상해 줌으로써 그 사진을 팔 수 있다. 여행에서 돌아오면, 여러분의 카메라는 여러 이미지들로 가득할 것이다. 여러분 자신이 찍은 사진, 다른 사람이 찍은 사진, 사진작가로부터 산 사진, 스캔 받은 신문이나 잡지 기사들의 이미지. 심지어 여러분이 집에 돌아오기 전에, 여러분의 가족들은 이미 여러분이 경험한 것을 느끼고 있을지 모른다.

갑자기, "카메라"라는 것이 지금까지 우리가 생각해 온 카메라와 완전히 달라 보이지 않는가? 카메라는 영상을 주워 담는 기계일 뿐 아니라, 디스플레이 장소로, 저장 장소로, 현상 장소로, 편집할 장소로 전송할 수 있는 커뮤니케이션 매체가 된다.

사진 이야기는 정보가전의 힘을 보여준다. 전에는 볼 수 없었던 새로운 생활 양식, 내가 찍지 않은 사진을 담은 카메라, 현상이나 인쇄 장치로 사용할 수 있는 능력 등. 우리는 정보가전의 가능성을 쉽게 예측할 수 있다. 더욱이 저장, 디스플레이, 웹사이트 업로드, 전송, 팩스 전송, 미래에 가정에서의 스튜디오 편집 등을 위한 여러 장치들을 보라. 사진을 하나의 장치에서 다른 장치로 전송할 수 있는 능력, 이것은 정보가전의 힘을 더욱 확실히 느끼게 해줄 수 있는 것이다. 새로운 도구들, 그리고 새로운 삶의 양식들. 이 모든 것은 절대적으로 최소화된 복잡성 안에서 이루어지는 것이다.

가정 건강 조언 시스템

비싸지 않으면서도 신뢰할 수 있는 가정용 의료기기(센서)들이 곧 등장할 것이다. 그 가능성은 매우 크다. 소변 검사, 혈당량 측정 등을 위한 혈액 검사, 혈압, 맥박, 체온, 몸무게 측정 등이 가정에서 이루어질 수 있다. 천식 환자들은 폐활량 측정을 집에서 할 수 있다. 천식 환자들은 폐활량 측정을 집에서 할 수 있다. 집에서 심장 활동에 대한 심전

도 판독이 가능하다. 음주 검사는 물론이다. 집에서 측정되고 판독된 기록들은 의사들에게 자동 전송될 것이다. 이렇게 되면 환자가 병원에 방문할 때, 의사는 이미 환자의 상태에 대해 많은 정보를 알게 된다.

전문가 시스템이라는 간단한 가정 조언 시스템들이 실제로 사용될 수도 있다. 이러한 시스템들은 현재 가정에 있는 가정용 의학 서적보다 강력하고 자동화된 형태로 볼 수 있다. 그리고 더 정확하고 유용하다. 이 시스템은 가정 의료 가전으로부터 얻은 정보를 받아들여 진단할 수 있기 때문이다. 조언 시스템은 체온, 몸무게, 맥박 등 기본적인 사항 등을 알 수 있고, 때에 따라서는 진단을 위해 우리에게 몇 가지 조사를 요구할 수도 있다. 여기에 신뢰성 문제는 없는 것일까? 물론 있을 수 있다. 그러나 시스템은 기존의 의학 서적처럼 아주 신중하게 개발될 수 있다. 또 우리에게 신경을 써야 하거나 쉬어야 할 때, 적절한 설명과 처방을 제공할 수도 있다. 그러나 안전성 측면에서 신뢰성이 떨어지는 것은 사실이므로, 우리에게 의문이 있을 때 시스템은 의사에게 그것에 대해 물을 것을 권한다. 한편으로, 건강 조언 시스템들이 기록된 정보를 제공하면서 환자와 의사를 돕기 때문에, 환자의 부정확한 기억을 바탕으로 한 구술에 의존할 때보다 더 생산적일 수 있다.

날씨와 교통 디스플레이

여러분은 출퇴근하기 전, 일기 예보 혹은 교통 상황을 알고 싶지 않은가? 벽에 걸린 시계를 보듯이 벽에 걸린 날씨와 교통 디스플레이를 보라. 시계는 정확한 시간을 계속해서 보여주는 가전의 일종이다. 여러분은 시간에 관심이 없다면 시계를 보지 않을 것이고, 관심이 있다면 별다른 노력 없이 시계를 쳐다볼 것이다. 교통 디스플레이도 마찬가지다.

당신은 교통이나 날씨에 관심이 있는가? 혹은 빠른 스포츠 소식이나 증권 시세에 관심이 있는가? 바로 이것이 정보가전이 필요한 이유이다. 우리의 요구가 충분하다면, 우리를 위해 만들어 줄 사람들이 있을 것이다. 여러 정보 중 특별히 원하는 정보만 선택하고 싶은가? 약간 더 복잡하겠지만 충분한 소비자의 요구만 있다면, 이것도 문제가 되지 않는다. 소비자가 원하는 정보를 넣어줄 "푸시push" 기술의 제안자들이 있다는 것을 기억하라. 벽걸이 정보 디스플레이는 서비스하기에는 완벽한 장치이고 그리고 사용자들에게는 컴퓨터보다 훨씬 단순한 것이다.

홈쇼핑 리스트

쇼핑 리스트 작성을 개선하는 방법은 쉽게 생각할 수 있다. 꼭 필요할 때 없는 것이 펜과 종이라지만, 이는 매우 유용한 도구들이다. 쇼핑 리

스트가 집안 부엌 어딘가에 있는데, 매장에 갔을 때 그 리스트가 필요했던 경험을 많이 했을 것이다. 매장에서 그 리스트를 정보가전을 통해 볼 수 있다면 얼마나 좋겠는가? 멀리 떨어져 있는 곳에서 집에 있는 정보를 손바닥 크기의 디스플레이 가전을 통해 볼 수 있다면 참으로 반가운 일일 것이다.

만약 리스트가 펜과 종이를 사용해서 손으로 작성되었다면, 이것은 어떻게 가능할까? 여기에 현대 기술의 경이로움이 있다. 종이를 적절한 패드나 센서 보드 위에다 놓고 쓰고, 이동에 민감한 전자펜을 사용한다면, 펜으로 기록한 모든 정보를 물리적인 것은 물론 전자적인 것으로 동시에 남길 수 있다. 집에서는 종이 위에 쓰인 것을 볼 수 있고, 밖에서는 디스플레이 가전을 통해 전자 정보에 접근할 수 있다.

정원 가전

우리는 건강 조언의 경우와 같은 생각을 정원 가꾸기에도 적용할 수 있다. 단 이 경우에는 치명적 실수를 피하기 위한 신중함 등이 꼭 요구되지는 않는다. 정원 가전에는 컬러 사진들, 심고 전정하고 가꾸는 기술을 담은 영상물, 물주는 시기나 비료 선택 등을 위해 지면의 습기나 산성도를 측정하는 센서들이 있을 수 있다. 또한 정원 가전은 토양 분석이나 나무의 건강을 분석할 수도 있다. 카메라를 통해 나무나 꽃에 있는 벌레나 병충해 등을 발견하면, 정원 가전은 적절한 처리 방법을

일러줄 것이다.

지능형 레퍼런스 가이드intelligent reference guides

가정 건강 조언 시스템과 정원 조언 시스템은 똑똑한 레퍼런스 가이드
다. 자동차의 문제를 진단하여 사진이나 영상물 등과 함께 무엇을 해
야 하는지 일러 주는 자동차 정보가전 조언 시스템을 상상해 보라.

　휴대용 전자사전, 자동 언어 번역기, 환율/여행 정보 등을 제공
하는 작지만 점점 번창하고 있는 비즈니스들은 이미 존재하고 있다.
GPS 시스템은 여러분이 움직일 때마다 어디에 있는지 알려주는 좋은
정보가전이다. 산에 올라가 보라. 그러면 여러분이 서 있는 위치, 고도,
그리고 지도 등이 스크린을 통해 디스플레이될 날이 올 것이다.

　자동차 가이드 시스템은 이미 사용되고 있다. 운전자에게 현 위치,
목적지까지의 운행 방향이 표시된 지도를 보여준다. 안전문제 때문에
복잡한 지도의 디스플레이는 허용되지 않을 것이다. 음성 서비스를 자
주 제공받을 것이다. "좌회전 진입 준비. 이제 좌회전하세요." 나는 렌
트카를 탈 때 이런 서비스를 이미 경험한 바 있다. 낯선 장소에서 운전
할 때 음성을 통한 조언은 매우 유익하다.

　이런 서비스는 지도를 저장하기 위해 CD-ROM 기술을 사용하기
때문에, 원하는 정보 선택이 가능하다. 지도와 방향 정보 대신에 좀 더
자세한 정보 보기를 원할 수 있다. 예컨대, 음식점, 호텔, 볼거리나 관

광 명소 등을 들 수 있다. 어떤 경우는 광고가 스크린에 뜰 수도 있다. 일본에서 나는 차를 타고 가면서 음식과 식당 메뉴, 스키장의 사진을 보여주고 설명해 주는 디스플레이 장치를 본 적이 있다.

집을 찾고 있는가? 부동산 업자는 당신의 주택에 대한 사진과 정보를 보내 줄 수 있다. 그래서 집에 돌아오면, 사진과 정보는 물론, 텍스트나 음성 메시지를 발견하게 될 것이다. 미래에는, 구입에 앞서 여러 가지를 검토할 때, 조언 시스템이 우리에게 근처 학교, 상가, 융자 등에 대한 정보까지 통합적으로 제공할 수 있을 것이다. 특별히 이 정보들이 홈 TV에 디스플레이 된다면, 모든 가족이 한자리에 모여 서로 의견을 나눌 수도 있을 것이다.

홈 파이낸셜 센터

가정 경제만을 다루는 간단한 형태의 정보가전을 한 번 생각해 보자. 고지서 납부, 세금 정산, 전체적인 가정 경제 검토 등 여러 가지를 생각할 수 있을 것이다. 파이낸셜 가전은 은행과 연결되어 있을 것이며, 어쩌면 주식 중매인, 파이낸셜 조언자들과도 모두 네트워크로 연결될 수 있다. 여러분은 손에 들고 다닐 수 있는 작은 정보가전기기를 통해서 홈 파이낸셜 센터로 정보들을 보낼 수 있다. 홈 파이낸셜 센터는 가능한 곳에서 세금이나 고지서를 전자 납부하게 되고, 이것이 힘들면, 수납전표를 인쇄하고 봉투에 주소를 쓸 것이다.

만약 이 모든 것을 가정의 컴퓨터에서 실현할 수 있다면, 어떤 이점을 기대할 수 있을까? 홈 파이낸셜 가전은 더욱 편리해질 것이고, 개인의 사용 공간 안에 감추어져 있기 때문에, 원하는 대로 자유롭게 사용할 수도 있고 또 무시할 수도 있다. 또 항상 마지막에 했던 일을 기억하게 해준다. 그래서 적합한 애플리케이션이나 파일을 찾을 필요 없이, 지난 번에 했던 일과 연결하여 곧바로 다음 단계를 수행할 수 있다. 결국에는 가족들이 가장 편안한 곳에서 자유롭게 금전이나 경제 문제를 처리할 수 있게 된다. 그래서 파이낸셜 센터 가전은 다음의 디자인 원칙을 따라야 한다. "일하기 편한 곳에 도구를 두라. 도구가 있는 곳에 가서 일하도록 만들지 마라."

인터넷 가전

가전이 인터넷을 이용할 수 있을까? 인터넷 가전은 있는가? 물론이다. 사실 나는 인터넷 가전이라는 말 자체가 우리에게 더 이상 필요치 않을 정도로, 인터넷이 우리의 삶 속에 더 깊숙이 스며들기를 기대한다.

인터넷의 눈부신 발전으로 우리는 휴대폰에서, 손에 들고 다닐 수 있는 작은 화상 전화와 TV까지, 우리가 상상할 수 있는 거의 모든 미디어와 장치를 연결할 수 있는, 인터넷 가전을 만들기 원한다.

이것은 실현 가능한가? 또 이를 가전이라 부를 수 있는가? 그럴 수도 있고 아닐 수도 있다. 인터넷 가전이라는 용어는 홈쇼핑 리스트,

건강 조언 시스템, 파이낸셜 센터 등과는 달리 인터넷이라는 기술 자체를 이용하여 명명한 용어이다. 특히 인터넷 가전은 인터넷 기술이 적용될 수 있는 모든 인간 활동과 다 연관이 되기 때문에, 일반인에게는 추상적이고 방대한 개념이 되고, 그래서 어쩌면 유용한 용어는 아닐 수 있다. 어쨌든 인터넷을 필요로 하는 기능들은 이미 알려진 대로 오락, 교육, 음악, 사회적 소통 등이 있다. 이들은 끝까지 인터넷을 사용할까? 그럴 수도 있다. 그 기능성과 가치는 증진될 수 있을까? 이 역시 그럴 수 있다.

인터넷은 단순한 데이터에서 정보, 지식까지 유익한 것을 많이 가진 정보의 원천이다. 이것은 우리 사회 활동의 근간이 될 수 있다. 우리의 생활과 활동에 적합하면 살아남을 것이고 아니면 도태되고 말 것이다. 무엇보다도 정보가전과 인터넷을 사용하기 위해 필요한 기술적 인프라는 거대하다. 연결을 위해서 우리는 전화선, 케이블, 인터넷 전용선 등이 필요하다. 어떤 장소에서는 이 연결이 어렵거나 불가능하다. 또 다른 곳에서는 느리고 비싸다. 일반적으로 인터넷 가전은 다른 어떤 장치의 세계 속으로 들어가 서로를 연결해준다. 인터넷과의 연결은 커다란 가능성을 가지고 있다. 정보가전 개발 과정에서 필요한 기능들을 인터넷으로 연결해 제공 확장하는 것은 자연스러워 보인다. 인터넷은 강력한 인프라이다. 적절한 곳에 정보가전이 잘 이용될 때, 그 힘은 더욱 커진다.

벽과 가구 속의 정보가전

정보가전은 꼭 우리의 눈에 보일 필요는 없다. 이는 집, 사무실, 학교의 벽, 자동차, 비행기 좌석, 가구 등 우리 생활에 필요한 것들 속에 내장되어 있을 수 있다. 이러한 임베디드 컴퓨터의 세계가 확장될 때, 우리의 모든 활동은 인프라가 제공하는 자동화의 혜택을 누리게 될 것이다. 많은 경우 이런 임베디드 시스템이 있는지도 모르면서 그것을 사용하게 될 것이다.

우선 우리가 해야 할 것은 현재의 통신 네트워크를 무선 통신 장비와 연결하는 것이다. 그런 후에는 우리가 어디에 있든지 원하는 정보를 얻을 수 있게 되고, 그 정보는 다른 모든 사람과 공유할 수 있게 된다.

정보가전은 작아야만 하는 건가? 이동성이 좋아야 하는가? 책상 위에 놓일 수 있어야 하는가? 큰 것이면 어떤가? 사실 크기의 문제는 중요하다. 문제는 정보가전이 얼마나 자연스러운 방법으로 우리의 요구를 충족시킬 수 있느냐는 것이다. 다시 말해 거추장스럽고 복잡한 기술 없이 기쁨과 유익함을 누릴 수 있는가 하는 것이다. 대부분의 정보가전은 작을 것이다. 그리고 많은 경우 이동성을 가져야 할 것이다. 그러나 크기와 이동성의 문제는 기능과 소비자의 요구에 의해 자연스럽게 정해질 수 있는 부수적 문제이다. 어떤 것은 작고, 어떤 것은 이동성이 있고, 또 다른 어떤 것은 고정되어 사용될 수 있다.

교실이나 사무실의 화이트보드에 쓴 내용이 즉시 다른 디지털 장치로 전송되는 날이 올 것이다. 그래서 선생님의 판서 내용이 학생들

에게 전달된다. 사무실에서 쓰인 자료들도 동료들에게, 혹은 교실로 전송되기도 하고, 집에 전송되어 재택근무도 수행할 수 있다. 인증칩 identfication chips은 문을 여닫을 때, 정보를 보호할 때 유용하게 사용될 것이다. 우리는 이미 톨게이트에서 "이 자동차는 통행료를 지불했다"고 말하는 자동차 안에 있는 칩을 보고 있다. 많은 산업 분야에서 노동자들이 명찰 센서 근처에 도달하면, 가슴에 단 명찰을 인식할 수 있는 시스템 덕분에 출입문은 자동으로 열린다. 계산대와는 별도로, 구매자가 구매품을 감지하는 구역을 통과하게 되면 자동으로 계산이 된다.

슈퍼마켓 계산대도 하나의 큰 정보가전으로 생각할 수 있다. 이는 식품에 붙은 바코드를 읽고, 채소 과일의 무게와 가격을 자동으로 계산하고, 신용카드나 전자 화폐를 인식하고 영수증을 출력한다. 매장은 사람들이 어떤 물품을 구입하는지 파악하여 새 물품 구입, 재고 관리에 이를 참고한다. 정보는 여러 가지 면에서 유용할 수 있다. 어떤 경우는 소비자에게, 어떤 경우에는 매장에 이득이 될 수 있다. 그리고 구매자의 프라이버시를 침해하는 경우도 발생한다. 그러나 기억할 것은 정보가전은 사람들이 들고 다닐 수 있는 작은 크기의 장비들로 제한될 필요는 없다는 것이다.

궁극적 가전: 옷 속에 그리고 몸속에 있는 임베디드 가전

크기가 결정적인 변수는 아니라 하더라도, 나는 작고 이동성 있는 정

보가전을 전적으로 기대한다. 이미 나는 휴대폰과 계산기, 전자수첩 등을 몸에 지니고 있다. 나는 크기가 더욱더 작아지리라고 확신한다. 어떤 것은 안경, 시계 등과 같이 몸에 지니거나 부착할 수 있다. 어떤 것은 우리의 옷 속에 들어갈 것이다. 심지어 몸속에 들어가서 항상 우리와 함께하는 가전도 있을 것이다.

최근 가장 흥미를 끄는 정보가전은 입고 다니는 컴퓨터이다. 문자 그대로 옷의 천과 함께 짠 컴퓨터로, 아주 가벼워서 우리가 컴퓨터를 착용하고 있는지조차 모르게 된다. 신발을 신어 보라. 그러면 여러분은 전력을 만드는 발전소를 착용하게 된다. 걸을 때마다, 낮은 전력을 요구하는 장비에 전기 에너지가 공급될 것이다. 셔츠를 입어보라. 이는 통신 채널, 바디 센서, 그리고 상황에 따라 심지어 여러분의 기분에 따라, 여러분이 입고 있는 옷의 색깔을 바꾸어 주는 전자 보석을 입고 있는 것이라 할 수 있다.

또 안경이라는 가전의 가치도 고려해 보자. 많은 사람들이 깨어 있는 동안 항상 안경을 쓰고 있다. 그런데 왜 더욱 유용한 안경을 생각하지 않는가? 안경에 작은 전자 디스플레이 기능을 넣으면 어떨까. 아마도 렌즈 하부에 이미지를 보여주어 우리가 편안하게 볼 수 있게 할 것이다. 이때 우리는 안경 가전을 통해 항상 가치 있는 정보들과 함께 할 수 있다. 안경에 작은 카메라를 달아 보자. 그래서 우리가 누구와 이야기할 때, 카메라가 그 사람의 얼굴을 찍어, 그 사진을 지금까지 만난 모든 사람의 데이터베이스와 비교 검색하여, 만나는 사람의 이름과 다른 정보를 우리에게 보여주는 일을 수행하도록 해보자.

카메라로 우리의 모든 경험을 기록해보자. 우리는 아무것도 잃어

버릴 염려가 없다. 좋아하는 스웨터를 잃어버렸는가? 찍어 놓은 사진들을 살피다가 스웨터가 있는 가장 최근의 사진을 발견하면, 잃은 스웨터를 언제 어디서 분실했는지 알 수 있는 힌트를 얻을 수 있을 것이다.

몸속의 가전은 대부분의 사람들에게 거부감을 줄 것은 분명하다. 오늘날 뼈나 허리 관절을 강화하기 위해 금속 핀이나 판, 인공 심장 판막, 전자 페이스메이커pacemaker 등이 의료 목적에 국한되어 사용되고 있다. 백내장 환자의 눈에는 백내장을 제거한 후에 인공 수정체가 이식된다. 어떤 이는 메스나 레이저 빔을 사용하여 바꾼 수정체를 가지고 있다. 왜 보청기가 몸속에 있으면 안 되는 걸까?

이제 건강 보조 장치를 뛰어넘어가 보자. 몸 안의 계산기는 어떤가? 계산은 수고 없이 이루어지고, 음성으로 수와 연산을 입력하고 합성된 목소리로 답이 나오는 것을 생각해 볼 수도 있다. 전화나 다른 통신 수단도 몸속에 심을 수 있다. 내가 가장 선호하는 신체 부위는 귀 바로 밑의 부드러운 피부가 있는 곳이다. 작은 마이크나 이어폰을 심기에 참 좋은 곳이다. 그 모든 장치들이 작동하기 위해서는 몸 외부에서 주어지는 전력이 필요하다. 이러한 생각이 듣기에 이상한가? 아니면 혐오감이 드는가? 비록 우리가 몸 안에 내장된 컴퓨터에 대한 구상을 받아들이기는 힘들지 모르지만, 심장 페이스메이커, 신장 펌프, 의수나 의족, 청각 신경을 자극하는 보청기 등, 의료기기들이 증가하는 것을 주목해 보라. 신용카드, 전화, 나의 현재 위치 정보를 알려주는 가전 등이 먼 미래의 일이라고 말할 수 있을까?

여기까지 노먼이 예측했던 미래는
오늘날 대부분 현실이 되었고
일부는 현재에도 그 개발이 진행 중이다.
디자인과 개발에서 미래 예측은 대단히 중요하고,
미래의 주제를 어떤 관점에서 바라보고 해석할 수 있는지
이 부록 챕터에서 배울 수 있다.

도널드 노먼의 사용자 중심 디자인

UX와 HCI의 기본 철학에 관하여

개정 1판 발행 | 2022년 11월 11일
발행처 | 유엑스리뷰
발행인 | 현호영
지은이 | 도널드 노먼
옮긴이 | 범어디자인연구소
편집 | 유엑스리뷰 콘텐츠랩
디자인 | 임림
주소 | 서대문구 신촌역로 17, 207호 (콘텐츠랩)
전화 | 02.337.7932
이메일 | uxreviewkorea@gmail.com

ISBN 979-11-92143-61-3

THE INVISIBLE COMPUTER

WHY GOOD PRODUCTS CAN FAIL,
THE PERSONAL COMPUTER IS SO COMPLEX,
AND INFORMATION APPLIANCES ARE THE SOLUTION